현대예술 철학

현대예술

Philosophie der modernen Kunst

철학

콘라트 파울 리스만 지음

라영균·최성욱 옮김

한울
아카데미

차례

머리말 7

머리말

『현대예술 철학(Philosophie der Kunst)』의 예고는 어쩌면 실현되기 어렵거나 실현될 수 없는 많은 기대를 불러일으킬지 모른다. 광범위하고 꽤 완벽한 내용을 갖추려는 현대예술 철학은 아마 백과사전을 만드는 작업과 거의 같을 것이다. 이 책에서는 당연히 그런 시도를 할 수 없다. 간명하고 완결되며 통일된 현대 예술의 철학 이론이 가능하고 필요하다는 것을 부인할 수 없지만, 그런 시도는 우리의 주제가 될 수 없다. 현대예술 철학은 이 책에서 의도한 바와 같이 선별된 사례를 토대로 철학이 현대 예술의 현상에 대해 어떻게 반응했는지, 그리고 철학이 어떤 개념, 범주, 체계적인 프로그램을 가지고 이 현상에 다가갔는지를 설명할 것이다. 그래서 모더니즘을 설명하는 예술학 분야의 여러 노력은 이 책에서 일부러 배제했다. 여기서 다룰 것은 예술과 현대 예술 작품들에 대한 철학적 사유들을 선별하여 요약하는 것이다. 그러므로 이 책이 고찰할 대상은 19세기와 20세기 예술이 아니라 예술에 관한 철학적 성찰이다. 예술에 대한 이런 철학적 성찰이 예술, 특히 개별 작품에 대해 늘 타당했는가를 평가하는 것은 이 책의 목표가 아니다. 또한 철학이

예술 창작에 얼마나 영향을 미쳤는지 그리고 미쳤다면 어느 정도 영향을 미쳤는지에 대해서도 섣불리 말할 수 없다. 예술에 대한 예술철학적인 사유를 하게 되면 예술에 대해 어느 정도 알게 된다는 것은 부인할 수 없다. 하지만 철학적 사유의 노력이 예술의 발전 과정을 파악하고 해명할 수 있을까를 정하는 것은 궁극적으로 비판적 독자의 몫이다. 하지만 반대로 이런 철학적 성찰이 모더니즘과 현대 예술의 유용한 개념들을 정립하고 이해하는 데 크게 기여했다고 보고, 이를 이 연구의 정당성을 위한 근거로 삼아야 한다.

독자 여러분이 이 책에서 기대하는 바는 예술에 대한 철학적 입장들, 특히 미적 모더니즘의 발전과 연관해 흥미롭거나 중요해 보이는 입장들을 설명하고 이 입장들을 서로 연관 짓는 일일 것이다. 이를 위해 논의될 사상가들의 선별은 당연히 나의 주관적 편향과 선호에 따라 이루어졌다. 그 첫 번째 기준은 우선 19세기에 만들어진 모더니즘에 관한 미학 담론의 토대를 언급하는 것이며, 두 번째 기준은 현재 유행하는 경향에 너무 좌지우지되지 않는 것이다. 이 밖에 모든 사상가들을 다 다룰 수 없기에 주로 독일어권 철학자에 집중할 것이다. 물론 이들의 사상이 프랑스나 영미 철학과 연결되어 있다는 점은 계속 언급될 것이다. 이 책에서 논의될 이론들을 한데 녹여 현대 예술의 거대 이론을 만들 생각은 없다. 현대 예술을 철학적으로 성찰하는 작업들의 결정적 매력은 아마 이 이론들의 이질성과 다양성에 있을 것이다. 요컨대 이 작업들은 결코 단순한 설명과 해석 방법에 종속되지 않는 다양한 양상을 보여준다. 개별 장들은 역사적 순서에 따라 배열되어 있지만, 다양한 관점, 상이한 가설, 그리고 종종 서로 모순된 평가를 모두 반영하여 현대 예술이라는 현상과 현대 예술과 종교, 사회, 자연, 기술의 관계를 구석구석 조명한다.

이 책은 예술에 관한 철학적 대화에 관심이 있는 모든 사람, 즉 미술, 음악, 문학, 연극을 전공하는 학생은 물론이고 철학자나 예술가 그리고 예술

애호가나 일반인들을 대상으로 한다. 이런 광범위한 독자층은 이 책이 명확하게 구성되고 정확하게 표현되기를 바랄 것이다. 이 책은 이 두 가지 주문을 충실하게 이해하기 위해 노력했다. 하지만 성공 여부의 판단은 전적으로 독자의 몫일 것이다. 중요한 것은 철학자의 사유를 그대로 전달하는 것이기에 1차 문헌이 그만의 고유한 언어적 특성을 분명히 드러내는 곳에서는 상세한 인용도 이루어질 것이다. 무엇보다 예술의 철학에서는 단지 사상만을 설명하는 것 아니라 이 사상을 표현하고 있는 언어 형식을 파악하게 하는 것도 마땅한 일이다.

1998년 12월, 빈(Wien)

콘라트 파울 리스만(Konrad Paul Liessmann)

일러두기

1 되풀이해서 나오는 주요 고유명사는 필요하면 가장 먼저 나오는 곳에서 원어를 함께 표기했다.

2 본문에 등장하는 도서, 신문 등의 표기에서 단행본 제목에는 『 』, 논문 제목에는 「 」, 신문이나 잡지 제목에는 ≪ ≫, 오페라와 미술 작품 제목에는 〈 〉를 사용했다.

3 맞춤법과 외래어 표기는 국립국어원 표준국어대사전과 외래어표기법을 따랐다.

예술철학과 모더니즘 이론

현대예술 철학을 논하기 전에 우선 몇 가지 개념에 대해 설명할 필요가 있다. 예술, 현대(모더니즘), 철학과 같은 주요 개념들은 종종 아주 모호하거나 여러 가지 의미로 사용된다.* 따라서 이 용어들을 일반적인 의미로 이해하기 위해서는 몇 가지 사항을 미리 전제해야 한다. 또한 이 개념들을 어떻게 정의하느냐에 따라 여기서 논의할 철학자들의 선별도 달라질 수 있다. 우리는 예술 개념 안에 문학, 음악, 조형예술, 무용 등의 예술 장르뿐 아니라 사진, 영화, 미디어 예술 등과 같은 새로운 예술 형식을 포함시키려고 한다. 이외에 현대로 진행하는 과정에서 새로 출현한 예술 형식들도 같이 고려할 것

* 독일어 *Moderne*는 분야와 문맥에 따라 현대(근대), 모더니즘으로 번역될 수 있다. 이 책에서 Moderne는 미적 아방가르드에서 현재의 예술 상황까지 다양한 것을 지시하기 때문에 모더니즘과 현대의 개념은 중첩될 수도 있고, 차별화될 수도 있다. 따라서 동일한 개념일지라도 문맥에 따라 어떤 경우에는 모더니즘 (예술)으로, 어떤 경우에는 현대 (예술)로 옮겼다 ― 옮긴이 주.

이다. 이렇게 광범위하고 포괄적인 예술 개념이 필요한 이유는 무엇보다 전통적인 장르를 우선적으로 다루겠지만 이와 전혀 다른 예술 경험들을 철학적 성찰의 대상으로 삼기 때문이다. 반대로 예술 창작과 수용의 모든 현상을 파악할 수 있는 예술 개념을 정의하는 것은 늘 철학의 소관이었다.

우리는 '모더니즘(Moderne)'의 개념도 '예술'처럼 포괄적인 의미로 이해하고자 한다. 그러면 이 개념은 당연히 부정확해질 수밖에 없다. '모더니즘'은 시간이 지나면서 의심스러운 개념이 되었다. 우리 시대의 예술에 대한 철학은 포스트모더니즘의 철학이 되고 싶어 하는 것 같다. 우리가 '모더니즘'이라고 부르는 시대나 그 기획 속에 여전히 살고 있는지는 확실하지 않다. 오히려 이 점이 우리의 주제를 더 관심 있고 덜 부담스럽게 만들지 모른다. 왜냐하면 이 불확실성으로 인해 이제 우리는 모더니즘의 기획을 좀 더 거리를 두고 바라볼 수 있기 때문이다. 사실 우리는 모더니즘뿐 아니라 이 시대의 예술을 무조건 옹호하거나 배격할 필요가 없다. 모더니즘이 늘 동시대적인 것을 의미하지만, 당대의 것이라고 모두 모던하다고 말할 수는 없다. 비동시성(Ungleichzeitigkeit)은 '모더니티'를 구성하는 필수적인 계기다. 모더니즘이 항상 투쟁 개념으로 사용된 것도 바로 이 비동시성 때문이다. 동시대 문화보다 항상 앞서 가려 했던 **아방가르드**의 이념은 다시 한 번 모더니티의 사유 안에 내재된 내적 차별화 과정을 드러낸다. 한편 모더니즘은 역사적인 시대 개념이 되었다. 하지만 모더니즘이 언제 시작했으며, 이미 종결되었는지에 대한 질문은 수없이 논의된 주제다. 삶의 모든 영역이 점차 세속화되어가는 과정은 경제적인 합리화 과정과 궤를 같이한다. 이 과정을 현대로 이해하면 현대의 시작은 당연히 초기 르네상스 시대까지 소급될 수 있다. 하지만 전통적인 예술 담론의 이해를 고수할 경우 모더니즘은 아방가르드와 동일시될 수 있다. 20세기 초에 시작된 아방가르드는 완결된 문학 형식, 회화의 구체적인 대상, 음악의 조성법과 같이 전통적으로 검증된 미적 규준들을 배격

하며 예술의 혁신을 주도했다. 이 관점에서 볼 때 현대 예술의 시작은 추상화, 무조음악, 다다이즘적인 의미 정지와 같은 특징이 예술에 나타난 20세기 초반이라고 할 수 있다.

우리는 다음과 같이 중도적인 의미의 모더니즘 개념을 지지한다. 첫째, 사회 전체가 공장제 수공업과 상업 분야를 넘어 산업 생산 전반에 걸쳐 자본주의적 생산방식으로 전환되었고, 둘째, 계몽주의의 사유 속에서 세속화된 자의식을 성찰하기 시작했고, 셋째, 예술은 종교와 정치의 구속에서 벗어나 점차 자율적인 미적 생산의 영역으로 해방되었다. 이 세 가지 기준을 따르면 모더니즘의 시작은 근대적 주체와 삶의 조건이 사회적·철학적·미학적인 면에서 중요한 역할을 하게 된 18세기 말이나 19세기 초가 될 수 있다.

예술의 자율화 과정은 의심할 여지없이 현대성의 중요한 특징이라고 할 수 있다. 그러나 많은 논란과 비판의 대상이 되었던 미적 자율성의 개념을 과도하게 사용하는 것은 피해야 한다. 이 개념은 우선 **주문생산예술**(Auftragskunst)의 시대가 끝나고, 새로운 미적 담론이 발전해가는 상황 그 이상을 의미하지 않는다. 이 새로운 담론은 점차 스스로 합법칙성을 만들어내는 "예술 활동(Kunstbetrieb)"과도 연결된다. 그러나 여기서 중요한 것은 새롭게 고양된 미적 자의식이다. 새로운 자의식을 가진 예술가들은 예술 외적인 이해나 제도를 고려하는 대신 자신의 개인적인 예술 요구에 더 충실하게 되었다. 이러한 자율화 과정은 예술이 점차 기능을 상실해 가는 과정이라고 할 수 있다. 이는 무엇보다 18세기까지 조형예술과 음악의 구조를 결정했던 종교적·정치적 의무로부터 예술이 점차 벗어나는 과정을 뜻한다. 이 해방과 함께 예술은 이제 자신이 복무할 새로운 내용과 형식의 과제를 찾게 되었고, 예술적 사건을 구조화하기 시작한 익명의 예술 시장과도 직면하게 되었다. 이것은 예술가의 사회적 상황에 중대한 영향을 미쳤다.

예술이 획득한 새로운 자유는 미적 혁신을 추동하는 엄청난 힘을 만들어

냈지만, 오늘날까지 해결되지 않은 예술의 정당성 문제도 함께 낳았다. 현대는 모든 것의 유용성을 따지는 시대이기 때문에 예술에 대해서도 유용성의 문제를 제기했다. 예술은 이 결점을 은폐하기 위해 자신의 존재근거를 항상 정치나 휴머니즘, 특히 도덕에서 빌려 왔고, 자신을 정의로운 투쟁 수단이나 양심의 경종으로 양식화했다. 지금도 마찬가지다. 그렇다면 삶의 영역과 그리고 이것과 꼭 일치하지는 않지만 삶 속에 존재하는 예술 사이의 긴장 관계도 철학적 질문의 지속적인 모티브가 될 것이다.

예술의 문제에 접근할 때 유보적인 입장을 취하지 않는 철학자는 거의 없다. 모든 예술철학은 철학과 예술 사이에 존재하는 깊은 긴장 관계를 염두에 두어야 한다. 철학의 태동기였던 플라톤 시대부터 철학은 예술가들을 자신의 영역뿐 아니라 국가 공동체로부터 추방하려고 했다. 시인이었던 플라톤은 예술이 허상에 대한 허상이며 진리가 아닌 거짓으로 가는 길이라고 역설했다. 철학과 교육을 담당하는 국가에서 제일 중요한 것은 진리였다. 베르하르트 립(Berhard Lypp)은 역사적으로 볼 때 예술과 철학의 관계는 철학의 "전체주의적 오만"에서 시작되었다고 주장한다. "철학은 자기가 독재적으로 운영하는 담론의 우주에서 예술을 추방했다. 이것은 순수하고 절대적인 진리의 미명하에 그리고 철학만이 숭배할 수 있는 (지의) 여신을 빙자하며 일어났다. 이러한 기치 아래 포진한 철학은 주변을 공포와 경악으로 몰아넣었다. 진리를 사랑하는 철학은 자기 누이인 예술이 저항할 수 없게 여러 가지 논거를 생각해 냈다. 물론 이것은 전열을 가다듬기 위해 싸움을 멈추면 패자가 된다는 점을 염두에 두고 만들어낸 이성의 간계가 아니다. 철학은 자신의 사유 능력에 대해 대단한 자부심을 갖고 있지만, 예술의 관점에서 보면 이것은 강요이자 이와 궤를 같이하는 독선이다."[1] 예나 지금이나 철학이 예술을 향

1 Berhard Lypp, *Die Erschütterung des Alltäglichen*, Kunstphilosophische Studien,

해 계속 만들어내는 반감은 여러 형태로 변형되지만 플라톤식의 도식을 따른다. 즉, "예술은 우리를 현상세계의 감옥 안에 가둬 놓는다. 이 비판은 예술이 아무 쓸모없는 허구와 모상(模像)에 의지해 그렇게 한다는 비난으로 확대됐다. … 예술은 우리가 사는 세계의 질서를 어지럽힌다."[2] 예술에 대한 비판은 이러한 인식론적 유보에서 그치지 않는다. "철학은 예술이 진리를 인식할 수 없다는 비판을 넘어 마침내 예술에 도덕적 낙인을 찍는다."[3] 물론 늘 이러한 저주만 있었던 것은 아니다. 많은 철학자는 예술에 대한 회의적인 생각을 아주 우아하게 에둘러 표현했다. 예컨대 헤겔은 거대한 역사철학적 제스처를 통해 예술을 구시대적인 것으로 규정하면서 예술의 의미를 제한하려 했다.

물론 예술도 이에 대항했다. 예술은 미메시스(mimēsis), 가상, 특수한 것을 일회적이고 완전하게 묘사한 것 그리고 아름다운 것으로서 오직 자기만이 진리에 도달할 수 있다고 강하게 주장하며 반격을 가했다. "추방과 억압을 당하고, 심지어 범죄적인 동력으로 폄하되었던 예술은 이제 반대 논리와 폭력으로 맞대응하며 철학과 철학이 지정한 합리성의 관리자들을 공격한다. 예술은 철학적 지식이 자임한 후견인 역할과 정치적 형이상학으로 변질된 철학의 억압에 대해 보복을 가한다."[4] 이제 예술은 오직 자신만이 "합리성에 내재된 소크라테스적인 교활함이 우리의 삶에 가한 상처를 치유할 수 있다고 주장한다".[5]

철학과 모더니즘 예술의 관계를 살펴보면 폭력적인 수사와 이에 대한 반

München 1991, S. 10f.
2 같은 책, S. 13.
3 같은 책, S. 13.
4 같은 책, S. 15.
5 같은 책, S. 15.

박 사이를 오가는 진자 운동을 연상케 한다. 사실 이들의 관계는 후견, 저항, 감탄의 혼합으로 점철되어 있다. 진리는 철학적으로만 해명될 수 있을까? 아니면 미적으로 숨겨져 있는 것일까? 이 문제를 두고 벌이는 철학과 예술의 투쟁은 계속 진행 중이다. 진리에서 미적 가상이 사라지면 알몸이 된 진리는 철학의 범주들이 가하는 가혹하고 고통스러운 폭력에 속수무책이 된다. 하지만 짧게나마 지속된 진리와 예술의 결합은 양측의 특별한 훈육(Züchtigung)을 요구했다. 현대 예술의 철학은 이 훈육의 역사이며 또한 그것이 갑자기 변하는 역사이기도 하다.

칸트와 미학의 정초

좋은 취미와 천재

이마누엘 칸트(Immanuel Kant, 1724~1804)의 미학이 곧 현대의 미학이라고 할 수는 없지만, 현대 미학은 그와 함께 시작된다. 1790년 출판된 『판단력 비판 (Kritik der Urteilkraft)』에는 오늘날까지 미학 논의를 풍요롭게 만드는 중요한 정의와 논점이 다수 포함되어 있다. 칸트 미학은 여러 면에서 현대적이다. 칸트의 미학에서는 좁은 의미의 예술 작품이 아니라 넓은 의미의 미적 경험 이 중요하다. 이 경험의 출발점이자 토대는 주체, 다시 말해 감각 능력을 지 닌 개인이다. 미적 경험에 대한 모든 분석이 주체에서 출발해야 한다. 이는 미적 경험이 사전에 정의된 제한된 영역에서 이루어지지 않는다는 뜻이다. 칸트는 어떤 것이 **미적으로** 지각될 수 있는지에 대한 질문을 대상이 아닌 지 각하는 개인과 연결했다. 이로써 그는 20세기 모더니즘 예술이 이룬 미적인 것의 탈경계화에 초석을 놓았다. 한편 칸트는 어느 누구보다도 급진적으로 미적 영역을 미적인 것 외에 다른 목적이 존재할 수 없는 자율적인 영역으로 구성했다. 그는 미적인 것의 외부 규정, 즉 미적인 것을 미적인 것이 아닌 다

른 것으로 규정하는 모든 시도를 철저하게 거부했다. 이로써 그는 18세기부터 점차 부각된 예술의 자기 성찰에 이론적 토대를 마련했다.

칸트는 넓은 의미의 미적 지각 능력, 다시 말해 판단할 수 있는 자격을 가진 감각적인 느낌을 "취미(Geschmack)"라고 불렀다. 일단 이 개념은 미각신경 때문에 느낄 수 있는 입맛의 의미로 사용될 수 있다. 칸트의 **취미** 개념이 **맛있다**(schmecken)는 의미에 가깝다는 것은 우리가 그의 용어에서 종종 느끼는 것 이상으로 확실하다. 좀 더 자세하게 정의를 내리면 "**취미는 아무런 관심 없이**(ohne alles Interesse) 만족(Wohlgefallen) 또는 불만족(Mißfallen)을 통해 어떤 대상이나 심상을 판단하는 능력이다. 이때 만족감을 주는 대상을 우리는 아름답다고 한다".[1] 미식가의 언어로 표현하면 순수한 맛은 오직 그 맛 때문에 맛있는 것이다. 다시 말해 허기나 갈증, 즉 어떤 목적을 충족시키거나 어떤 욕구를 해소시켜서는 안 된다. 이는 취미의 본질적인 측면을 언급한 것이며, 칸트의 분석에 특별한 의미를 부여할 뿐 아니라 미적 경험을 이론화하는 데에도 매우 중요한 역할을 한다. 취미가 주관성의 표현이라는 것은 의심의 여지가 없다. 취미를 순수한 형태로 분석하려면 무관심성(Interesselosigkeit)을 상정하는 것이 필요하다. 취미에 관심과 욕구가 개입되면 그것은 대상을 즐기거나 거부하는 것이지 판단하는 것이 아니다. 미적인 만족은 향유나 쾌락과는 다르다. 이와 마찬가지로 미적인 불만족도 반감, 혐오감, 거부감과 같지 않다. 만족과 불만족은 순수한 취미의 표현이다. 그런데 여기서는 대상이나 심상을 오직 감각적인 형태로 경험하는 것이 중요하다. 이와 상관없는 도덕적·이론적·육체적·정치적·육체적 관심이 개입되어서는 안 된다. 이런 차원의 취미가 표현되면 **취미판단**(Geschmacksurteil)이 된다. 이로써 우리는

1 Immanuel Kant, *Kritik der Urteilskraft*, Werkausgabe ed. Weischedel, Bd. X, Frankfurt/Main 1975 (KdU), S. 124.

좀 더 중요하고, 어쩌면 놀랄 만한 다음 단계에 들어서게 된다. 만약 한 주체가 이것 혹은 저것이 **마음에 든다**고 자신의 만족감만 표현한다면 그것은 주관적인 취미의 감정을 표현한 것 그 이상도 그 이하도 아니다. 이것은 이 감정을 표현한 사람에게 개인적으로 관심이 있다는 것 외에 더 주목할 것이 없다. 예컨대 어떤 사람이 토마스 베른하르트(Thomas Bernhard)를 싫어하는 사람과는 말하기 싫다는 것과 같다. 그러나 이와 달리 취미의 표현이 판단의 형식을 취하면, 다시 말해 '이것이 혹은 저것이 아름답다'라고 판단하게 되면 이것은 전혀 다른 요구와 연결된다. 그러면 우리는 단순히 주관적인 자의의 수준을 벗어나 보편성의 계기를 만나게 된다. 칸트는 다음과 같이 말한다. "취미판단은 모든 사람의 동의를 **요구하지** 않는다. (오직 논리적으로 보편타당한 것만이 그것을 요구할 수 있다. 그것은 근거를 제시할 수 있기 때문이다). 취미판단은 그저 모든 사람의 **동의를 구할** 뿐이다."[2] 사람들은 다른 사람이 자신과 비슷하거나 똑같이 느끼기를 원한다. '이 **와인이 좋다**'라고 말할 때 우리는 취미의 감정에 판단의 형식을 부여한다. 여기에는 우리의 판단이 일상에서도 구속력과 유효성을 갖기를 바라는 요구가 표현되어 있다. 칸트에 따르면 이것은 언어의 부정확성을 드러내는 것이 아니라(정확하게 표현하려면 무엇이 "좋다", "아름답다", "잘 만들어졌다" 대신 "나에게 맛있다" 또는 "내 마음에 든다"라고 해야 할 것이다), 인간만이 보유하고 있는 특별한 능력, 즉 그의 판단력을 표현한 것이다. 여기에서 시작해 칸트는 '아름다움'을 다음과 같이 정의한다. "**아름다움**이란 개념 없이 일반적으로 모든 사람에게 만족을 주는 것이다." 좀 더 정확하게 표현하면 "아름다운 것은 개념 없이 **필연적인** 만족의 대상으로 인식되는 것이다".[3]

2 같은 책, S. 130.

3 같은 책, S. 134 u. S. 160.

이 주장은 분명히 어딘가 모르게 모순처럼 들린다. 미적인 **취미판단**은 논리적인 근거를 제시할 수 없으며, **미의 개념**에서 연역할 수 있는 판단이 아니다. 이 판단은 전적으로 주체의 감각 능력에 의존한다. 그럼에도 불구하고 타인의 동의를 기대하고 특별한 일관성과 필연성을 요구한다. 즉, 임의적이지 않으면서 누구에게나 해당하는 구속력을 가지려 한다. 칸트가 여기서 현대 예술의 담론에 토대를 마련했다고 누군가 말한다면 결코 틀린 말이 아니다. 우리는 전시회나 음악회 혹은 연극을 관람하고 나서나 혹은 책을 읽은 뒤에 각자 나름대로 주관적인 판단을 내린다. 그러면서 한편으로는 다른 사람도 자기의 판단에 동의할 것이라고 생각한다. 칸트에 의하면 아름다운 것이 모든 이해로부터 벗어나 우리에게 필연적으로 만족감을 주는 것은 그것이 "목적 없는 합목적성(Zweckmä gkeit ohne Zweck)"[4]을 따르기 때문이다. 즉, 미는 물질적인 자연의 법칙이나 인간의 자유의지에 종속되지 않지만, **형식**적인 측면에서 합목적적인 인상을 불러일으킨다. 이 인상은 달리 표현하면 미적 즐거움을 허락하는 "내적 일치성(die innere Stimmigkeit)"이라고 할 수 있다. 우리의 주관적 감정이 일반적인 판단이 될 수 있는 근거는 우리 마음에 드는 대상에 내적 일관성과 일치성이 있기 때문이다. 그렇지 않으면 우리의 판단뿐 아니라 이에 대해 동의를 요구하는 것이 정당화될 수 없다.

칸트는 이 전제에서 출발해 "순수한 취미판단"이 어떤 자극과 감동에도 영향을 받지 않는 판단이며, 오직 "형식의 합목적성만을 규정 근거로 삼는 판단"이라고 정의한다.[5] 이로써 우리의 관심, 욕구, 분노를 야기하는 대상은 아름다운 것이 될 수 없다. 우리의 판단력이 **무관심한 만족**(interesseloses Wohlgefallen)으로 반응하는 대상만이 "아름다운 것"으로 분류된다. "아름다

4 같은 책, S. 134ff.

5 같은 책, S. 139.

움"은 대상에 주어진, 객관적으로 지각할 수 있는 특성이 아니다. 칸트에 따르면 개인과 그리고 시간에 제약을 받는 개인의 경험 가능성으로부터 자유로운 미의 이념은 없다. 즉, 대상이나 예술 작품에 대한 판단은 개인의 경험과 무관한 미의 이념으로부터 도출할 수 없다. 아름다움은 지각하는 개인과 특정한 관심을 자극하지 않고 그에게 만족감을 불러일으키는 대상이 상호작용해 만들어낸 결과다. 이렇게 모든 대상은 원칙적으로 "아름다울 수" 있다. 인간과 인간이 만들어낸 작품처럼 자연도 아름다울 수 있다. 하지만 자연은 특정한 목적을 따르며 오직 인간에게만 특정한 조건하에서 목적 없이, 다시 말해 아름답게 나타날 수 있다. 반면, 예술 작품은 오직 무관심한 만족을 불러일으키기 위해 만들어진 대상이라고 할 수 있다. 즉, 예술 작품은 수용자의 미적 판단력 외에는 어떤 것도 요구하지 않는다. 하지만 예술 작품은 구체적인 목적으로부터 자유로우면서 동시에 합목적적이어야 한다. 칸트에 따르면 예술의 자율성은 다양한 방식으로 이루어질 수 있는 순수한 취미판단이 가능하다는 데 그 근거를 두고 있다.

　칸트가 취미판단의 논리에서 파생되는 문제를 애써 피하려 하지 않은 것은 분명하다. 취미판단은 주관적 경험에 근거하지만, 다른 한편으로는 구속력을 요구한다. 이것을 설명하기 위해서는 "오로지 감정"에 근거해 판단하지만 "무엇이 만족을 주고, 무엇이 불만족을 주는지"를 "보편타당하게" 규정할 수 있는 원칙이 취미판단의 토대가 되어야 한다. 칸트는 이 원칙을 "공통감(Gemeinsinn)"[6]이라고 불렀다. 칸트에 의하면 우리가 취미판단을 내릴 수 있다고 "호언장담(Anmaßung)"하려면 감정적이기 때문에 불확실하지만, 그럼에도 불구하고 우리와 다른 사람들이 모두 연결되어 있다고 느끼게 하는 "이상적인" 미의 규범, 즉 공통감이란 것을 필연적으로 전제해야 한다. 이것이

6　같은 책, S. 157.

없으면 아름다움의 감정을 다른 사람과 나누고 싶고, 나눌 수 있다는 생각은 무의미할지 모른다.[7] 역으로 순수한 감각적 자극만이 판단력을 촉발하는 것은 아니다. 칸트는 대상 쪽에서 볼 때 취미판단에 조응하는 것이며, 대상의 '목적 없는 합목적성'이 구체적으로 실현된 것을 "미적 이념(ästhetische Idee)"이라고 불렀다. 그는 이 이념을 다음과 같이 정의한다. "나는 미적 이념을 상상력이 만들어낸 표상(Vorstellung)이라고 생각한다. 이 표상은 우리로 하여금 계속 생각하게 만들기 때문에 어떤 특정한 생각, 즉 개념도 그것에 적합할 수 없다. 그러므로 언어로는 이 심상을 완전히 파악할 수 없으며, 또한 그것을 이해시킬 수 없다."[8] 그러면서 칸트는 다음과 같이 전례 없이 뛰어난 설명을 내놓는다. 언어로 표현된 미적 판단은 궁극적인 것이 될 수 없다. 미적 이념이나 혹은 (그 역도 허용된다면) 미적인 것의 이념은 개념화될 수 없지만 많은 생각을 유발한다는 것이 이 이념의 본질이다. 미적 지각 과정과 미적 생산과정 내의 반성적 요소(das reflexive Element)는 이렇게 언어로는 완결된 표현을 할 수 없는 과정이라는 것이 입증되었다. 따라서 미는 더 이상 순수하게 감각적으로 반응하는 감정의 대상이 아니다. 오히려 그 반대다. 미는 끝없이 우리의 사유를 유발하며, 이 사유는 어떤 표현으로도 종결되지 않는다.

예술의 대상 외에 "자유롭게 유희하는"[9] 자연도 인간에게 미를 제공한다. 칸트는 이러한 미와 "숭고"를 구분한다. 숭고 개념은 포스트모더니즘과 최근 미학 논의에서 다시 주목을 받고 있다. 그러므로 칸트가 숭고에 부여한 특징을 다시 한 번 기억하는 것이 특히 중요한 것 같다. 칸트는 숭고 개념을

7 같은 책, S. 158f.
8 같은 책, S. 250.
9 같은 책, S. 163f.

설명하면서 다음과 같이 말한다. "우리는 절대적으로 큰 것을 숭고하다고 한다." 좀 더 정확히 말하면 그것은 "더 이상 비교할 것이 없을 정도로 큰 것"[10]이다. 여기서는 양적 크기가 만들어낼 수 있는 인상이 문제가 되기 때문에 칸트는 "수학적 숭고(das mathematisch-Erhabene)"와 "역동적 숭고(das dynamisch-Erhabene)"를 구분한다. 수학적 숭고는 우리의 감각으로는 파악할 수 없지만 단순히 추상적인 것이 아닌 차원을 경험했을 때, 예를 들어 무한한 것을 표상할 때 생기는 인상이다. 그러나 역동적 숭고는 우리가 자연에서 경험하는 것이다. 이것은 매우 모순된 지각과 체험 과정이 만들어내는 결과물이다. 숭고는 미와 마찬가지로 그 자체가 만족감을 줄 수 있어야 한다. 하지만 '아름다움'이 우리를 고요한 명상으로 초대하는 반면, 숭고는 우리 내면에 동요를 일으킨다. 숭고하다고 판단되는 자연은 공포스러운 것으로 표상되기 때문이다.[11] 그것의 위력은 매우 위협적이기 때문에 무관심한 관찰을 허용하지 않는다. 반면 그것의 아름다움은 무관심성을 요구한다. 숭고 자체가 미적 체험의 대상이 되려면 관찰자는 우선 자신을 극복하고 공포심과 싸워야 한다. 칸트가 "위협적인 절벽", "하늘을 뒤덮은 소나기 먹구름", "엄청난 파괴력을 가진 화산", "노도가 포효하는 망망대해" 그리고 이와 유사한 것들을 숭고의 예로 든 것은 우연이 아니다. 숭고한 장면은 공포를 자아내면 낼수록 그만큼 더 매력적인 것이 된다. 하지만 이것은 우리가 안전한 곳에서 이 광경을 감상한다는 전제에서만 가능하다.[12]

그러므로 우리가 위협을 받을 수 있다는 표상과 우리가 이 위협을 견딜 수 있으며, 자연보다 "우월"하고 자연을 미적으로 향유하고 판단할 수 있다

10 같은 책, S. 169.

11 같은 책, S. 184.

12 같은 책, S. 185.

는 경험이 숭고의 체험을 구성한다. 그래서 숭고는 자연의 특성이라기보다 우리 내면의 강인함으로 표현된다.[13] 미는 어떤 관심의 동요 없이 마치 저절로 만족감을 주는 것 같다. 반면, 숭고의 경우에는 이 무관심성이 감각의 두려운 관심에 저항하며 관철되어야 한다. "숭고는 감각의 관심에 저항하며 직접 만족을 주는 것이다."[14]

프리드리히 실러(Friedrich Schiller, 1759~1805)는 여러 면에서 칸트의 영향을 받았지만, 그와는 근본적으로 성격이 다른 인물이다. 그는 칸트처럼 숭고의 개념을 강조했지만, 그가 강조했던 지점은 약간 다르다. "숭고한 대상은 이중적인 성격을 갖고 있다. 우리는 **이해력**(Fassungkraft)을 동원해 숭고한 대상을 파악하려 하지만, 그 이미지나 개념을 찾으려는 노력은 끝내 실패하고 만다. 아니면 **생명력**(Lebenskraft)으로 거기에 대항해 보지만, 우리를 압도하는 힘을 그저 목도하게 될 뿐이다. 어떤 경우이건 숭고의 영향으로 인해 한계 상황의 공포를 느끼게 되면, 우리는 그것을 피하기보다는 오히려 그 거역할 수 없는 힘에 매료된다."[15] 실러는 숭고의 개념 안에 표현된 이성과 감각(Sinnlichkeit)의 차이를 칸트보다 더 강조했다. "우리는 공포에 대해 열광한다. 왜냐하면 우리는 본능이 거부하지만 그것을 하려하고 또한 할 수 있기 때문이다. 더 나아가 본능이 원하는 것을 포기하기 때문이다."[16] 실러는 이 차이와 숭고의 도전적이면서 동시에 혼란스럽게 만드는 성격에서 미와 숭고의 차이를 결정하는 역동성을 발견한다. "미의 경우에는 이성과 감각이 조화를

13 같은 책, S. 189.

14 같은 책, S. 193.

15 Friedrich Schiller, *Über das Erhabene* (1793/94), In: Friedrich Schiller, Über Kunst und Wirklichkeit, Schriften und Briefe zur Ästhetik, herausgegeben v. Claus Träger, Leipzig 1975, S. 380.

16 같은 책, S. 380.

이룬다. 바로 이 조화 때문에 미는 우리를 자극한다. 반면 숭고에서는 이성과 감각이 조화를 이루지 **못한다**. 바로 이 모순 속에 우리의 감정을 사로잡는 마력이 들어 있다."[17] 하지만 숭고를 경험하려면 인간은 감각의 수준을 극복해야 한다. 이것이 실러에게 뜻하는 바는 첫째, 인간이 지성적인 (intelligible) 성격을 지닌 존재이며, 둘째, "미는 우리를 늘 감각의 세계에 가둬 놓지만", 숭고는 "거기서 벗어날 수 있게 출구"[18]를 제공한다는 것이다. 다시 말해 실러의 숭고 개념은 순수한 감각적 경험의 영역에서 벗어나며, 미적인 것의 대상이 이성의 차원으로 확장되는 것을 허용한다.

칸트의 숭고를 수용한 장 프랑수아 리오타르(Jean-François Lyotard, 1924~1998)는 이 개념을 극단적으로 변용했다. 그는 숭고를 "**표현할 수 없는 것을 표현하는 것**"이라고 정의한다. 즉, 숭고는 모든 감각 지각의 가능성과 이미지를 표상하는 힘의 피안에 있는 것을 표현한다. 이렇게 시작한 리오타르는 큰 무리 없이 모더니즘 예술로 읽힐 수 있는 "숭고 회화의 미학"에 대해 설명한다. "숭고 회화는 무언가를 표현하지만, 오직 부정적인 방식으로만 표현한다. 즉, 그것은 형상화할 수 있는 것과 모방할 수 있는 것을 모두 거부하며, 마치 말레비치(Malevich)의 사각형처럼 흰색이다. 그것은 보지 못하게 하지만 단지 보이게 할 뿐이며 고통을 주지만 즐거움을 줄 뿐이다." 리오타르는 여기에 부언한다. "아방가르드 예술의 목표가 가시적인 표현을 통해 비가시적인 것을 암시하는 것에 있듯이 우리는 여기서 예술적 아방가르드의 강령을 다시 인식할 수 있다."[19] 따라서 리오타르에게 미적 모더니즘은 칸트

17 같은 책, S. 381.

18 같은 책, S. 383.

19 Jean-François Lyotard, *Beantwortung der Frage: Wasist Postmoderne?*, In: Peter Engelmann(Hg.), Postmoderne und Dekonstruktion, Texte franzözischer Philosophen der Gegenwart, Stuttgart 1990, S. 44.

를 소환해야 비로소 의미 있게 이해할 수 있는 숭고의 예술이다. 그가 칸트의 개념을 어떻게 수용하든 현대 예술이 표현할 수 없는 것을 표현한다는 생각은 현대 예술 이론의 핵심 요소다.

숭고 개념에 대한 리오타르의 최근 연구는 칸트에 더 경도되어 있다. 칸트가 말한 절대적으로 큰 것과 절대적인 것의 이념 앞에 선 인간을 사로잡는 감정이 이제 중심 주제가 된다. 리오타르에 따르면 이것을 표현하려는 시도는 예술의 비극을 초래한다. 예술은 스스로가 형식이며 한정된 것이기 때문에 절대적인 것을 묘사할 수 없다. 리오타르는 숭고를 **이념**과 **형식**의 불행한 만남에서 태어난 아이로 묘사한다. 이념은 무한한 것을 추구하지만 형식은, 즉 예술은 말 그대로 제한된 것이다. 이것은 이성과 예술의 정면충돌을 초래한다. 절대적인 것을 파악하려는 이성은 예술이 할 수 없는 절대적인 것을 표현하라고 요구하기 때문이다. 리오타르에게 이것은 전형적인 **모순**을 뜻한다. 즉, 사태의 본질에 속하지만 제삼자에 의해 해결될 수 없는 이율배반적인 갈등이다. 그러므로 숭고는 실러가 의도한 것처럼 일반적인 도덕과 주관적인 취미를 연결하는 가교 역할을 하지 못한다. 하지만 분명한 것은 완전히 해명될 수 없는 이 둘의 차이가 숭고 속에 표현된다는 점이다.[20]

계속되는 숭고 논의를 어떻게 평가하건 칸트는 **미**와 **공포**의 개념을 숭고 안에 결합시켰다. 이 두 개념은 모더니즘에서 계속 가까워져 마침내 통일된 것으로 생각되었고, 시를 통해서도 표현되었다. 라이너 마리아 릴케(Rainer Maria Rilke)의 『**두이노 비가**(Duinese Elegie)』 1장에는 "아름다움이란 끔찍한 것의 시초일 따름이며, 우리는 거리낌 없이 이 공포를 참아낸다. 우리가 아름다움에 대해서 그토록 경탄하는 이유는 아름다움이 우리를 파괴하려고 느

20 Jean-François Lyotard, *Die Analytik des Erhabenen*, Kant-Lektionen, Aus dem französischen von Christine Pries, München 1994.

굿하게 비웃고 있기 때문이다"라는 구절이 있다. 기술에 의한 자연의 지배가 거의 완벽한 수준에 이르자 사람들은 이제 다음과 같은 질문을 제기하게 되었다. 숭고의 범주도 기술 그 자체에 종속된 것은 아닐까? 그리고 기술 문명에 의해 야기된 엄청난 위협이 비록 우리를 해치지는 않지만, 감각적으로 지각할 수 있는 사건으로 수용된다면 우리는 거기서 숭고의 인상을 받게 되지 않을까? 원자폭탄의 폭발을 이미지로 생생하게 볼 수 있는 한 이것의 숭고한 성격이 그것을 말해 준다.

칸트는 미적 판단력, 미, 숭고에 대한 분석뿐 아니라 미적 생산성 혹은 미적 창조성의 이론도 제시했다. 칸트의 이 이론은 오늘날 효력을 상실한 천재(Genie) 개념과 연관되어 있다. 예술가에 대한 칸트의 생각은 천재 미학(Genieästhetik)을 대변한다. 그의 저술의 이 측면은 특별하게도 미적 모더니즘의 논의에 생산적인 역할을 했다. "아름다운 대상을 판단하기 위해서는 취미가 필요하지만 아름다운 예술, 즉 아름다운 대상을 창조하기 위해서는 천재가 필요하다."[21] 칸트는 아름다운 예술이 천재의 예술이라는 점을 의심하지 않았다. 물론 "아름다운 예술"이라는 개념을 사용할 때는 주의가 필요하다. 아름다운 예술에서 중요한 것은 아름다운 것을 표현하는 것이 아니라 아름답게 표현하는 것이다. 칸트의 말을 빌리자면 "자연미는 아름다운 사물이며, 예술미는 사물을 아름답게 표상하는 것이다".[22] 이 세밀한 구분은 아무리 높이 평가해도 지나침이 없다. 칸트는 자연과 우리의 삶에는 아름다운 것과 추한 것이 있을 수 있지만, 예술에서는 이것들이 변용된다는 점을 분명히 했다. 이를 통해 추한 것도 아름답게 표현될 수 있다. "자연에서 추하거나 불쾌감을 불러일으킬 수 있는 것들을 아름답게 묘사하는 것이 아름다운 예술

21 Kant, *KdU*, S. 246.

22 같은 책, S. 246.

의 장점이다."[23] 칸트는 이에 대한 예로 복수의 여신, 질병, 전쟁의 파괴 등을 든다. 이것들은 그 자체로는 **해롭지만** 아름답게 표현될 수 있다. 다만 칸트는 표현한 것이 **역겨움**을 자아낼 경우, 다시 말해 무관심한 만족을 허락하지 않는 추한 것은 예술 표현의 가능성에서 배제했다. 우리는 모더니즘에서 늘 제기되었던 추와 혐오, 그러니까 역겨운 것의 문제에 대한 해답을 칸트에서 찾을 수 있다. 이 해답은 다음과 같이 정리할 수 있다. 예술가의 창작 과정에서는 몹시 불쾌한 것도 순수한 미적 관찰의 대상이 될 수 있으며, 원칙적으로 어떤 것도 예술미의 영역에서 배제할 수 없다. 많은 예술가는 이 순환 관계를 끊고 자신의 예술을 통해 혐오와 역겨움을 도발하는데, 이러한 시도는 다중적인 의미를 지닌다. 소위 예술 전문가라는 사람은 예술가가 바라는 것과 달리 작품의 미적 자질을 높이 평가한다. 반면 예술가가 의도한 대로 도발에 대해 혐오감을 표출하는 사람은 종종 문외한 혹은 예술의 적으로 비웃음거리가 된다. 우리는 칸트로부터 늘 다음과 같은 교훈을 얻는다. 미적 판단력은 실제로 무관심하게 기능하며 그리고 그렇게 기능해야 한다. 그리고 이 판단력이 무언가를 전달하려 한다면, 즉 예술을 통해 뭔가 다른 것을, 예컨대 역겨움과 당혹감 혹은 앙가주망을 불러일으킨다면 그 시도는 모두 허사가 될 수밖에 없다.

　자연의 추(Naturhäßliches)는 인정하지만 **예술의 추**(Kunsthäßliches)는 인정하지 않는 칸트의 예리한 구분은 아주 특별한 의미를 갖고 있다. 그 이유는 칸트가 추를 배제한 예술 개념을 사용했기 때문이 아니라 그가 시사하듯이 추한 현실을 아름다운 것, 즉 무관심한 만족을 주는 것으로 변형시키는 것이 미적 생산의 원동력에 속하기 때문이다. 이 변형 작업의 성공 여부를 판단하는 기준은 현실이나 경험적인 자연 자체에 있을 수 없다. 누군가 한쪽에 자

23　같은 책, S. 247.

연이나 선(善)을 지향하는 아름다운 예술을 그리고 다른 쪽에 자연과 도덕을 비판하는 병리적인 예술을 설정하고, 이 구분을 허용하는 예술 개념을 재구성한다면 그 시도는 당연히 실패로 끝날 수밖에 없다. 하지만 현대의 분열된 의식을 극복하고 미적 지각과 성찰의 통일성을 재발견하려는 시도는 진보적이며 가히 감탄할 만하다. 하지만 이 시도는 세계의 아름다움과 아름다운 것들의 세계 사이에 존재하는 차이를 메울 수 없다.

다시 천재의 주제로 돌아가자. 천재란 아름다운 예술을 창조해 내는 재능이다. 이것은 "상상력, 오성(Verstand), 정신, 취미"와 같이 교육과 훈련이 필요한 요소들이 혼합된 것이다.[24] 칸트의 천재 개념에는 미적 창조성에 관한 예리한 생각 외에 자연과 예술의 관계에 대한 세련된 해석도 들어 있다. 칸트에게 예술가란 천재이며 자연과 예술이 서로 융합된 존재다. "**천재란 천부적인 기질(Ingenium)**이며, 이를 통해 자연은 예술에 규칙을 부여한다."[25] "자연의 총아"인 천재가 갖고 있는 "독창성(Originalität)"은 "규칙의 강요에서 벗어나 예술 속에서 자유를 구가하는 능력이며, 이를 통해 예술은 새로운 규칙을 얻게 된다".[26] 이 정의는 천재가 단순히 "독창적인 무의미"를 만드는 사람이 아니란 것을 말해 준다. 천재가 만들어낸 것은 "모범, 즉 **본보기가 되어야**"[27] 한다. 규칙은 전달할 수 있고 습득할 수 있지만 그것을 만들어내는 것은 다르다. 규칙과 규칙이 정해 놓은 처리 방식은 누구나 취득할 수 있지만, 그것을 뛰어넘어 새로운 규칙을 만들 수 있는 능력은 아무나 취득할 수 없다. 이 점은 차치하고 칸트식의 천재 정의에 담긴 다음의 통찰도 주목할 만하다. 규칙을 파기하고 새로 규칙을 만들더라도 그것이 새로운 규칙이 되는

24 같은 책, S. 257.
25 같은 책, S. 241f.
26 같은 책, S. 255.
27 같은 책, S. 242.

것은 결코 일상적인 일이 아니다. 이는 규칙 개념 자체에서 나온다. 즉, 사람들이 따르지 않아 폐기된 것은 더 이상 규칙이 아니다. 오늘날 유행하는, 모든 사람을 위한 창의성 교육은 현실적으로 실패할 수밖에 없다. 여기서는 원칙적으로 (규칙상) 주관적인 치료 효과를 제외하면 칸트가 "원숭이 시늉"이라고 부른 것[28] 외에 아무것도 얻을 수 없기 때문이다. 청소년들이 예술의 규칙을 제대로 파악하기도 전에 그것을 버리라고 가르친다면 혼란스러운 상황이 발생할 것이다. 칸트의 말을 조금이나마 염두에 둔다면 이 당혹스러운 상황을 피할 수 있을 것이다.

칸트의 논증 전략의 핵심은 **자연**이 예술가를 매개로 예술 작품 속에서 새롭게 창조되는 것이지 자연 그 자체를 모방하는 것이 아니라는 점이다. 하지만 이것은 자연의 규칙이 아닌 소위 그것의 이념에 따라 이루어진다. 자연 그 자체가 아니라 **자연미**(Naturschöne)가 예술미(Kunstschöne)의 범례가 될 수 있다. 그렇다고 자연미를 모방한다는 뜻은 **아니다**. 칸트는 이 둘 사이의 차이를 무시하지는 않지만, 자연미가 예술미보다 **체계상** 우위에 있음을 인정했다. "아름다운 예술 작품을 감상할 때 우리는 그것이 예술이지 자연이 아니라는 것을 분명히 의식한다. 그러나 합목적성은 모든 자의적인 규칙의 강요에서 벗어나 예술 작품의 형식 안에 자유롭게 나타나야 한다. 그래서 예술 작품이 마치 순수한 자연의 산물인 것처럼 보여야 한다."[29] 예술 작품은 자연의 아름다움을 모방하는 것이 아니다. 그것은 스스로가 자유로워서 마치 **자연처럼**(naturhaft) 보일 뿐이다. 그러므로 예술의 이념은 자연을 모방하는 것이 아니라 고도의 인위적인 구성을 통해 자연**처럼** 보이게 하는 것이다. 그래서 예술 작품은 자유와 필연의 완전한 통일로 나타난다. 우리는 그것이 존

28 같은 책, S. 255f.
29 같은 책, S. 240.

재할 수 없다는 것을 알고 있다. 하지만 그것은 마치 존재하는 것처럼 그렇게 필연적으로 나타나야 한다.

숭고에 대한 부연 설명이 말해 주듯 칸트의 미학은 후대에까지 큰 영향을 끼쳤다. 무엇보다 미적인 것을 주관적인 취미로 환원하면서도 취미의 공동체적인 성격을 생각한 것은 매우 생산적인 모순으로 밝혀졌다. 실러의 미학 이론은 칸트에 대한 집중적인 연구에서 나온 결과지만, 실러는 실천적이고 이성적인 인간 공동체의 요구와 미적 주체 사이의 관계에 대해 다른 해답을 찾으려 했다. 실러는 크리스티안 폰 아우구스텐부르크(Christian von Augustenburg) 공에게 보낸 인간의 미적 교육 가능성에 관한 일련의 서한에서 국가 질서에 대한 비전을 제시했다. 이에 따르면 미와 자유, 개인과 보편성은 국가 질서 안에서 통일되어야 한다. 그런데 이 통일성은 무엇보다 칸트의 모순을 극복하기 위해 실러가 고안해 낸 감각충동(sinnlicher Trieb)과 형식충동(Formtrieb)의 화해와 조화에 기초해야 한다. 실러에 의하면 감각충동은 인간을 물질과 시간에 종속시키고 거기서 활동하고 발전하도록 강요한다. 반면 형식충동의 목표는 이성적 주체인 인간이 시간과 공간을 넘어 자유와 조화 그리고 자기실현을 구현하는 것이다. 감각적인 충동이 원하는 것은 변화가 일어나고 시간이 구체적인 내용을 갖는 것이지만, 형식충동의 목표는 시간이 멈추고 어떤 변화도 일어나지 않는 것이다. 실러는 이 두 가지 근본적인 충동이 조화롭게 결합된 것을 유희충동(Spieltrieb)이라고 규정했다. 이렇게 그는 아주 중요한 미학 개념 하나를 도입했다. "감각충동은 규정되기를 바라며, 대상을 받아들이려고 한다. 형식충동은 스스로 규정하길 원하며 자신의 대상을 만들려고 한다. 유희충동은 자신이 창조한 것처럼 그렇게 받아들이려 하고, 자신의 감각이 받아들이는 것처럼 그렇게 창조하려고 한다."[30]

30 Schiller, *Über ästhetische Erziehung des Menschen*, S. 309.

실러에 의하면 의무와 관심, 이성과 필연, 욕망과 상상은 유희충동 안에서 하나가 된다. 이로써 실러는 유희충동 개념에 최고의 가치를 부여한다. "인간은 완전한 의미의 인간으로서 존재할 때만 유희한다. 그리고 인간은 유희할 때만 완전한 인간이 된다."[31] 이 생각을 통해 실러는 미학에 실천의 차원을 도입했으며, 칸트식으로 취미와 판단력에 머무는 것을 극복했다. 미적인 국가 역시 이 유희충동과 일치해야 한다. 여기서 인간은 인간에게 오직 "형상(Gestalt)으로 나타나야 하고, 서로를 오직 자유로운 유희의 대상으로 대해야" 한다. 또한 "자유를 통해 자유를 주는" 기본 원칙에 충실해야 한다.[32] 인간학적이며 미학적인 범주인 유희충동 개념과 이와 연결된 미적 국가의 유토피아에서 어떤 문제를 발견하건 예술의 유희하는 성격에 대한 질문과 미적인 것에서 사회적·정치적 실천을 도모하려는 노력은 현대에서도 효력을 상실하지 않았다. 특히 사회적·정치적 실천은 미를 경험의 대상일 뿐 아니라 자유 속에서 현실을 유희적으로 재조직하려는 하나의 모델로 평가했다. 이로써 실러는 예술의 자율성을 옹호하는 담론과 대척점에 서게 되었는데, 이것은 한동안 모더니즘 예술의 발전 과정을 동반했다. 예술은 자기 자신에 집중하면서 동시에 자기 밖을 지시해야 한다는 입장이다. 그렇다면 칸트가 근본적으로 밝힌 미적인 것의 무관심성과 실천이성의 도덕적 관심 사이의 차이는 해소될 수 있을까? 실러도 이에 대해서는 종종 회의적인 입장을 취했다. 실러 역시 우려스럽긴 하지만 적어도 미학과 도덕 사이에 차이가 있다는 것을 관찰했다. 이 차이는 부도덕한 것이 미적으로 더 흥미로울 수 있을 정도로 취미의 자율적 지위를 강조한다. "진지한 내용을 문학적으로 묘사할 때 도둑은 아주 부도덕한 존재일 것이다. 그런데 이 사람이 **살인자라**

31 같은 책, S. 315.
32 같은 책, S. 371.

면 그는 **도덕적으로** 훨씬 더 비난의 대상이 되겠지만, **미적으로는** 한층 더 쓸모 있게 될 것이다."[33] 실러의 생각에 살인은 **폭력의 가상**(Schein von Kraft)을 불러일으키며 우리의 영혼을 전율하게 만들기 때문이다. 실러는 미학과 도덕의 이 차이를 "특이하다"라고 칭하면서 이를 "주의 깊게" 살피려 했다. 이와 마찬가지로 예술에서 묘사되는 악의 문제도 현대 미학의 중요한 질문 중하나가 되었다.

이 몇 가지 암시는 칸트가 제시한 문제들이 모더니즘 예술철학에 얼마나지대한 영향을 미쳤는지 강조하기에 충분할 것이다. 칸트가 예술을 어떻게생각했건 칸트 개인이 어떤 취미를 가졌건 그는 모더니즘의 미적 토대를 구축하는 데 결정적인 기여를 했다. 그가 발전시킨 미적 **판단력** 개념은 예술작품과 분리되었기 때문에 모더니즘에서 **삶의 세계의 심미화**(Ästhetisierung der Lebenswelt)라는 이름으로 논의된 그 과정을 이해하는 데도 유용할 것 같다. 칸트는 "무관심한 만족"의 개념으로 논란의 여지는 있지만 명확하게 미적인 것의 자율성을 설명했고, 이로써 미학과 윤리학의 차이를 분명히 했다. 또한 그는 **숭고** 개념을 정리함으로써 미적인 것의 경계를 논할 때면 반드시필요한 범주를 마련했다. 그리고 그는 **천재** 개념을 미적 주관성의 한 형태로설명했다. 미적 규칙성과 직관적인 무규칙성(intuitive Regellosigkeit)의 변증법적 관계를 나타내는 이 미적 주관성은 오늘날 천재 개념에 내포된 엘리트적인 의미를 넘어 창의적인 행위를 이해하는 데 일조했으며 앞으로도 계속 그럴 것이다.

33 Schiller, *Gedanken über den Gebrauch des Gemeinen*, In: Friedrich Schiller, Über die Kunst und Wirklichkeit, Schriften und Briefe zur Ästhetik, herausgegeben von Claus Träger, Leipzig 1975, S. 256f.

헤겔과 예술의 종말

미적 모더니즘의 시작과 더불어 예술은 종말을 고했다. 게오르크 빌헬름 프리드리히 헤겔(Georg Wilhelm Friedrich Hegel, 1770~1831)이 미학에 기여한 업적은 이 한 문장으로 요약될 수 있다. 1818년부터 체류했던 하이델베르크 시절부터 1820~1829년 사이의 베를린 시절까지 헤겔은 늘 미학 강의를 했다. 칸트에 대해 부정적인 입장을 취했던 헤겔의 미학은 칸트와 비교했을 때 이상하게도 구시대적인 인상을 준다. 그는 무엇보다 아름다운 예술의 철학(Philosophie der schönen Kunst)에 집중했기 때문에 그의 미학은 고전의 이념을 지향하는 매우 엄격한 작품 미학(Werkästhetik)이라고 할 수 있다. 이로써 자연미(das Naturschöne)는 그의 관심 대상에서 제외된다. "우리는 일상에서 아름다운 색, 아름다운 하늘, 아름다운 강, 아름다운 꽃, 아름다운 동물, 더 나아가 아름다운 인간이라고 말한다. 하지만 우리는 예술미가 자연보다 더 우위에 있다고 주장할 수 있다. 예술미는 정신으로부터 태어나고 거듭 거기서 태어나는 아름다움이기 때문이다. 그런 만큼 정신과 정신의 산물은 자연과

자연의 현상보다 우위에 있으며, 예술미 역시 자연의 미보다 우위에 있다."[1] 헤겔이 예술미가 자연미에 우선한다고 주장한 이유는 "정신은 **참된 것**(das Wahrhaftiges)이며, 자기 안에 모든 것을 포괄하는 것(das alles in sich Befassende)이기 때문이다. 그러므로 모든 미는 이 고차원의 정신에 참여하거나 그것에 의해 만들어질 때만 진정으로 아름답다." 자연미를 지각했다면 그것은 본질상 "정신에 속한 미의 반영"이지 자연의 사물 그 자체에 부여된 특성이 아니다.[2]

이 도입부의 언급을 통해 헤겔은 이미 중요한 결론을 내렸다. 즉, 예술은 자연이나 감각과 연결된 것이 아니라 정신, 즉 참과 진리에 대한 요구와 연결된다. 헤겔의 가장 큰 철학적 관심은 정신의 발전을 추적하고 그것을 하나의 체계(System) 안에서 설명하는 것이다. 헤겔은 어느 누구보다 엄격하게 자신의 철학 체계 안에 예술의 위치를 설정했다. 그렇다고 철학의 패권에 대해 의구심을 제기한 것은 아니다. 헤겔은 이렇게 예술의 독자적인 위치는 인정했지만 진리에 대한 예술의 의무를 강조했다. 이로써 현대의 미학 이론과 예술가들이 계속 마주해야 할 미학의 한 전통이 세워진 것이다.

헤겔이 잘 알고 있듯이 예술을 이해하는 것은 그렇게 쉬운 일이 아니다. 다른 한편 예술은 "즐거움과 오락"에 복무하며, "피상적인 삶의 관계"에 만족을 주는 "일시적인 유희"로도 사용될 수 있다. 예술은 꾸미고 장식하는 기능을 갖고 있다.[3] 우리는 이러한 여러 형태의 장식술을 – 오늘날 사람들은 이것을 디자인과 라이프스타일이라고 부를지 모른다 – 경시할 수 없다. 그것은 삶을 더 편안하고 아름답게 만든다. 하지만 이런 의미의 예술은 목적에 충실하고,

1 Georg Wilhelm Friedrich Hegel, *Vorlesungen über die Ästhetik*, ed. I. Werke, Moldenhauer/Michel, Frankfurt a. M. 1970, Bd. 13, S. 14.

2 같은 책, S. 14f.

3 같은 책, S. 20.

일상을 미화하는 데만 봉사한다. 따라서 이런 예술에는 "자유로운 독립성"이 결여되어 있다. 반면에 독립성을 가진 예술은 자유롭게 "오직 자신의 목적에만 충실하며", 이를 통해 "진리로 고양된다".[4] 예술은 자유 속에서, 다시 말해 미적 자율성 속에서 누구에게도 종속되지 않고 자신의 "지고한 과제"를 해결할 수 있으며, 종교, 철학과 더불어 "정신의 광범위한 진리를 의식하고 표현할 수 있다".[5] 헤겔은 예술의 자율성을 강조하며, 예술을 모든 복무에서 해방시켰다. 이것은 오늘날까지 예술 논쟁에 영향을 미친 매우 중요한 생각이다. 하지만 그는 예술에 새로운 과제를 부여했다. 바로 "진리의 표현"이다. 이를 통해 헤겔은 알렉산더 고틀리프 바움가르텐(Alexander Gottlieb Baumgarten) 이후 예술을 **감각적** 인식의 한 형태로 보는 미학 전통을 수용한다. 이 미학은 미적 취미판단과 인식론적 이성 판단을 엄격하게 분리한 칸트와 전혀 다른 입장을 취한다. 즉, 종교나 철학적인 학문과 달리 예술이 지닌 특별한 특징은 지고한 것을 감각적으로 표현하며, 그럼으로써 진리를 "자연이 현상되는 방식에 그리고 감각과 감정에 가깝게 만드는" 것이다. 이로써 예술은 피상적인 것, 감각적인 것, 무상한 것과 순수한 사유를 중재하고, "자연이나 유한한 현실을 인식하는 사유의 무한한 자유"와 "화해시키는 중간자"[6] 같은 것이 된다. 이렇게 이해된 예술은 당연히 교육적인 기능을 갖는다. 즉, 예술은 감각으로, 감각을 통해 진리를 전달한다. 헤겔의 멋진 표현을 빌리면 "자연과 일상적인 세계는 두꺼운 껍질로 쌓여 있기 때문에 정신은 예술 작품처럼 그것을 뚫고 이념에 도달하기 어렵다".[7] 예술은 개념의 어려운 작업과 개념 이해의 노고를 덜려는 사람이 진리에 다가갈 수 있는 길이다.

4 같은 책, S. 20.
5 같은 책, S. 21.
6 같은 책, S. 21.
7 같은 책, S. 23.

그러나 예술이 감각의 영역에서 활동하는 것은 장점이지만 곧 단점이 되기도 한다. 예술이 사용해야 하는 수단이 **거짓**(Täuschung)이란 점은 숨길 수 없다. "아름다움은 **가상**(Schein) 속에 존재하기 때문이다."[8] 하지만 이 가상을 "결코 존재하지 않는 것"이라고 단정해서는 안 된다. "**가상** 그 자체는 본질의 핵심적인 부분이며, 진리는 가상과 현상 없이 존재하지 못하기"[9] 때문이다. 이상주의자 헤겔에게 현실의 현상세계는 항상 무상함과 우연의 결합을 지니고 있지만 예술이 만드는 가상은 장점을 갖고 있다. 즉, 그것은 경험의 우연성을 넘어 실체가 현상되는 것을 가능하게 하는 제2의 가상이다. "단순한 가상과 달리 예술의 현상에는 일상적인 현실보다 더 고차원적인 실제와 더 참된 존재가 주어져 있다."[10] 예술 작품의 특징인 미적 가상은 예술이 표현하는 진리의 필수적인 계기(Moment)지만 그것은 한낱 계기에 불과하다. 정신은 본질상 그 자체가 비감각적이며 경험할 수 없는 것이기 때문이다. 헤겔은 예술을 진리가 현상된 형식이라고 높이 평가했지만, "그럼에도 불구하고 예술은 내용상으로나 형식상으로나 정신이 자신의 참된 관심을 의식하게 만들기에는 최고의 절대적인 방법이 아니라는"[11] 점을 상기시켰다. 진리의 모든 차원과 발전 단계가 감각적인 매체를 통해 표현될 수 없기 때문이다. 헤겔에 따르면 일찍이 고대 그리스의 정신은 진리의 미적 표현을 허용했지만, 기독교 정신은 일부만 허용했고, 근대의 "이성을 형성한" 정신은 그것을 거의 허용하지 않았다. 이성의 형성은 예술이 "절대적인 것을 의식하는 최고의 방식이던 단계"를 이미 오래전에 뛰어넘어 섰다. 헤겔의 유명해진 말을 빌리자면 "사유와 성찰은 아름다운 예술을 추월했다. … 그리스 예술의 전성기

8 같은 책, S. 17.
9 같은 책, S. 21.
10 같은 책, S. 22.
11 같은 책, S. 23.

와 중세 후기의 황금기는 지나갔다".[12] 이 문장에 언급된 생각은 예술이 시대에 맞지 않는 것이 되었다는 것이다. 이 생각은 한편으로는 헤겔의 정신 형이상학에 담긴 역동성에, 다른 한편으로는 여전히 중요해 보이는 역사적 관찰에 바탕을 두고 있다. 헤겔은 인류의 역사를 자유 의식의 진보로, 그리고 절대적인 것이 자기를 의식해 가는 과정으로 파악했다. 또한 그는 인간 정신이 객관적 진리를 표현하는 형식을 역사적인 순서에 따라 예술, 종교, 철학이라고 규정했다. 예술에서 사례를 통해 "**직접적**이고 **감각적인 지식**"으로 묘**사**된 것이 그리고 종교에서 신비롭게 **표상**된 것이 학문적인 철학에서는 "절대정신의 자유로운 사유"로 확실하게 인식될 수 있다.[13] 헤겔은 정신이 자기 자신을 스스로 인식하는 개념이라고 생각했다. 이는 다음과 같은 의미를 갖는다. 정신은 발전된 근대의 철학적 학문에서 비로소 자신에게 적합한 매체를 발견했지만 예술과 종교와 같은 이전의 형식들은 진리의 장소를 표시하고, 이미지를 통해 절대적인 것의 현존을 암시하는 본래의 기능을 상실했다. 사람들은 헤겔의 여러 사변적 전제뿐 아니라 역사의 진보와 자유 속에서 진행되는 정신의 자기 의식화 사이에 통일성이 존재한다는 그의 가설에 더 이상 동의하지 않는다. 하지만 적어도 현대 사회의 공적인 삶이 예술과 종교의 관점이 아닌 (물론 겉으로만 그런 경우가 종종 있지만) 과학성, 합리성 또는 최소한 논증 가능한 타당성(Plausibilität) 같은 기준에 의해 구성된다는 그의 관찰은 맞다. 다시 헤겔의 말을 빌리면 "오늘날 우리의 삶에 대한 반성은 의지를 표명하고 판단을 내릴 때 보편적 관점을 고수하고, 거기에 맞춰 특수한 것의 통제를 요구한다. 그래서 보편적인 형식, 법칙, 의무, 법률, 준칙은 모든 규정의 근거가 되고 거의 모든 것을 지배하는 것이다. 하지만 예술을 이해하고

12 같은 책, S. 24.
13 같은 책, S. 139.

생산하기 위해서는 일반적으로 더 많은 삶의 활력이 요구된다. 이때 보편성은 법칙이나 준칙으로 존재하지 않고, 기분이나 감정과 일치하는 것으로 작용한다. 마치 상상력 안에서 보편적인 것과 이성적인 것이 자신의 구체적이고 감각적인 현상과 통일성을 이루는 것과 같다. 그러므로 우리의 현재는 일반적인 상황에 비추어볼 때 예술에 유리하지 않다".[14]

예술은 한때 작품을 통해 사회적으로 구속력 있는 해석과 행동의 틀을 제시하고 전달했지만 계몽된 사회에서는 그 의미를 상실했다. 따라서 보편적 진리의 표현과 관철이라는 관점에서 보면, 다시 말해 보편 진리의 "최고 규정(höchste Bestimmung)"의 측면에서 보면 예술은 헤겔의 유명한 말대로 "우리에게 이미 지나간 것"이고, 앞으로도 그럴 것이다. 이로써 예술은 "참된 진리와 생명력을 잃었으며, 현실 속에서 자신의 필연성을 주장하는 대신 우리의 **표상** 안으로 자리를 옮겼다".[15] 이런 의미에서, 오직 이런 의미에서 예술은 헤겔에게 종말을 고한 것이다. 이제 예술은 도덕과 진리의 규범도, 척도도, 상징도 아니다. "사람들은 어쩌면 예술이 점점 더 고양되어 완전해지길 기대할지 모른다. 하지만 예술의 형식은 더 이상 정신이 가장 필요로 하는 것이 아니다. 우리는 고대 그리스 신들의 형상이 훌륭하다고 감탄하고, 성부와 예수, 마리아의 표현이 위엄 있고 완벽하다고 생각할지 모른다. 하지만 아무 소용이 없다. 우리는 더 이상 그 앞에서 무릎을 꿇지 않는다."[16]

예술의 종말은 예술의 소멸을 의미하지는 않는다. 따라서 문제는 예술의 종언 이후에도 예술이 계속 존재할 수 있는지가 아니다. 당연히 예술은 존재한다. 흥미로운 것은 헤겔이 예술의 해방을 예술의 상실로 해석했다는 점이

14　같은 책, S. 24f.
15　같은 책, S. 25.
16　같은 책, S. 142.

다. 숭배적·종교적 기능을 잃었거나 혹은 잃을 수밖에 없는 예술은 이제 더 이상 과거의 예술처럼 존재하지 못한다. 예술은 자유를 얻는 대신 구속력을 상실했다. 미와 진리가 통일성을 이룰 수 있었던 시대는 지나갔다. 그것이 우리의 희망을 과거에 투사하는 것이라 해도 상황은 바뀌지 않는다. 이어서 헤겔은 예술의 종언 이후 예술이 무엇이 될 수 있는지에 대해 명확하게 밝힌다. 현대적인 예술 활동이라고 부르는 것에 비춰 볼 때 헤겔의 이 견해는 매우 시의적이다. "이제 예술 작품이 우리 안에서 불러일으키는 것은 직접적인 즐거움과 함께 우리의 판단이다. 우리는 예술 작품의 내용과 표현 수단, 그리고 이것들의 적절함과 부적절함을 사유를 통해 관찰하고 판단한다. 그러므로 예술에 관한 학문은 예술이 그 자체로서 충분한 만족을 보장했던 시대보다 우리 시대에 훨씬 더 필요하다. 예술은 우리를 사유하는 관찰에 초대하는데, 그 목적은 예술을 다시 소환하려는 것이 아니라 예술이 무엇인지를 학문적으로 인식하기 위해서다."[17] 여기서 헤겔이 어떤 식으로 칸트의 취미 판단을 변형시켰는지 한 번 살펴보자. 칸트의 취미판단은 예술이 기능을 상실한 이후에 비로소 가능해진다. 헤겔은 한편으로는 칸트의 무관심한 만족을 "중요한 관찰"이라고 강조했지만,[18] 다른 한편으로는 그것의 전제 조건에 대해 질문을 던졌다. 예술이 순수하게 미적 판단의 대상이 될 수 있으려면 전제되어야 할 것이 하나 있다. 그것은 예술을 실제로 종교적·도덕적·정치적·이데올로기적 기준에 따라 판단하지 않는 것이다. 예술이 이런 기준과 연결된 기능을 더 이상 수행하지 않기 때문이다. 이것은 헤겔이 역설한 내용으로서,[19] 한때 제의적인 예술이 심미화의 과정에 전부 예속될 수 있다는 것

17 같은 책, S. 25f.

18 같은 책, S. 86.

19 같은 책, S. 37.

을 뜻한다. 여기에는 계몽된 서구인의 눈에 원래의 기능은 상실했지만 그 현상 방식이 충분히 매력적이어서 만족스럽게 바라볼 수 있는 것이 모두 포함된다. 탈기능화는 심미화의 전제 조건이며, 이는 일상품과 숭배 대상에 다 해당된다. 이런 식으로 종교적·사회적 행위와 복잡하게 연결되어 있고 거의 타율적으로 구조화되어 있는 비유럽권의 예술도 서구인의 예술 감상과 학문의 이해 대상이 될 수 있다. 헤겔이 주장한 예술의 종말은 모든 숭배물을 예술로 감상할 수 있게 해줬으며, 이와 함께 예술에 관한 현대의 학문도 가능하게 되었다.

예술은 직접적인 생명력을 상실했다. 우리는 이 사실을 현대 예술이(도) 점점 더 학문적 관찰과 연계되어 나타난다는 점에서 확인할 수 있다. 점점 방대해지는 전시회의 카탈로그만이 이를 입증하는 것은 아니다. 반드시 해석이 필요한 20세기 예술이 어쩌면 이에 대한 가장 확실한 증거일 것이다. 특정 집단의 이해를 대변하는 신호로 기능하는 예술 소비를 차치하면[20] 예술생산자, 예술비평가, 그리고 보조금 지원 기관으로 구성된 집단이 남게 된다. 이 집단은 자족적이며 자기 스스로 만들어낸 욕구만을 충족시킨다. 이 것은 굳이 부정적으로 이해할 필요가 없으며, 예술의 해방과 탈기능화라고 할 수 있는 발전 과정의 한 부분에 속한다. 헤겔 자신도 이 과정으로부터 긍정적인 관점을 얻을 수 있었다. 예술은 가장 진보적인 형식으로도 진리를 표현할 수 없게 되었으며, 사회적·종교적 의무로부터도 자유로워졌다. 그 이후 예술에게 남은 것은 오직 상상력의 자유로운 유희뿐이다. 헤겔은 이 상상력의 유희가 인간이라는 소재와 연결된 것으로 보려 했다. "하지만 예술이 이렇게 자기 자신을 벗어날수록 그만큼 예술은 인간 자신으로 되돌아가고,

20 Vgl. dazu Pierre Bourdieu, *Die feinen Unterschiede. Kritik der gesellschaftlichen Urteilskraft*, Frankfurt a. M. 1982.

인간 내면에 침잠하게 된다. 그 결과 예술은 특정한 내용과 해석의 제약에서 벗어나 **인간**(Humanus)을 새로운 성자로 만들었다. 그것은 감정의 기복, 기쁨과 슬픔을 가진 인간이며, 부단히 노력하고 행동하며 운명의 굴레 속에 놓여 있는 일반적인 인간이다. 이로써 예술가는 작품의 주제를 자기 자신에게서 발견하고, 자신을 스스로 규정하며, 자신의 감정과 상황의 무한함을 관찰하고 생각하고 표현하는 인간 정신이 되었다. 인간의 가슴속에 살아 숨 쉬는 것이라면 그 어느 것도 더 이상 그에게 낯설지 않다."[21] 이것은 요한 볼프강 폰 괴테(Johann Wolfgang von Goethe)로부터 영향을 받은 것이 분명하지만,[22] 예술이 넓은 의미의 인간에 대해 복무한다는 뜻이다. 이 주장은 논란의 여지가 있지만 두 가지 관점에서 모더니즘 예술의 중심 패러다임이 되었다. 첫째는 극단적인 형식 실험을 시도하는 예술에 대해 늘 휴머니즘의 문제가 제기되고 논의된다는 점이다. 모더니즘에 대한 비판은 무엇보다 모더니즘이 예술의 대상이자 척도인 인간을 도외시한 점을 지적한다. 두 번째는 헤겔이 통찰한 부분이다. 예술가는 개별적인 주체로서 미적인 것 외의 다른 모든 관계에서 벗어나 실제로 자기 예술의 고독한 주인이 되었으며, 예술은 창조하는 주체의 **표현**일 뿐이며 오직 이 개인성 안에서만 자신의 정당성을 찾을 수 있다. 이로써 현대의 예술가는 자기 자신과 자신의 세계 경험을 표현하면서 동시에 많은 사람을 위해 말해야 한다는 점이 설명되었다. 하지만 이것은 이론과 실천의 측면에서 늘 새롭게 제기하고 관철해야 할 요구다.

이 밖에 예술의 종말에 관한 헤겔의 테제에는 모더니즘의 중요한 요소가 하나 더 있다. 이것은 우리가 헤겔의 역사철학적 낙관주의에 동의하지 않고,

21 Hegel, *Ästhetik II* (Werke 14), S. 237f.
22 Der "Humanus" ist der "Heilige" und "Weise" in Goethes Epenfragment *Die Geheimnisse.*
 (Vgl. dazu Goethe, Werke, Hamburger Ausgabe 2, München 1978, S. 271ff.).

합리적인 철학을 진리의 특권적 형태로 보지 않을 때 드러나는 내용이다. 이렇게 이성비판적이고 회의주의적인 관점을 견지하면 예술의 진리능력 (Wahrheitsfähigkeit)에 대한 문제는 갑자기 새로운 중요성을 갖게 된다. 합리성 은 보편 개념 속에 모든 것을 포함시키며, 개별적인 것, 특수한 것, 감각적인 것, 감성적인 것을 차단한다. 바로 이 점 때문에 합리성을 불완전한 것으로 간주한다면 우리는 예술에서 이 결함을 극복할 수 있는 적절한 방법을 찾을 수 있을지 모른다. 이로써 예술은 이성에 대한 **미적 · 실천적** 비판뿐 아니라 이성의 약점을 보완하는 기능을 할 것이다. 이 생각은 합리성의 비판, 즉 모더니즘만큼 오래된 것이다. 그것은 헤겔 이전이건 헤겔로부터건 낭만주의 에서 시작된다.

신화와 아이러니,
한 차원 더 깊은 의미

헤겔의 미완성 유고 중 단편 하나가 1913년 3월에 베를린에서 경매되었다. 이것은 곧 독일 철학사에서 가장 수수께끼 같은 문서 중 하나가 되었다. 날짜가 표기되지 않은 이 문서에는 1797년 초반 헤겔이 작성한 것으로 추정되지만 그럴 만한 특징이 없는 텍스트 하나가 포함되어 있었다. 그 내용이 전형적인 헤겔의 철학과는 달랐기 때문에 프리드리히 빌헬름 요제프 셸링(Friedrich Wilhelm Joseph Schelling, 1775~1854)과 요한 크리스티안 프리드리히 횔덜린(Johann Christian Friedrich Hölderlin, 1770~1843)이 항상 그 원저자로 지목받았다. 이 텍스트는 1917년 프란츠 로젠츠바이크(Franz Rosenzweig)에 의해 『독일 관념론 최고(最古)의 체계 프로그램(Das älteste Systemprogramm des deutschen Idealismus)』이라는 제목으로 처음 출판되었다. 비록 저자가 누구인지 완전히 밝혀지지 않았지만 오늘날 학계에서는 이것을 헤겔의 후기 사상을 예고하는 텍스트로 보기보다는 열정적인 어조에 비추어 격동기의 정신 상황이 반영된 그의 초기 텍스트라고 보는 경향이 우세하다.[1] 우리의 논의와 관련해 이 미

완의 단편에 예술의 역할이 언급된 점은 매우 중요하다. 모더니즘의 예술은 적어도 이론적 기획의 틀 안에서는 이 역할을 계속 수행했어야 했다. 계몽주의와 프랑스 혁명이 진행되면서 종교와 전통적인 도덕의 해체는 예술을 봉건적 구속으로부터 해방시켰지만 동시에 그 빈자리를 남겨 놨다. 이를 채우는 일이 예술에게는 늘 유혹적이었을 것이다. 이 논문은 예술이 당연히 도덕과 철학보다 더 우월하다고 말한다. "나는 모든 이념을 포괄하는 이성의 지고한 행위가 미적 행위이며, **진리와 선**은 오직 **아름다움** 안에서 결합된다고 확신한다. 철학자는 시인만큼 미적인 능력을 보유해야 한다. 우리의 책상머리 철학자들은 미적 감각이 없는 인간들이다. 정신의 철학은 미적 철학이다. 미적 감각이 없으면 어느 것에서도 정신이 풍요로울 수 없으며 심지어 역사에 대해서도 깊은 성찰을 할 수 없다. 이념을 전혀 이해하지 못하는 사람과 표와 색인이 없으면 아무것도 할 수 없다고 솔직하게 고백하는 사람에게 무엇이 부족한지 분명하게 알 수 있을 것이다. 이로써 시는 더 높은 위엄을 갖게 되고 마침내 본래의 것, 즉 **인류의 스승**이 다시 될 것이다. 왜냐하면 더 이상 철학과 역사는 존재하지 않을 것이며, 오로지 문학만이 다른 모든 학문과 예술을 제치고 살아남을 것이기 때문이다."[2]

여기서 시문학(Poesie)은 두 가지 의미에서 소환된다. 시문학은 이성과 현실, 도덕과 실천적인 삶 사이의 모순을 유일하게 중재하고 지양할 수 있는 힘이다. 하지만 이를 통해 이 힘은 자신의 본원적인 기능과 가능성으로 회귀한다. 즉, 인식론적·사회적 지식의 근원, 즉 인류의 스승으로 되돌아간다. 헤겔은 이 텍스트에서 비인간적으로 변질된 합리성뿐만 아니라 비인간적으

1 Vgl. dazu Christoph Jamme und Helmut Schneider (Hg.), *Mythologie der Vernunft*, Hegels 'älteste Systemprogramm des deutschen Idealismus'. Frankfurt a. M. 1984, S. 63ff.

2 Hegel, *Frühe Schriften* (Werke 1), S. 235.

로 변한 사회 구조를 극복할 이성의 신화와 예술-종교(Kunst-Religion)가 구축되길 희망했다. 하지만 헤겔은 훗날 이러한 자격을 예술로부터 영원히 박탈했다. "제일 먼저 인류의 이념이 존재한다. 나는 **기계**의 이념이 존재하지 않듯이 뭔가 **기계적인 국가**의 이념도 존재하지 않는다는 것을 보여주고 싶다. 오직 **자유**의 대상만이 **이념**이라고 말할 수 있다. 그러므로 우리는 국가를 극복해야 한다! 모든 국가는 자유로운 인간을 기계의 톱니바퀴처럼 취급하기 때문이다. 국가는 이런 행위를 해서는 안 된다. 다시 말해 그것을 **중단해야** 한다."³ 헤겔은 마르크스에 앞서 자유와 국가의 불일치를 역설했으며, 진정한 인간성의 실현을 위해 국가의 폐지를 요구했다. 헤겔은 자코뱅 테러의 영향을 받아 이 글을 쓴 것 같다. 그는 자유를 실현시킬 수 있는 힘이 시문학에 있다고 믿었다. 이성의 이념은 미적으로 변해야 한다. 시스템 강령의 철학자 헤겔은 이를 신화적이라고 불렀다. "마침내 계몽된 사람과 계몽되지 않은 사람은 서로 손을 내밀고, 신화는 철학적으로, 민중은 이성적으로 바뀌어야 한다. 철학은 철학자들을 감각적으로 만들기 위해 신화적으로 변해야 한다. 그러면 영원한 통일성이 우리 사이에 지배하게 되며, 사람들은 더 이상 타인을 경멸의 눈길로 바라보지 않을 것이고, 민중들은 현자와 사제를 맹목적으로 두려워하지 않을 것이다. 그렇게 될 때 비로소 우리는 모든 개인과 개체, 다시 말해 모든 세력의 **동일한** 형성을 기대할 수 있다. 어떤 세력도 더 이상 억압받지 않게 될 것이다. 그러면 정신의 보편적인 자유와 평등이 지배하게 될 것이다."⁴

시문학, 예술, 심미화에서 신뢰하는 것이 무엇이 됐건 그것은 모더니즘 예술이 계속 논쟁하게 될 과도한 요구다. 하지만 이 글에는 흥미로운 점이

3 같은 책, S. 234f.
4 같은 책, S. 235f.

있다. 그것은 예술의 옹호를 위해 늘 인용되는 대중 교육적인 측면이 아니라 다시 신화화된 예술의 영역에서 자유와 통일을 실현할 수 있다는 대담한 주장이다. 철학과 정치는 자신만이 이 요구를 실현할 수 있다고 선전했지만 늘 그 약속을 저버렸다. 모더니즘 예술을 둘러싸고 있는 혁명적 격정은 심대한 낭만주의적 희망에서 비롯되었다. 이것은 수용자들이 즐길 수 있는 아름다운 가상이 예술 속에 그리고 미적 이념이 실현되는 가운데 나타나길 바라는 것이 아니라 최소한 더 나은 삶을 약속하는 모델이 예술 속에 창조되길 희망하는 것이다. 여기서 중요한 것은 구체적인 내용의 유토피아가 아니라 상상력의 자유로운 유희 속에서 자유를 선취하고, 합리적 방법과 직관적 창조가 서로 뒤섞여 이성과 감정의 잃어버린 통일성을 잠시나마 작품 속에서 복원하려는 요구다. 이 관점에서 보면 미적 아방가르드의 사회 비판적인 태도와 국가와 시민계급에 대한 공격도 낭만주의적 동기로 밝혀질 것이다. 또한 이 동기는 아방가르드가 왜 쉽게 세속적인 예술 종교로 전도될 수 있는지 그 이유를 설명해 준다. 이것은 예나 지금이나 아방가르드의 숨겨진 강령 안에 들어 있는 것 같다.

헤겔, 횔덜린, 셸링이 잠시 공유했던 이 혁명적 격정은 아이러니하게 약간 냉정해진 형태이긴 하지만, 낭만주의 예술의 가장 대표적인 이론가인 프리드리히 슐레겔(Friedrich Schlegel, 1772~1829)의 이론에서도 찾아볼 수 있다. 『아테네움 단장(Athenäums-Fragment)』 116번(1798)에는 다음과 같은 구절이 있다. "낭만주의 문학은 진보적인 보편 문학이다. 이 정의는 문학의 모든 분리된 장르를 다시 하나로 통합시킬 뿐 아니라 문학을 철학, 수사학과 연결시키는 것을 의미한다. 그것은 시와 산문, 독창성과 비평, 예술문학과 자연문학을 때로는 혼합하고, 때로는 용해하며, 문학은 생생하고 즐겁게, 삶과 사회는 시적으로 만들어야 한다. 위트를 시화(詩化)하고 예술의 형식을 풍성해진 모든 종류의 소재로 채우고, 유머의 진동을 통해 생기를 불어넣어야 한다.

낭만주의 문학에는 시적인 것이면 뭐든지 다 포함된다. 즉, 거기에는 여러 체계들을 자기 안에 다시 통합하는 거대한 예술 체계로부터 시를 짓는 어린 아이가 기교 없이 소박한 노래를 부르며 내뱉는 한숨이나 입맞춤까지 다 포함된다. 낭만주의의 문학 양식은 여전히 생성 중에 있다. 완성되지 않고 영원히 진행하는 것이 낭만주의 문학의 고유한 본질이다. 어떠한 이론도 낭만주의 문학을 규정할 수 없으며, 신적인 능력을 가진 비평만이 낭만주의 문학의 이상을 특징지으려고 도전할지 모른다. 낭만주의 문학만이 유일하게 자유로우며 무한하다. 어떤 법칙도 시인의 자의(Willkür)보다 더 위에 설 수 없다는 것이 낭만주의 문학이 인정하는 제1법칙이다."[5]

군이 원하면 낭만주의 문학에 대한 슐레겔의 이 진술을 모더니즘 예술의 강령으로 볼 수도 있다. 미적 모더니즘의 특징적인 요소가 대부분 여기에 언급되어 있기 때문이다. 장르 간의 경계 허물기, 원칙적으로 생산과정이 종결되지 않는다는 점, 하찮은 일상품도 예술이 될 수 있다는 점, 삶의 심미화, 어린아이와 소박한 사람들의 창조능력에 대한 신뢰, 서구의 교양 전통을 아이러니하게 결합하는 점, 특히 자신의 자의 외에는 어떠한 법칙도 용인하지 않는 예술가의 절대적 주권이 여기에 해당한다. 자연은 천재를 매개로 말한다는 칸트의 주장은 여기서 더 과격해지고, 마침내 부정된다. 다시 말해 천재 안에서는 오직 창조하는 주체만이 말을 한다. 자연도, 국가도, 종교도 말하지 않는다. 또한 이는 주체 자신을 직접 표현하는 아포리즘, 편지, 일기와 같은 미적 형식이 낭만주의에서 특별한 의미를 갖게 되었음을 뜻한다. 이로써 일상생활을 양식화하는 현대적인 형식이 주목받았을 뿐 아니라 이 자아 표현의 심미화(Ästhetisierung von Ich-Expressivität)를 통해 지금까지 문학 담론에

5 Friedrich Schlegel, *Kritische Schriften und Fragmente 1798-1801*, hrsg. v. E. Behler und E. Eichner, Studienausgabe Bd. 2, Paderborn 1988, S. 114f.

서 배제되어 왔던 여성들의 참여도 가능하게 되었다. 19세기 초반 카롤리네 폰 귄더로데(Karoline von Günderrode), 카롤리네 슐레겔-셸링(Karoline Schlegel-Schelling), 베티나 폰 아르님(Bettina von Arnim), 라엘 파른하겐(Rahel Varnhagen) 같은 "낭만주의 여성 작가들"이 획득한 의미는 특별한 형태의 여성적 자기규정을 나타내는데, 이것은 특정한 미적 개념과 무관하지 않다. 여성의 자기규정은 그 안에서 적어도 하나의 흐름으로 발전할 수 있었다.

우리는 당연히 낭만주의 예술과 그 이론적 토대를 어쩌면 가장 긴장되는 모더니즘의 선취라고 말할 수 있다. **작업 중인 작품**(work in progress)을 기발하게 양식화한 단편, 전통을 비판하는 개념 그리고 예술가의 절대적 자유로부터 예술이 삶의 형식으로 해체되는 것에 이르기까지 세기말 이후 비로소 일반 의식이 된 특징들이 다 거기에 담겨 있다. 슐레겔 미학의 핵심 개념인 아이러니가 모더니즘을 무력화시키고 거의 포스트모더니즘적인 성격을 갖게 된 것도 이와 상통한다.

익히 알려진 악명 높은 아이러니 개념을 설명하는 것은 결코 간단한 일이 아니다. 슐레겔은 『비판적 논고(Kritische Fragmente)』 37장에서 아이러니가 무엇인지 암시하고 있다. "어떤 대상을 잘 기술하려면 그것에 대해 더 이상 흥미를 갖지 말아야 한다. 진지하게 표현하려는 생각은 다 버리고, 더 이상 그 일에 관여하지 말아야 한다. 예술가는 무언가를 상상해 내고 그것에 열광하는 한 그것을 전달하기 위해 어쩔 수 없이 부자연스러운(illiberal) 상태에 놓이게 된다."[6] 그러므로 아이러니는 예술가가 자기 작품에 대해 일정한 거리를 두는 것을 전제한다. 이 전제는 예술가의 독자적이고 신중한 작업을 가능하게 만든다. 따라서 아이러니는 폭로하고 비웃는 위트와 같을 수 없다. 『비판

6 Friedrich Schlegel, *Kritische Schriften und Fragmente 1794-1797*, Studienausgabe Bd. 1, S. 241.

적 논고』 51장에서도 다음과 같이 언급하고 있다. "보복의 수단으로 사용되는 위트는 감각을 자극하는 예술만큼 유해하다."[7] 이와 달리 아이러니는 어떠한 것도 확정하지 않고, 무엇을 하든 그와 다른 것을 할 수 있게 유희적인 가능성을 열어 놓는 전략이다. 또 슐레겔은 "자기가 아는 예술가들은 충분히 자유롭지 못해 자신의 최고 역량을 뛰어넘지 못한다"[8]라고 말한다. 이 언급은 자기 자신을 아이러니하게 만드는 아이러니의 특성을 시사한다. 그는 「불가해성에 관하여(Über die Unverständlichkeit)」라는 아주 흥미로운 소논문에서 거친 아이러니로부터 세련된 아이러니, 특별하게 세련된 아이러니, 극적인 아이러니, 이중적인 아이러니 그리고 "아이러니의 아이러니"에 이르기까지 다양한 아이러니를 구분한다. 그리고 자신을 향해 아이러니하게 말한다. "어떤 신이 우리를 이 아이러니로부터 구원해 줄 수 있을까? 만약 크고 작은 아이러니를 다 집어삼키고 묶어놓을 수 있는 특성을 가진 아이러니가 있다면 그것은 단 하나, 그것에 대해 아무것도 모른다는 것이다. 나는 내 안에 그런 특이한 성향이 있다고 고백하지 않을 수 없다."[9]

낭만적 아이러니(romantische Ironie)는 예술가가 자기 작품에 대해 절대적 주권을 갖게 허락하지만 이 주권은 주관성 자체의 구성을 방해한다. 슐레겔이 초기에 사용한 아이러니 개념은 모든 것을 종합하려는 낭만적 보편 문학(romantische Universalpoesie)의 프로그램을 언제고 무력화시킬 수 있다. 아이러니 개념이 주체 자체를 유동적으로 만들기 때문이다. 따라서 슐레겔은 『비판적 논고』 108장에서 아이러니를 "시인이 가진 모든 자유 중에서 가장 자유로운 것"이라고도 말한다. 사람들이 아이러니를 통해 자기 자신을 뛰

7 Friedrich Schlegel, *Kritische Schriften und Fragmente 1798-1801*, Bd. 1, S. 243.
8 Friedrich Schlegel, *Studienausgabe*, Bd. 1. S. 246.
9 같은 책, Bd. 2, S. 239f.

어넘기 때문이다.[10] 하지만 이것은 또 다른 것을 의미한다. 슐레겔의 낭만적 아이러니는 궁극적으로 "자기 창조"와 "자기 파괴"[11]의 통일로 생각될 수 있다. 그래서 아이러니에는 자기 파괴적인 요소가 있을 수밖에 없다. 결론적으로 아이러니한 예술가는 자신과 작품을 절대 동일시하지 않기 때문에 자기 자신마저 결코 진지하게 생각하지 않는다.

낭만주의의 도발은 이따금씩 계속 영향을 미친다. 독일의 철학자이자 회의주의자인 오도 마르콰르트(Odo Marquard)는 뒤늦게 출판된 교수자격 취득 논문 「초월적 관념론 – 낭만주의 자연철학 – 정신분석(Transzendentaler Idealismus - Romantische Naturphilosophie - Psychoanalyse)」에서 낭만적 아이러니를 "좌절의 미학"으로 해석했다. 그것은 "아무런 효과 없이 무(Nichts)를 구축하는 방법"이며, "자기부정을 도모하면서 동시에 어떤 결론도 내지 못하게 하는" 예술이다. 이를 토대로 마르콰르트는 다음과 같이 추론한다. "그러므로 늦어도 여기서부터는 미적인 것이 일관되지 않는 것, 구속력 없는 것이 된다."[12] 이로써 마르콰르트에게 아이러니는 좌절의 미학을 나타내는 "초월적 마조히즘"의 표현이 된다. "초월적 마조히스트는 자신의 역사적·사회적 존재를 부정하며, 본질적으로 소통이 불가능하고 법의 테두리를 벗어난 사람으로 규정된다. 그는 범죄자, 정신이상자, 쓸모없는 사람처럼 반사회적 특성과 성향을 지니고 있다. … 행복은 불행에 있다. … 몰락과 소멸의 유혹적인 마력이 지배한다. 일상을, 아니 하루하루를 전부 거부하는 것이 이에 해당한다."[13] 비판적인 어조로 표현했지만 이것은 전적으로 낭만주의 미학 개

10 같은 책, Bd. 1, S. 248.

11 같은 책, Bd. 1, S. 241f.

12 Odo Marquard, *Transzendentaler Idealismus-Romantische Naturphilosophie-Psycho-analyse*, Köln 1987, S. 193.

13 같은 책, S. 189.

넘에 부합하는 것 같다. 물론 이게 다는 아니다. 이렇게 우리는 **미적 낭만주의**의 성격뿐만 아니라 모더니즘 예술가의 자기 묘사에 속하는 특징들을 언급하게 되었다. 현대의 예술가는 자신을 고독한 사람, 보헤미안, 천재와 광기의 경계에 존재하는 아웃사이더, 도덕과 이성의 피안에 있는 무법자로 이해한다. 낭만주의에 대해 애증을 가졌던 쇠렌 키르케고르(Sören Kierkegaard, 1813~1855)는 그의 박사논문인 「아이러니의 개념에 대하여 – 소크라테스와 연관하여(Über den Begriff der Ironie mit ständiger Rücksicht auf Sokrates)」(1841)에서 아이러니의 비도덕적인 특성에 대해 비판적으로 기술했다. "아이러니한 사람은 오만하게 자기 자신 안에 갇혀 있다. … 그리고 그는 사람들을 건성으로 대하며 자신에게 어울리는 사회를 찾지 못한다. 그는 자기가 속한 현실과 늘 충돌한다. 그러므로 현실의 근거가 되는 것, 현실에 질서를 부여하고 유지해 나가는 것, 즉 **도덕과 인륜을 중지시키는** 것이 그에게는 중요하다."[14] 아이러니한 사람은 도덕 자체를 심미화하면서 도덕을 중지시킨다. "아이러니한 사람은 극장에서 환호하는 관객처럼 미덕이 무너지는 것을 보고 열광한다. 심지어 그는 후회도 한다. 하지만 도덕적 관점이 아닌 미적 관점에서 후회한다. 그는 후회의 순간에도 미적으로 그 후회에서 벗어난다. 그리고 자기의 후회가 시적으로 타당한지, 이 후회가 시적 인물이 말하는 극적인 대답에 적합한지를 따진다."[15] 이렇게 키르케고르는 낭만적 아이러니가 문학적인 기법 그 이상이란 점을 강조했다. 낭만적 아이러니는 삶 자체에 미적 형식을 부여하는 시도다. 또한 낭만적 아이러니는 현대의 예술가들이 꿈꾸었을지 모를 반란으로는 이어지지 않았지만 도덕과 법에 대한 의무를 유희

14 Sören Kierkegaard, *Über den Begriff der Ironie mit ständiger Rücksicht auf Sokrates*, Gesammelte Werke, hrsg. v. Emanuel Hirsch und Hajo Gerdes, 31. Abtg., Gütersloh 1984, S. 289.

15 같은 책, S. 290.

하듯이 파기하려는 시도다.

키르케고르에 앞서 아이러니 개념을 성찰한 당시 예술철학들은 모더니즘 예술이 흥미로워할 수 있는 아이러니의 본질적 계기를 밝혔다. 예를 들어 청년 시절 낭만주의에 심취했던 셸링은 『예술의 철학(Philosophie der Kunst)』 (1802/1803)에서 소설의 형식은 주인공을 "무관심(Gleichgültigkeit)"하게 취급해도 된다고 말했다. 심지어 이 무관심한 태도는 "주인공을 부정하는 아이러니로 바뀔 수 있다. 아이러니는 주체에서 시작되거나 혹은 시작될 수밖에 없는 것이 주체로부터 뚜렷하게 분리되어 객관화되는 유일한 형식이기 때문이다". 계속해서 셸링은 "이 관점에서 볼 때 불완전함은 주인공에게 전혀 허물이 되지 않는다"[16]라고 말한다. 셸링이 이전에 낭만적인 것의 근본적인 성격을 "진지함과 농담의 혼합"[17]이라고 규정했던 점을 고려하면 그가 규정한 소설의 특징은 의심할 여지없이 슐레겔의 아이러니 개념과 유사하다. 여기서 셸링은 최초의 낭만주의 소설이자 모더니즘 소설인 괴테의 『빌헬름 마이스터(Wilhelm Meister)』를 염두에 둔 것이 분명하다. "소설은 세계의 거울이며, 최소한 시대의 거울이어야 한다. 그러므로 소설은 부분적인 신화가 되어야 한다. 소설은 밝고 고요한 관찰로 초대해야 하며, 어디에나 똑같이 관심을 기울여야 한다. 또한 소설은 인간 안의 모든 것을 자극해 열정을 갖게 만들어야 한다. 희극적인 것도 아주 비극적인 것도 소설에는 다 허용되지만, 단 작가만은 그것의 영향을 받아서는 안 된다."[18] 여기서도 우리가 느낄 수 있는 것은 예술가의 주권이 자기 작품과 완전히 동일시되어서는 안 된다는 점이다. 그러므로 낭만적 아이러니는 예술가가 늘 자기 자신과 거리를 두려는

16 Friedrich Wilhelm Joseph Schelling, *Philosophie der Kunst*, Ausgewählte Schriften, ed. Manfred Frank, Band II. Frankfurt a. M. 1985, S. 503.

17 같은 책, S. 498.

18 같은 책, S, 504.

시도다. 이것은 최종적인 것을 인정하지 않는 모더니즘 예술가의 부단한 창조성 속에 표현된다.

오늘날 거의 잊힌 미학자 칼 빌헬름 페르디난트 졸거(Karl Wilhelm Ferdinand Solger, 1780~1819)는 『미학 강의(Vorlesungen über Ästhetik)』(1819)에서 예술의 형식 원칙과 아이러니의 부정적인 측면이 어떤 관계에 있는지를 예리하게 관찰했다. 그에 의하면 "예술가는 자신의 소재에 감탄할 경우 **아이러니의 특정한 표현**을 그 소재와 연결시켜야 한다. 아이러니 없이는 어떠한 예술도 존재하지 않기 때문이다".[19] 예술이 이념이란 전제하에 그 이유를 설명하면 미적인 것이 갖고 있는 부정하는 특성이 드러난다. "이념이 현실이 되면, 이념은 바로 무가치한 것이 된다는 의식이 우리 안에 있어야 한다. 예술가가 현실의 이념이 구체화된 현재에 몰입하게 되면, 예술은 중단되고, 일종의 몽상에 잠겨 대상에서 고정된 개념을 찾을 수 있다고 믿는 미신이 예술을 대신한다. 예술가는 자기 작품이 상징이라는 것, 이념은 오직 고정된 개념하에서만 현실이 된다는 것, 따라서 순수 행위로서 이념은 상징 안에서 해체된다는 사실을 의식해야 한다."[20]

미학자로서 매우 과소평가되어 온 졸거는 아이러니의 개념을 정리하면서 몇 가지 핵심적인 측면을 거론한다. 그중 가장 중요한 통찰은 다음과 같다. 예술 작품 안에서 이념을 객관화하는 것은 이념을 **고정시키는** 것이다. 즉, 순수한 삶으로 활동하는 이념을 부정하는 것이다. 또한 정신이 형식으로 변형되면 정신은 경직된다. 이것은 이념을 경험하기 위해 치러야 할 대가다. 우리가 이 연관 관계를 망각하고, 순수한 의미에서 작품을 정신의 객관화로

19 Karl Wilhelm Ferdinand Solger, *Vorlesungen über Ästhetik*, Hrsg. v. Karl Wilhelm Ludwig Heyse, Darmstadt 11980(Reprint der Ausgabe Leipzig 1829), S. 199.

20 같은 책, S. 199f.

간주하면 "아주 조야한 것"이 나올 것이다. 정신이 미적으로 재현되면 정신은 부정된다. 이 아이러니한 지식은 미적 재현에 "마법과 같은 자극"을 준다. 무엇보다 활동을 멈춘 정신이 미적 의식의 **주권**을 위해 다른 것으로 대체될 수 있기 때문이다. "호메로스가 자신이 이야기한 신들의 존재를 전부 믿었다고 가정해 보자. 그러면 모든 것이 유치한 미신처럼 보일 것이다. … 예술가의 정신은 지고한 것과 위대한 것을 공히 **자의적인** 유희의 대상으로 다룬다."[21] 이렇게 졸거에게 아이러니는 예술의 자기재현을 위한 수단이 된다. 하지만 아이러니 자체는 이념에 대해 **부정적인 활동**이다. 아이러니는 작품과 이념 사이의 차이를 의식하는 것이며, 이 의식은 작품 속에 형식으로 남게 된다. 물론 자의적인 유희와 가상에 대한 즐거움이 각인된 의식만 존재하는 것은 아니다. 유희를 늘 미리 간파하고, 자기 자신을 늘 미리 부정한다면 멜랑콜리가 생길 것이다. 이것이 키르케고르 이후 모더니즘 예술과 미학자들을 따라다닌 현상이다.

21 같은 책, S. 200.

유혹과 미적 실존

키르케고르에게 명성을 가져다 준 처녀작 『이것이냐 저것이냐(Entweder-oder)』 (1843)는 철학적이면서 동시에 문학적인 성격의 작품이다. 여기서 그는 다음과 같이 쓰고 있다. "시인이란 무엇인가?라는 질문을 던진다. 시인은 자기 안에 말할 수 없는 고통을 감추고 있지만, 한숨과 절규가 터져 나오는 동안에도 아름다운 음악 소리를 내듯이 그렇게 입 모양을 짓는 불행한 사람이다. 그는 불로 데워진 팔라이스(Phalaris)의 청동 황소 안에서 고문당하는 불행한 사람과 같다. 폭군은 이들의 비명을 듣지 못하기 때문에 경악하지 않는다. 그 소리는 그에게 달콤한 음악처럼 들린다. 시인 주위에 모여든 사람들은 빨리 노래를 부르라고 재촉한다. 이것은 새로운 고통이 당신의 영혼을 괴롭혔으면 좋겠다, 지금까지 한 것처럼 늘 그렇게 입 모양을 지으면 좋겠다는 뜻이다. 비명은 우리를 두렵게 만들지만, 음악은 사랑스럽기 때문이다."[1] 그러

1 Sören Kierkegaard, *Entweder-Oder 1/1*, Gütersloh 1979, S. 19.

므로 예술가는 고대 그리스 아그리젠토(Agrigent)의 폭군이 달군 청동 황소 안에서 태워 죽인 그 수난자들과 같은 운명에 놓여 있다. 이로써 예술가의 주관적인 표현은 새로운 차원을 갖는다. 다른 사람에게는 예술로 보이지만 그것은 그의 비탄이며, 그의 고통이다. 또한 그것은 미적인 성과를 만들어낼 수 있는 그의 고뇌다. 키르케고르는 어쩌면 모더니즘 예술가의 가장 큰 특징을 제일 먼저 언급한 사람일지 모른다. 모더니즘의 예술가는 세상의 고통을 겪는 사람이며, 그의 예술은 이 고통의 표현이자 이 고통에서 벗어나려는 시도다. 이것은 다른 사람들에게 즐거움의 대상으로 제공될 수 있으며 이 고통의 절규는 예술적 사건으로 감지될 수 있다. 그러므로 이 구조 속에는 예술가와 감상자 사이의 오해가 이미 내재되어 있다. "보시오. 나는 차라리 아마게브로(Amagerbro)(코펜하겐의 한 구역 ─ 옮긴이 주)의 돼지치기가 되겠소. 시인이 되어 인간에게 오해를 받느니 차라리 돼지가 나를 이해해 주길 더 바라오."[2] 이로써 우리는 오늘날까지 현대 예술의 역사를 관류하는 모순 관계 중 하나를 언급하게 되었다.

키르케고르가 모더니즘 미학에 기여한 부분에는 또 다른 중요한 측면들이 있다. 특히 『이것이냐 저것이냐』의 제1부에서는 일련의 정신 실험을 통해 모더니즘의 핵심 문제인 미적 실존의 가능성과 그 한계를 모색하고 있다. 따라서 중요한 것은 미적 원칙을 삶에 적용하는 것이다. 키르케고르는 '삶의 시화(詩化)'라는 초기 낭만주의 이념을 일부는 허구적으로, 일부는 자전적으로 채색된 일련의 관계 속에서 검증하고 있다. 키르케고르가 적용한 기법은 매우 인위적이다. 즉, 그는 문학, 철학, 미학, 에로티시즘과 윤리학을 기발하게 혼합하며, 상당 부분을 아이러니하고 풍자적인 태도로 일관하지만 계속 그것들을 근본적인 성찰과 연결한다. 가명으로 유희하는 것을 즐겼던 키르

2 같은 책, S. 19.

케고르는 특히 『이것이냐 저것이냐』에서 유난히 작가의 존재를 은폐하고 분열시켰다. 방대한 분량의 원고 일부를 우연히 입수한 빅토르 에레미타(Victor Ereimita)는 이 책의 편집자 역할을 한다. 이 책에는 A라 불리는 무명의 젊은 유미주의자의 글과 필명이 유혹자인 요하네스가 쓴 은밀한 『유혹자의 일기(Tagebuch des Verführers)』, 그리고 B라고 불리는 법원 관리 빌헬름이 A를 염두에 두고 쓴 글이 들어 있다. A의 가벼운 유미주의와 달리 B는 윤리적이고 도덕적인 삶의 진지한 원칙을 대변한다.

우리의 논의에 중요한 A의 유미주의적 인생관은 여러 텍스트에서 전개된다. 거기에서 모더니즘 역사상 최초로 다음의 질문이 제기된다. 만약 우리가 심리학적·윤리적·종교적·정치적 관점이 아니라 미적 관점에 따라 살 수 있다면 그것은 어떤 것을 의미할까? 이 논의의 중심에는 모차르트의 〈돈 지오바니(Don Giovanni)〉에 대한 키르케고르의 분석이 있다. 천재적인 유혹자 돈 주앙은 음악적 형상 속에서 에로틱한 직접성과 쾌락의 원칙 그리고 유미주의적 원칙을 따르는 삶의 전형이 된다. 하지만 A의 유미주의적 인생관이 충동 욕구의 무절제한 해소와 쾌락의 극대화를 골자로 하는 쾌락주의(Hedonismus)와 반드시 일치하지는 않는다. A는 돈 주앙의 분석을 통해 직접적인 쾌락의 표상은 우리의 삶이 아닌 예술에서만, 정확하게 말하면 음악을 통해서만 가능하다는 것을 보여준다. 미적 실존의 이념은 예술의 매체 없이는 생각할 수 없다. 뛰어난 실험자처럼 키르케고르는 특정 요소들을 분리해 따로따로 관찰한다. 돈 주앙은 미적인 것의 유일한 것은 아니지만 그것의 본질적인 차원을 의인화하고 있다. 이 상황에서 키르케고르 혹은 그의 가명인 A는 다음과 같이 질문한다. 감각적인 욕구를 삶의 다른 요소들로부터 떼어내 순수하게 관찰한다면 그것은 어떤 성격을 갖게 될까? 모차르트의 오페라 〈돈 지오바니〉는 마치 하나의 실험실과 같다. 여기서 감각적인 욕구는 정화되고 현실의 삶에 때 묻지 않은 채 무대에 세워진다. 모차르트의 이 관찰은

그것이 얼마나 적절한지는 논외로 치더라도 아주 특별한 예술관을 보여준다. 즉, 예술은 인간적인 것의 모든 차원이 순수하고 일관되게 묘사될 수 있는 실험실이라고 생각한 점이다. 물론 이것은 우리의 삶 속에서는 실현될 수 없다.

모차르트 오페라 전체의 맥락에서 보면 〈돈 지오바니〉에 등장하는 돈 주앙의 관능은 욕망의 본령이자 세 번째 단계를 표현한다. 〈**피가로의 결혼**(Le Nozze Di Figaro)〉의 체루비노가 품고 있는 몽환적이면서 불분명하고 어떤 대상도 지향하지 않는 욕망이나, 〈**마술피리**(Zauberflöte)〉의 파파게노가 추구하는 퇴행적이고 끝없는 욕망과 달리 돈 주앙의 욕망은 "오로지 진실되고, 승리감에 넘치고, 의기양양하고, 불가항력적이며, 악마적이다".[3] 모든 여인을 유혹한 돈 주앙은 감각을 하나의 원칙으로 구현한다. 그는 감각의 천재이며, "육신이 구체화된 것(육화)이거나 혹은 육신 자체의 정신으로 육신을 갈망하는 것"[4]이다. 이것은 그의 사랑이 "정신적인 것이 아니라 감각적인 것이며, 감각적인 사랑은 이 개념이 말해 주듯이 신뢰할 수 없는 사랑이 아니라 신뢰 자체가 없는 사랑이다. 그래서 한 여자만을 사랑하는 것이 아니라 모든 여자를 사랑한다. 즉, 모든 여인을 유혹한다는 뜻이다. 물론 이런 사랑은 오직 순간에만 존재한다. 하지만 개념상 순간은 여러 순간의 총합이다. 이렇게 우리는 유혹자를 만난다".[5]

키르케고르 작품의 여러 문맥에서 핵심 범주로 기능하는 "순간"은 여기서도 중요한 범주로 나타난다. 시간을 부정하는 감각의 차원은 윤리적 책임을 물을 수 없으며 시간을 완전히 정지시키기 때문이다. 감각이 예술의 원칙이

3 같은 책, S. 90f.
4 같은 책, S. 93f.
5 같은 책, S. 100.

라면 '순간' 역시, 현대적으로 표현하면 순간의 돌발성(Plötzlichkeit)도 예술의
원칙이 된다.[6] 하지만 시간이 정지되면 나중에 생길 수 있는 죄책감이나 후
회의 가능성은 사라지며, 모든 도덕적 비판의 전제 조건, 즉 판단의 대상이
되는 의도도 없어진다. 오직 순간만을 염두에 둔다면 이전과 이후는 존재하
지 않으며, 이로써 비난받을 수 있는 어떤 책임성도 존재하지 않게 된다. 돈
주앙과 그의 음악, 즉 예술이 가진 유혹의 힘은 바로 이 압도하는 순간에 있
다. 이것이 바로 감각이 가진 힘의 비밀이다. 감각은 '그 이전'이나 '그 이후'
를 모른다. 따라서 어떤 고려도, 어떤 결과도 모른다. 음악은 자신의 고유한
시간성 때문에 시간 속에 **고립된 영역**(Enklave)[7]이며 정지된 시간성의 변형된
형태다. 그래서 음악은 필연적으로 감각의 표현 형식에 적합하다. "영적인
사랑은 시간 속에 존재하지만, 감각적인 사랑은 시간 속에서 사라진다. 이것
을 표현하는 매체가 바로 음악이다."[8]

시간의 중지가 A에게 주는 또 다른 의미가 있다. 돈 주앙은 유혹을 사전
에 계획하고, 그것을 치밀하게 실행하는 그런 유혹자는 될 수 없다. "그는 욕
망하고 또 계속 욕망한다. 그리고 항상 욕망의 충족을 즐긴다. 유혹자가 되
려면 사전에 계획을 짤 시간과 사후에 자기의 행위를 의식할 시간이 필요하
지만 그에게는 이 시간이 결여되어 있다. 무릇 유혹자라면 돈 주앙에게는 없
는 말의 힘이 있기 마련이다. 돈 주앙은 다른 재주는 많아도 이 힘은 갖고 있
지 않다."[9] 그래서 돈 주앙은 설득하지 않으며, 여인을 유혹하기 위해 덫을

6 Vgl. dazu Karl Heinz Bohrer, *Plötzlichkeit*, Zum Augenblick des ästhetischen Scheins,
 Frankfurt a. M., 1981.

7 Auf diesen Sachverhalt hat Günther Stern-Anders in seinen unveröffentlichten
 Phiosophischen Untersuchungen über musikalische Situationen (um 1930) eindringlich
 aufmerksam gemacht (Typoskript, S. 46ff.)

8 Kierkegaard, *Entweder-Oder 1/1*, S. 102.

9 같은 책, S. 106.

놓지 않는다. 그러므로 그를 두고 "위선이니, 음모니, 교활한 시도니 말하는 것도" 의미가 없다. 그가 과연 사랑하는 여자를 진정한 의미에서 기만하는지도 의심스럽다. "그는 욕망한다. 이 욕망은 그가 유혹하는 것 같은 인상을 준다. 이런 점에서 그는 유혹한다. 그는 이 욕망의 충족을 즐긴다. 그런데 그는 욕망이 충족되면 바로 새로운 상대를 찾으며, 이 과정은 끝없이 반복된다. 그러므로 그는 상대를 기만하는 것이다. 하지만 사전에 속일 마음을 먹고 기만하는 것이 아니다. 그에게 유혹당한 여자들을 속이는 것은 바로 감각성 그 자체의 힘이다. 그것은 일종의 네메시스(Nemesis)에 가깝다."[10] 돈 주앙은 삶의 모든 제약과 의무에서 잠시 벗어나게 해주는 직접적인 감각의 힘을 갖고 있다. 이것이 그를 거역할 수 없게 만든다. "돈 주앙은 여자들과 지내며 자기 혼자만 즐기는 것이 아니다. 그는 여자들도 행복하게 해준다. 하지만 특이하게도 여자들은 행복하길 원하지만 불행해진다. 그런 사람은 돈 주앙과 한 번 행복을 경험한 적이 있기 때문에 불행해지고 싶지 않은 가련한 여자다."[11]

유미주의자 A는 이런 형태의 관능적인 직접성이 이 세상에 존재할 수 없다는 것을 알고 있다. 하지만 이 감각적인 직접성은 자기에게 적합한 매체 속에서 **표현**될 수 있다. 이 매체는 자체가 직접적인 감각성인 음악이다. 이 때문에 음악은 – 어쩌면 예술 전체가 – 유혹자의 **악령** 같은 것을 갖고 있다. 이것은 유혹자의 활기찬 직접성의 표현이며, 종교와 윤리의 어떤 통제도 따르지 않는 순수한 내면성의 표현이다. 천재적인 유혹자를 향한 A의 숭배는 독자들에게 돈 주앙, 즉 모차르트를 들으라고 요구하며 절정에 이른다. "돈 주앙을 들어봐라! 돈 주앙을 듣고도 그를 상상할 수 없다면 당신은 끝내 그

10 같은 책, S. 105f.
11 같은 책, S. 108.

를 상상할 수 없을 것이다. 그의 삶이 어떻게 시작하는지 들어봐라! 어두운 천둥 구름을 뚫고 번개가 치듯이 그는 진지함의 심연으로부터 솟아오른다. 번갯불보다 더 빠르게, 번갯불보다 더 변덕스럽게, 하지만 박자에 맞게 튀어 나온다. 그가 다양한 삶 속으로 달려가는 것을, 그가 단단한 삶의 제방에 부 딪혀 부서지는 것을 들어봐라! 경쾌하게 춤추는 바이올린 소리를 들어봐라! 저 기쁨 가득한 유혹의 소리를 들어봐라! 쾌락의 환호성을 들어봐라! 향락의 성대한 행복을 들어봐라! 그가 황급히 달아나는 소리를 들어봐라! 그는 서둘 러 자기 옆을 지나간다. 점점 더욱더 빨리, 더욱더 격렬하게. 저 열정의 분망 한 욕망을 들어봐라! 저 사랑의 속삭임을 들어봐라! 유혹의 속삭임을 들어봐 라! 유혹이 난무하는 소리를 들어봐라! 저 순간의 고요함을 들어봐라! 들어 봐라! 들어봐라! 모차르트의 돈 주앙을 들어봐라!"[12]

　감각이 미적인 것의 한 차원을 표현한다면 정신, 즉 합리성은 그것의 또 다른 차원을 나타낸다. 일기의 저자인 유혹자 요하네스는 돈 주앙과 상반된 인물이다. 그는 실험적으로 분리해서 만든 가공의 인물이다. 이 인물은 감 각의 작용인 유혹이 순전히 오성의 작업, 다시 말해 계산된 기술로 이루어지 면 어떻게 될지 알아보기 위해 만든 것이다. 요하네스는 "성찰하는 유혹자 (reflektierter Verführer)"의 유형이며, 의식적이고 매우 반성적이란 점에서 현대 적이고 심미적인 삶의 형태를 구현한다. 그는 진정한 미적 실존(ästhetische Existenz)을 실제로 시험한다. 그의 삶은 곧 "시적으로 살기 위해 필요한 과제 를 해결하는 시도"다.[13] 실제로 유혹자 요하네스는 오직 "즐기기" 위해 자기 의 삶을 "계산한다". 하지만 여기에는 두 가지 방식이 있다. 먼저 "때로는 현 실이 그에게 선물한 것을, 때로는 자기가 현실로 만든 것을" 즐기고, 그다음

12　같은 책, S. 110.

13　Kierkegaard, *Entweder-Oder 1/2*, S. 327.

에 시적 성찰 속에서 "그 상황과 그 상황 속에 있는 자기 자신을"[14] 즐긴다. 요하네스는 먼저 쾌락의 직접성을 즐긴다. 중요한 것은 그러고 난 뒤에 거리를 두고 또 한 번 즐기는 것이다. 즉, 향락을 시적으로 성찰하는 것이다.

키르케고르 자신의 일기와 편지를 가공한 『유혹자의 일기』에는 젊은 처녀 코르델리아를 유혹하기 위해 요하네스가 시도한 여러 행동과 생각이 상세하게 기록되어 있다. 그가 좌우명으로 삼은 원칙은 예술과 취미의 규칙에 따라, 즉 미적인 관점에서 유혹하는 것이다. 그는 유혹하기 위해 작전을 짜지 않는다. 그것은 너무 졸렬하고 전혀 우아하지 않을뿐더러 세련되어 보이지 않기 때문이다. 그는 유혹하기 위해 여유를 갖고 기다린다. 그리고 자신의 희생물을 집중해서 확실하게 손에 넣기 위해 그의 내면을 철저히 탐구한다. "나는 공격을 시작하기 전에 그녀의 정신 상태를 낱낱이 알아야 해. 사람들은 대부분 샴페인을 마실 때처럼 거품이 이는 순간에 젊은 처녀를 즐기지. 그래, 그것은 멋진 일이야. 그것은 우리가 젊은 여자들에게 해줄 수 있는 최상의 것이기도 하지. 하지만 여기에는 그 이상의 것이 있지. … 이 순간적인 향락은 외적인 의미에서는 강간이 아니겠지만, 정신적인 의미에서는 강간이지. 거기에는 단지 상상의 쾌락만 있을 뿐이야. 강간은 몰래 훔친 키스처럼 품위가 없지."[15] 그는 코르델리아를 향해 관심을 쏟으며 심지어 그녀를 사랑한다고까지 냉소적으로 말한다. "내가 코르델리아를 사랑하고 있을까? 그래! 제대로? 미적인 의미에서는 말이야. 이것은 어쩌면 무언가를 의미할지 몰라. 만약 수건돌리기를 하다 술래가 되듯이 남편감치고는 성실한 남자의 손아귀에 떨어진다면 그것이 그 여자에게 무슨 득이 될까? 그녀는 도대체 어떻게 될까? 아무것도 되지 않을 거야. 세상을 살아가려면 정직함 이상의

14 같은 책, S. 328.

15 같은 책, S. 368.

것이 필요하다고들 말한다. 나는 저런 여자를 사랑하기 위해서 정직함 이상의 무언가가 더 필요하다고 말하고 싶다. 이 이상의 것을 나는 가지고 있다. 그것은 바로 거짓이다. 그렇지만 나는 그녀를 진정으로 사랑한다. 나는 욕망을 절제하고 엄격하게 나 자신을 감시한다. 그래야 그녀에게 있는 모든 것, 즉 그녀 안에 충만한 신적인 본성이 전부 펼쳐질 수 있다. 나야말로 이런 일을 할 수 있는 몇 안 되는 남자 중 한 명이며, 그녀 역시 그것에 적합한 몇 안 되는 여자 중 하나다. 우리는 서로 어울리는 짝이 아닌가?"[16] 다른 사람과 달리 요하네스가 소유한 **미적인** 장점은 거짓이다. 이로써 키르케고르는 예술이 가상이라면, 삶의 심미화도 거짓과 기만으로 이루어진다는 점을 누구보다 더 일관되게 설명했다. 요하네스가 적용하는 미적인 유혹술의 최대 목표는 소녀가 자발적으로 몸을 바쳤다고 생각하게 하고 자기가 유혹자라고 스스로 믿게 만드는 것이다. "어떤 여자는 몸을 바치는 것이 자유를 얻기 위한 유일한 과제라고 생각하며, 거기서 엄청난 행복을 발견하고 느낀다. 게다가 이 헌신을 거의 애원하다시피 하는데도 그녀는 자유로워 한다. 만약 누군가가 여자를 이렇게 만들 수 있다면 그때 비로소 쾌락이 있게 된다. … "[17]

요하네스는 매우 복잡한 길을 우회해서 목표에 도달한다. 그는 코르델리아와 약혼한 뒤 다시 파혼한다. 이를 통해 그는 코르델리아가 자발적으로 자신을 허락할 수 있는 상황을 만든다. "왜 그러한 밤은 더 이상 지속될 수 없을까?" 그러나 이 냉혈의 유혹자이자 심미주의자는 어떠한 감상도 어떠한 그리움도 갖지 않는다. "하지만 이제는 다 끝났어. 나는 더 이상 그녀를 보고 싶지 않아. 처녀가 모든 것을 다 바쳤다면 그녀는 힘없고 모든 것을 잃어버린 여자가 되고 말지. 남자에게 순결이란 부정적인 요소이지만 여자에게는

16 같은 책, S. 415.

17 같은 책, S. 368.

본질에 속하는 내용이기 때문이야. … 나는 그녀와 작별 인사를 나누고 싶지 않다. 여자의 눈물과 애원만큼 역겨운 것은 없어. 그것은 모든 것을 변화시키기도 하지만 원래 아무런 의미도 없어. 나는 그녀를 사랑했어. 하지만 그 여자는 이제 더 이상 내 영혼을 움직일 수 없어. 만약 내가 신이라면 포세이돈이 요정들에게 했던 것을 했을지 몰라. 나는 그녀를 남자로 둔갑시켰을 거야."[18] 목적을 이루고 나면 그 젊은 여자는 더 이상 유혹자의 관심거리가 되지 못한다. 그녀는 지루한 존재가 되었다. 미적으로 성찰하는 유혹자는 지루함이 모든 예술의 죽음이라는 것을 알고 있다. 그래서 그는 새로운 자극과 모험에 눈길을 돌린다.

유혹자 요하네스는 심미적인 삶을 실현한 인물이다. A의 원고 뭉치 안에 들어 있는 「교환경제(Die Wechselwirtschaft)」는 그런 삶을 철학적으로 예찬하고 상술한 소논문이다. A는 "처세술에 관한 시도(Versuch einer sozialen Klugheitslehre)"에서 아이러니하게도 "모든 인간은 지루하다"[19]라는 기본 원칙을 출발점으로 삼는다. 이 지루함을 극복하기 위해 그가 권유하는 방식은 농경법으로 사용되는 "윤작", 즉 최대한 변화를 주는 것이다. "내가 제안하는 방식은 올바른 윤작과 같이 경작법과 품종을 바꾸는 것이다."[20] 하지만 이런 교체 방법은 어쩌면 놀라운 여러 전제 조건이 필요한 기술이다. 그것은 자기 절제의 능력과 모든 희망의 포기다. 이것을 소중히 여기는 사람만이 혁신적이 될 수 있기 때문이다. "종신형을 받아 독방에서 홀로 지내는 사람은 상상력이 아주 풍부하다. 거미 한 마리도 그의 놀잇감이 될 수 있다. … 희망을 다 던져버렸을 때 비로소 우리는 예술적으로 살기 시작한다. 희망을 품고 있

18 같은 책, S. 483.

19 Kierkegaard, *Entweder-Oder 1/1*, S. 304.

20 같은 책, S. 311.

는 한 우리는 자기 절제를 할 수 없다."[21] 풍요에서 오는 산만이 아니라 극도의 집중과 금욕이 실제로 미적인 교체와 변화를 만든다. 이를 위해 중요한 것이 또 하나 있다. 망각의 기술이다. 이로써 A는 예술과 **미적 실존**의 가장 심오한 문제에 부딪힌다. "망각, 이것은 모든 사람이 원하는 것이다. ··· 하지만 망각은 사전에 훈련이 필요한 기술이다. 망각은 항상 우리가 어떤 식으로 기억하느냐에 달려 있다. 우리가 어떻게 기억하느냐는 다시금 우리가 현실을 어떻게 체험하느냐에 달려 있다. 희망에 가득 차 나락으로 질주하는 사람은 어떤 것도 망각할 수 없게 기억하는 사람이다. 그러므로 어떤 것에도 감탄하지 않는다(nil admirari)는 것이야말로 진정한 삶의 지혜다. '원하면 언제나 망각할 수 있다'라는 사실보다 더 중요한 삶의 순간이 있어서는 안 된다. 하지만 다른 한편으로는 인생의 모든 순간은 사람들이 매순간 자신을 기억할 수 있을 정도로 중요한 의미를 지니고 있다."[22]

이 망각과 기억의 변증법에서 중요한 것은 시간에 대해 우월한 지위를 갖는 것이며, 자유의 미적 형식으로 해석될 수 있는 시간의 강요로부터 해방되는 것이다. 따라서 예술은 기억 자체를 망각의 형식으로 만드는 매체다. "시적으로 기억하면 할수록, 그만큼 우리는 더 쉽게 망각한다. 시적으로 기억한다는 것은 원래 망각한다는 것의 다른 표현이기 때문이다. 시적으로 기억하면 내가 체험한 것은 이미 변해 다른 내용의 체험이 된다. 그러면 고통스러운 것은 모두 사라지게 된다."[23] 여기서 A는 과거를 미적으로 설명하는 것이 과거를 중립화(Neutralisierung)하는 것이라고 명확하게 인식한다. 이것은 예술과 역사의 관계에서 매우 중요한 의미를 갖는다. 예술의 목적은 과거를 현

21　같은 책, S. 312.
22　같은 책, S. 312f.
23　같은 책, S. 313.

재화하는 것이 아니라 그것을 잊게 하는 것이다. 정치적인 이유에서 과거의 사건에 시의성을 부여하는 사람은 그것이 미화될 수 있다는 점을 경고해야 한다. 하지만 이렇게 시적인 관점에 따라 살기를 원하는 사람은 이 망각하는 기억(vergessendes Erinnern)이 표현될 수 있는 형식을 자기 삶에 부여해야 한다. "이런 식으로 기억하기 위해서는 어떻게 살 것인지, 특히 어떻게 즐길 것인지에 유념해야 한다. 마지막 순간까지 싫증나지 않게 즐기고, 향락이 약속하는 최상의 것을 늘 간직한다면 우리는 기억할 수도, 망각할 수도 없게 될 것이다. 실제로 그렇게 되면 우리의 기억에는 오직 포만감만 남는다. 우리는 이것을 애써 잊으려 하지만, 원하지 않는 기억이 이제 우리를 괴롭히게 된다. 그러므로 쾌락이나 혹은 삶의 어느 순간이 우리를 사로잡고 있다고 느끼면 잠시 모든 일을 멈추고 기억을 해야 한다. … 이런 식으로 망각과 기억의 기술을 완벽하게 습득한 사람은 존재 전체를 공놀이하듯 유희할 수 있다."[24] 마르셀 프루스트(Marcel Proust)의 『잃어버린 시간을 찾아서(À la Recherche du temps perdu)』는 모더니즘의 대표적인 작품에 속한다. 누군가 이 작품의 프로그램을 키르케고르의 미적 성찰에서 찾는다면 결코 잘못된 시도는 아닐 것이다.

돈 주앙의 분석이 시사하듯이 미적 실존의 중심적인 문제는 주관성, 직접성, 시간성의 관계에 있다. 다른 부분에서 A는 시간의 감옥에서 자유로울 수 없는 사람, 과거의 기억과 미래에 대한 희망을 안고 사는 사람을 세상에서 가장 불행한 사람이라고 부른다. "이 불행한 사람은 어떤 식으로든 자신의 이상, 자기 삶의 내용, 자의식의 충만함, 자신의 고유한 본질을 자기 안에 갖고 있지 않은 사람이다. 이 불행한 사람은 항상 자기로부터 분리되어 단 한 번도 자기로 존재한 적이 없다. 우리는 단연코 과거나 미래 속에 존재할 수

24 같은 책, S. 313.

없다."[25] 이 관찰은 심리학적으로나 실존적으로 시사하는 바가 많다. 현실의 삶에 충실한 주관성은 과거를 지우고 미래를 선취하려 하지 않는다. 역으로 과거의 짐과 미래에 대한 희망이나 두려움은 무기력한 정서를 만든다. A는 이것을 헤겔의 표현을 빌려 '불행한 의식'이라고 규정한다. 어쩌면 우리는 이 생각을 좀 더 일반화할 수 있다. 그러면 A의 생각대로 다음과 같이 조금 과감한 추론을 할 수 있다. 근본적으로 진보의 원칙을 고수하는 문화는, 즉 늘 미래의 관점에서 과거보다 더 많은 것을 이룩해야 하는 문화는 **불행한** 문화다. 우리는 이러한 **시간 관계**에 입각해 모더니즘에 대한 근본적인 비판을 기획할 수 있을 것이다.

이러한 측면에서 볼 때 미적인 것은 시간성을 지양하면서, 과거의 짐이나 미래에 대한 희망과 의무에 대해 항상 거리를 두고 삶을 유희하는 시도처럼 보인다. 이를 통해 개인은 모든 보편적인 연관 관계, 시간성을 전제하는 모든 도덕성 그리고 이성의 모든 의무에서 해방된다. 이는 무엇보다 모더니즘 예술이 지닌 전복적인 특성을 설명해 줄지 모른다. 하지만 예술을 통해 윤리적인 것을 정지시키는 것은 이 여자, 저 여자를 쫓아다니는 것이 아니라 충족된 감각의 순간들을 찾아다니는 돈 주앙식의 사냥을 의미한다. 이 예술을 통한 도덕의 중지는 현대인과 현대 예술을 구성하는 중요한 요소가 되었지만 멈추지 않는 불안, 끝까지 잠재울 수 없는 욕망 그리고 **절망**과 **공포**를 초래했다. 현대인들은 미적인 것의 원칙이 그들의 현대성을 가장 잘 표현한다고 생각할 수 있다. 그러는 한 절망과 공포가 필연적으로 현대인의 특성에 속한다고 키르케고르는 말한다. 존재의 심미화가 모더니즘의 중요한 원칙이 된 점과 이것이 예술과 삶에 어떤 결과를 초래했는지를 우리는 누구보다 키르케고르에서 경험할 수 있다.

25 같은 책, S. 236f.

마취와 위대한 도취

예술은 삶과 사유의 아포리아에서 벗어날 수 있고, 존재의 심미화를 통해 그것의 어려움을 우회할 수 있다. 이러한 가능성을 가지고 있는 예술은 키르케고르와 성격이 전혀 다른, 위대한 염세주의 철학자 아르투어 쇼펜하우어(Arthur Schopenhauer, 1788~1860)에게 매우 중요한 역할을 한다. 현대 예술철학에서 쇼펜하우어가 차지하는 의미는 좀 더 광범위하고 중요한 차원을 갖는다. "19세기 고전 미학에서 쇼펜하우어의 미학만큼 20세기 예술가들에게 영향을 미친 것이 없기 때문이다. 영향의 측면에서 볼 때 그의 미학에 필적할 만한 것은 없다." 울리히 포타스트(Ulrich Pothast)의 이 놀라운 테제는 쇼펜하우어 미학의 두 가지 특별한 성격에 근거를 두고 있다. 첫째, "예술은 철학보다 더 형이상학적 우위"에 있으며, 둘째, "예술가의 의식을 위해 가장 먼저 전제되어야 하는 조건이 시간, 공간, 자아의 해체"라는 점이다.[1]

1 Ulrich Pothast, *Die eigentlich metaphysische Tätigkeit*, Über Schopenhauers

사실 쇼펜하우어 미학의 토대는 예술을 가장 뛰어난 인식 형태로 확립하려는 시도에 있다. 이 인식 형태는 헤겔식의 보편, 즉 개념의 우위나 칸트식의 주관주의를 인정하지 않는다. 하지만 먼저 언급해야 할 부분이 있다. 인식은 쇼펜하우어에게 이념의 인식이며, 사라지지 않는 불변의 진리를 인식하는 것이다. 쇼펜하우어는 다음과 같이 말한다. "모든 관계에서 벗어나 이와 무관하게 존재하는 세계의 고유한 본질, 현상들의 참된 내용, 변하지 않기 때문에 항상 동일한 진리로 인식되는 것, 한마디로 물자체와 의지의 직접적이고 합당한 객관성인 이념은 어떤 인식 방법으로 관찰할 수 있을까? 그것은 천재의 산물인 예술이다." 이것은 쇼펜하우어가 『의지와 표상으로서의 세계(Die Welt als Wille und Vorstellung)』에서 언급한 내용이다. 감각적인 인식이기 때문에 설사 인식의 범주에 포함되더라도 낮은 단계의 인식 형태로 간주되었던 예술이 이제 쇼펜하우어에게 비감각적인 이념의 진리를 인식하는 형태, 다시 말해 최고의 인식 방법이 되었다는 것은 일견 매우 놀라운 일일지 모른다. 쇼펜하우어는 자신의 독특한 주장을 다음과 같이 설명한다. 예술은 "순수한 명상을 통해 파악되는 영원한 이념과 세계의 모든 현상 뒤에 존재하는 본질적인 것과 영속적인 것을 반복한다. 반복해서 사용하는 소재가 무엇이냐에 따라 예술은 조형예술, 문학, 음악이 된다. 예술의 유일한 근원은 이념의 인식이며, 예술의 유일한 목적은 이 인식을 전달하는 것이다."[2] 그러므로 예술은 이념의 반복, 미메시스, 모방으로 이해되며, 모든 예술 작품은 영원한 진리의 상징화로 해석된다.

예술은 개념적 인식에 비해 더 나은 장점을 갖고 있다. 즉, 예술에서는 쇼

Ästhetik und ihre Anwendung durch Samuel Beckett, Frankfurt a. M. 1982, S. 21.

2 Arthur Schopenhauer, *Die Welt als Wille und Vorstellung I*, Werke I, Frankfurt a. M. 1986, S. 265.

펜하우어가 의도한 플라톤식의 이념이 경험 가능할 뿐 아니라 이 인식 형태는 삶의 근본을 파악하는 태도를 요구한다. 쇼펜하우어에게 인식은 단순히 지적인 문제가 아니라 모든 인간과 연관된 문제이기 때문이다. 그는 『의지와 표상으로서의 세계에 관한 보론(Ergänzung zur Welt als Wille und Vorstellung)』에서 말한다. "존재의 문제를 해결하는 것은 철학만이 아니라 아름다운 예술의 과제이기도 하다".[3] 쇼펜하우어의 철학 체계 안에서 논의되는 인간 존재의 문제는 근원적으로 인간이 종속되어 있는 의지(Wille)에 있다. 쇼펜하우어는 인간이 시간, 공간, 인과성의 원칙, 즉 우리 존재의 물리적 조건 속에 묶여 있다는 사실에서 출발한다. 논리적 근거율(Satz von Grunde)에 따르면 세상에 존재하는 모든 것에는 필히 원인이 있다. 쇼펜하우어는 인간의 현존재가 이렇게 결정되어 있는 것이 근거율에 있다고 봤다. 이렇게 현존재를 결정하는 조건에 종속되어 있다는 것을 표현하는 개념이 의지다. 쇼펜하우어에게 의지는 자유의지(freier Wille)가 아니다. 의지는 바로 우리의 결정된 존재와 우리 의식의 충동구조를 표현한다. 이 점에서 볼 때 쇼펜하우어와 프로이트가 매우 흡사하다는 것은 의심의 여지가 없다. 이는 이 의지의 핵심이며 우리가 종속되어 벗어날 수 없는 충동 역학의 중심이 리비도라는 뜻이다. 달리 표현하면 육체는 의지의 현상이다. 이것은 쇼펜하우어에게 "최고의 철학적 진리다".[4] 근거율에 얽매인 육체는, 다시 말해 인과성, 시간, 공간에 사로잡혀 있는 육체는 자신의 요구, 욕망, 고통으로 인해 사물의 참된 즉자적 존재, 즉 이념의 인식을 방해한다. 쇼펜하우어에 따르면 이것은 오직 시간과 공간, 인과성을 초월해야 도달할 수 있는 인식이다. 일상의 욕망과 궁핍에 사로잡혀 계속 변화하는 육체적 욕구를 해소하는 데 급급한 사람은 이념의 변하지

3 Schopenhauer, *Die Welt als Wille und Vorstellung II*, Werke II, S. 521.
4 Pothast, *Metaphysische Tätigkeit*, S. 40.

않는 진리에 몰두할 수 없다.

그러므로 완전한 인식을 위해서는 의지와 이에 종속된 육체를 부정하는 것이 선결 조건이다. 사람들은 미가 의지를 부정할 것이라고 예감은 하지만 실제로는 그것을 거의 믿지 않는다. 쇼펜하우어에 의하면 예술은 뛰어난 방식으로 미의 요구를 충족시키지만 그렇다고 미가 **예술**에만 국한된 것은 아니다. 오직 미만이 잠시 우리를 사로잡을 수 있는 힘을 갖고 있기 때문에 우리는 최소한 그 순간만은 현존재의 제약과 그리고 의지와 육체의 충동을 잊을 수 있다. 인간은 미의 경험 속에 침잠하는 동안 모든 욕망과 곤궁으로부터 벗어나며, 그래서 미에서 진리를 자유롭게 인식할 수 있다. 의지를 부정하는 과정은 특별한 형태의 **미적 명상**(ästhetische Kontemplation)으로 표현된다. 쇼펜하우어에 의하면 "예술은 명상의 대상을 세상사의 흐름으로부터 떼어내어, 그것을 자기 앞에 따로 놓는다. … 이로 인해 예술은 이 개별 대상에 머물게 된다. 즉, 예술은 시간의 수레바퀴를 멈추고, 모든 관계는 예술로부터 사라진다. 오직 본질적인 것만이, 이념만이 예술의 대상이 된다". 쇼펜하우어는 예술을 "근거율과 관계없이 사물을 관찰하는 방법"[5]이라고 정의한다. 그는 『**미의 형이상학에 대한 강의**(Vorlesungen zur Metaphysik des Schönen)』에서 삶에 필요한 것들로부터 완전히 자유로워지고 직접 표출되는 의지에서 절대 거리를 두는 것이 "미적 만족(ästhetisches Wohlgefallen)"을 구성하는 "주관적" 요소라고 확언한다. 왜냐하면 미적 만족의 이 주관적 요소는 "의식이 인식에 완전히 몰두하고 모든 고통을 초래하는 욕망(Wollen)에서 벗어날 때" 드러나기 때문이다.[6] 쇼펜하우어는 다음과 같이 말한다. "우리 의식이 의지로

5 Schopenhauer, *Werke I*, S. 265.

6 Arthur Schopenhauer, *Metaphysik des Schönen*. Hersgegeben und eingeleitet von Vilker Spierling, München 1985, S. 100.

가득 차 있고, 지속적인 희망과 두려움을 가진 채 욕망의 충동에 빠져 있는 한 의지에 얽매인 주체는 익시온(Ixion)의 돌아가는 수레바퀴에 영원히 묶여 있게 되고, 다나오스 왕의 딸들처럼 구멍 난 통 속에 계속 물을 부어야 하며, 영원히 목말라 하는 탄탈루스(Tantalus)가 될 것이다."[7] "대상의 아름다움에 힘입어" 주체가 의지에서 벗어나든 주체의 "내적인 정서(innere Stimmung)"를 통해 그렇게 되든 주체가 "의지를 위한 봉사로부터"에서 벗어나 "순수하게 객관적인 명상(rein objektive Kontemplation)"에 돌입하게 되면 그때 비로소 "우리는 욕망과 성취가 한없이 흐르는 강물에서 빠져나오게 된다. 인식은 의지를 위한 노예의 삶에서 벗어나 자유롭고 독자적으로 존재하게 된다. … 이 순간 우리는 모욕적인 의지의 요구로부터 해방되고, 욕망의 감옥에서 휴식을 얻으며, 익시온의 바퀴도 멈추게 된다."[8]

쇼펜하우어에게 천재성(Genialität)이란 "순수한 관조의 태도를 갖는" 능력이며 "순수하게 인식하는 주체, 즉 세계를 밝게 바라보는 혜안으로 남기 위해 잠시 자신의 개성을 포기하는" 능력이다. 그러므로 천재성은 칸트가 주장한 것처럼 대상과 연관되는 것이 아니라 삶 자체를 초월하기 위해 대상이나 내적 노력을 통해 만들어지는 무관심성(Interesselosigkeit)이다. 쇼펜하우어의 미학에서는 예술 작품과 자연 속의 아름다움을 구분하지 않으며, 미적 생산과 미적 경험 사이에도 차이가 없다. "미적 만족은 예술 작품을 통해 이루어졌든 자연과 삶의 직접적인 경험을 통해 이루어졌든 본질적으로 같다."[9] 쇼펜하우어는 칸트의 미적 만족 개념을 고수했지만, 그의 미적 만족 개념을 결정하는 요소는 명상을 통해 도달하는 시간의 정지, 인과성의 단절, 공

간의 초월이다. 이렇게 모든 것은 예술이 될 수 있으며, 궁극적으로는 주체의 노력을 통해 미적 관찰의 대상이 될 수 있다. 포타스트가 간명하고 정확하게 지적했듯이 쇼펜하우어에게 미란 "미적 관찰의 대상이 될 수 있다는 것"[10]을 의미한다. 이때 개별 예술 작품은 단지 미적 의식의 구성을 "수월하게 만드는 수단"[11]으로 기능할 뿐이다. "따라서 존재하는 **사물은 모두 아름답다.** 그것은 모든 연관 관계를 떠나 순수하게 객관적으로 관찰될 수 있기 때문이다. … 그런데 다른 것보다 더 **아름다운** 것은 순수한 객관적 관찰을 좀 더 수월하게 해주고, 그 관찰에 더 조응하는 것이다. 매우 **아름답다**고 부르는 것은 우리로 하여금 이 순수하고 객관적인 관찰을 하지 않을 수 없게 만드는 것 같다."[12] 포타스트가 여기에서 쇼펜하우어의 현대성을 찾은 것은 정당하다. "소위 아름답다는 것은 이제 더 이상 명확하게 규정할 수 없으며, 미 개념은 어떤 것도 의미하지 않거나 혹은 여러 의미를 갖게 되었다. 그리고 미의 개념을 규정하는 노력은 더 이상 미학 이론의 핵심 주제가 되지 않는다. 이 모든 것은 쇼펜하우어 미학이 가지고 있는 반고전주의적 계기에 속한다."[13]

주체가 명상을 통해 침잠하는 미적 상태와 의지로서의 세계 사이의 차이는 미적인 것과 경계를 이루는 **숭고한 것**(das Erhabene), **자극적인 것**(das Reizende), **역겨운 것**(das Ekelhafte)에 대한 쇼펜하우어의 개념 정의에서도 잘 나타난다. "아름다운 것에서는 순수한 인식이 별다른 투쟁 없이 관철한다." 반면 "숭고한 것에서는 순수한 인식의 상태에 도달하기 위해 먼저 선행되어야 할 것이 있다. 대상과 의지의 관계가 객관적 인식을 방해한다고 생각되면

10 Pothast, *Metaphysische Tätigkeit*, S. 85.

11 Schopenhauer, *Werke I*, S. 278.

12 Schopenhauer, *Metaphysik des Schönen*, S. 118.

13 Pothast, *Metaphysische Tätigkeit*, S. 81.

의식적으로 온 힘을 다해 그 관계에서 벗어나야 하고, 의식이 주도해 자유롭게 의지와 이와 연관된 인식을 극복해야 한다".[14] 그러므로 숭고의 경우에는 명상에 도달하려는 의식적인 노력이 **의지의 위협**을 극복해야 한다. 반면 우리의 마음을 끄는 **자극적인 것**과 거부감을 일으키는 **역겨운 것**은 의지가 스스로에게 굴복해 명상을 할 수 없게 유혹한다. 자극적인 것은 "의지의 요구를 바로 들어줄 듯이 유인하며, 이를 통해 의지를 흥분시킨다".[15] 쇼펜하우어는 역사화에 묘사된, 성욕을 자극하는 반라의 여인과 식욕을 돋우는 네덜란드 정물화 속의 과일을 자극적인 것에 포함시켰다. 역겨운 것도 마찬가지로 "관찰자의 의지를 자극해 순수한 미적 관찰을 할 수 없게 만든다. 이런 식으로 동요된 감정이 격한 거부감이며 저항감이다. 역겨운 것은 혐오의 대상을 의지 앞에 보이며 **의지를 일깨운다**".[16] 의지가 **의지로** 작용하고, 의지가 직접 관여할 수 있게 예술 작품이 형상화되었다면 거기서는 항상 미적 관찰이 허용되지 않는다. 의지가 의지로서 부정되는 곳에서 비로소 미적 명상이 이루어진다. 비록 쇼펜하우어가 거기까지 생각하진 못했겠지만, 그의 개념은 예술이 **탈구체화**(Entgegenständlichung)되는 결과를 낳았다. 또한 그것은 감정적·육체적 욕구의 충족을 의식적으로 거부하는 예술과 이러한 욕구에 맞서 미적인 것에 완전히 몰두하고 삶의 직접적인 이해를 전부 잊게 만드는 예술을 낳았다. 쇼펜하우어는 일찌감치 순수한 색과 형식의 관찰에 명상적 계기가 담겨 있다고 말한 바 있다. 어쩌면 이것이 추상화의 태동에 일역을 담당했는지 모른다.

이 모든 것에도 불구하고 쇼펜하우어 역시 예술 작품이 가상, 기만, 허구

14 Schopenhauer, *Werke I*, S. 287f.

15 같은 책, S. 294.

16 같은 책, S. 295f.

의 결함을 갖고 있다는 것을 알고 있었다. 그러므로 "의지 없는 관조가 주는 행복"은 "자기기만(Selbsttäuschung)"에 있다. 즉, 시간과 공간 속에서 거리를 두고 있고, 거리를 유지하는 미적 시선에 있다. 이 시선은 "과거와 그리고 멀리 있는 것 위에 경이로운 마법을 펼치고, 마법의 빛을 받아 아름다워진 그것들을 우리에게 묘사한다". 이 마법을 통해 우리는 모든 고통에서 벗어날 수 있다. 우리가 사물을 "순수하게 객관적으로 관찰"하는 수준까지 고양되고, "우리는 사라지고 오직 대상만 남아 있는 환상을 만들어낼 수" 있는 한 이 마법은 지속된다. 쇼펜하우어는 계속 의미 있는 말을 이어간다. "우리의 고통"이 사물들에게 낯설어지면 "그 순간 고통은 우리 자신에게도 낯설게 된다. 그러면 표상으로서의 세계만 남으며, 의지로서의 세계는 사라진다".[17] 예술과 예술의 경험은 우리를 한순간이나마 이 세계의 고통과 우리의 고통에서 자유롭게 해준다. 모더니즘의 예술이 쇼펜하우어에 열광했던 이유는 미적 상상 속에서 "내가" 사라지듯이 세계도 사라지기 때문인 것 같다. "천재와 미적 인간에게 모든 아름다운 것의 향유"는 "예술이" 약속하는 위안이 된다. 예술은 일시적인 마취제처럼 깨어 있는 의식을 마비시킨다. 이 마취제는 "때로는 비참하고, 때로는 끔찍한 고통의 연속인 존재를" 오직 표상으로 순수하게 경험하거나 혹은 예술을 통해 재연함으로써 고통에서 벗어난 "의미 있는 연극"으로 만든다. 그러므로 예술은 더 나은 삶을 약속하는 거짓 유토피아로 우리에게 위안을 주지 않아도 된다. 고통스러운 실존의 미적 묘사는 한순간이나마 그 고통을 뛰어넘게 하고, 거기로부터 자유롭게 만든다. 이것이 바로 예술 향유의 실존적 의미다. 하지만 예술은 우리를 고통으로부터 영원히 구원해 주지 못한다. 그저 잠시 그 고통에서 벗어나게 해줄 뿐이다. 이것은 "예술에 의해 고양된 힘이 유희에 흥미를 잃고 다시 진지함을 찾

17 같은 책, S. 283.

을 때까지"[18] 지속된다. 그러므로 쇼펜하우어에게 예술은 그저 선취(Vorgriff)일 뿐이다. 즉, 모든 생명이 마침내 의지의 독재에서 벗어나 모든 고통을 끝낼 수 있는 상태, 즉 무를 잠시 선취하는 것이다.

프리드리히 니체(Friedrich Nietzsche, 1844~1900)는 쇼펜하우어와 유사하지만 그보다 더 급진적으로 예술, 진리, 삶의 관계를 규정했다. 니체는 『음악 정신으로부터 탄생한 비극의 연구(Die Geburt der Tragödie aus dem Geist der Musik)』로 철학자의 길을 걷기 시작했다. 그는 이 커다란 기획을 통해 그리스 비극의 발전 과정을 문헌학적·문화사적·미학적으로 추적하는 동시에 당시로서는 현대적인 예술이었던 바그너(Richard Wagner)의 음악극을 설명하고 변호했다. 니체는 바그너를 염두에 두고 이 비극론의 서문을 썼다. 여기서 그는 이 책을 헌정한 바그너의 생각에 맞게 예술은 "삶의 최고 과제이자 본원적으로 형이상학적 활동"이라고 확언했다.[19] 니체와 바그너의 관계가 훗날 어떻게 발전되었든 바그너의 종합예술에 나타난 모더니티는 니체에게 적지 않은 영향을 미쳤다. 그것은 20세기 서구의 예술 논의에서 중요한 역할을 한 "아폴로적인 것과 디오니소스적인 것의 이중성(Duplicität des Apollinischen und Dionysischen)"이다.[20]

니체는 그리스 신의 세계에서 차용한 이 두 개념이 "예술의 지속적인 발전"을 이해하는 데 도움이 될 것이라고 생각했다. 그는 이 개념이 우선 꿈(Traum)과 도취(Rausch)로 구분되는 예술 세계와 유사하다고 규정했다. "모든 인간은 꿈속의 아름다운 가상을 만드는 뛰어난 예술가다. 꿈속 세계의 아름

18 같은 책, S. 372.

19 Friedrich Nietzsche, *Die Geburt der Tragödie aus dem Geiste der Musik*, Sämtliche Werke, Kritische Studienausgabe (KSA), hg. von Giorgo Colli und Mazzino Montinari, München 1980, Bd. 1, S. 24.

20 같은 책, S. 25.

다운 가상은 모든 조형예술의 전제 조건이며 앞으로 알게 되겠지만 시문학의 중요한 분야에서도 마찬가지다. 우리는 꿈의 세계에서 형상들을 바로 이해하고 즐긴다. 모든 형식은 우리에게 말을 건넨다. 거기에는 무관심한 것이나 불필요한 것이 없다. 하지만 우리는 이 꿈의 현실이 최고에 달해도 어렴풋이 그것이 가상이라는 것을 느낀다. … 그리스인들은 이 꿈의 체험이 주는 필연적인 즐거움을 아폴로 신으로 표현했다. 아폴로는 모든 조형의 신이며 동시에 예언의 신이다. 어원상 '빛나는 신'이며 빛의 신성인 아폴로는 마음속 상상 세계의 아름다운 가상까지도 지배한다."[21] 니체는 이렇게 아폴로적인 것이 보여주는 밝은 꿈의 세계를 설명한다. 아폴로는 또한 "개인성의 원칙을 나타내는 가장 뛰어난 신의 형상(herrlichstes Götterbild des prinzipi individuationis)"이기도 하다. 즉, 이것은 '나'의 정체성을 구성하며, 자신을 분명한 자의식을 가진 개인으로 느끼고 인식하게 하는 원칙이다. 이와 반대로 디오니소스적인 것은 인간이 자기 존재의 우연성과 무의미성을 의식하는 순간 느끼게 되는 형이상학적 공포(Grausen)에 해당한다. 쇼펜하우어도 개인성의 원칙이 해체될 때 이런 공포가 발생한다는 것을 이미 감지하고 있었다. 하지만 니체는 이러한 개인성 상실의 위험, 자연으로 해체 그리고 자기 포기를 "황홀한 희열"과 연결시켰다. 이것을 도취와 유사한 것으로 생각하면 아주 쉽게 이해할 수 있을 것이다. "태고의 인간과 부족들이 송가 속에서 예찬한 마취제의 효과 때문이든 혹은 온 천지를 기쁨으로 가득 채우며 도래하는 찬란한 봄의 향연 때문이든 이것들은 디오니소스적인 충동을 깨운다. 이 충동이 고조되면 주관적인 것은 완전히 망아(Selbstvergessenheit)의 상태에 빠져 사라진다. … 디오니소스적인 것의 마법에 빠지면 인간과 인간이 서로 연대할 뿐 아니라 소외되고 적대적이었거나 혹은 억압 속에 있었던 자연도

21 같은 책, S. 27f.

자신의 잃어버린 아들인 인간과 다시 화해의 축제를 연다. … 인간은 더 이상 예술가가 아니라 예술 작품이 되었다. 여기서 온 자연의 예술적인 힘은 근원적인 일자가 희열의 절정에 도달할 때 도취의 전율 속에서 모습을 드러낸다."[22] 꿈과 마찬가지로 개인이 사라지는, 디오니소스적인 집단적 광란의 도취는 예술 가능성의 근거가 된다.

니체의 비극 연구서(Tragödienschrift)가 지닌 문헌학적·문화사적 가치는 이미 오래전에 상실되었다. 그런데도 이 책이 여전히 매력적인 이유는 아폴로적인 것과 디오니소스적인 것, 주관성과 망아의 변증법 때문인 것 같다. 주체의 죽음은 포스트모더니즘의 산물이 아니라 이미 그 이전에 있었던 급진적 미적 모더니즘의 강령과 요구였다. 주체가 이 해체 속에서 — 분열된 세계의 저편에서 자기와 같은 존재와 그리고 자연과 광란의 합일을 이루게 될 때 — 자신을 다시 회복할 수 있다고 희망할지라도 주체의 죽음은 미적 모더니즘 프로그램의 한 부분이었다. 비극 연구서의 또 다른 문장은 이와 연관된 **입장**의 진수가 되었다. "존재와 세계는 오로지 **미적 현상**으로만 영원히 **정당화되기** 때문이다."[23] 니체는 이 근본적인 명제를 통해 존재가 도덕적으로, 종교적으로 정당화될 수 없으며 오직 미적 현상의 관점에서만, 즉 세계가 예술 작품이라는 관점하에서만 의미가 있다고 말한다. 이로써 어쩌면 우리는 현대 예술철학의 가장 중요한 주제 중 하나를 언급한 셈이다. 예컨대 니체는 신이 죽었다고 천명한 바 있다. 종교적 해석처럼 존재에 대한 모든 해석과 정당화가 낡은 것이 되었다면 미적인 관찰만이 남게 되며, 예술만이 존재에 의미를 부여할 수 있는 유일한 가능성이 된다. 니체가 여기서 암시하듯 이것은 세상에 만연하는 악 앞에서 선한 신의 정당성을 묻는 과거 신정론의 문제(Theodizee-

22 같은 책, S. 28ff.
23 같은 책, S. 47.

Problematik)가 새로운 전기를 맞게 되었다는 것을 의미한다. 악으로 가득 찬 세계는 정당화될 수 있다. 단 그것은 예술 현상으로만 정당화된다. 이로써 나쁜 것, 악한 것, 부도덕한 것, 신성모독적인 것도 미적 현상으로 정당화된다. 여기서 예술의 자유는 심오한 차원을 획득한다. 존재는 오로지 미적 표현의 가능성으로서 정당화되며, 이 외에는 아무런 의미가 없다. 모더니즘은 원하건 원하지 않건 예술이 상실된 종교성의 유산을 떠맡게 된 시대다. 또한 모더니즘은 존재의 심미화를 통해 과거 유산이 오래전에 상실한 의미를 존재에 부여하는 시대이기도 하다.

그러므로 니체에게 예술은 오직 생존을 위해 필요한 것이다. 오로지 예술만이 "존재의 경악과 부조리에 대한 역겨운 생각을 표상으로 바꿀 수 있다. 그래야 살아갈 수 있다".[24] 존재의 비탄과 무의미에 대한 진실은 너무나 가혹해서 인간은 그 무리한 요구를 감당할 수 없기 때문이다. 어쩌면 이것은 현대 미학에 대한 니체의 가장 본질적이고 급진적인 생각일지 모른다. 니체는 비극을 회고하면서 철학에 입문할 당시 몰두했던 문제가 예술과 진리의 관계라고 진술한다. 그런데 이 관계에서 중요한 것은 두 개념 사이의 해명할 수 없는 차이와 분열이다. "나는 처음부터 예술과 진리의 관계를 진지하게 생각했으며, 지금도 여전히 몹시 경악하며 이들의 분열 앞에 서 있다."[25] 1888년의 미완성 유고에서 니체는 아주 분명하게 다음과 같이 말한다. "선과 미를 하나라고 말하는 것만큼 철학자에게 무가치한 일은 없다. 더욱이 여기에 진리를 추가하는 철학자가 있다면 매질을 해야 한다. 진리란 추악한 것이다. 우리는 진리와 더불어 몰락하지 않기 위해 **예술을** 갖고 있다."[26] 그는

24 같은 책, S. 57.
25 Nietzsche, KSA 13, S. 500.
26 같은 책, S. 500.

『비극의 탄생(Geburt der Tragödie)』과 내용이 유사한 글에서 이 저술을 반성하며 다음과 같이 피력한다. "가상, 환영, 기만, 생성 그리고 변화에 대한 의지는 진리, 현실과 존재에 대한 의지보다 더 심오하며, 더 형이상학적이다. 쾌락은 고통보다 더 근원적이다."[27] 우리가 니체와 미적 모더니즘의 경향을 그의 관점에서 읽으면 예술은 단순히 사회적으로 발생하는 의미의 손실이나 그 밖의 것의 결핍을 보상하는 것이 아니다. 무의미를 보상하는 것은 아무런 의미가 없다. 이것이 어쩌면 니체의 핵심 주장일지 모른다. 그에게 중요한 것은 무의미가 아무리 위협적이라도 그것을 견뎌내는 것이다. 1886년 여름 니체가 남긴 「권력에의 의지(Wille zur Macht)」에 대한 메모에는 "위험 중에서 가장 큰 위험은 모든 것이 의미가 없는 것이다"라고 적혀 있다.[28] 진리를 은폐하는 것 그래서 삶을 가능하게 만드는 것, 바로 이것이 예술을 가능하게 할 뿐 아니라 필연적인 것으로 만든다. 삶은 진리 속에 존재할 수 없기 때문에 예술이 "삶을 향한" 본원적인 "의지"가 된다.[29] 하지만 예술은 감각을 마비시키는 도취도, 단순한 기분 전환도 아니다. 예술은 아폴로적인 명확함과 디오니소스적인 황홀함의 통일로서 항상 진리의 한 형태다. 하지만 이 진리는 가상이고 꿈이고 도취이기 때문에 항상 자신을 지양한다. 그러므로 존재뿐 아니라 진리도 오직 미적 현상으로만 정당화되고 경험이 가능하다.

하지만 니체는 예술과 진리의 관계로부터 또 다른 차원을 획득했다. 헤겔은 철학과 과학이 절대적인 것을 인식할 수 있는 형식이라고 생각한 반면, 예술은 불필요한 것으로 치부했다. 그러나 철학과 과학은 더 이상 진리로 가는 특권을 가진 방법이 아니다. 오히려 그 반대다. 니체는 철학자들이 주장

27 같은 책, S. 226.

28 Nietzsche, KSA 12, S. 110.

29 Nietzsche, KSA 13, S. 409.

하는 진리는 단지 문학과 가상에 불과하다고 생각했다. 「도덕 외적 의미에서의 진리와 거짓에 관하여(Über Wahrheit und Lüge im außermoralischen Sinne)」라는 유고에서 니체는 "진리란 무엇인가?"라고 자문한 뒤 다음과 같이 대답한다. 진리는 유동적이며 많은 숫자의 은유, 환유, 의인화다. 단적으로 인간적인 관계의 총합이다. 이것들은 시적으로, 수사학적으로 고양되어 다른 것으로 전이되고 꾸며진다. 그리고 오랜 시간이 지나면 한 민족의 구성원들은 그것을 확고하고 모범적이며 구속력 있는 것으로 간주한다. 진리란 환영이다. 그래서 우리는 이것이 낡고 마모되어 감각적인 효력을 상실한 메타포라는 것과 주조된 문양이 다 닳아서 더 이상 동전이 아닌 금속에 불과하다는 사실을 망각해 왔다.[30] 니체는 이렇게 예술의 이름으로 철학을 맹렬하게 공격했으며, 예술을 복속시키려는 철학의 모든 요구에 대해 보복을 가했다. 니체의 생각을 달리 표현하면 철학은 자기가 문학이라는 것을 더 이상 모르는 낡은 문학에 지나지 않는다. 또한 철학은 겉면이 다 벗겨져 금속조각에 불과한 자신의 민낯을 부끄럽게 유지하고 있지만, 이제 그것은 다 닳아서 더 이상 쓸 수 없는 동전에 지나지 않는다. 하지만 자신의 헐벗은 모습을 부끄럽게 생각하고 새로운 동전을 주조하는 대신 철학은 모든 예술을 배격하며 자신의 초라하고 낡은 모습을 인식과 지식의 기준으로 격상시키려고 했다. 니체는 이러한 노력을, 다시 말해 주체가 대상을 인식할 수 있다는 생각을 무의미하다고 간주했다. "주체와 대상 같이 전혀 다른 영역 사이에는 어떤 인과성, 정확성, 표현이 존재할 수 없으며, 기껏해야 미적인 태도만 존재하기 때문이다. 내 생각에 그 사이에는 전혀 낯선 언어로 암시적으로 옮기거나 대충 더듬거리며 번역하는 일만 있을 뿐이다. 하지만 어떤 경우에도 이를 위해서는 자유롭게 시를 짓고 자유롭게 창작하는 중간 영역과 중간의 힘이 필요

30 Nietzsche, KSA 1, S. 880f.

하다."[31] 우리가 진리와 인식이라고 부르는 것은 어쩔 수 없이 문학이며, 대부분 형편없는 문학이다. 그러므로 이 사실을 깨닫고 예술로부터 뭔가를 기대하는 철학은 행복하다.

모더니즘의 결정적인 요소인 합리적 지식의 허상에 대한 커다란 회의는 니체에서 시작된다. 예술은 진리를 말하면서 거짓말을 하고, 거짓말을 하면서 진리를 말하기 때문에 예술의 커다란 힘은 삶의 근원적인 자극이 될 수 있다. 이렇게 예술에 막강한 힘을 부여하는 것 역시 니체와 함께 시작된다.

31 같은 책, S. 884.

모더니즘 미학

게오르크 지멜과 죄르지 루카치

독일의 사회학자이자 에세이스트 게오르크 지멜(Georg Simmel, 1858~1918)의 유고 논문집 『예술의 철학에 대하여(Zur Philosophie der Kunst)』(1992)에는 주목할 만한 소박한 제목의 에세이 「그림액자: 미적 시도(Der Bildrahmen: Ein ästhetischer Versuch)」가 들어 있다. 다방면에 능통한 독일의 마지막 학자 세대에 속하는 지멜은 돈과 예술, 유행과 도덕 그리고 렘브란트와 폐허, 서정시와 교태에 대한 글을 남겼다. 여기서 그는 니체가 주창한 예술과 삶의 차이를 모티브로 차용해 예술 개념을 설명하지만, 이 차이를 좀 더 독창적이고 모더니즘의 이해를 위해 더 생산적인 형태로 계속 고찰한다. 지멜은 미적 모더니즘에 대한 철학적 성찰을 주도한 아주 중요한 이론가에 속한다. 그러나 지멜이 무엇보다 그림 액자와 같이 사소한 대상에 먼저 관심을 기울이는 데는 그 나름의 방법이 있다. 일상적 대상이나 사건에서 출발해 보편적인 인식으로 확장해 나가는 방법은 그의 에세이가 성취한 성과에 속한다. 죄르지 루카치(György Lukács, 1885~1971)와 테오도어 아도르노(Theodor Adorno, 1903~1969)

에게까지 영향을 줬다는 점에서 이 방법은 그의 에세이에 모범적 성격을 부여한다.

지멜의 에세이는 다음과 같은 정의로 시작한다. "사물의 특성은 최종적으로 그것이 전체냐 부분이냐에 달려 있다. 어떤 존재가 스스로 자족하며 완결된 상태에서 오직 자기만의 본질적인 법칙에 따라 규정되는지, 혹은 전체의 한 지체에 해당하는 이 존재의 힘과 의미는 전체에서 비롯되는지, 이 질문을 통해 우리는 모든 물질적인 것과 영혼, 단순한 사회적 존재와 자유로운 존재 그리고 감각적인 욕망 때문에 주어진 모든 것에 종속되는 인간과 도덕적인 인격을 구분한다. 또한 그것은 예술 작품과 한 편의 자연을 나누는 기준이 된다."[1] 이렇게 내적 완결성을 자율성의 특징으로 강조하는 것은 예술 작품이 하나의 전체로서 즉자적으로 존재하며 자기 "외부(Draußen)"와 관계할 필요가 없다는 의미다. "예술 작품은 개별적인 것들이 모여 통일성을 이루는 것이다. 이것은 그 자체가 전체인 세계나 영혼에게만 가능한 것이다. 이렇게 예술 작품은 스스로 존재하는 세계로서 자기 밖의 모든 것과 구분된다."[2] 이것의 의미는 예술 작품을 이상적으로 미화하는 것이 아니라 우리가 감탄하는 예술 작품의 미적·논리적 내재성을 근거로 예술 작품과 세계의 관계가 하나의 논의 주제가 될 수 있다는 통찰이다. 지멜에 따르면 액자는 이러한 사태를 부각시키며 여기에 상징적인 형식을 부여한다. 액자는 관찰자를 포함한 모든 주변 환경을 "예술 작품으로부터 차단한다. 이를 통해 액자는 예술 작품과 거리를 두게 도와주는데, 예술 작품은 오직 이 거리에서만 미적으로 감상할 수 있다."[3] 그러나 지멜은 스스로 완결된 예술 작품이 주는 이 즐

1 Georg Simmel, *Zur Philosophie der Kunst.* Philosophische und kunstphilosophische Aufsätze, Postdam 1922, S. 46.

2 같은 책, S. 46.

3 같은 책, S. 47.

거움에서 특별한 차원을 발견한다. "예술 작품이 우리에게 주는 즐거운 감정은 아무것도 한 것 없이 선물을 받는 느낌과 같다. 이 느낌은 스스로 자족하는 완결성이 갖는 자부심에서 비롯되지만, 이 완결성을 가진 예술 작품은 이제 우리의 것이 된다."[4] 이 경험을 한마디로 요약하면 거리를 두지 않으면 미적인 지각을 할 수 없고, 액자 없이는 대상을 미적으로 구성할 수 없다는 것이다. 지멜은 비슷한 성격의 에세이 「예술을 위한 예술(l'art pour l'art)」에서 이에 대해 다음과 같이 피력한다. "예술 작품에 몰입했을 때 해방감을 느끼는 이유는 이 예술 감상이 스스로 완전히 종결된 것, 세계를 필요로 하지 않은 것 그리고 감상자에 대해 독립적이고 자족적인 것에 몰두하기 때문이다. 예술은 우리를 자신의 영역 안으로 인도하는데, 이 영역의 틀은 우리 주변의 현실 세계와 이 세계의 한 부분인 우리를 자신으로부터 배제한다."[5] 따라서 중요한 것은 예술이 우리가 들어갈 수 있는 독자적인 영역을 구성하는 점이다. 하지만 이를 위해서 우리는 평소에 살고 있는 일상 세계에서 벗어나야 한다. "우리와 현실의 모든 규약과 무관한 세계로 들어가면서 우리는 우리 자신과 이 규약들 속에서 진행되는 삶으로부터 자유로워진다. 그렇지만 동시에 예술 작품의 체험은 우리의 삶과 연관되어 있고 그 삶 속에 포함되어 있다. 그런데 예술 작품이 우리를 삶으로부터 해방시켜 안내하는 삶 밖의 영역도 삶의 한 형태다. 삶으로부터 자유로워진 것과 자유롭게 만드는 것을 즐기는 것도 한 편의 삶이며, 이 삶에서는 '이전'과 '이후'가 총체성을 위해 끊임없이 융합된다."[6] 지멜은 예술의 이중성이 역설적이고 모순적이라는 것을 잘 알고 있었다. 즉, 예술은 한편으로는 독자적인 세계이지만, 다른 한편으

4 같은 책, S. 47.
5 같은 책, S. 84.
6 같은 책, S. 84.

로는 삶의 여러 관계와 연결되어 있다. 그러나 예술의 비밀은 삶의 여러 요소로 이루어져 있지만, 이 요소들로 다시 환원될 수 없다는 데 있다. 예술은 예술을 위한 예술이지만, 한편 예술은 실제의 삶과 관계를 끊을 수 없다. "예술을 위한 삶(la vie pour l'art)과 삶을 위한 예술(l'art pour la vie)이 예술을 위한 예술의 더 심오한 해석으로 인식되더라도, 아니 바로 그렇게 인식되기 때문에 예술은 예술지상주의(l'art pour l'art)의 선언처럼 독자적인 세계로 남는다."[7] 액자는 이 변증법을 상징한다. 이것은 예술, 자연, 디자인을 분리하는 것이 점점 어려워지는 시대에 매우 중요한 의미를 갖는다. 지멜에 의하면 "액자는 한 편의 자연에서는 전혀 찾을 수 없는 완결된 통일성을 가진 구성물에만 적합하다".[8] 지멜은 흥미로운 표현을 사용한다. 본질적으로 무한한 자연을 어떤 틀 안에 가두는 것은 적절하지 않다. 그 자체로 무한한 자연은 정당한 미적 관찰의 대상이 될 수 없다. 자연을 미적 관찰의 대상으로 삼는 것은, 즉 자연에 틀을 씌우는 것은 폭력 행위와 같다. 지멜은 자연을 미적으로 대상화하는 방법 중에서 가장 간단한 시도가 사진이라고 생각했고, 여기에서 이 폭력의 흔적을 감지했다. 자연을 미적으로 현재화하는 형태는 사진에서 시작해 오늘날 흔히 볼 수 있는 자연공원, 전망대 그리고 자연의 한 단면을 재구성하는 일에 이르기까지 계속 확장될 수 있다. 자연은 예컨대 풍경화와 같이 예술 작품으로 변형될 수 있다. 그러나 자연을 심미화하면 그것은 뭔가 자연에게 강요한 것, 자연에게 피상적인 것으로 나타날 수밖에 없다. 지멜의 이 주장은 전적으로 옳다. 이런 것은 자연을 즐기는 애호가들의 미적 감각을 만족시킬 수 없을 것이다. "우리는 한 편의 자연이 거대한 전체와의 관계에서 한낱 일부에 지나지 않는다는 것을 본능적으로 느낀다. 하지만 예술 작품의

7 같은 책, S. 86.

8 같은 책, S. 50.

내적 존재를 결정하는 원칙은 액자 틀을 감수하며 그것을 필요로 한다. 그러므로 액자의 틀은 한 편의 자연에 대해 모순적이고 폭력적으로 작용한다."[9] 최근 진행되는 **자연미**(das Naturschöne)에 대한 논의는 이 문제를 분명히 해야 한다. 즉, 자연을 미적 대상으로 관찰하게 되면 우리는 자연을 그것의 본질과 어긋나게 액자 속에 억지로 집어넣게 된다. 이 틀이 국립공원의 울타리처럼 인식되지 않고, 마치 가상의 산, 호수, 숲, 풀밭을 바라보는 것처럼 우리의 시선을 구조화하더라도 그 사실은 변하지 않는다. 이와 같이 예술과 삶 사이에 존재하는 미묘한 경계를 지멜은 액자와 전혀 다른 가구를 통해 다시 한 번 예시하고 있다.

"액자가 겪는 또 다른 근본적인 오해는 현대의 가구에서 비롯된 악업의 결과다. 가구가 예술 작품이라는 근본 원칙은 수많은 몰취미와 뻔한 진부함에 종지부를 찍었다. 그러나 가구에 주어진 권리는 호의적인 선입견이 생각하는 만큼 그렇게 긍정적이지도 무제한적이지도 않다. 예술 작품은 독자적으로 존재하지만, 가구는 우리를 위해 존재한다."[10] 이렇게 우리는 기능성과 자율성이 무엇인지를 간단하고 예리하게 설명할 수 있다. "예술 작품은 영혼의 통일성이 구체화된 것으로서 개별적일 수 있다. 우리의 방에 걸려 있는 예술 작품은 우리의 활동 영역을 방해하지 않는다. 예술 작품이 액자 안에 있기 때문이다. 다시 말해 예술 작품은 사람들이 자기에게 오기를 기다리고 지나가다 처다볼 수 있는, 세계 안에 존재하는 섬과 같기 때문이다. 반면 우리는 끊임없이 가구와 접촉한다. 가구는 우리 삶 속에 개입하기 때문에 독자적으로 존재할 권리가 없다."[11] 지멜은 이로써 예술 작품과 일상품 사이의 경

9 같은 책, S. 50.
10 같은 책, S. 50.
11 같은 책, S. 50.

계를 분명하게 표시했다. 기능적으로 정의된 대상들이 미적인 독자성을 요구하면 그것을 원래 의미대로 사용하더라도 가치가 떨어진다. 약간 의미를 변형하면 이것은 작품과 일상품 사이의 경계를 모색하는 모든 실용 예술에, 특히 건축에 해당한다. 점차적으로 심미화되는 일상품은 자신의 사용가치를 잃게 된다. 이와 마찬가지로 일상품이 점차 탈기능화되면 그것은 미적 관찰의 대상이 된다. 예컨대 집에 있는 고가구나 무기가 누가 봐도 예술 작품 같은 미적 매력을 갖게 되는 것은 아무도 그것을 사용하지 않을 뿐 아니라, 적어도 더 이상 그럴 마음이 생기지 않기 때문이다. 이로써 지멜이 모더니즘의 이해를 위해 이룬 성과는 모든 디자인 이론에만 흥미로운 단서를 제공한 것이 아니다. 더 나아가 그는 모더니즘의 중요한 특징이 예술과 일상품 사이의 경계를 두고 즐기는 도발적인 유희라는 점을 인식했다. 마르셀 뒤샹 (Marcel Duchamp)의 〈레디메이드(ready made)〉처럼 일상의 물건이 예술 작품으로 변용될 수 있고, 반대로 종교적인 예술 작품은 다시 삶의 연관 관계에 편입될 수 있다. 이것이 가능한 것은 배후에 예술 작품과 일상품의 경계가 있기 때문이다. 그 경계 자체는 없앨 수 없지만 그것과의 유희는 허용된다.

지멜은 다른 차원에 속하지만, 가구와 마찬가지로 특별한 관심을 끄는 모더니즘의 특징을 또 하나 발견했다. 그는 로댕에 관한 뛰어난 에세이에서 다음과 같이 언급한다. "고대의 조형예술은 이른바 육체의 논리를 추구하지만, 로댕은 육체의 심리를 추구한다." 그는 계속 말하기를 "모더니즘의 근본이 심리주의이기 때문이다. 다시 말해 그것은 내적 세계의 반응에 따라 세계를 체험하고 해석하는 것이며, 확고한 내용이 영혼의 유동적인 요소로 해체되는 것이다. 모든 실체는 영혼으로부터 여과되어 나온 것이고, 영혼의 형식은 움직임의 형식에 지나지 않는다".[12] 더 나아가 지멜의 추론에 따르면 고대에

12 Georg Simmel, Rodin, In: *Philosophische Kultur*, Über das Abenteuer, die Gesichter

는 동요된 신체 부위 중에서 유독 몸을 강조했지만, 모더니즘은 얼굴을 선호한다. 얼굴은 "내면의 삶이 움직이는 인간"을 가리키며, 고통, 분노, 격분, 비애, 사랑, 열정과 같은 내면의 모든 측면들을, 즉 인간의 표정에서 발견할 수 있는 모든 것을 표현하기 때문이다. "그러나 로댕은 이러한 얼굴의 특징을 몸 전체로 확장했다. 로댕 작품의 인물들은 종종 윤곽이 뚜렷하지 않고 덜 개성적인 얼굴을 하고 있다. 모든 영혼의 동요와 보통 얼굴에 표현되는 영혼과 그 열정이 내뿜는 모든 힘은 여러 몸동작 속에 뚜렷하게 나타난다. 그래서 몸을 웅크리거나 사지를 쭉 뻗기도 하고, 전율과 두려움이 몸의 표면을 따라 흐르기도 한다. 또한 영혼의 중심에서 시작된 충격은 몸을 움츠리거나 벌떡 일어서게 하며, 뭔가에 눌려 움직이지 못하거나 놀란 나머지 튀어 오르게 한다. 한 사람의 존재는 다른 사람이 접근할 수 없는 것이며 내면 깊은 곳에 이해할 수 없는 것을 감추고 있다. 그러나 그것의 움직임은 우리에게 다가오기도 하고 우리가 뒤따라갈 수도 있다. 그러므로 심리적 경향이 온몸의 형상을 결정하는 곳에서 이 경향은 몸의 움직임을 따른다."[13]

이로써 지멜은 로댕의 사례를 통해 두 가지 본질적인 측면을 지적한다. 첫째, 모더니즘은 초개인적인 연결이 와해되면서 각 개인이 자신과 자신의 내면으로 내던져진 시대다. 둘째, 이러한 내면, 즉 영혼은 역동성과 움직임으로 이해되었고 또한 내면의 갈등, 충동의 부침, 무의식과 같은 현대인들의 극적인 사건이 전개되는 장으로 생각되었다. 감정은 움직이게 하는 것(Das Bewegende)일 뿐 아니라 스스로가 움직여진 것(das Bewegte)이다. **움직임과 이것을 표현하는 문제는 영혼만큼이나 모더니즘의 중요한 문제가 되었다.** 음악과 서정시 그리고 무엇보다 요한 스트린드베리(Johan Strindberg), 아르투어

und die Krise der Moderne, Gesammelte Essais, Berlin 1983, S. 152.

13 Simmel, *Philosophische Kultur*, S. 152f.

슈니츨러(Arthur Schnitzler), 후고 폰 호프만슈탈(Hugo von Hofmannsthal)의 현대 드라마는 영혼의 움직임을 가장 내밀한 부분까지 탐색하고 있다.

영혼과 그리고 영혼이 상실한 내면성은 루카치 미학의 중심을 이룬다. 루카치는 어쩌면 매우 뛰어난 예술철학자 중 한 사람으로 간주될 수 있으며, 훗날 명성과 악명을 동시에 얻은 마르크스주의 사상가다. 제1차 세계대전 초기에 집필한 『소설의 이론(Theorie des Romans)』은 1920년 출간되었다. 루카치가 헤겔의 영향을 받았다는 것은 의심의 여지가 없다. 여기서 그는 사변적 시도를 통해 예술을 역사철학적인 관점에서 고찰하고, 소설을 현대인의 심리가 미적으로 가장 적절하게 표현된 장르로 해석했다. 젊은 루카치는 현대인의 상황을 다음과 같이 표현하고 있다. "칸트의 별이 빛나는 밤하늘은 순수 인식이라는 어두운 밤하늘에서만 더 빛나며 어떤 고독한 방랑자의 길도 밝혀주지 않는다. 새로운 세계에서는 인간 존재란 고독함을 의미한다. 내면의 빛은 고작 다음에 내딛는 발걸음이 안전하다는 증거를 제시하거나 혹은 그 허상만을 보여줄 뿐이다. 내면에서 나오는 빛은 사건의 세계나 영혼이 소외된 세계의 미로를 비추지 않는다. 만약 주체가 스스로 현상이나 대상이 되었다면 유일한 길 안내자로 남아 있는 주체의 본질에 대한 행동의 적합성이 실제로 그 본질에 부합하는지 아닌지를 누가 알 수 있겠는가. 우리에게 적합한 세계의 환상적인 현실인 예술은 이로써 독자적인 것이 되었다. 예술은 더 이상 모방이 아니다. 모범이 모두 무너졌기 때문이다. 예술은 고안된 총체성이다. 왜냐하면 형이상학적인 영역의 자연스러운 통일이 영원히 파괴되었기 때문이다."[14] 근대적 주체의 고독을 이보다 더 강한 어조로 묘사한 사람은 거의 없다. 근대적 주체에게 칸트적인 이성의 확실성은, 즉 자연법칙과 도덕법칙은 유효하지 않게 되었다. 그래서 주체는 빛을 만들어내지 못하

14 Georg Lukács, *Die Theorie des Romans*, Darmstadt, Neuwied 1979, S. 28.

고 스스로가 빛이 되어버렸다. 개인의 상실과 불안 때문에 예술은 완전히 새로운 위상을 갖게 되었다. 예술은 더 이상 모상이 아니다. 모방할 모든 모범들이 신빙성을 상실했기 때문이다. 이러한 형이상학적 위기로 인해 예술은 루카치의 관점에서 볼 때 자율적이 되었다. 즉, 예술은 인간이 만들어낸 독자적인 총체성이며, 다른 어떤 세계에도 견줄 필요가 없는 독자적인 세계다. 이 외에 다른 세계는 모두 확실성을 상실했기 때문이다. "삶의 외연적 총체성은 불분명해졌고 삶의 내재적 의미는 문제가 되었지만, 그래도 총체성에 대한 믿음이 여전히 남아 있는 시대의 서사시가 소설이다."[15]

여기에는 지멜과 유사하지만 우울하고 비극적인 측면이 가미되어 있다. 개인은 자신의 내면이 더 이상 절대성을 요구할 수 없지만 그 내면 밖에 의지할 것이 없기 때문이다. 내면의 역동성에 내맡겨져 그 움직임에서 벗어날 수 없는 개인이 현대 소설의 주인공이다. 소설은 이러한 유형을, 즉 시대에 맞는 개인을 대상으로 삼는다는 점에서 현대적이다. 유동적인 내면을 가진 이 개인은 오직 소설에서만 묘사할 수 있다. 그러므로 루카치는 소설이 모더니즘의 중요한 예술 형식이 될 수밖에 없다고 주장한다. "소설의 주인공인 서사적 개인은 외부 세계와 낯선 관계에서 태어난다. 세계가 내적 동질성을 갖고 있는 한 인간 역시 질적으로는 서로 구분되지 않는다. 물론 영웅과 악당, 성인과 범죄자가 있을 수 있다. 하지만 아주 위대한 영웅일지라도 자신과 비슷한 부류보다 크게 뛰어나지 않고, 가장 지혜로운 사람이 하는 고귀한 말은 심지어 바보들까지 알아듣는다. 그러나 사람들 사이의 차이는 메울 수 없는 간극이 되어버렸다. 신은 침묵하고 어떤 제물과 엑스터시로도 그의 비밀은 들을 수 없다. 행동의 세계는 인간으로부터 분리되고, 이 독자성 때문에 공허해진다. 그래서 그 세계는 행동의 진정한 의미를 받아들일 수 없고,

15 같은 책, S. 47.

이 행동의 상징이 되거나 그것을 상징으로 변용시킬 수 없다. 결국 내면성과 모험은 영원히 서로 분리된다. 이렇게 되면 내면성은 독자적으로 존재할 수 있고 존재해야 한다."[16] 루카치에 따르면 고전적인 서사시는 개인을 대상으로 삼은 적이 없다. 몇 명의 주인공이 등장하건 그 대상은 언제나 그리스인, 트로야인, 니벨룽겐인과 같이 공동체였다. 개인은 문제적인 인간이 되었을 때 비로소 주인공이 된다. 그리고 개인이 자신을 하나의 개인으로 체험할 수 있으려면 문제적인 인간이 되어야 한다.[17] 소설과 소설의 이론은 고통스럽게 태어난 근대적 주체의 역사를 기술한다. 루카치는 이에 대해 오늘날의 시각에서 보면 다소 불편한 어휘로 다음과 같이 묘사하고 있다. "소설은 서사시의 규범적인 유아성과 달리 성숙한 남성의 형식이다. 이는 소설의 세계가 갖는 완결성이 객관적으로는 뭔가 불완전한 것이지만, 주관적 체험의 관점에서 보면 일종의 체념이라는 의미."[18] 루카치에게 중요한 것은 성차별적인 어휘가 아니다. 그는 역사철학적 관점에서 소설의 위상을 인류의 발전 과정과 연결시키기 위해 전통적으로 사용되는 인생 주기의 이미지를 인용했을 뿐이다. 동시에 그는 성인이 되어 성숙한 자의식을 갖게 된 근대적 개인의 특징적인 성격도 함께 묘사했다. 즉, 그것은 객관적으로는 불완전하고 주관적으로는 체념하는 개인이다. 여기서 루카치는 더 이상 완결된 것에 개입할 수 없고, 목적 없는 상황을 그저 체념으로밖에 대응할 수 없는 존재의 무상함을 뛰어나게 표현했다. 이것은 모더니즘 예술에서 반복적으로 환기되는 내용이다. 루카치가 생각한 현대 소설의 주인공은 상실된 개인의 선구자격인 미겔 데 세르반테스(Miguel de Cervantes)의 돈키호테로부터, 19세기 위대한

16 같은 책, S. 56f.
17 같은 책, S. 67.
18 같은 책, S. 61.

소설에 〔특히 귀스타브 플로베르(Gustave Flaubert)의 작품에〕 등장하는 좌절한 인물들, 그리고 토마스 만(Thomas Mann)의 작품에 나오는 불안한 주인공들까지 모두 이 체념적인 무상함의 분위기를 호흡하고 있다. 『마의 산(Zauberberg)』의 나프타의 모습을 닮은 루카치 자신도 이 대열에 속한다. 루카치에 따르면 예술은 삶과의 관계에서 "항상 그럼에도 불구하고(Trotzdem)다. 형식을 창조하는 것은 우리가 생각할 수 있는, 조화롭지 못한 존재를 아주 깊이 확인하는 일이다".[19] 소설의 형식은 스스로 뭔가가 되어 가는 것, 즉 하나의 과정이기 때문에 "예술적으로 가장 위태로운 형식"이다. 소설의 형식은 주인공들의 좌절을 공감하고 추적하면서 스스로 좌초될 위기에 놓여 있다. 그래서 루카치는 낭만적 아이러니에 대해 아주 흥미로운 주해를 쓴 적이 있다. 낭만적 아이러니는 이 유약한 상태가 "자기를 수정하는" 노력이다. 다시 말해 이것은 불일치 앞에서 다시 한 번 스스로 불일치한 존재가 되어 이 불일치를 초월하는 것이다.[20]

소설을 망라한 현대 예술의 내적 형식은 루카치의 말을 빌리자면 "문제적 개인이 자신을 찾아 떠나는 여정이다. 또한 이것은 그저 존재하지만 그 자체가 이질적이고 개인에게는 무의미한 현실에 우울하게 갇혀 있다가 명료한 자기 인식의 길로 나가는 것이다".[21] 그러나 이러한 자기 인식은 어떠한 위로와 희망도 마련해 놓고 있지 않다. 루카치의 유명한 표현에 따르면 소설의 형식은 그 어떤 것과 달리 인간의 "초월적 실향을 표현하기"[22] 때문이다. 소설은 "신이 떠나버린 세계의 서사시"이며, "의미가 현실을 완전히 파악할 수는 없지만, 의미가 없으면 현실은 본질 없는 무로 해체될 것"이라는 통찰

19 같은 책, S. 62.
20 같은 책, S. 65.
21 같은 책, S. 70.
22 같은 책, S. 32.

을 담고 있다.[23] 그래서 루카치는『소설의 이론』마지막 부분에서 피히테를 인용하며 다음과 같이 말한다. 소설은 "죄악이 만연하는 시대의 형식이며… 세상이 이러한 별자리 아래 있는 한 지배적인 형식으로 남을 수밖에 없다".[24] 청년 루카치는 도스토옙스키 작품에는 고독한 근대적 주체의 별자리 저편에 존재하는 "새로운 세계"가 그려져 있다고 조심스레 낙관했지만, 결과적으로 그의 소망은 실현되지 않았다. 도스토옙스키를 새 시대의 전령으로 이해하려 했던 그의 시도와 훗날 공산주의를 통해 새 시대를 구현하려 했던 이론적·실천적 노력은 모두 수포로 돌아갔다. 소설이 잃어버린 현대의 주체를 미적으로 적절하게 표현한 형식이라고 해석한 그의 이론만이 남아 있다.

23 같은 책, S. 77.
24 같은 책, S. 137.

콘라트 피들러의 표현 미학

1912~1918년 사이 하이델베르크에서 집필한 루카치의 초기 미학 논문은 오랫동안 미완으로 남아 있다가 1974년에 비로소 출판되었다. 여기서 루카치는 오래전에 잊힌 한 작가를 계속 비판적으로 다루고 있다.[1] 그러나 모더니즘 예술철학에서 이 작가가 가지는 의미는 최근에 다시 인식되었고, 그의 미학 저술들이 새로 편찬되면서 대중화되었다. 그 사람이 바로 콘라트 피들러 (Konrad Fiedler, 1841~1895)다.[2]

피들러는 사실상 아마추어 철학자였다는 점에서 이례적인 인물이다. 법률가였던 그는 상속 재산 덕분에 미학과 철학 연구에 전념할 수 있었다. 무

1 Vgl. dazu Georg Lukács, Heidelberger Philosophie der Kunst (1912-1914), Darmstadt und Neuwied 1974, bes. S. 47ff, und Heidelberger Ästhetik (1916-1918), Darmstadt und Neuwied 1974, bes. S. 77ff. und S. 231ff.

2 Konrad Fiedler, *Schriften zur Kunst*, 2 Bände, eingeleitet von Gottfried Boehm, München ²1991.

엇보다 폰 마레스(Hans von Marees)와 폰 힐데브란트(Adolf von Hildebrand)와의 우정은 당시 조형예술을 연구하는 데 많은 영향을 주었다. 하지만 최근 들어 다시 크게 주목을 받게 된 피들러의 중요성은 무엇보다 모더니즘의 주창자라 할 수 있는 폴 클레(Paul Klee), 프란츠 마르크(Franz Marc), 바실리 칸딘스키(Vasilii Kandinskii)와 같은 유명한 작가들이 그의 저술을 수용했다는 데 있다. 그래서 피들러는 본의 아니게 추상화의 이론적 선구자로 손꼽힌다.[3] 예술가들이 피들러에 관심을 기울이는 것은 그의 미학이 실제로 예술가 미학(Kunstlerästhetik)이란 점에 있는 것 같다. 그는 미적 창조성의 분석을 통해 예술에 다가갈 수 있는 길을 확보한다. "우리는 예술을 예술 외의 다른 곳에서 발견할 수 없다. 우리는 예술가의 관심에 맞춰 세계를 바라보며 예술가와 작품의 소통 관계를 설명할 수 있다. 이 설명의 골자는 오직 예술 행위의 가장 내밀한 본질을 인식하는 데 있다."[4]

피들러의 미학은 원칙적으로 예술가의 세계와 논리적 사유의 세계를 엄격하게 구분한다. "모든 사유가 개념이 발전한 것이듯이 모든 예술은 표상이 발전한 것이다."[5] 이 둘은 모두 인식을 목표로 하지만 서로 아무런 관계가 없다. 이 관점에서 볼 때 피들러는 '인식'이 예술을 규정하는 중요한 요소라고 생각했다. "예술을 미적 목적이나 상징적 목적에 예속시키지 않는 사람만이 예술을 올바르게 평가할 수 있다. 왜냐하면 예술은 미적 자극을 위한 수단이나 도해(Illustration) 이상의 것이며, 인식에 봉사하는 언어이기 때문이다."[6] 피들러에게 예술 행위와 여기에서 나온 예술은 현실 획득의 가장 독특

3 Vgl. dazu die Einleitung von Gottfried Boehm zu Fiedlers, *Schriften zur Kunst*, bes. S. LXXVff.

4 Fiedler, *Schriften zur Kunst I*, S. 18.

5 Fiedler, *Schriften zur Kunst II*, S. 33.

6 같은 책, S. 28.

한 형태다. 이것은 자기만의 조건, 형식, 접근 방식을 발전시키는데, 이 방식은 경향상 이해하기 어려울 수도 있다. "예술가는 완전히 다른 세계에 존재한다. 그는 일상의 현실에서 벗어나 있다. 개념의 세계를 세계 그 자체라고 생각한다면 더욱 확실하다. 오류는 바로 여기에 있다."[7]

사유 세계와 구분되는 예술 행위의 특별함은 일상적 경험의 요구에 얽매이지 않는 직관 능력에 있다. "예술가적 본성의 본질은 이것이 직관적인 파악 능력을 자유롭게 사용하면서 그리고 사용하기 위해 생겼다는 점이다. 예술가에게 직관이란 처음부터 어떤 것에도 얽매이지 않는 자유로운 활동이며 직관 외에 어떤 목적에도 복무하지 않으며, 이 목적과 함께 끝나는 활동이다. 이 활동만이 예술적 형상화를 만들어낼 수 있다."[8] 이렇게 피들러는 모더니즘의 중심 화두인 자율성의 문제를 예술가의 생산적인 능력으로 치환했다. 이것은 다름 아닌 시선의 자율성(Autonimie des Blicks)이다. 예술 행위의 특별한 점은 아무 목적 없이 지각과 표상 과정을 전개하고, 이 과정을 그 자체를 위해 구성하거나 요구하는 능력에 있다. 이런 의미에서 피들러는 "예술은 경험의 조작이 아니라 경험의 확장"[9]이라고 설명한다. 그의 이론의 주요 내용도 이와 비슷하다. "조형예술은 사물을 있는 그대로가 아니라 보이는 대로 재현한다."[10] 이것은 인상주의의 강령처럼 들릴 뿐만 아니라 예술은 볼 수 있는 것을 재현하는 것이 아니라, 보이게 만드는 것이라고 말한 클레를 연상시킨다. 예술가의 창작을 주도하는 자율적인 시선은 현실이나 자연을 복제하는 것이 아니라 현실 속에서 지금까지 보지 못한 것이나 볼 수 없었던 것을 인식한다. 이로써 피들러는 어떤 식이건 예술가의 본래적 창작 행

7 같은 책, S. 31.

8 Fiedler, *Schriften zur Kunst I*, S. 28.

9 Fiedler, *Schriften zur Kunst II*, S. 71.

10 같은 책, S. 59.

위를 아리스토텔레스식의 미메시스와 모방의 범주로 설명하는 모든 미학 이론에 반기를 들었다. 모방 이론과 이를 변형한 마르크스주의의 반영 이론(Widerspiegelungstheorie)에 대한 그의 비판은 간단하고 분명하다. "우리는 예술가의 행위가 모방 행위라고 말하곤 한다. 하지만 이 생각의 바탕에는 새로운 오류를 계속 만들어내는 근본적인 오류가 놓여 있다. 우리는 어떤 대상과 동일한 것을 만들 때만 그 대상을 모방할 수 있기 때문이다. 하지만 모방된 것과 원래 대상 사이에 무엇이 일치하는가? ⋯ 예술가의 행위는 노예와 같은 모방도 자의적인 고안도 아니다. 그것은 자유로운 형상화다."[11]

예술은 인식의 성격을 가져야 한다. 다시 말해 현실과 연관성이 있어야 한다. 다른 한편 예술은 자기 외에 어떤 모범도 따르지 않는, 주관적인 상상의 과정이 낳은 산물이다. 피들러는 이 문제를 우아하게 모방과 발명(Erfindung) 사이에 위치하는 "자유로운 형상화(freie Gestaltung)"라는 개념으로 해결했다. 하지만 현실과 생산적 시선의 자율성 사이에서 연결 기능을 할 수 있는 것은 예술가밖에 없다. 예술가 안에서 그리고 예술가를 통해서 자유와 세계는 서로 하나가 된다. "예술 작품은 표현 이전에 존재하는 것을 표현하는 것이 아니다. 또한 예술가의 의식 안에 존재하는 형상을 모사한 것도 아니다. 만약 그렇다면 예술 작품의 창조는 예술가 자신에게 필연적이지 않을 수 있다. 예술 작품은 예술적인 의식 그 자체다. 그래서 이 의식은 개별적인 경우 개인이 도달할 수 있는 최고의 수준까지 발전할 수 있다."[12] 이 생각으로 피들러는 현대 예술가의 자기 이해를 위해 매우 중요하게 된 측면들을 거론했다. 무엇보다 예술 작품은 예술가의 "표현"이며, 예술 작품 이외에 다른 형식으로는 결코 전달될 수 없는 예술가 개인의 의식 상황을 표현한 것이라고 규정

11 Fiedler, *Schriften zur Kunst I*, S. 29f.
12 같은 책, S. 36.

했다. 이는 작품과 작가의 동일성을 시사하는 것이며, 훗날 아방가르드의 개념에서는 작품이 곧 작가(Person als Werk)라는 생각으로까지 발전했다. 하지만 여기에는 중요한 점이 하나 있다. 즉, 예술적 표현의 토대에는 내적 필연성이 존재하는데, 이것은 예술가가 표현하려는 것을 다른 언어로 설명할 수 없게 한다. 피들러식으로 말하면 무언가를 표현하는 예술 작품은 어떤 진술로도 축소될 수 없다. "예술가의 정신적 활동은 결코 예술 작품의 형식 속에 표현될 수 없다. 그럼에도 불구하고 그것은 계속 자신을 표현하려고 하며, 어느 한순간 예술 작품 속에서 최고 수준에 도달한다. 예술 작품은 경우에 따라 최고로 고조된 예술적 의식의 표현이다. 예술 형식은 이 의식을 직접 전달하는 유일한 표현이다."[13]

예술이 표현 예술인 동시에 인식이라는 설명은 예술가에게 특별한 지위를 부여한다. 예술가 자신은, 즉 그의 내면 그리고 그의 표현력과 형상화의 힘은 새로운 것의 원천이 된다. "뛰어난 예술가의 의미는 오직 자신의 예술 수단을 통해 사람들의 인식하는 의식에 **새로운 것**(Neues)을 제공하는 데 있다. … 그러므로 훌륭한 사람과 더불어 예술가는 흔히 자기 시대의 내용이라고 일컬어지는 것을 표현하기보다는 천재적인 독창성을 가지고 자기의 시간과 미래의 시간에 새로운 내용을 부여한다."[14]

지금까지 논의한 것에 맞춰 우리는 예술가와 현실(피들러는 현실을 자연이라고 부른다)의 관계를 좀 더 자세하게 규명할 수 있을 것이다. 피들러는 지금도 시의적일 수 있는 표현으로 자유로운 형상화가 무엇인지, 그리고 자연과의 관계에서 표현이 무엇을 의미하는지를 다음과 같이 설명한다. "예술가에게 자연이 필요한 게 아니라 자연이 예술가를 필요로 한다. 예술가는 자연이

13 같은 책, S. 36.

14 Fiedler, *Schriften zur Kunst II*, S. 42f.

다른 사람들에게 줬듯이 그에게도 준 것을 다른 사람들과 달리 가공할 줄 아는 사람이 아니다. 오히려 자연은 예술가의 활동을 통해 예술가 자신과 그의 발자취를 따르는 모든 사람을 위해 어느 한 방향으로 좀 더 풍요롭고 고차원적인 존재가 된다."[15] 자연만이 가지고 있는 특별한 미적 가치는 피들러의 관심 대상이 아니다. 자연은 예술 창작과 연관된 지점을 가지고 있지만 자연의 풍요로움, 달리 표현하면 현실의 다양성은 자연을 복제하는 예술 작품 속에 드러나는 것이 아니라, 자신의 독자적인 특성을 통해 '보지 못했던 것'을 볼 수 있게 시선을 열어주는 예술 작품 속에 나타난다. "예술은 확실히 자연보다 우위에 있다. 하지만 이것은 예술이 자연이 아닌 것을 자연에 더 보탠다는 의미가 아니다. 예술이 자연보다 우월한 것은 그것이 다름 아닌 자연에 대한 더 발전된 표상이기 때문이며, 일반적 의미의 자연에 대한 표상보다 더 발전된 것이기 때문이다."[16]

여기에서 우리는 다음과 같이 논리적으로 추론할 수 있다. 피들러는 예술의 영역 밖에서 예술의 의미를(그것이 자연, 사회 현실, 도덕, 종교가 됐건 혹은 정치 이념이 됐건) 찾는 모든 예술적인 개념을 거부한다. 예술은 현실을 지향한다는 점에서 사실적인가? 아니면 비예술적인 이념을 지향한다는 점에서 이상적인가? 피들러는 이것을 잘못된 질문이라고 생각한다. "예술이 리얼리즘인가 아니면 이상주의인가 하는 논쟁은 모두 불필요한 것이다. 이것은 겉으로는 예술과 유사한 것에 대한 논쟁 같지만, 안으로 들어가면 비예술적인 생산에 대한 논쟁이다. … 예술은 오직 하나의 과제만을 갖고 있다. 예술은 이 과제를 참된 작품 속에서 해결한다. 하지만 인간은 태어나면서부터 세계를 예술적으로 의식하려는 욕구가 있기 때문에 이 과제는 항상 새로운 해결을

15 Fiedler, *Schriften zur Kunst I*, S. 33.
16 Fiedler, *Schriften zur Kunst II*, S. 76.

기대한다. 예술은 항상 사실적이다. 예술은 인간이 무엇보다 현실로 여기는 것을 창조하려고 하기 때문이다. 그리고 예술은 항상 이상적이다. 예술이 창조해 내는 모든 현실은 정신의 산물이기 때문이다."[17] 지금까지 논의한 것에 비추어 우리는 피들러가 자연주의의 신랄한 비판자라는 점을 쉽게 짐작할 수 있다. 하지만 이와 관련해 그가 제기한 비판의 핵심은 역사적 자연주의뿐만 아니라 현실의 기록이 미적으로 유용한 기법이라고 생각하는 모든 예술에 해당한다. "우리는 이런 예술에서 인간의 욕구와 행동에 제약을 가하긴 하지만 영원히 교체되고 변화하는 유희 같은 현실이 변하지 않는 형태로 경직되고 무서운 악몽처럼 우리의 감각과 정신을 짓누르는 것 같은 인상을 받지 않는가? 탐구하는 눈과 해부하는 손에서 벗어날 수 없게 삶을 살해하는 것 같지 않은가? 그리고 현실이 아닌 가면, 즉 현실의 유령에 불과한 현실이 이 예술 형상으로부터 우리를 응시하는 것은 아닐까?"[18]

이처럼 예술 외적인 것을 단호하게 거부하는 피들러의 태도는 소재 전반에 대한 비판으로 이어진다. 여기서 소재는 서사와 묘사가 가능한 주제, 이야기 그리고 플롯을 뜻한다. 사람들은 이것을 본래의 예술 기법이라고 쉽게 착각한다. 피들러의 비평은 100여 년 전에 쓴 글이지만 여전히 그 파괴력을 전혀 잃지 않았다. 이 점은 그것의 예술철학적 위상을 넘어서 다음과 같은 생각을 던져준다. "소재를 찾는 것은 새로운 것을 좋아하는 예술적 노력이 쉽게 빠지는 불길한 필연 중 하나다. 소재에 인공적인 중요성과 의미가 주어지는 것은 어쩔 수 없다. 이로 인해 의미 없고 순수하지 않은 예술적인 힘이 활력을 얻게 된다면 탁월한 예술가에게 이것은 순수한 예술적 영향의 가능성을 저해하는 거추장스러운 장애물이다. 문학과 조형예술이 감상자들에게

17 Fiedler, *Schriften zur Kunst I*, S. 38f.

18 같은 책, S. 101.

무엇을 죄다 보여주는지, 그리고 그들의 지식욕, 호기심, 역사적·문화사적 관심, 고고학적 성향과 그 밖에 다른 것들을 어떤 식으로 착취하는지 생각해 보라! 그것은 새로운 소재 영역을 발견한 사람이 가능한 많은 사람의 관심을 그곳에 집중시키려고 노력하는 경쟁이다. 오늘날 작품 속에 나타나는 모든 방향의 유행은 이런 식으로 생긴다. 이 유행은 쉽게 고무되고 빨리 식는 대중의 관심에 따라 바뀌고 교체된다."[19]

소재에 대한 단호한 거부는 개인적인 의식이 유일하게 표현되는 예술 창작 과정에 최대한 집중하는 것과 연결된다. 이를 통해 피들러의 예술철학적 성찰은 모더니즘 예술의 이론과 실천으로 이어진다. 먼저 넓은 의미에서 구체적인 것의 가치가 점차 사라지고, 이와 함께 세계를 미적으로 새롭게 형상화할 수 있는 예술가의 권리가 중심에 서게 되었다. 이는 대상과 관계없이 색과 형식이 예술적 의식의 표현 수단이 될 수 있는 추상화의 발전을 허용했다. 피들러에게 추상화는 예술이 무엇인지를 말해 주는 간접 증거다.

19 Fiedler, *Schriften zur Kunst II*, S. 87.

발터 베냐민과
기술복제 시대의 예술 작품

발터 베냐민(Walter Benjamin, 1892~1940)만큼 현대성에 대해 철학적으로 성찰한 사람은 없을 것이다. 베냐민은 19세기의 수도인 파리에서 현대성이 다양하게 나타나는 것을 보고 여러 편의 논문과 특히 미완성 유고 「아케이드 프로젝트(Passagen-Werk)」를 통해 그 흔적을 추적했다. (여기서) 그는 개인의 해체와 원자화, 개인의 삶의 피상성 그리고 개인의 집단화(대중의 등장)를 휘황찬란한 자본주의 상품 세계와 결부시켜 현대성을 분명하게 확정해 주는 특징으로 간파했다. 우리의 논의와 관련해서 꼭 언급해야 할 것은 **기술복제 시대의 예술 작품**에 대해 베냐민이 쓴 중요한 글이다. 1936년 처음 출판된 이 에세이는 지금까지 예술 성찰에서 거의 주목받지 못했던 요소, 즉 예술 작품을 생산하고 다루는 데 있어서 기술혁신이 갖는 의미에 대해 묻는다. 베냐민은 **사진**과 특히 **영화**를 보고 받은 인상을 토대로 이 에세이를 썼다. 비록 답까지 제시한 것은 아니지만, 그가 제기한 문제들 가운데 많은 것이 레코드, TV, 비디오 그리고 디지털화를 통해 이룩된 미디어 테크놀로지의 양

적 성장에 이르기까지 오늘날 '미적 복제기술'이라 불릴 만한 미디어의 발전에 적용될 수 있다. 그래서 베냐민이 예술 작품에 대해 쓴 이 글을 통해 현재 '뉴미디어'라는 키워드 아래 벌어지고 있는 토론에서 매우 중요한 관점들을 부각시켜 보는 것도 매우 유익할 것이다.

베냐민은 복제 개념에서 출발한다. 물론 그도 예술 작품은 늘 복제나 복사 가능한 것이었다는 점을 알고 있었다. 하지만 복제는 1900년에 와서야 비로소 표준이 되며, "이를 토대로 복제는 전래된 예술 작품 전체를 대상으로 삼고 그것들의 작용을 근본적으로 변하게 만들었을 뿐 아니라 예술가들의 작업 방식에서 독자적 위치를 점하게 되었다."[1] 이로써 예술 작품을 수용하는 조건들이 중대한 변화를 겪은 것은 물론 복제기술과 이 기술의 미적인 파생물, 즉 영화가 거꾸로 예술 작품의 생산 자체에 영향을 미치기 시작한다.

조형예술 작품처럼 하나밖에 존재하지 않는(모조되지 않은) 작품을 예술 작품의 범례로 여긴 베냐민은 이제 복제가 거의 무한정 가능하게 됨에 따라 예술 작품을 규정하는 한 가지 차원, 즉 "여기(현재 공간)와 지금(현재 시간)", "작품이 존재하고 있는 곳에서 그 작품이 지니고 있는 일회적 현존성"[2]은 파괴된다는 사실에서 출발한다. 그런데 이 일회적 현존성은 작품이 진품임을 결정해 주고, 작품을 역사적으로 자리매김해 전통으로 편입시킨다. "어떤 물건의 진품성은 그것이 물질로 계속 존재해야 한다는 것에서부터 역사적으로 증명되어야 한다는 점에 이르기까지 그 물건의 근원에서 출발한 모든 전승 가능성의 본질이기 때문이다."[3] 이로써 문화 전통에 편입되기 위한 전제 조

1 Walter Benjamin, Das Kunstwerk im Zeitalter seiner technischen Reproduzierbarkeit, *Gesammelte Schriften 1/2*, hg, von Rolf Tiedemann und Hermann Schweppenhäuser, Frankfurt/Main 1980, S. 475.
2 같은 책, S. 475.

건인 **예술 작품의 유일무이성**이 생겨난다. 베냐민은 종교적 맥락에서 빌려온 개념으로 이것을 "예술 작품의 **아우라**(Aura)"라고 부른다. 종교적 우상(종교 의례에 이용되는 그림) 주위를 흐르고 있는 이 아우라를 베냐민은 "아무리 가까이 있더라도 멀게만 느껴지는 일회적 현상"[4]이라 정의한다. 종교적으로 경배되는 우상은 이처럼 범접할 수 없는 분위기를 발산하는데 세속적 예술 작품도 자체 내에 이런 분위기를 보존하고 있다는 것이다. 예술 작품에는 이런 마법적이고 종교적인 제의성(祭儀性)이 덧붙여 있으며, 예술 작품은 처음부터 종교의식에 이용되어야 했다. "참된 예술 작품의 유일무이한 가치는 종교의식에 그 토대를 두고 있으며, 예술 작품의 고유하고도 최고의 사용가치는 여기에 있다." 이것은 "가장 세속적인 형태의 미적 활동"조차 "세속화된 제의"에 봉사한다는 데서도 알 수 있다.[5] 베냐민에 따르면 예술을 모든 속박에서 해방시켜 자기만의 아우라를 확보하려 했던 '예술을 위한 예술' 이론도 이로써 "예술의 신학(Theologie der Kunst)"이 되며, 그것도 "모든 사회적 기능뿐만 아니라 예술 외적 설계에 따른 모든 제약을 거부"[6]하는 순수 예술이라는 이념 형태를 띤 "부정의 신학(negative Theologie)"이 된다. 오늘날 여러 분야에서 논의되고 있는 베냐민의 핵심 주장은 예술 작품의 복제는 이런 아우라를 제거하고, 이와 함께 작품의 진품성과 전통 그리고 그것의 유사종교적 위상까지도 파괴한다는 것이다. 하지만 베냐민이 이런 소견에서 내린 결론은 오늘날 이론의 여지가 없지도 않고 특별히 바람직한 것 같지도 않다. "예술 작품 생산에서 진품성이라는 기준이 거부되는 순간, 예술의 모든 사회적 기능도 근본적으로 변한다. 예술은 제의적 기능 대신 다른 실천, 즉 정치

3 같은 책, S. 477.
4 같은 책, S. 478.
5 같은 책, S. 480f.
6 같은 책, S. 481.

적 기능에 토대를 두게 된다."[7] 베냐민에게 이런 변화(운동)의 징조는 예전에 진품 속에 들어 있던 '제의적 가치'가 '전시 가치'로 변형되고 있다는 것이다. 이것은 영화에서 가장 뚜렷하게 드러나는데, 영화의 유일한 목적은 전시이 며, 시간과 장소에 구애받지 않는 **상영**이다. 이로써 영화 작품에서 기술복제 는 최초로 영화 제작 기술의 직접적인 바탕이 된다.[8] 영화는 오로지 복제를 통해서만 존재하고, 복제된 것을 대량 투사함으로써 실현된다. 물론 베냐민 은 아우라를 상실한 이 영화 예술이 이른바 스타 숭배와 같은 것으로 대체될 제2의 아우라를 만들 것이며, 이것은 최소한 예술(제품)을 시장에 내놓고 파 는 행위를 좀 더 신성하게 만들 것이라는 점을 분명히 알고 있었다. "아우라 의 위축에 대비해 영화는 스튜디오 밖에서 '유명 스타(Personality)'를 인위적 으로 만들어낸다."[9] 그래서 우리는 예술 작품이라는 성격이 강조되는 곳에 서는 늘 아우라 혹은 최소한 아우라에 대한 기억이 남몰래 일어나고 있다고 짐작할 수 있다. 영화가 상영되는 시간이나 장소처럼 아주 사소한 사실에도 연극이나 오페라의 초연이 갖는 의미처럼 유일무이성을 부여하기 위해 시사 회라는 이름으로 과대 포장된다. 이런 시도는 현재 박물관이나 전시회장에 서 이루어지고 있는 아우라화와 마찬가지로 이런 은밀한 행위에 찬성하고 있다. 아우라를 대체하는 기능을 해야 할 영화에서 이루어지는 다양한 **스타** **숭배**는 다른 예술 분야에 거꾸로 영향을 미치고 있다. 현재 시간, 현재 장소 의 일회성은 점점 작품의 일회성이 아니라 그 작품의 창조자의 등장과 관련 된다.

베냐민에 따르면 아우라의 파괴는 현재 시간과 현재 장소가 실제로 존재

7 같은 책, S. 482.
8 같은 책, S. 481.
9 같은 책, S. 492.

하지 않는 곳에서 최대 생산력을 발휘한다. 동일한 영화가 때와 장소를 가리지 않고 상영될 수 있다는 것은 관객의 수용 태도에 결정적인 영향을 미친다. 언제 어디서나 영화를 볼 수 있다는 사실은 영화만의 고유한 수용층, 즉 대중을 만들어낸다. 전통적 현대 예술에 대해서 유보적인 태도를 취하는 대중들도 영화에 대해서만은 거의 전문가 수준으로 통달한다. "예술 작품의 기술복제는 예술을 대하는 대중의 태도를 바꾼다. 예를 들어 피카소의 그림을 보며 보수적 입장을 지녔던 대중도 채플린이 나온 영화를 보면서 세상에서 가장 진보적인 입장으로 변한다."[10] 베냐민은 영화가 사람들의 지각 태도를 바꿀 뿐 아니라 예술의 민주화로 이어졌으면 하는 큰 희망을 품고 있었다. 베냐민은 새로운 지각 방식은 대상에 집중하며 침잠하는 방식(Kontemplation)이 아니라 대상을 산만하게 받아들이는 것(Zerstreuung)이라는 것을 알았다. 하지만 그는 이런 분산적 지각 방식에 혁명의 가능성을 내포하는 수용 형식이 들어 있을지도 모른다고 봤다. "예술 작품 앞에서 정신을 집중하는 사람은 그 작품에 빠져든다. 자기가 완성한 그림을 보고 그 안으로 들어갔다는 중국의 어느 화가의 전설처럼 그도 이 작품 속으로 들어간다. 이에 반해 산만한 대중은 예술 작품을 자기 쪽으로 들어오게 한다. … 이처럼 분산적 지각 방식으로 예술 작품을 수용하는 태도는 예술의 모든 분야에서 점점 두드러지게 관찰되며, 우리 지각 활동에 근본적인 변화가 일어나고 있다는 증상이다. 대중은 이런 수용 태도를 특히 영화에서 연습한다."[11]

대상에 집중하며 침잠하는 수용 방식을 포기함으로써 예술을 민주화하는 일이 기술혁신을 통해 실현될 수 있으리라는 희망은 여러 다양한 혁신 기술이 개발되면서 점점 커질 것이다. 하지만 최소한 베냐민은 영화는 전체주의

10 같은 책, S. 496f.

11 같은 책, S. 504f.

정권의 선전선동 수단으로도 유용하다는 점을 분명히 알았던 것 같다. 그래서 그는 미적·정치적 진단을 특히 부각시키며 분석을 끝맺는다. 이에 대해서는 이 진단이 베냐민이 예술 작품에서 해체되었다고 믿었던 바로 그것, 즉 아우라를 발산한다고 말하고 싶은 유혹을 강하게 느낀다. 베냐민이 쓴 이 글의 후기는 그것이 아무리 가까이 있다 하더라도 무한히 멀게 느껴지기 때문이다. 베냐민은 다음과 같이 썼다. "파시즘은 새롭게 형성되고 있는 무산대중을 조직하려 하면서도 무산대중이 폐지하려고 하는 소유관계는 전혀 건드리지 않는다. 파시즘은 이들 대중으로 하여금 (결코 그들의 권리를 찾게 함으로써가 아니라) 그들의 의사를 표현만 하게 함으로써 탈출구를 찾는다. 무산대중에게는 소유관계를 변화시켜 달라고 요구할 권리가 있다. 파시즘은 소유관계는 바꾸지 않은 채 그들에게 표현만 허락했다. (따라서) **파시즘은 시종일관 정치적 삶의 심미화로 치닫는다.** 지도자를 숭배하며 땅에 엎드리기를 강요하는 파시즘의 대중 강간은 숭배할 우상을 만들기 위해 동원되는 모든 기계를 강간하는 것과 같다."[12] 물론 이 문장은 그 당시 미적으로 매우 진보적인 매체였던 라디오나 영화같이 새로운 기술을 이용했던 것이 하필 파시즘이었다는, 베냐민에게는 매우 암울한 경험을 반영하고 있다. 그는 아마 이 경험을 '강간'이라는 용어로 에둘러 표현한 것 같다. 하지만 영화나 영화를 수용하는 태도의 구조가 전체주의적 사고와 일치할 것이라는 사실은 베냐민과는 거리가 먼 생각이었다. 그래서 비록 정치의 심미화가 파시즘에서 간과할 수 없는 것이긴 하지만 그가 생각한 예술 작품들이 아우라나 숭배 가치를 해체하는 복제기술의 도움을 받아 파시스트들에게 새로운 숭배 가치를 선전선동할 수 있게 했다고 단언할 수도 없다. 아마 베냐민은 분산적 지각으로 예술을 수용하는 방식에 들어 있을 혁명적인 힘을 아주 높게 평가했던 것

12 같은 책, S. 506.

같다.

그러나 파시즘 그 자체와 관련해서 베냐민은 다음과 같이 말한다. "정치를 심미화하려는 노력들은 한 지점에서 최고조에 도달한다. 그 지점은 전쟁이다."[13] 베냐민에게 **전쟁의 심미화**는 파시즘의 거대한 예술 프로그램이었다. 그리고 이로써 파시즘은 심미적 모더니즘의 한 유파에 전승된다. 베냐민은 이에 대한 논거를 필리포 토마소 마리네티(Filippo Tommaso Marinetti)가 쓴 악명 높은 「미래주의 선언(Manifeste de Futurisme)」에서 찾아낸다. 이 선언문에서 전쟁은 베니토 무솔리니(Benito Mussolini)의 에티오피아 식민지 전쟁을 계기로 미적인 사건으로 찬양된다. 곱씹어볼 만한 이 선언문에서 베냐민은 특히 다음과 같은 내용을 인용하고 있다. "27년 전부터 우리 미래파는 전쟁은 반예술적이라는 주장에 반대해 왔다. … 따라서 우리는 다음과 같이 확신한다. … 전쟁은 아름답다. 전쟁은 방독면, 공포심을 확산하는 확성기, 화염방사기 그리고 소형 탱크의 힘을 빌려 인간이 기계를 지배할 토대를 놓기 때문이다. 전쟁은 아름답다. 전쟁은 오랫동안 꿈꿔 왔던 인간 육체의 금속화 과정을 열어주었기 때문이다. 전쟁은 아름답다. 전쟁은 기관총이라는 불꽃을 피우는 열대식물 주위로 꽃이 피는 초원을 풍성하게 하기 때문이다. 전쟁은 아름답다. 전쟁은 총탄의 포화와 대포의 폭음, 총성의 멈춤, 향기 그리고 썩는 냄새들을 하나로 합쳐 교향곡을 만들어내기 때문이다. 전쟁은 아름답다. 전쟁은 대형 탱크, 기하학적인 비행 편대, 불타는 마을에서 피어오르는 나선형 연기 같은 새로운 건축 구성 양식과 수많은 다른 구성 양식을 창조하기 때문이다."[14] 베냐민도 이 선언문의 논지가 분명하다는 장점은 인정했다. 그리고 이 선언문의 문제 제기가 "궤변론자"가 받아들일 만한 충분한

13 같은 책, S. 506.
14 같은 책, S. 507.

가치가 있다고 주장한다.[15] 하지만 이 선언문에 대해 그는 다음과 같이 간명하게 분석했다. "마리네티가 고백하고 있는 것처럼 파시즘은 '세상은 무너져도 예술은 번영하리라(Fiat ars-pereat mundus)'라고 말하면서 기술이 바꾼 (새로운) 감각 지각의 욕구를 전쟁이 예술적으로 해소해 줄 것이라 기대한다. 이것은 분명히 예술을 위한 예술의 완성이다. 일찍이 호메로스(Homer)의 시대에 올림포스 신들의 관조 대상이었던 인류는 이제 자기 스스로를 관조의 대상으로 삼는다. 인류의 자기소외는 자신을 파괴하는 짓을 최고의 미적 쾌락으로 체험하는 단계까지 심화되었다. 그래서 **문제는 파시즘이 행하고 있는 정치의 예술화다. 공산주의는 예술의 정치화로 이에 맞서고 있다.**"[16] 보들레르(Baudelaire) 이후 현대 예술의 분명한 구성 요소가 된 예술을 위한 예술을 완성한 파시즘이 내세우는 주장은 최소한 예술의 자유화가 우리 속에 잠재되어 있는 비인간성을 발현시킬 수도 있다는 점을 지적한다. 베냐민이 게슈타포(Gestapo)를 피해 도망가던 중 비극적으로 자살한 지 50년이 지난 지금 우리는 아마 다음과 같은 딜레마에 빠질지도 모른다. 인간이나 인간성의 절멸을 미적으로 연출하는 것에 관한 그의 진단은 미디어 테크놀로지의 눈부신 발전으로 인해 정확하게 들어맞을 뿐만 아니라 더욱 첨예화되었지만, 그가 이 과정을 파시즘/공산주의라는 순전히 정치적인 좌표계에 위치시킨 것은 완전히 시대착오적인 것이다. 하지만 복제기술의 중요성에 대한 문제 제기가 현대 미학에서 결정적으로 중요하다는 것에는 변함이 없다.

베냐민의 이 글에 친구인 아도르노는 아주 일찍부터 비판적인 입장이었다. 미국 망명 생활을 한 아도르노는 당시로는 최고로 발전된 대중매체를 접하면서 예술의 복제가 다른 예술 영역, 즉 음악에 어떤 결과를 낳는지를 연

15 같은 책, S. 507.
16 같은 책, S. 508.

구했다. 1938년에 나온 논문 「음악의 물신적 성격과 청력의 퇴화에 관하여 (Über den Fetischcharakter in der Musik und die Regression des Hörens)」에서 아도르노는 라디오나 음반(레코드)이 음악의 수용에 미치는 영향을 분석해 베냐민과는 정반대되는 주장을 폈다. 이 주장은 베냐민의 영화 옹호와 마찬가지로 문화비평의 특정 조류의 패러다임이 되었다. 아도르노의 결론은 음반 형태로 된 음악처럼 기술복제는 예술의 민주화나 예술의 탈아우라화로 이어지는 것이 아니라 새로운 **물신숭배**로 이어질 뿐이라는 것이다. 이런 물신숭배의 토대는 음악을 상품으로 손에 넣을 수 있게 되었다는 것, 더 이상 음악의 미적인 질이 아니라 스타와 기술 그리고 광고로 이루어진 영업 활동의 2차적 아우라가 예술 욕구의 토대이자 대상이 되었다는 사실이다. 그 결과 음악의 생동감이 음악을 기술적으로 판매하는 여러 형식에 맞춰지고 예속된다. 아도르노는 다음과 같이 쓴다. "새로운 물신은 빈틈없이 작동하는 금속 기계 그 자체다. 이 기계에서 모든 톱니바퀴는 한 치의 오차도 허용하지 않을 정도로 정확하게 맞물려 있다. 최신 스타일로 흠잡을 데 없이 완벽하게 녹음된 연주도 사물화라는 대가를 치러야 한다. 녹음된 작품은 이미 첫 번째 음표부터 완벽하게 그 연주를 재현한다. 연주는 음반이 연주하는 것처럼 들린다. 강음과 약음의 살아 있는 선율은 더 이상 긴장이라고는 느낄 수 없을 만큼 미리 확정되어 있다. 화음을 이루는 데 장애가 되는 것들은 음이 울려 나오는 순간 무자비하게 제거되기 때문에 베토벤 교향곡이 지니는 의미, 곡 자체에서 만들어져 종합에 이르는 일은 더 이상 일어나지 않는다. 자기 능력을 입증할 수 있는 재료가 이미 완전히 가루가 되어버렸는데 교향곡이 무엇을 하겠는가? 작품을 녹음해 고정시켜 두는 짓은 작품을 파괴하는 것이다. 작품의 통일성은 오로지 즉흥성에서만 실현되는데, 작품을 녹음하면 이 즉흥성은 죽어버리기 때문이다."[17]

아도르노에 따르면 기술의 도움으로 음악을 언제나 들을 수 있다는 것은

최소한 고전음악 작품 감상에 치명적인 영향을 미친다. 실제 연주가 기술적으로 흠잡을 데 없는 복제라는 물신을 신봉하게 되며, 이로 인해 작품의 핵심이 파괴되면서 음악 수용의 형식도 감상자의 미적 의식을 낮은 수준으로 퇴보시킨다. "음악의 물신주의에 상응해 청력도 퇴화한다. 하지만 이런 사실이 개별 감상자의 수준이 예전 수준으로 떨어진다거나 집단 전체 수준이 퇴보한다는 뜻은 아니다. 오늘날 매스미디어를 통해 처음 음악을 접하게 되는 수백만의 감상자를 과거의 감상자와 비교할 수는 없기 때문이다. 오히려 현재의 음악 감상은 초기 단계, 즉 유아기에 고착되어 있다고 해야 한다. 현재 음악을 듣는 주체들은 선택의 자유나 그에 대한 책임과 함께 늘 소수만이 누렸던 음악을 알아보는 능력을 상실했을 뿐 아니라 고집 센 아이처럼 이런 인식을 얻을 수 있는 기회조차도 거부한다. 그들은 전반적인 망각과 돌연히 떠올랐다가 지체 없이 다시 가라앉아버리는 재인식 사이에서 지속적으로 동요한다. 그들은 음악을 잘라 듣고, 들은 것을 분해해 버린다. 그들은 이처럼 음악을 찢어 들으면서 전통적인 미 개념보다는 축구나 자동차 운전에 관한 개념에서 더 많이 파악할 수 있는 능력을 발전시킨다. … 대중음악이나 새로운 음악 감상법은 스포츠나 영화와 함께 현대인이 유아기 수준의 심신 상태를 벗어나지 못하게 한다. 음악을 녹음해 보존한다는 것 그 자체가 병이다."[18] 우리는 CD의 발전으로 이런 분석이 어느 정도 옳다는 것이 증명되었다고 말할 수 있을 것이다. 음악에 대한 편리한 접근 가능성, 즉 언제 어디서라도 음악을 들을 수 있는 기회가 늘어나고 있다는 점은 분명히 레코드 트랙을 통해 음악을 고르고 전체 맥락 없이 끊어서 듣는 경향이 늘어난다는 것

17 Theodor W. Adorno, Über den Fetischcharakter in der Musik und die Regression des Hörens, In: *Gesammelte Schriften 14*, Frankfuhrt/Main 1980, S. 31f.

18 같은 책, S. 34f.

을 의미한다. 이런 청취법은 청취자에게 음악의 총체적 맥락을 점점 더 낯설게 느끼도록 만들 것이다.

그러므로 복제기술에 대한 아도르노의 비판은 복제기술이 발전하면서 야기된 탈중심화된 예술 향유 방식(공연 현장을 벗어나 언제 어디서나 예술을 향유할 수 있는 방식)을 부정적으로 평가한다. 이것은 아마 영화와는 반대로 음악에 치명적 결과를 낳을 것이다. "영화가 전체적으로 탈중심적 파악 방식과 어울리는 반면, 탈중심적 음악 감상 방법으로는 전체를 파악할 수 없다."[19] 베냐민이 영화의 긍정적인 측면으로 여겼던 분산적 지각 방식에 의한 수용이라는 현상은 아도르노에게 와서는 음악을 예술적으로 감상하는 것이 사물화된 증거가 된다. 이런 음악 감상에는 한 모금의 정신도 들어 있지 않으며, 산업과 광고가 미리 만들어 놓은 도식에 따라 음악 문화(문화 산업)의 하이라이트와 히트곡이 무분별하게 소비된다. "광고가 테러로 변하게 되는 순간 음악 감상은 퇴보한다. 즉, 광고된 물건이 절대적 우위를 점하는 상황에서 강요된 물건을 구입하면서 자기 영혼까지 팔며 이에 항복했다는 의식만 남게 되는 순간 말이다. 음악 감상에서 퇴보가 일어나는 과정에서 광고는 강요의 성격을 갖게 된다."[20]

음악 예술의 상업화와 복제는 결과적으로 아우라를 파괴하는 것이 아니라 아우라를 위조하기만 한다. "영화에서는 어떤지 모르겠지만 오늘날 대중음악은 탈마법화를 통해 그런 진보를 거의 보여주지 못하고 있다. 대중음악에서 변하지 않고 살아남은 것은 오로지 허상뿐이며, 대중음악의 사물성(Sachlichkeit)보다 더 허구적인 것은 없다."[21] 이 인용문에서 알 수 있는 것은

19 같은 책, S. 37.
20 같은 책, S. 35.
21 같은 책, S. 46.

아도르노가 음악 감상의 퇴보에 관한 소견을 영화로 전이하고자 하지는 않았다는 것이다. 하지만 회의적인 입장을 드러내기는 한다. 말하자면 그는 기술이 예술의 민주화를 몰고 올 것이라는 낙관론에 대해 장르의 특수성에 따라 다를 수 있다고 이의를 제기할 뿐만 아니라, 현재 시장 조건에서 과연 기술이 예술의 혁신을 추동할 수 있을지, 오히려 초기 현대의 예술 개념과 비교해 봤을 때 기술이 파괴적 영향을 미치는 것은 아닌지 의심한다. 아도르노에게 시장에 의해 미리 규정된 음악 감상에 대적할 만한 상대이자 저항력의 본거지는 현대음악의 선구자들이기 때문이다. "예나 지금이나 쇤베르크(Schönberg)나 베버른(Webern)이 퍼트리고 있는 경악은 그들을 이해하지 못하기 때문에 나오는 것이 아니라 우리가 그들을 너무 잘 이해하고 있기 때문에 드는 것이다. 그들의 음악은 공포와 경악을, 동시에 다른 사람들이 퇴행을 통해서만 피할 수 있는 대파국의 상태에 대한 통찰을 작품화하고 있다." 쇤베르크 유파가 시장과 음악 미디어 기업에 계속 흡수되고 있는 상황에서 이런 희망이 합당한가는 여전히 의문시되고 있다. 하지만 이 인용문이 암시하는 것은 아도르노에게 모더니즘의 미적 아방가르드는 문화 산업에 저항하는 마지막 시대가 될지도 모른다는 것이다. 이 문제는 다음 장에서 다시 다룰 것이다.

매체이론으로서 예술론

귄터 안더스와 매체미학자들

베냐민과 아도르노는 예술이나 현대인의 삶의 세계에서 복제기술이 갖는 중요성에 대해 문제를 제기했다. 이 문제는 텔레비전의 발명 그리고 그 이후 디지털 기술의 도움으로 여러 미디어를 네트워크화 할 정도로 텔레비전 기술이 계속 발전하면서 절정에 달했다. 귄터 안더스(Günther Anders, 1902~1992)의 핵심 주장은 텔레비전이 영화를 통해 얻은 경험을 더 첨예화시켰다는 것 그리고 텔레비전은 예술뿐만 아니라 현실의 구성에도 결정적으로 중요한, 미디어를 통해 세계를 획득하는 새로운 형식이라는 것이다. 베냐민과 아도르노와는 가까우면서도 달랐던 그는 이미 1940년대에 이 테제를 구상했고, 1956년에는 이것을 책으로 출판했다.[1]

안더스 철학의 핵심 분야는 현대 전자미디어, 그중에서도 라디오와 텔레

1 Günther Anders, Die Welt als Phantom und Matirze, Philosophische Betrachtungen über Rundfink und Fernsehen, In: *Die Antiquiertheit des Menschen 1*, München 1980, S. 97~212.

비전을 분석하는 것이다. 텔레비전에 대한 그의 현상학적 분석에는 텔레비전 시대의 시작과 함께 그가 망명지 미국에서 한 체험들 — 안더스는 1848년 뉴욕에서 딱 한 번 우연히 몇 분간 텔레비전을 봤다는 이야기를 즐겨 했다.[2] — 이 농축되어 있는데, 이 분석의 정확성과 탁월한 통찰력은 새로운 미디어에 대해 낙관론에 젖어 있었던 동시대인들을 당황하게 했을 것이다. 텔레비전에 대한 그의 성찰의 중심에는 텔레비전을 통해 전달되는 영상은 도대체 무엇인가, 다시 말해 이런 종류의 영상의 본질과 이 영상의 토대가 되는 현실의 본질은 무엇인가 하는 문제가 존재한다. 안더스는 다음과 같이 말한다. "텔레비전 중계를 통해 만들어진 상황의 고유한 특징은 **존재론적 모호성이다.**"[3] 존재론적 모호성이란 텔레비전으로 중계된 이미지가 우리가 익숙하게 생각하고 있는 영역들, 즉 허구 또는 현실, 모사 또는 실재 가운데 그 어느 곳에도 속하지 않는다는 뜻이다. 전송된 사건 — 생중계의 원칙은 안더스가 분석한 최신 관점이다 — 은 순수하게 모사적인 것도, 예술 작품의 허구적이며 가상적 현실, 즉 미적 가상의 형식도 아니다.[4] 그렇다고 이것은 현실, 즉 거실에서 일어난 사건 그 자체도 아니다. 전송된 사건들은 "**현존이자 동시에 부재이며, 실재이자 동시에 허상이고, 있음이자 없음**"이다. 그러므로 그것들은 "유령"[5]이다. 안더스는 이 개념을 통해 텔레비전의 본질을 간명하게 요약한다. "유령이란 단지 사물로 가장해 나타나는 형식일 따름이기 때문이다."[6] 텔레비전에서 무엇을 보든지 그것은 단지 미적인 것으로만, 즉 형식으로만 지각될 수 있지만 우리 세계의 어떤 다른 곳에서도 없을 것 같은 현실이 될 권리를 요

2 Mündliche Mitteilung vom Juni 1982.

3 Anders, *Antiquiertheit 1*, S. 131.

4 같은 책, S. 130.

5 같은 책, S. 131.

6 같은 책, S. 170.

구한다.

텔레비전의 존재론적 모호성은 화면에 뜬 이미지에서 사건과 모사 사이의 차이를 없애버리고 이미지를 직접적인 것으로, 즉 이미지를 사실로 보이게 만든다는 데 있다. 하지만 이것은 하나의 있을 수 있는 사실에 대해 사전에 선택된 상(像)이기 때문에 그 자체에 대한 판단이 포함되어 있다. 즉, 이것은 중립적인 정보가 아니라 목적을 염두에 둔 뉴스인 것이다. 카메라의 위치, 촬영 기법, 필름 편집, 일련의 영상이 편집되어 잘리지 않았다는 것만으로도 그 안에는 가치 평가나 판단 과정이 내재되어 있는 것이다. 이때 텔레비전 영상은 그 안에 이미 판단이 내려져 있다는 사실을 항상 꾸며 위장한다. "이 판단은 겉으로 봤을 때 알몸처럼 모든 것을 그대로 보여주고 있는 것 같지만 위장되어 있는 것이다. 이것은 꾸미지 않은 것 같은 장신구를 걸치고 있다."[7] 소비자는 이것을 객관적 사실로 간주하고, 스스로 이에 대해 판단을 내릴 수 있다고 생각한다. 텔레비전이 일으키는 구조적 기만은 한편으로 늘 이미 내려진 판단에 소비자가 의존하게 만들기도 하지만, 동시에 그에게서 이 의존성을 간파할 가능성을 빼앗아버린다. 소비자는 이 판단을 객관적 사실로 감지할 수밖에 없기 때문이다. 주인은 정작 하인이 자기 주인이라는 것을 모른다. 뉴스의 변증법이란 뉴스 프로그램이 뉴스를 보는 시청자의 의식을 지배하는 것으로 돌변한다는 것이다. 안더스의 분석에 따르면 텔레비전이 좀 더 객관적인 정보를 주었으면 하는 우호적인 비판은 순진한 생각일 것이다. 이런 비판은 이미 선택되고 가치 평가된 편집물을 보편적인 사실로 보여주는 것이 텔레비전의 구조에 속한다는 점을 망각하고 있기 때문이다. 텔레비전은 이미지의 마술과 힘으로 지탱된다. 텔레비전이 암시하는 것은 우리가 거실에서도 현실을 볼 수 있지만, 그것은 현실의 유령일 따름이라는 것

7 같은 책, S. 161.

이다.

이처럼 방송의 내적 논리는 시청자의 의식을 구성할 뿐만 아니라, 단지 도구일 뿐인 텔레비전은 다양한 관점에서 텔레비전 시청자의 행위도 구성해 낸다. 텔레비전이 유령과 같은 세계를 사실상 유일무이한 것으로 만들어내는 매체일 뿐만 아니라 특정한 인간 유형, 즉 "은둔의 대중"[8]도 만들어낸다는 점을 최초로 인식한 사람은 아마 안더스일 것이다. 원칙적으로 모든 텔레비전 시청자들 각자는 다른 사람들이 보고 있는 것과 동일한 내용을 소비한다는 – 수백만 명의 시청자를 확보한 방송을 한다는 것은 모든 텔레비전 프로그램 연출자의 자부심이다 – 점을 들어 안더스는 텔레비전 소비자(시청자)는 모두 특수한 형태의 재택 노동자로 고용되어 있다고 주장한다. 역설적인 이야기 같지만 시청자는 이 기계의 도움으로 여가 시간을 이용해 대량생산된 상품을 소비함으로써 자신을 대중으로 변신시키는 일을 한다. 그뿐만 아니라 이 이상한 노동의 대가로 돈까지 지불해야 한다.[9] 행위를 이처럼 단순히 수용으로만 한정한 결과 인간은 점차 유아화(Infantilisierung)된다. 안더스는 이런 사실을 예리하게 통찰하고 크게 부각시켰다. 이 점에서 그는 아도르노와 접맥된다. 텔레비전 시청자는 글자 그대로 미성숙한, 아무 말도 할 수 없는 존재로 변한다. "오늘날 감각 수용의 모델은 그리스 전통에서와 같이 '보는 것'도 아니고, 유대-기독교 전통에서처럼 '듣는 것'도 아니며 '먹는 것'이다. 우리는 산업구강기(industrielle Oralphase)에 들어가 있다. 이 단계에서 '문화'라는 죽(粥)은 목구멍을 타고 매끄럽게 잘 내려간다."[10]

안더스에 따르면 (전송된) TV 방송과 관련 있으며, 텔레비전 오락 프로그

8 같은 책, S. 102.

9 같은 책, S. 103.

10 Anders, *Antiquiertheit 2*, S. 254.

램이 새롭게 발전하면서 시사적인 문제가 된 이런 유아화의 한 가지 측면은 "세계의 대립된 차원들의 거리가 해소된다는 것, 즉 멀리 떨어진 것들이 가깝게 됨으로써 서로 친숙화(Verbiederung)"[11]된다는 것이다. 텔레비전 영상은 수용자와 집으로 전송된 세계 사이의 거리감을 특수하게 없애 주는 형식을 취한다. 모든 것은 획일적으로 똑같다. 즉, 모든 것과 동일하게 가깝고 동일하게 멀다. 이것은 거실에서 방영되기 때문에 우리는 "일대일 대응이라는 독특한 관계"를 맺는다. 안더스에 따르면 우리는 "지구인과 우주인 모두와 친구 관계를 맺을 수 있는 존재"로 변했다. 하지만 이 우정은 다른 사람이 처한 상황에 감정이입 되어 그것을 제 것처럼 느끼거나 참된 친교를 맺는 것과는 거리가 멀다.[12] 오히려 정반대다. 이 우정은 언제든지 돌변할 수 있을 뿐만 아니라 "유령으로서의 세계(Weltphantom)"를 관음증적으로 지배해 보려는 유치한 감정도 늘 동반하고 있다.[13] 텔레비전은 시청자가 원하건 원치 않건 그를 관음증 환자로 만든다. 넘쳐흐르는 영상의 홍수에 그 누구도 관음증적으로 반응하지 않을 도리가 없다. 자주 토론되는 리얼리티 텔레비전(Reality-TV)이라는 포맷은 이런 관점에서 텔레비전의 본질을 그대로 보여주는 형식이다. 심지어 이 포맷의 발전은 관음증의 이면, 즉 노출증이 들어올 새로운 여지를 터주기도 한다. 안더스에 따르면 텔레비전을 통해 대립된 것들이 친숙화됨으로써, 즉 거리감 없는 관음증과 거리감 없는 우정이 혼합됨으로써 — 이는 유아 정신병리학에서 매우 잘 알려진 현상이다 — 텔레비전 화면에서 일어난 모든 사건은 고유한 의미를 상실하고 중립화된다. 그것들은 서로 상대방을 상쇄시킨다. 하지만 이것이 텔레비전이 이제 영향력을 잃을 것이

11 Anders, *Antiquiertheit 1*, S. 117.
12 같은 책, S. 119.
13 같은 책, S. 116.

라는 것을 의미하지는 않는다.

텔레비전이 만든 이미지가 존재론적으로 모호하고 의미가 없으며 대중이 이것을 일방적으로 수용하기만 하는 구조라고 해서 그 이미지가 실재와 유사하게 누리는 지위나 그 구속력이 약화되지 않는다. 이제 현실 세계는 이미지 속에 있느냐 없느냐에 따라 평가되기 시작한다. 하지만 실제로 어떤 일이 일어난 것이 아니라 단지 이미지로만 나타나는데도, 즉 이미지가 그 속에 나타난 존재에 (그것의) 존재성을 부여하고, 이를 통해 존재와 허상의 차이가 사라지거나 전도되는 상황에서도, 이 현실이 사회 정치적으로 중요할 수 있는가는 충분히 의문의 여지가 있다. 하지만 안더스에 따르면 이런 상황에서 도출된 다음의 결론은 최소한 깊이 생각해 볼 만하다. "사건이 원래 형식보다 복제 형식을 통해 사회적으로 더 큰 영향력을 발휘한다면, 진품은 자신의 복제품을 표준으로 삼아야 한다. 다시 말해 실제 사건은 단순히 복제물을 복제하는 매트릭스가 될 수밖에 없다."[14] 모사인 텔레비전 이미지가 현실의 모범으로 기능하게 되면 현실은 다시 텔레비전 이미지를 모방해 꾸며지게 된다. "그러므로 이따금 현실 세계 – 명목상 (모사의) 모범 – 는 자신의 모사품에 맞춰지고, 자기 복제품의 이미지에 따라 변형되어야 한다. 그날의 중요한 사건들은 자신의 복사본을 앞질러가면서(zuvorkommend) 쫓아가야 할 것이다."[15]

텔레비전이 모범으로 기능할 수 있는 것은 그것이 거실에 계속 자리 잡고 있기 때문만은 아니다. 결정적으로 중요한 원인은 텔레비전이 근본적으로 새로운 세계 관계를 구성해 내기 때문이다. "궁극적으로 만들어지는 것은 개별 방송들이 구성해 내는 **전체로서의 세계상**이고, 오로지 유령과 모조품

14 같은 책, S. 111.
15 같은 책, S. 190.

만 먹는 전체 인간 유형이다."[16] 텔레비전 매트릭스가 찍어낸 복사판인 이런 유형의 인간이 나올 수 있기 위해서는 텔레비전 시청자는 인간의 원래 정체성을 파괴하고 새로운 정체성을 구성할 수 있다는 것이 전제되어야 한다. 안더스에 따르면 상품이 소비자를 산만하게 만들고 말 그대로 산산이 부서지게 만든다는 것은 상품 세계의 본질이다. 완전히 상이한 요소들을 동시에 전달하는 것이 일반화된 세계에서는 통일적 존재로 살고자 하는 인간은 ─ 이것은 인간으로서 당연한 권리이기는 하지만 ─ 설 자리가 없다. 한 가지 사건에 집중하고 이 속에서 무언가를 찾아보려고 하는 것은 구시대적 골동품이 된다. "아침을 먹으면서 텔레비전의 시사만화를 볼 때, 즉 월광 소나타의 셋잇단음표가 귓속으로 떨어지는 가운데 정글 소녀의 육감적인 갈비뼈 사이로 칼이 꽂히는 장면을 볼 때 아무도 (그것에서) 뭔가를 찾지 않는다."[17] 이것은 '분산적 지각'에 관한 베냐민의 주장을 완전히 뒤엎은 것이다. 텔레비전을 볼 때 시청자들이 보여주는 분산적 지각은 민주적 대중을 만들어내지 못한다. 오히려 더 이상 분리되지 않는 개체인 개인이 분리 가능한 존재가 된다. 즉, 개인은 동시에 움직이는 여러 기능으로 해체된다. 여기서 기능이란 우선 '소비'를 뜻한다. 모든 장기(臟器)는 영양분을 공급받기를 원한다. 안더스에 따르면 소비하지 않는 것은 모두 곤궁한 것으로 간주된다. 소비하라는 강요에서 해방되는 것으로서 자유는 '궁핍'과 동일시되는 것이다.[18] 욕망은 소비를 향한 부단한 갈망으로만 구성되는데, 욕망의 바로 이런 성격이 텔레비전에 매트릭스와 같은 모범적 성격을 부여해 준다. 집중하지 못하는 사람은 "인위적으로 만들어진 정신분열증 상태"에 있기 마련인데, 이 정신분열증은 '밀

16 같은 책, S. 164.
17 같은 책, S. 141.
18 같은 책, S. 140.

실 공포', 즉 "독립과 자유의 상태에 대한 두려움"에서 그 절정에 달하기 때문이다. "아무것도 없는 이 텅 빈 상태를 틀어막기" 위해서는 "모든 장기가 꽉 차 있어야 한다."[19]

여기에서도 영화와 텔레비전 사이의 차이가 또 하나 암시되고 있다는 점을 제쳐 놓고라도, TV는 일반적인 상품 구조의 특수한 사례, 그것도 결정적으로 중요한 사례라는 것이 드러난다. 텔레비전은 세계-이미지를 만들어낼 뿐 아니라 이 이미지를 따라 하겠다는 욕구까지 만들어내기 때문이다. 텔레비전은 화면에 등장하는 모델에 맞춰 따라 하게 함으로써 사람들의 행위 방식이나 사유 및 지각 방식에 영향을 미칠 뿐만 아니라 오락, 소비, 그리고 산만함에 대한 욕구까지 만들어낸다. 텔레비전은 이런 욕구를 해소해 줄 수 있고, 또 해소해 주어야 한다. 이런 순환 과정(전형적인 피드백 효과)은 텔레비전이 (최소한) 사람들의 소망만은 충족시켜 주지 않느냐는 텔레비전 옹호자들의 주장이 왜 냉소적인 의미에서만 옳은지, 그리고 텔레비전에 질적으로 더 나은 교양 및 문화 프로그램을 강력하게 요구하는 우호적인 비판가들이 왜 틀렸는지를 설명해 준다. 텔레비전의 매트릭스 기능은 부메랑 효과와 같은 것을 야기할 수도 있다. 즉, 세계가 이미지를 표준으로 삼고, 실재가 자신을 왜곡하고 있는 이미지의 모사가 된다면 텔레비전에서 봤던 것이 갑자기 사실이 되거나, 아니면 안더스의 말처럼 거짓이 자기가 진실이라고 그럴듯하게 거짓말한 것이 될 것이다.[20]

현대 예술에서 텔레비전의 존재론적 모호성은 이중의 도전을 의미한다. 하나는 현실과 연관된 도전이고, 다른 하나는 허구와 연관된 도전이다. 텔레비전이 두 차원을 통합함으로써 시작된 이 도전에서 예술은 이길 수도 있고,

19 같은 책, S. 137ff.
20 같은 책, S. 179.

질 수도 있을 것이다. 즉, 예술이 허구를 현실에 가깝게 그려낸다면 이기겠지만, 예술이 표현한 이미지가 텔레비전 영상이 풍기는 매력에 비해 색이 바랜다면 지게 될 것이다. 텔레비전의 매트릭스 기능은 초고속으로 예술에 영향을 미칠 수 있다. 여러 예술이 텔레비전 극작론을 모방해 습득하기 때문이다. 본질적으로 이 매체에 가까이 가려 하는 비디오 예술뿐만 아니라 모든 조형예술은 텔레비전의 형편없는 복사물이 될 위험을 안고 있다. 그리고 이런 복사물들이 늘 비판과 성찰의 대상이 될 수 있다는 것은 부인할 수 없을 것이다.

현실과 오디오-비디오, 특히 디지털 미디어의 교체, 즉 기술을 통해 현실을 허구화할 수 있는 시대에 접어들면서 존재론적으로 변화된 현실의 위상에 대한 질문은, 비록 안더스와는 다르게 강조하고 있긴 하지만, 많은 작가들의 매체 미학적 성찰의 핵심 내용이 된다. 이것은 "시뮬라크르(simulacre)의 등장으로 실재는 소멸"[21]할 수밖에 없다는 장 보드리야르(Jean Baudrillard)의 주장을 떠올려 보기만 해도 된다. 하지만 안더스에게 지배적이었던 문화염세적 회의도 늘 새로운 매체 환경에 도취되고 순응하면서 줄어든다. 예술의 역할 문제를 늘 다루는 체코 출신 브라질 철학자 빌렘 플루서(Vilém Flusser, 1920~1991)는 이 주제와 연관해 중요한 주장을 편다. 그는 디지털 영상으로 인해 글쓰기 시대가 해체될 것이라고 예고한다.

플루서는 새로운 미디어가 — 여기서 그는 특히 컴퓨터 기술이 고도로 발전해 멀티미디어 기능을 할 것이라는 점을 염두에 두었을 것이다 — 디지털화된 허구 세계를 만들어낼 것이라는 데서 출발한다. 이 허구 세계는 가상 세계라고 할 수 있지만 실재 세계에 직접 접근하는 것과 더 이상 구분되지도 않는다. 실재 세계에 대한 직접적인 접근은 가상 세계를 만들어내는 기계들과 동일한 원

21 Jean Baudrillard, *Agonie des Realen*, Berlin 1978.

칙에 따라 작동되는 정보 매체를 통해서만 이루어지기 때문이다. 플루서는 이런 체험을 극단적으로 몰고 가는 동시에 이를 (긍정적으로) 받아들이려고 한다. 그의 핵심 주장은 가상 세계가 실재 세계와 구분될 수 없는 것이라면 허구와 실재는 더 이상 구분될 수 없다는 점을 받아들여만 한다는 것이다. 이로 인해 전통적 현실 개념은 모두 진부해지며 가상 세계나 디지털 세계라는 개념으로 대체된다. 여기서 이 세계의 실재성에 대한 문제 제기는 전혀 중요하지 않다. "이런 사실이 우리를 곤란하게 만든다 할지라도 우리는 이 제부터 디지털화된 세계상과 함께 살아가야만 한다."[22]

실재와 허구의 차이가 없어진다는 것은 당연히 여러 예술에 아주 중요한 영향을 미칠 것이다. 플루서에 따르면 모든 예술은 디지털화로 인해 정확성을 따지는 과학 분야가 될 것이며, 과학과 더 이상 구분되지도 않을 것이다. 하지만 다른 한편으로 현실에 대한 과학적 설명도 새롭게 만들어진 세계와 더 이상 구분되지 않기에, 과학 역시 진리와 인식이라는 이상을 버려야 할 것이다. 즉, 과학은 예술이 될 것이다. "'가상'이라는 말은 '아름답다(schön)'라는 말과 동일한 뿌리에서 나왔으며 앞으로 매우 중요해질 것이다. '객관적 인식'이라는 유치한 소망을 포기하면 인식은 미적인 기준에 따라 판단될 것이다."[23] 디지털화된 세계가 지배하는 상황에서 예술과 과학은 하나로 합해질 것이며, 이 과정에서 미(美)가 진리의 유일한 기준이 될 것이다. 중요한 것은 우아함, 정확성, 미적 가상 세계를 미적으로 형상화할 가능성이다. 예술은 진리보다 더 나은 것이다. "(대안적 세계를) 기획(Projekt)하는 인간, 즉 형식(Form)을 통해 생각하는 체계분석가이자 체계종합가가 바로 예술가다."[24] 예

22 Vilém Flusser, Digitaler Schein, In: Florian Rötzer(Hg.), *Digitaler Schein. Ästhetik der elelktronischen Medien*, Frankfurt/Main 1991, S. 156.

23 같은 책, S. 158.

24 같은 책, S. 158.

술가가 미래에 그리고 아마 현재에도 분명히 설계하고 있을 세계를 플루서는 다음과 같이 강조한다. "디지털화된 가상은 우리 주변에 그리고 우리 속에서 하품하고 있는 빈 공간의 밤을 밝혀 줄 빛이다. 이 경우 우리 자신은 무의 세계를 향해, 무의 세계 속으로 대안적 세계를 설계해 던져 넣는 탐조등이다."[25] 니체가 예술에 바랐던 것, 즉 세계를 미적으로 정당화하고, 진리가 무엇이냐고 묻는 것을 진부하게 만들어버릴 이미지의 도취는 기술적으로 구현된 가상 세계를 통해 성취될 것이다. 쇼펜하우어와 니체는 이 무의 세계를 위해 예술을 동원한 바 있다. 이런 시도는 이제 이 디지털 기술을 통해 구현된 가상 세계라는 형식 속에서 다시 이루어진다 — 하지만 이 시도는 벤야민과 마찬가지로 기술적 가능성이 보편적으로 보장된다면, 다시 말해 누구나 디지털 기계장치를 쉽게 다룰 수 있으면 이 무의 공간을 샅샅이 밝힐 수 있을 뿐만 아니라 모든 사람을 이 공간에 참여할 수 있게 만들 수도 있을 것이라는 희망과 연결된다.

매체 예술가이자 이론가인 페터 바이벨(Peter Weibel, 1945~2023)은 플루서와 유사하지만 그보다 더 추상적인 주장을 편다. 그 역시 예술이 더 이상 어쩔 도리가 없다면 기술의 진보가 새로운 미적 가능성과 삶의 세계의 가능성을 열어줄 수 있으리라 희망했다. 여기서는 컴퓨터와 카메라 그리고 화면의 조합체인 "인공 안구"가 중심이 되며, 새로운 세계는 편집실에서 만들어진 이 조합체에서 탄생된다. 바이벨은 다음과 같이 말한다. "예술적 허구가 존재의 진리를 연출한다. 위조된 존재가 허구적 텍스트에서 말을 한다. 인공 안구, 즉 테크노 예술을 통한 인지 작용의 목적은 기만을 통해 보게 만드는 것이다. 테크노 예술은 존재로서의 가상에 반대하고, 진리로서의 권력에 반대하며, 필연성으로서의 자연에 반대한다. 테크노 예술은 변화의 기표로서

25 같은 책, S. 159.

허구를 지지하며, 자유의 변수로서 기호에 찬성하며, 자연(인식)의 손님 형식 (Gastform)으로서 미디어에 찬성한다. 테크노 예술은 시뮬라시옹의 미로서 진리라는 권력을 찌른다."[26] 그러므로 여기에서도 인식이라는 낡은 중심 이념은 기술을 통해 새로운 세계를 만들어내는 것으로 교체된다. 이 새로운 세계는 자율적이기에 사회적으로 무의미한 예술 공간으로 편성될 필요가 없고, 기술을 통해 삶의 세계의 커뮤니케이션 네트워크와 연결된다. 바이벨은 이 테크노 예술이 삶의 모든 영역을 근본적으로 바꿔 놓을 것이라 기대한다. "테크노 예술은 기술, 지리, 정치, 사회적 변혁과 시너지 효과를 내며 고전 예술의 매개변수를 근본적으로 변혁시킬 역동적 예술의 전조다. 예술, 미, 지식, 진리, 자연, 역사의 종말을 지속적으로 부르짖는 곳에서 사실상 문제가 되는 것은 이것들에 대한 역사적 담론 형식들의 종말뿐이다. (하지만) 실제로 모든 것은 그때 비로소 시작된다."[27] 이 말은 모더니즘의 본질과 현대 예술에 관한 담론에도 해당될 것이다. 다시 말해 모든 선언과 계시가 있고 난 다음에야 각각의 기술적·미적 혁신은 모든 것을 새로 시작하는 큰 혁명을 일으킬 것이다.

철학자이자 커뮤니케이션 이론가인 노베르트 볼츠(Nobert Bolz)는 특히 컴퓨터테크놀로지가 예술과 사회에 미칠 영향을 분석한다. 새로운 매체의 등장이 야기한 중대한 변화로 인해 좀 차별화되긴 하지만 그가 플루서에게 깊은 영감을 받은 것만은 분명하다. 구텐베르크 은하계, 즉 책의 시대는 끝났으며 인간은 더 이상 주체가 아니라 디지털 기계의 사용자 인터페이스가 중심이 되는 완전히 새로운 커뮤니케이션 상황에 처해 있다고 확신하는 볼츠

26 Peter Weibel, Transformationen der Techno-Ästhetik, In: Florian Rötzer(Hg.), *Digitaler Schein. Ästhetik der elektronischen Medien*, Frankfuhrt/Main 1991, S. 245.

27 같은 책, S. 245f.

는 현대 예술에 대한 여러 미학적 요구와 새로운 미디어 세계 사이에는 본질적인 연관 관계가 있다고 본다.

볼츠에 따르면 20세기 초반의 현대 회화와 이번 세기말에 이루어진 미디어의 발전을 서로 이어주는 것은 비물질성(Gegenstandlosigkeit)이다. 예술은 대상이라는 짐을 털어버려야 한다고 선언한 말레비치의 절대주의 강령, 다시 말해 그의 흰색 사각형은 볼츠에게 새로운 미디어들이 이제 실현하고 있는 상태, 즉 "지금까지의 예술이 표현하지 못한 비물질 세계의 체험"[28]을 예견한 것이다. 볼츠에 따르면 그 뒤에는 변형되고 세속화되긴 했지만 "'나의 제국은 이 세계에 있지 않다'라며 세계라는 물질의 짐을 내려놓고 무로 해방된, 구체적 형상이 없는 신의 구원 약속이 여전히 있다".[29] 홍수처럼 밀려들고 있는 디지털 이미지들은 바로 이 비물질성을 구현하고 있다. "기술복제된 이미지들은 그것들이 모사할 세계(원본)보다 먼저 생긴다. 하지만 이 이미지들이 그 사건을 점령하고 미리 형상을 부여하게 되면 부재하고 있는 것을 위해 모사하면서 대리한다는 이미지의 본질적인 특성이 떨어져 나가게 된다."[30] 그래서 디지털 이미지나 기호들은 더 이상 물질을 묘사하거나 실재를 상징화하지 않는다. "컴퓨터 모니터에 뜬 혼종된 현실은 모방하지 않는다. 현실은 이미지 뒤에 있는 것이 아니라 이미지 속에 있다. 그래서 합성되고 숫자화 된 이미지들 한가운데 새로운 비물질성이 자라난다. 조형예술은 이에 대해 두 가지 극단적인 자세로 반응한다. ① 예술가는 자기 작업을 화상 처리(Picture Processing)와 동일시하거나 자신을 카메라맨으로 이해한다. 워홀(Warhol)은 무한복제 팩토리에서 이것을 보여주었다. ② 요셉 보이스

28 Nobert Bolz, *Am Ende der Gutenberg-Galaxis, Die neuen Kommunikationsverhä tnisse*, München 1993, S. 141.

29 같은 책, S. 142.

30 같은 책, S. 139.

(Joseph Beuys)가 더할 나위 없이 말한 것처럼 예술가는 매체가 현실을 그리는 것을 거부하고, 자신의 미적 실천의 토대를 다시 제의(Ritual) 속에 두며, 마법사처럼 카오스의 치유력을 불러낸다."[31]

볼츠에 따르면 디지털 이미지는 어쨌든 절대주의 계율(외부 현실을 재현하는 그림은 그리지 않는다)을 실현한다. "오늘날 이 절대주의적 공간은 — 군사기술과 오락 산업에 의해 프리즘처럼 굴절되고 있긴 하지만 — 사이버공간(Cyberspace)이라 불린다."[32] 오로지 이 공간에서 활동하는 예술가만이 시대의 요구에 부합한다. "창조적 형상화라는 것은 단지 여러 순열(Permutation) 가능성에서 한 가지를 선택하는 것이다. 프로그램이 통계적으로 혼합 비율을 미리 정해 주면 디자인 과정은 확률에 따라 진행된다."[33] 이 말은 이미지는 더 이상 실재성에 따라 측정될 수 없다는 것만 의미하는 것이 아니다. 이것은 디지털 사진에서는 사후 처리나 변조 그 자체를 인식할 가능성이 더 이상 없다는 것도 의미한다. 촬영 과정은 가공의 과정과 기술적으로 동일시되기 때문이다. 이로써 원본에 대해 질문하는 것은 완전히 사라진다. 하지만 이와 함께 창조적 주체에 대해서도 더 이상 묻지 않게 된다. 데이터가 강물처럼 흘러가는 곳에서 개인의 필적은 사라진다.

그래서 매체 예술은 디지털 기계들과 그 가능성을 더 이상 단순하게 미적 이념을 실현시킬 수 있는 도구로 생각할 수 없다. 매체는 그 자체로 이 이념들을 의미한다. 남는 것은 데이터를 선택적으로 다루는 것, 데이터를 조작하는 것, 데이터를 디자인하고 그것을 시각화하는 것이다. 볼츠에 따르면 디지털 영상의 지배와 이것들의 다양한 변형 가능성과 연결 가능성(Hyper Media)

31 같은 책, S. 166.
32 같은 책, S. 149.
33 같은 책, S. 153.

은 선형적 글쓰기와 선형적 사유의 종식을 암시할 뿐만 아니라 미학(현상된 모든 것)의 우위를 보증한다. 하지만 어떤 의미에서 이것은 예술의 종말을 의미하기도 한다. "비디오 클립은 미의 근원 현상이다. 현대 예술은 컴퓨터의 지원을 받은 그래픽디자인이다 ― 이런 현상은 예술을 불필요하게 만들 것이라고 말할지도 모른다. 이 또한 '미학은 예술로부터 분리되었다'라는 새로운 매체의 역사를 가르치기 때문이다."[34]

34 같은 책, S. 154.

| Chapter 11 |

테오도어 아도르노와
심미적 아방가르드의 진리

현재 매체이론가들이 그와는 다른 의미에서 논의하고 있긴 하지만 예술과 진리를 숙명적으로 맞물리게 했다는 점에서 아도르노는 20세기 현대 예술 이론가들 가운데 가장 탁월한 철학자였다. 이미 언급한 복제기술에 대한 비판을 제외하더라도 사후에 나온 그의 『미학 이론(Ästhetische Theorie)』은 후기 부르주아 사회라는 맥락에서 현대 예술을, 미적인 것이 무한히 급진적인 것처럼 보이는 것을 감수하더라도 진리와 비판의 권리를 가진 유일한 심급으로 규정해 보려는 도전적 시도였으며 이 때문에 오늘날까지도 고무적인 영향을 미치고 있다. 다른 이론가와 달리 아도르노는 종종 대중을 당황스럽게 만들거나 오랫동안 대중의 호응을 얻지 못했던 아방가르드 운동이 거둔 위대한 미학적인 성취들을 철학적·사회이론적으로 해석해 내면서도 예술을 정치 도덕적 야심을 실현시켜 주는 값싼 보조 수단으로 격하시키지 않았다. 아도르노는 알반 베르크(Alban Berg)에게 음악을 배웠고, 쇤베르크를 추종하는 작곡가로도 활동할 정도로 동시대 음악에 조예가 깊었다. 이로써 그는 예

술철학에서는 거의 드물게 미적 전문 지식을 가지고 자기 이론을 개진할 수 있었다. 그럼에도 그가 『미학 이론』을 사회학 연구나 비판 이론 그리고 부정의 변증법과 연관해서 저술하려 했다는 점은 이 책을 감당할 수 없을 정도로 복잡하게 만든다. 우리는 논의를 아도르노가 한 성찰의 핵심 부분으로 제한할 것이다. 다시 말해 『미학 이론』의 핵심은 아니지만 예술의 진리 내용성과 그것이 현대(모더니즘) 개념과 맺고 있는 연관성에 대한 문제로 논의를 좁힐 것이다.

"진리가 직접 존재하는 것이 아니라면 예술은 진리로 올라선다. 그리고 이런 한 진리는 예술의 내용이 된다. 예술은 진리와 연관됨으로써 인식된다. 진리가 예술을 통해 드러남으로써 예술은 그 자체로 진리를 인식한다. 하지만 인식으로서의 예술은 논증적이지 않고, 예술의 진리는 대상을 반영하지도 않는다."[1] 『미학 이론』의 부록에 나오는 이 말은 아도르노가 초기부터 항상 깊이 고민했던 생각을 정리해 준다. 즉, 예술 작품은 진리와 인식을 얻으려 노력한다. 말하자면 예술 작품은 정신을 객관화해 표현한다. 하지만 예술 작품은 이 진리를 개념이 아니라 예술적 형식을 통해 표현한다. 예술 작품에서 드러나는 진리는 논증적이지도 않으며, 따라서 개념적이지도 않고, 또 본질적으로 현실을 단순히 반영하거나 모방하지도 않는다는 것은 아도르노에게 예술 작품의 본질이자 비밀이다. 진리는 만들어지는 것이 아니다. 그렇지만 예술 작품을 만드는 독특한 형식과 방법을 통해 예술 작품에서 드러난다.

예술 작품이 형식으로 규정된다는 것은 그것이 **직접적일 수 없다**는 사실을 의미한다. "형식은 예술 작품의 의도가 직접 드러나는 것에 반대한다. 만

1 Theodor W. Adorno, *Ästhetische Theorie*, Gesammelte Schriften 7, Frankfuhrt/Main 1970, S. 419.

약 형식이 예술 작품에 드러난 그 무엇이고, 이를 통해 예술 작품이 형식이 되다면 형식은 간접성과 동일하고, 그 자체로 자신을 객관적으로 성찰한 상태와 동일한 것이다."[2] 그러므로 아도르노가 형식을 예술 작품의 고유한 특징으로 가정함으로써 "예술은 형식 외 그 어떤 것도 아닌 것이 된다".[3] 예술이 다른 인공물과 구분된다고 하면 다음과 같은 결론도 분명해진다. "예전에 찬양된 예술의 소박성은 이런 측면에서는 예술에 적대적인 것이 된다."[4] 한편으로 이것은 예술이 순간적인 창작의 결과물일 수 있다는 생각을 거부한다는 것을 의미하고, 다른 한편으로 진리의 내용은 오로지 형식을 통해서만 표현될 수 있고, 직접 접근할 수 있는 것이 아니라는 것을 뜻한다. 예술은 직관적으로 창조되지도 수용되지도 않는다. 그것은 감정에 의해 촉발되는 것이 아니다. 진리를 드러내는 매체로서 예술 작품은 단지 취미판단의 대상인 것만은 아니지만 순수 오성만 있다고 해서 접근할 수 있는 것도 아니다. 아도르노에 따르면 예술 작품은 직접 접근되지 않으며 오성을 통해 이해되기도 하지만 동시에 그것을 벗어나는 방식으로 진리를 전달한다는 것은 예술 작품의 기본 구조에 속한다. "작품은 동화에 나오는 요정처럼 다음과 같이 말한다. 너는 무제약적인 것이 되기를 원하지. 너는 그렇게 되긴 할 거야. 하지만 알아보기 어려운 형태로 될 거야. 논증적 인식이 찾는 진리는 은폐되어 있지는 않지만 논증적 인식으로는 그 진리를 얻을 수 없지. 하지만 예술에 의한 인식은 그런 진리를 얻을 수 있어. 그러나 그 인식은 통약 불가능한 (Inkommensurables) 형태로 얻을 거야."[5] 예술 작품에 표현된 것은 그것이 무엇이든지 간에 이와 달리 말할 수 없다. 만약 그것이 다른 방식으로 말할 수

2 같은 책, S. 216.
3 같은 책, S. 213.
4 같은 책, S. 216f.
5 같은 책, S. 191.

있다면 예술 작품은 쓸데없는 것이 되고 말 것이다. 예술 작품이 항상 진리 내용을 암시함으로써 자기 존재의 정당성을 공인받아야 한다면 이 진리는 개념적·합리적·논증적 인식이 되어서는 안 된다. 또 예술 작품은 단순한 모사이거나 어떤 한 가지 테제를 구체적으로 그려내거나(Illustration) 미의 영역 밖에 있는 철학, 종교 또는 정치적 진리의 후원자가 되어서도 안 된다. 그렇지 않으면 예술은 불필요하게 될 것이다. 피들러와 비슷하게 아도르노도 예술 작품은 다른 방법으로는 얻을 수 없는 진리의 표현물이라고 봤다. 하지만 피들러와 달리 그는 예술 작품을 예술가의 주관적 표현으로 보지 않으며, 예술가의 주관은 객관적 진리를 작품 속에 표현하기 위한 매개체일 따름이라고 본다. 이렇게 본다면 아도르노의 『미학 이론』은 작품 미학이다. 그래서 예술가의 주관적 의식은 예술가의 자기 해석과 아주 유사하게 부차적 현상이 된다. 아도르노가 즐겨 사용하는 말처럼 중요한 것은 작품에서 무엇이 객관적으로 일어나고 있는가 하는 것이다. 하지만 예술 작품의 객관적 구조는 수수께끼와 비슷하다. 아도르노가 예술의 특성으로 본 **불가해**하고 수수께끼 같은 성격은 특히 그가 현대 예술을 체험했기 때문에 나왔을 것이다. 구상성, 서사의 일관성, 조성(調性)과 같이 지금까지 통용되고 보증된 기본 체계를 거부함으로써 현대 예술은, 미적 구조로 된 작품들은 드러나야 할 것을 숨기고 해결해야 할 과제를 던져주며 실현되어야 할 것을 암시하고 있다는 인상을 남길 수밖에 없다. 수수께끼는 그 개념상 풀리기를 요구하기 때문이다. 하지만 우리가 답을 알게 되면 그것은 더 이상 수수께끼가 아니다. 즉, 수수께끼는 자기를 규정해 주는 특성을 잃어버린다. 이것은 예술에도 마찬가지다. "작품은 … 해석되기를 기다린다." 즉, 자신의 수수께끼가 해결되기를, 자신이 숨기고 있는 진리가 풀려나오기를 기다린다. 하지만 "남김없이 모두 관찰되고 숙고된 예술 작품은 예술 작품이 아니다".[6] 예술 작품이 자기에게 규정된 것을 충족시키기 위해서는 해석되어야 하지만, 그 비밀이 완전

히 풀어 해석될 수는 없다. 예술 작품에 의미를 부여해 주는 것은 바로 이 불가해성일 것이다. 하지만 이것으로 예술이 정당화되는 것은 아니다. 칸트의 '무목적적 목적성'이라는 용어를 즐겨 인용하는 아도르노에 따르면 그 이유는 예술이 "이 모든 것을 무엇을 위해 하느냐"[7]라는 질문에 대해 무능력한 침묵으로 일관할 수밖에 없기 때문이다. 하지만 바로 예술의 이 무기력함과 무용성 – 이것은 이 시대 예술의 자율성의 표현 형식임 – 덕분에 예술은 비판 기능을 담당하는 심급이 될 기회를 잡는다. 예술은 모든 다른 목적에서 자유롭기 때문이다.

그러면 예술의 이 수수께끼는 어떻게 풀 수 있을까? 우리는 어떻게 예술에 접근하며, 해석을 통해 절정에 도달하는 미적 체험은 어떻게 얻을까? 아쉽게도 아도르노의 예술 이해는 개념상 다른 사람들이 예술, 음악, 문학 연구를 끝내는 지점에서 시작된다. 즉, 장르의 역사성이라는 맥락에서 한 작품의 구조, 구성을 세밀한 부분까지 알 수 있는 능력에서 시작된다. 이를 위해 아도르노는 음악에 "구조의 청취"[8]라는 개념을 도입했다. 하지만 한 작품의 작곡 구조를 파악하는 것은 – 이것은 그림이나 소설 구조에도 적용될 수 있음 – 해석 과정의 첫 단계일 따름이다. 그다음 두 번째 단계는 아마 "작품 의도의 이해"[9]가 될 것이다. 이것은 예술가의 의도를 의미하는 것이 아니라 한 작품이 그 자체로 제기하는 요구의 이해를 말한다. 우리는 이런 구조 분석을 통해 작품이 표현(성취)하고자 하는 객관적 의도를 읽을 수 있다. 즉, 이것은 결코 외적이거나 강요된 소망이 아니라 작품 자체에서 제기되는 요구인데, 이

6　같은 책, S. 193 und 184.

7　같은 책, S. 183

8　Theodor W. *Der getreue Korrepetitor*, GS 15 S. 184ff, und Theodor W. Adorno, *Einleitung in die Musilsoziologie*, GS 14, S. 182.

9　Bis auf weiteres Adorno, *Gesammelte Schriften 7*, S. 514ff.

요구에 근거해서 작품은 최종적으로 평가될 수 있다. 하지만 한 작품의 의도, 즉 그것이 말하고자 하는 것은 작품 내용과 똑같지는 않다. 다시 말해 작품의 의도는 그 작품이 진리라고 실현시켜 내보이는 것과 동일하지 않다. "의도를 이해했다고 해서 작품의 참된 내용을 파악한 것은 아니다." 작품의 참된 내용은 작품의 정신성을 성찰함으로써 비로소 해명될 수 있다. 이해는 순간적으로 이루어져서는 안 되기 때문에 이해란 그 자체로 운동, (생성)변화이고 과정으로 해석될 수 있다. 여기서 과정은 작품의 형식, 구성, 구조에서 드러나는 예술 작품의 미완결적 성격을 말한다. "예술 작품은 (변하지 않고) 존재(Sein)하는 것이 아니라, 생성변화(Werden)한다는 점은 기술(법)상으로 파악될 수 있다."[10] 이처럼 이해의 과정에서 비로소 예술 작품은 실현되며 명료하게 인식된다. 생산과 수용은 함께 하나(전체)가 된다. 심미적 체험이 "참, 거짓 가운데 하나를 택일할 때", 즉 작품의 내용을 정신적인 것으로 인식할 때 비로소 이 과정은 완결된다고 말할 수 있을 것이다.[11] 이 문제는 작품 내재적인 논리의 틀 안에서, 심미적 소재의 조직이라는 틀 안에서 (오직 그렇게만 질문될 수 있고) 결정될 수 있는 것이지 결코 작품 외부에 존재하는 이념을 언급함으로써 결정되지는 않는다. 이 이념이 휴머니즘적이고, 비판적이라 할지라도 말이다. 한 작품이 진리냐 거짓이냐는 항상 그 사회의 진리냐 거짓이냐의 문제이며, 이것은 그 작품의 기술적 방식과 연관해서만 표현되고 토론될 수 있다. "많은 예술 작품을 보면 형이상학적 거짓은 기(법)술적 실패로 나타난다."[12] 혹은 다르게 표현한다면 "작품의 최고 진리 문제는 조화(Stimmigkeit)의 범주로 바뀔 수 있다".[13] 예술 작품의 진리 내용이 소재의 조

10 같은 책, S. 262.
11 같은 책, S. 515.
12 같은 책, S. 195.
13 같은 책, S. 420.

직화를 통해 전개된다는 것은 아도르노 미학의 핵심일 것이다. 심미적으로 성공한 것은 철학적·사회적으로도 진리이며, 심미적으로 실패한 것은 거짓된 것이다. 따라서 아도르노에 따르면 진리를 이야기하지 않는 예술은 결코 좋은 예술일 수 없다. 그렇다면 예술비평과 양식비평은 한 작품의 심미적 질만 평가하는 것이 아니라 동시에 그 작품의 진리 내용까지 평가한다. 물론 심미적 조화성이 정신적 진리성과 일치해야 한다는 주장은 처음에만 좀 이상하게 보일 것이다. 실제로 현대 예술이 비판적으로 강조하는 것은 대부분 이처럼 심미적 진보성과 비판적 진리의 조화와 결부되어 있다. 이로써 아도르노에게 심미적 소재와 미적 처리 방식 사이의 대립은 내용과 형식의 전통적 대립을 대신한다. 물론 재료들은 - 모든 전통적인 처리 방식, 소재, 형식 - 자체적으로 사회적 모순을 전달해야 한다는 것을 함께 고려해야 한다. 형식은 분명히 "내용이 침전된 것이다".[14] 그리고 여기서 함께 생각해야 할 것은 재료 자체에 예술 작품의 객관성을 결정하는 진보의 논리, 즉 심미적 진보와 발전의 논리가 내재되어 있다는 점이다.[15]

이런 사상을 통해 아도르노는 현대 예술을 하나로 연결하는 중요한 내용을 언급했다. 즉, 예술은 진보하고, 이 진보는 재료들을 심미적으로 다루는 과정에서 입증되며, 진리 내용도 형식의 진보와 매개되어 있다. 역으로 이것은 다음과 같은 것을 의미한다. 이런 진보에 동조하지 않는 예술가는 심미적으로 시대에 뒤처진 작가이며, 내용적으로도 반동적이다. 아마 바그너 후기의 반음계법(Chromatik)으로부터 시작해서 무조성을 거쳐 12음계 음악까지 이른 발전에 오도된 것 같지만 아도르노는 이 모델을 쇤베르크와 스트라빈스키(Strawinsky)에게서 시험해 보았다. 여기서 그는 전통적인 방법으로 작곡

14 같은 책, S. 217.

15 같은 책, S. 408.

을 하며 급진적인 12음계에 동조하지 않았던 스트라빈스키를 내용도 반동적이지만 음악도 사이비라고 비난한다. 예술에서 진보, 즉 새로움과 혁신은 존재하며, 이것은 단지 심미적인 질만을 결정해 줄 뿐만 아니라 한 작품의 호소력도 결정해 준다. 이것은 현대(예술)의 자기 이해에 있어서 기본적으로 합의된 사항이다. 새로울수록 더 나은 것이다. 만약 그렇지 않다면 이념으로서의 진보는 생각될 수 없을 것이며, 적어도 공인받을 수 없을 것이다. 그래서 새로움이라는 이념은 항상 옛것에서 벗어나야 하는 현대(예술)의 중요한 동력원이 된다.

심미적 형식들은 진보적이어야 한다는 논리를 따르는 예술가만이 새로움을 받아들이는 데 적합하다. 소재를 다루는 것은 그가 사회를 다루는 형식이다. 예술 작품은 개념이나 추론이 아니라 자체 내에 내재된 강요, 즉 예술 작품에 "내재된 강제"[16]를 통해 이 사회를 "판단한다". 해석은 엄격하게 논증적 사유에 맞서고 있는 이 내재적 강제의 논리에 따라 개별 작품을 평가해야 한다. 하지만 진리라는 것이 작품을 통해 유발되는 한, 다시 말해 작품은 외부에서 일어날 법한 사건을 형상화해 함께 생각해 봄으로써 현실에 의문을 제기하는 것이므로 아도르노에게 "진리 내용을 파악 한다"라는 것은 곧 "비판 한다"라는 것이다.[17] 그러므로 미적 결함에 대한 비판 - 예술학의 1차적 소관 사항 - 은 그 자체로 사회의 여러 관계에 대한 비판이다. 이로써 이런 해석(절차) 자체가 전통적 작품 개념을 파괴하고 심미화 과정을 구성하는 요소가 될 것이다. 예술 작품의 자율성이란 해석을 통해 비로소 전개되면서 작품을 (해석된) 작품과 수수께끼라는 이중적 의미로 **해체**시킬 내재적 필연성과 비슷한 의미가 된다. "하지만 작품이 현재의 모습으로 비로소 완성되면 해석,

16 같은 책, S. 205f.
17 같은 책, S. 194.

주석, 비평 등 그 과정을 결정체로 만들어주는 형식들에 의존하게 된다. 이 형식은 ··· 그 자체로 작품의 역사적 운동의 무대이며, 이 때문에 자기 나름의 정당성을 띤다. ··· 이런 형식을 통해 작품이 성공적으로 발전하기 위해서는 이 형식은 철학이 될 정도까지 날카로워져야 한다."[18]

다시 한 번 설명하자면 아도르노에게 개념 인식은 특수한 것(특수성)을 제대로 파악하지 못한다. 개념 인식으로는 특수한 것(특수성)을 파악하지 못한다. 예술 작품은 특수한 것이며, 자기 본질인 특수성을 잃어버리지 않고서는 결코 보편 언어로 번역될 수 없다. "예술 작품이 안고 있는 모든 역설 가운데 가장 본질적인 것은 예술이 진리를 직접 바라봄으로써가 아니라 오직 제작을 통해서, 즉 특수하고 그 자체로 특별하게 작품들을 만들어냄으로써 만들어지지 않은 것, 즉 진리를 만난다는 것이다."[19] 그러므로 진리 내용은 철저하게 예술 작품이 무엇이냐 혹은 예술 작품이 무엇을 의미하는가를 결정하는 것이 아니라 그 작품이 자체로 진실이냐 거짓이냐[20] − 그 작품의 성공의 정도에 대한 판단 − 를 결정한다. 하지만 예술 작품의 성공은 예술의 발전(운동) 과정에서 그것이 현재 서 있는 위치에 따라 평가된다. 그래서 심미적 중요성의 관점에서 작품을 해석할 때 진리는 그 작품의 진리를 보여주는 현상 형식이 된다. 하지만 아도르노에 따르자면 예술 작품 해석에서 이런 진리는 철학과 통약 가능하며 철학 속에서 실현된다. "참된 미적 체험은 철학이 되어야만 한다. 그렇지 않으면 참된 미적 체험은 절대 일어나지 않는다."[21] 구체성을 상실할 수밖에 없는 개념은 이 구체성을 오로지 예술이라는 우회로를 통해서만 다시 얻는다. "철학과 예술은 진리 내용을 통해 하나로 수렴된다. 지

18 같은 책, S. 289.
19 같은 책, S. 199.
20 같은 책, S. 197.
21 같은 책, S. 197.

속적으로 운동(전진)하는 예술의 진리는 철학 개념의 진리와 다르지 않다."[22] 하지만 오로지 철학만이 예술의 진리 내용을 결정할 수 있다는 사실로 인해 철학은 항상 예술 위에 군림한다. 이로써 아도르노는 예술과 철학이 긴밀한 연관 관계를 맺을 것을 요청한다.

예술은 진리를 표현하기 위해 철학을 필요로 한다. 하지만 철학 역시 예술을 필요로 한다. 예술 작품이 없다면 철학이 진리를 찾아가는 길도 봉쇄될 것이기 때문이다. 합리적 구조와 동일성 논리에 입각한 철학의 사유로는 복잡한 현실을 파악할 수 없다. 마찬가지로 철학은 자본주의 사회의 문화 산업이 인간 의식에 깔아놓은 보편적 **현혹 관계**를 허물 수 없다. 시장은 이데올로기라는 수단을 통해 인간 의식을 덮고 있다. 오로지 예술만이 이데올로기 형식을 거부함으로써 이 관계를 허물 수 있다. 그래서 예술은 소재를 조직하는 데 있어서 더 급진적이어야 한다. 그것은 대규모의 복제와 시장화로 인해 예술이 그동안 이룬 심미적 업적들의 가치가 상실되는 속도가 점점 더 빨라지고 있기 때문이다. 이것은 현대 예술이 점점 해석하기 어려워지고, 점점 더 그 자체로 완결되며, 표면적으로 봐서는 점점 더 이해할 수 없게 되고, 점점 더 급진적으로 될 수밖에 없는 동기가 되기도 한다. 아도르노는 이것을 다음과 같이 정리한다. "이에 대한 예술의 적절한 태도는 눈을 감고, 이를 악무는 것일 것이다!"[23] 이런 태도를 통해 예술은 비인간적 세계에서 인간성을 대변한다. 하지만 아도르노가 『현대 음악철학(Philosophie der neuen Musik)』에서 썼던 것처럼 예술은 "인간성을 위해 세계의 이런 비인간성을 극복"[24]할 때만 인간성을 대변할 수 있다. 하지만 거꾸로 아도르노는 예술만으로는 더

22 같은 책, S. 197.
23 같은 책, S. 475.
24 Theodor W. Adorno, *Philosophie der neuen Musik*, GS 12, S. 125.

이상 도달할 수 없는 관계나 운명이 있다는 것도 알고 있었다. 많이 논의되긴 하지만 종종 잘못 인용되고 있는 그의 유명한 말 "아우슈비츠 이후 여전히 시를 쓴다는 것은 야만적이다"[25]는 예술에는 한계가 있는데, 예술이 이 한계를 넘을 경우 아우슈비츠라는 끔찍한 사건을 가지고 유희를 벌이는 파렴치한 것으로 타락하게 될 것이라는 점을 환기한다. 아도르노는 예술이 사회비판운동의 시발점이 되는 것을 바라지 않는다. 예술은 "자기가 몸서리치고 있는 사회와 일정한 거리를 유지하며 그것으로부터 방해받지도 않는다"[26]라는 것을 알고 있었기에 그는 **참여** 예술이라는 개념에 회의적 입장을 취한다.

아도르노와 비판적으로 이어져 있긴 하지만 1960년대 말의 네오마르크시즘(neo-Marxism)에 흠뻑 취한 페터 뷔르거(Perter Bürger)는 1974년 『아방가르드 이론(Theorie der Avandgarde)』[27]을 출판했다. 이 책에서 그는 아도르노의 여러 생각이 현대 예술의 심미적 급진성을 잘 드러내고 있다고 봤다. 그래서 그는 심미적 아방가르드를, 기존의 예술과 사회에 대해 비판적이었지만, 바로 이 비판으로 인해 실패할 수밖에 없었던 급진적 현대 예술로 파악하려 했다.

뷔르거의 출발점은 18세기부터 시작된 근대화 과정에서 '제도 예술'이 탄생했다는 것이다. 여기서 '제도 예술'에는 예술품의 생산과 유통을 담당하는 기구나 작품 수용을 본질적으로 결정해 주는 예술에 대한 그 시대의 지배적 생각까지 포함된다.[28] 그러므로 뷔르거의 중심 테제는 아방가르드는 이런 제도에 반대하며, 더군다나 예술 작품을 예속시키는 유통기구 및 부르주아

25 Theodor W. Adorno, *Prismen*, Gesammelte Schriften 10/1, S. 30.

26 Adorno, *Gesammelte Schriften 7*, S. 335.

27 Peter Bürger, *Theorie der Avantgarde*, Frankfurt/Main 1974.

28 같은 책, S. 29.

사회에서 차지하고 있는 예술의 위상에 대해서까지 반대한다는 것이다. 부르주아 사회에서 예술의 위상은 '자율성'이라는 개념으로 바꿔 말할 수 있는데, 뷔르거는 이것을 다음과 같이 정의한다. "예술의 **자율성**은 부르주아 사회의 한 범주다. 이 범주는 역사적으로 이루어져 온 삶의 실용적 연관 관계로부터 예술을 분리시키는 작업, 즉 부르주아 계급이 삶의 직접적인 압박감에서 일시적으로나마 해방되어 삶에 합목적적으로 구속되지 않는 감성을 형성할 수 있었다는 사실을 설명해 준다."[29] 뷔르거에 따르면 예술의 자율성이라는 상투적 표현은 사회의 부분 시스템으로서 제도 예술이 아주 특정한 사회적 조건하에서만 사회에서 분리될 수 있고, 표면적으로 그 어느 곳에도 의존하지 않는 독자적인 삶을 영위할 수 있지만, 전체적으로 봤을 때 특정한 사회의 이익을 위해 봉사한다는 것을 설명해 준다. 여하튼 예술은 이로써 삶의 직접적인 연관 관계에서 해방되어 미적 실천이라는 비교적 독자적인 영역을 형성한다. 그러므로 자율적으로 기능하는 것은 사회와 연관되어 있고 **비판적인** 내용을 담고 있는 개별 작품이 아니라 예술이라는 제도다. "부르주아 사회에서 예술은 개별 작품의 정치적 내용과 사회에 유용하게 사용되어야 한다는 요구로부터 예술을 자유롭게 만드는 제도적 틀 사이의 긴장으로 생명을 유지한다."[30] 세기 전환기에 형성되어 다다이즘에 와서 전성기를 누린 아방가르드 운동은 이런 긴장 관계를 끊어버리고, 예술을 실생활 속으로 옮겨 놓으려고 - 이것은 아마 뷔르거의 핵심 테제일 것이다 - 시도했다. 이에 대한 전제 조건은 세기말(Fin de Siècle)의 유미주의에 대한 아방가르드의 비판이었다. 유미주의는 부르주아적이고 합목적적인 세계를 비판했지만 이에 맞서 순수 예술 세계를 기획하려 했다. "그런데 아방가르디스트들은 결코

29 같은 책, S. 63.
30 같은 책, S. 32.

예술을 이런 (부르주아적) 실생활에 통합시키려 하지 않는다. 그와는 정반대다. 그들은 유미주의자들이 표현했던, 합목적적으로 조직된 세계에 대한 거부를 유미주의자들과 함께 공유하고 있기는 하다. (하지만) 아방가르디스트들이 유미주의자와 다른 점은 그들이 예술로부터 출발해 실생활을 새롭게 조직하려 한다는 점이다. 이런 점에서도 유미주의는 아방가르드의 의도에 대한 필수 조건이 된다. 개별 작품의 내용에 있어서까지 기존 사회의 (나쁜) 실생활에서 완전히 분리된 예술만이 실생활을 새롭게 조직할 수 있는 중심이 될 수 있다.”[31]

우리가 알고 있는 바와 같이 아방가르드의 이런 희망은 실현되지 못했다. 뷔르거에 따르면 예술을 실생활로 옮겨 놓는 것은 이루어지지 않았으며, “자율적 예술을 그릇되게 지양하는 형태라면 모르되 부르주아 사회 내에서도 이루어질 수 없을 것이다. 그와 같은 그릇된 지양 형태가 존재한다는 것은 오락 문학과 상품 미학이 입증해 주고 있다”.[32] 이로써 포스트모더니즘에 관한 토론에서 중요하게 논의될 문화 산업에 의한 삶의 미화는 심미적 모더니즘의 가장 급진적 강령을 돈벌이가 되는 상품으로 만들려는 허구적이며 그릇된 시도로 설명된다. 하지만 ‘역사적 아방가르드’의 실패는 1960년대 ‘네오 아방가르드’에 삐딱한 빛을 던졌는데, 네오 아방가르드는 실험, 해체, 스캔들, 쇼크, 해프닝, 행위 예술 그리고 이와 유사한 행위를 통해 한 번 더 부르주아 사회를 흔들고, 예술을 실천적·비판적 수단으로 확립하려고 시도했다. “제도 예술에 대한 역사적 아방가르드의 저항 자체가 **예술로** 수용되어 버린 이상 네오 아방가르드의 저항의 제스처는 진정성을 의심받게 된다. 저항하라는 요구가 이행될 수 없는 것으로 판명된 후에 그들의 요구는 더 이상

31 같은 책, S. 67.

32 같은 책, S. 72f.

견지될 수 없게 된다. 네오 아방가르드의 작품들이 심심치 않게 공예품이라는 인상을 주는 이유는 바로 여기에 있다."[33]

현대 예술이 정치적으로 비판적인 내용을 이처럼 눈에 띄게 거부한 것이 결정적으로 네오 아방가르드 운동의 신경을 건드렸다는 것은 의심의 여지가 없다. 아방가르드가 시도했던 형식언어의 급진화와 지금까지 통용되었던 미적 정전의 해체는 마비되어 버린(멈춰 버린) 근대의 기획, 즉 계몽과 인간 해방에 조금이라도 도움이 된다는 확신에 의해 이루어졌다는 뷔르거의 주장은 정당하기 때문이다. 하지만 이 계획의 좌절로 예술 일반을 새롭게 하겠다는 아방가르드의 이념은 그 의미와 위상에 중대한 변화를 겪는다. 아도르노에 와서 심미적 형식의 와해로 이어졌던 예술의 급진적 진보 논리는 멈춰 서 버린다. 아방가르드 운동이 좌절된 후 더 이상 아무도 예술의 진보를 기대하지 않으며, 이런 진보의 이념이 예술을 판단하는 척도가 되는 것도 중지된다. 이제 다시 예술가는 모든 기법과 소재를 마음대로 사용할 수 있게 되었으며, 미적인 것은 진보적이어야 한다는 강요도 더 이상 존재하지 않는다. 새것이 옛것보다 더 나은 것이며, 이 새것이 무엇인지 말할 수 있다는 것이 모더니즘의 이념에 속한다면 요즘 여러 다양한 심미적 기법이 부상함으로 인해 모더니즘 예술의 한 가지 중요한 차원이 그 의미를 상실하게 되었다.

33 같은 책, S. 71.

예술의 전복성에 관하여

테오도어 아도르노 이후 예술 이론

아방가르드의 위기와 이에 대한 이론적 성찰은 무엇보다도 현대 예술을 직접 체험함으로써 예술은 무엇인가라는 오래된 질문을 다시 제기하게 했다. 1980년대 아도르노의 『미학 이론』을 일부 비판적으로 다룬 세 권의 연구물은 오늘날 예술이 어떤 범주에서 사유될 수 있는지를 보여준다. 예술을 규정하려는 이런 연구는 분명히 현대 예술철학이다. 이런 연구는 현대 예술을 체험하지 않고서는 생각할 수 없으며, 또 현대 예술 체험을 통해 예술 개념이 전체적으로 어떻게 변화했는지를 분명하게 밝혀주기 때문이다.

　『미학의 기본 개념(Grundbegriffe der Ästhetik)』에서 프란츠 코페(Franz Koppe, 1931~)는 예술과 다른 인식 형식이나 체험 형식을 구분하고, 예술만의 특수한 성격을 예술에서 부각시켜 보려 했다. 여기서 그의 비판은 예술에서 중요한 것은 진리여야 한다는 아도르노의 출발점에 집중된다. 코페에 따르면 예술은 과학과 구분되면서 진리를 담아야 한다는 규정들은, 그것이 (예술) 작품의 특수한 창작 방법이나 불확실성 또는 다의미성과 연관되든 아니면 허구성

과 **모범성**과 연관되든 근본적으로 모두 설득력이 없다. "이런 기준은 모두 예술이 (특히 과학과는 다르게) 무엇을 전달해야 하는지에 대해 아무것도 설명 해 주지 않는다. 이 점이 이 기준의 일반적이고 본질적인 결함이다." ― 이런 규정은 단지 "미적인 것에 대한 불필요한 기준일"[1] 따름이다. 그러므로 예술 에 지나치게 진리를 요구하거나 미학을 예술 체험을 설명하는 이론으로 제 한하지 않는 것이 중요하다. "예술 이론을 심리학화하면 예술의 기호적 성 격이 제대로 평가되지 않는다. 그것은 소통 행위(생산자와 수용자)라는 성격 을 결여하기 때문이다."[2] 따라서 코페에게 중요한 것은 예술의 기호적 성격 과 소통 작용을 예술을 규정하는 출발점으로 삼는 것이다. 그의 핵심 주장에 따르자면 "감정을 불러일으킨다는 것"만으로는 "언어를 미적으로 사용한다 는 것이 무엇인지 정의하기" 어렵겠지만, "욕구를 표현한다는"[3] 것으로는 정 의할 수 있을 것이다. 단지 이 주장만 보더라도 나중에 몇 가지 문제를 낳게 될 이 이론의 한 측면이 부각된다. 즉, 코페가 보편 미학을 계획했다는 것은 의심의 여지가 없다. 하지만 그의 미학은 예술은 근본적으로 언어적 성격을 가질 수밖에 없다는 선입견에 근거하고 있다. 미적인 것은 여러 **욕구**를 표현 하는 특수한 **화법**(話法)인 것이다.

이런 맥락에서 코페는 일상생활이나 특히 학문 영역에서 쓰는 주장 화법 (그는 이것을 '진술' 화법이라고 부름)과 **욕구 표현 화법**(그는 이것을 'endeetisch'라고 부름)을 구분했다. 전자에서는 여러 사실과 사태를 주장하는 것, 즉 진리가 중요하다. 반면 후자에서는 욕구 표현이 중요한데, 이것은 진리는 아니지만 그 진정성의 측면에서는 충분히 **진실성**을 띨 수 있는 표현이다. "(비록 여기서 진리의 문제 ― 말과 삶의 일치성의 문제 ― 가 끈질기게 괴롭히며 환멸을 안겨주겠지

1 Franz Koppe, *Grundbegriffe der Ästhetik*, Frankfuhrt/Main 1983, S. 123f.
2 같은 책, S. 124.
3 같은 책, S. 125.

만) 욕구를 표현해 놓은 것의 참됨은 궁극적으로 그 표현물의 진리성과 일치한다. 이에 반해 그 자체로 완전히 진리라는 주장도 틀릴 수 있으며, 그래서 다른 논증이 필요하다."[4]

코페는 욕구 표현 화법과 진술 화법의 구조적 특징이 무엇인지 명쾌하게 설명하지 않는다. 다만 확실한 것은 욕구를 표현하는 일상 언어의 소통 능력은 구체적인 욕구 상황에 직면하면 그 기능을 제대로 발휘하지 못한다는 것뿐이다. 다시 말해 인간이 느끼는 여러 욕구를 일상 언어로 표현하는 것은 어렵거나 불가능하다. 코페에게 예술은 그 밖의 방법으로는 표현할 수 없는 욕구를 표현해 내는 탁월한 형식이다. "그래서 문학은 표현력의 결핍을 극복하면서 동시에 지금까지 닫혀 있거나 묻혀 있었던 새로운 욕구 체험을 드러내게 하는 촉진제다. 줄여 말하자면 욕구를 혁신하는 것이다."[5] 그러므로 예술은 다른 형식으로는 표현되지 않는 욕구를 표현하게 해준다. 이것이 그의 핵심주장이다. "미적 화법은 욕구를 표현하는 데 탁월한 화법이다. 더군다나 이것은 내포(함축)라는 특별한 형식을 이용하고 현상의 우연성을 포기하며, 우연성이 제거된 삶의 의미를 추구하고자 하는 욕망에 따라 반사실적 태도를 취한다는 점에서 실용 화법을 능가한다."[6] 이런 개념의 곡예 이면에 숨어 있는 주장은, 원래 예술은 현대의 일상생활에서 해소되기는커녕 더 이상 요청되지도 않는 욕구 – 특히 모든 사실경험에서 우연성을 보완할 의미를 얻고자 하는 욕구 – 를 표현할 수 있다는 것이다.

미적 화법이 탁월하게 욕구를 표현할 수 있는 것은 '특수성' 때문이다. 코페는 미적 화법의 특수성을 '비우연적 현상성', 즉 '언어 구조와 그 구성 요소

4 같은 책, S. 126.
5 같은 책, S. 127.
6 같은 책, S. 136.

에 내포적 잔재가 남아 있다는 것'이라고 규정한다. "(그런데) 이것이 어휘상 또는 문법상으로 등가적이거나 임의적인 것으로 변하게 되면 표현력을 잃어 버릴 수도 있다" ― "이런 변화를 통해 잃게 될 표현 가치가 기술적으로나 삶에 직접 연관되거나 실용적인 면에서는 중요하지 않지만 욕구 표현의 측면에서는 대단히 중요하다면,"[7] 미적 화법을 통해서는 "미적으로 중요한 현상"이 표현되는 것이다. 예술이라는 형식은 욕구를 언어적으로 표현할 수 있다. 이것은 아서 단토(Arthur Danto, 1924~2013)의 메타포 이론과 비슷하다. 즉, 예술은 그 어떤 것으로도 대체될 수 없을 정도로 뚜렷이 구분되는 표현을 창조한다. 예술의 창조적 표현은 고유하고 독특하기 때문에 다른 사람들과 뚜렷이 구분되는 욕구를 표현할 수 있다.

하지만 욕구라는 개념 자체는 더 자세한 규정을 필요로 한다. 일상 언어에서 욕구 표현 능력을 완전히 빼앗는 것은 당치 않기 때문이다. 우연성이 제거된 삶의 의미를 추구하려는 욕망에 따라 반사실적 태도를 취한다는 말을 통해 코페는 '욕구 표현' 화법의 특수성을 암시한다. 코페에 따르면 "삶의 우연성으로 인해 사실이 고통받고 있다는 것"을 드러낸다 해도 예술은 그 "형식을" 통해 "우연성을 지양한 삶의 의미를 추구하려는 인간의 기본 욕구"가 해소되었다는 생각이 들게 한다.[8] 코페에 와서 예술은 이제 종교가 무의미해지면서 남게 된 빈자리를 이렇게 채운다. 이제 예술은 더 이상 베냐민에게서와 같이 '부정의 신학'이 아니라 삶의 의미를 찾으려는 욕구가 해소되는 것을 분명하게 표현해 주는 새롭고 긍정적인 형식이 된다.

예술은 칸트 이후 근대 미학 담론을 지배하고 있는 '무목적성'이라는 개념의 도움을 받아 이와 같이 욕구 해소를 표현한다. 코페는 예술을 '목적 없는

7 같은 책, S. 131.

8 같은 책, S. 136.

합목적성'이라고 정의한 칸트의 말을 "미적 형식은 개념을 통하지 않고도 조화를 이룬다"라는 뜻으로 이해하는데, (이때) 이 미적 형식이 '쾌의 상태'로 딱 부러지게 체험될 수 있는 것은 "그것이(미적 형식) 인간이 느낀 목적론적 감각 욕구를 반사실적 방법으로 충족된 것으로 표현하기 때문이다. … 삶의 우연성과 삶을 미적으로 표현한 것의 조화성 사이의 불일치가 커질수록 이런 성격은 더 뚜렷이 부각된다".[9] 다시 말해 삶의 우연성을 해소하고자 하는 소망을 실현한 미적 조화성과 필연성은 존재의 우연성과 대립한다. 이로써 예술은, 특히 현대의 체험으로 인해 거부되었던 긍정적인 행복을 약속하라고 독촉받는다. 사실상 미적 체험의 가장 본질적 요소는 삶의 우연성과 형식의 통일성 사이의 차이다. 만약 그렇다면 현대 예술은 이처럼 우연성을 제거하고 싶은 욕구를 봉쇄하는 예술이라고도 할 수 있을 것이다. 현대 예술은 미적 작업 방식이나 형식에서 통일성이나 필연성을 포기하기도 하고, 음악의 '우연성 작곡법(Aleatorik)'이나 조형예술의 '액션 페인팅(Action-Painting)'처럼 우연 그 자체를 미의 원칙으로 선언하기 때문이다.

미학의 가장 오래된 수수께끼인 아름다움이 무엇이냐는 질문도 코페에게는 이제 '욕구 표현'이 그 단초가 된다는 결론으로 "별 무리 없이" 해결된다. "욕구를 해소한 것으로 표현하면 미적 텍스트는 '아름다운 것'이고, 그 반대의 경우(즉, 욕구가 좌절된 것으로 나타나면)는 '추한 것'이다."[10] 이 규정에 따르자면 현대 예술은 아마 많은 부분에서 미 체험을 거부할 것이다. 현대 예술은 오로지 부재와 부정의 방법으로만(ex negativo) 이 체험을 허락한다. 즉, 부재의 형태로만 미 체험은 해명될 수 있다. 반면에 미 체험을 눈앞에 직접 보여준다면, 즉 미를 욕구 해소를 눈앞에 생생하게 보여주는 것으로 생각한다

9 같은 책, S. 140f.
10 같은 책, S. 156f.

면, 그것은 미를 키치(Kitsch)처럼 아름다운 허상을 단순히 복제하고 있을 뿐 결코 진실하지 않은 제품에 가깝게 만들 것이다.

코페는 욕구 표현 화법을 통해 욕구 표현이 환기된다는 것을 한 번 더 강조한다. 그에게 예술은 '당혹(Betroffenheit)이라는 기호'를 통해 이런 체험을 전달해 준다. "당혹스럽다는 것은 항상 욕구와 연관되어 있다. 욕구가 없는 사람은 그 어떤 것에서도 당혹하지 않는다. … 당혹스럽다고 말하는 것은 특히 다른 사람의 욕구 상황을 보고 자기 욕구 상황을 바꾸겠다고 표명하는 것이다."[11] 예술에 대한 코페의 가장 광범위한 새 규정 역시 이처럼 욕구 표현을 소통을 강조한 당혹 개념과 연결함으로써 도출된 것이다. 예술은 "당혹감을 소통할 수 있는 탁월한 장소다."[12] 코페의 미학은 무엇보다도 지금까지 묻혀 있거나 억압되어 온 인간 욕망을 표현하고, 이를 통해 당혹감을 불러일으키려는 현대 예술의 경향을 설명하는 데 적합해 보인다. 그런데 이때 **당혹스럽다는 것**은 말장난에 의해 야기되는 값싼 공감(동정)이 아니라 예술에서 표현된 **진실**을 보고 당혹한 상태를 의미한다.

하지만 이 지점에서 한 가지 비판이 가해진다. 이 비판은 코페의 접근법뿐만 아니라 아도르노 이후의 몇몇 미학 토론 경향들까지도 **미적 체험**에 관한 하나의 새로운 개념으로 묶으려 한다. 마르틴 젤(Martin Seel)의 '**미적 합리성의 구성**(Konstruktion der ästhetischen Rationalität)' 개념은 '욕구'와 '당혹'이라는 코페의 개념쌍과 마찬가지로, **미학의 영역**에서 전통적으로 제기된 일련의 문제들을 단번에 해결하려고 한다.

코페에 대한 젤의 비판은 커뮤니케이션의 관점에서, 즉 당혹감을 전달하는 탁월한 장소인 예술이 인간의 상호소통 과정에서 특별한 위상을 누린다

11 같은 책, S. 134.
12 같은 책, S. 155.

는 데서 시작한다. 젤은 욕구 표현 기능에 기초하는 예술의 의사소통 특성 일반에 관해 비판한다. "커뮤니케이션 이론에 입각한 미학이라는 맥락에서 진술 화법과 욕구 표현 화법을 가르는 것은 기만이다. 많이 논의되고 있는 미적 커뮤니케이션은 본질적으로 미적 대상이 ─ 경우에 따라서 ─ 전하고 있는 것에 대한 소통 활동이기 때문이다. 미적 대상이 전하고 있는 것과 우리가 (이것을) 지각하고 동의하는 것은 코페가 기본적인 구분을 통해 인정하는 것보다 훨씬 더 긴밀하게 연관되어 있다."[13] 젤에 따르자면 예술 작품의 담론에서 진술 화법과 욕구 표현 화법의 차이는 있을 수 없다. 이로써 예술을 의사소통 활동이라고 규정하는 것 역시 모두 의심받게 된다. "미적 기호는 그것의 생산 상황은 물론이고 지각 상황에서도 자율적이라는 관점에서 보면 아도르노의 미적 대상이라는 개념이 의사소통 이론으로 수정될 가망은 없다고 본다."[14] 이로써 젤은 아도르노가 현대 예술에 내렸던 다음과 같은 본질적 규정을 다시 끄집어낸다. 즉, 현대 예술은 거절함으로써 전달하고, 침묵하면서 말한다. 다시 말해 현대 예술은 의사소통을 하지 않는다.

이로써 코페가 미처 생각하지 못한 요소도 다루어진다. 즉, 욕구 표현 화법은 작품이고 텍스트다. 하지만 누가 이것을 통해 자기 욕구를 표현하는가? 이 당혹감이 전달되는 장소에서 당혹하고 있는 사람은 누구인가? 생산 행위는 욕구 표현의 **고유한 활동**이라는 사실이 드러났음에도 예술가와 수용자 사이의 경계는 늘 불분명하다. 그뿐만 아니라 젤은 **창조적 생산과 수동적 수용** 사이의 이 관례적 차이를 없앨 수 있기를 바랐다. "미적 생산물이 심히 불쾌할 정도로 아류적일 수 있고, 미적 지각 행위가 창조적일 수 있다는 점

13 Martin Seel, *Die Kunst der Entzweiung*, Zum Begriff der ästhetischen Rationalität, Franfuhrt /Main 1985, S. 67.

14 같은 책. S. 191.

을 제외하더라도 미적 행위의 합리성은 생산이나 수용이 아니라 일정한 대상을 지각해 다루는 구조 속에서 찾아야 한다. 이런 한에서만 미적 행위는 철저하게 심미적이다."[15]

젤의 미적 합리성 개념은 '지각'의 측면으로 강조점을 옮긴다. "예술 생산을 위해 필요한 모든 창조 능력은 미적 대상을 만드는 양식에 대한 '지각의 감수성'에 기초한다. 만약 미적 행위의 합리성이라는 것이 어딘가에 있다면 이 지각의 감수성에 있을 것이다."[16] 이런 상황은 젤의 다음과 같은 기본 가정을 통해 강조된다. "미적 합리성은 이성의 중요한 구성 요소다."[17] 그러므로 궁극적인 문제는 미만의 특수한 합리성을 '행위'로 구성해 낼 수 있는가다. 이 문제를 해결해 줄 핵심 개념은 돌발성(Plötzlichkeit)과 당혹으로 정의되는 체험 개념이다. 이 두 요소는 다른 체험이 아니라 바로 실천적·성찰적 구조로 정의되는 체험에 들어 있다. "우리는 여러 체험을 하는 가운데 나란히 미적 체험을 한다. … 우리는 미적 체험을 했더라도 그것을 바로 미적인 것이라 알지 못한다. 체험 개념이 이미 이런 가능성을 배제하고 있다. 우리는 의미 있는 일을 했다는 것을 알게 될 때만 미적 체험을 한다."[18] 그러므로 이미 체험에서 우리는 체험이 무엇인지 알 수 있다. "우리가 미를 통해 추구하는 목적은 오로지 우리 체험의 의미를 알고자 하는 것뿐이다." 미 체험의 위험에 빠진 사람은 이렇게 의미 있는 체험을 알게 됨으로써 지금까지 자신이 알고 있었던 것을 의문스러운 것으로 체험할 각오를 해야 한다. "체험이 자신을 새롭게 되돌아봐야 할 필요에 의해 시작된 것이라면, 체험하고자 하는 이런 의지에서 의미의 유희를 벌여 보고자 하는 마음이 일어나기 때문이다."

15 같은 책. S. 34.
16 같은 책. S. 33f.
17 같은 책. S. 28.
18 같은 책. S. 171.

미 체험을 하는 동안 체험하는 사람은 자신과 거리를 유지하며, 체험을 하면서 자신을 알게 된다. 코페가 의도했던 것처럼 당혹감을 소통시킬 수 있는 이 탁월한 장소는 우선 우리가 **자기연관성** 속으로 들어갈 수 있는 장소가 된다. "니체가 의도했던 것처럼 우리가 예술을 즐기는 이유는 단지 진리를 참아내기 위해서만은 아니며, 우리의 확신, 계획, 열정을 한 번 더 신중하게 검토하기 위해서다."[19]

미 체험이 가능하다는 전제하에 젤은 이런 체험이 특별하고 질적으로 다른 것이라고 규정하게 할 만한 체험을 예술(단지 파생 현상으로서만)이라 설명한다. 젤은 다음과 같이 말한다. "건축이나 그 밖에 수없이 많은 모호한 경우와 같은 특수한 것을 제외하면, 예술 작품은 우리에게 미적 체험을 요구하거나 우리를 미적 체험으로 초대하는 유일한 대상이다."[20] 수용이라는 측면에서 보자면 여기서 예술의 자율성 요구가 새롭게 정립된다. 예술 작품을 오로지 미적 지각을 위해 창작되거나 그런 성향이 있는 대상으로 규정한다 해도 어떤 특질이 이런 지각의 성향이 있는지, 어떤 조건에서 다른 대상도 특별하게 **미적** 지각의 대상이 될 수 있는지에 대한 문제가 남게 된다. 가능한 모든 미적 **현상**은 "현존을 드러내고 있다는 의미"[21]를 지녀야 한다. 즉, 우선 무엇보다 자기 자신만을 순수하게 드러내는 '자기 지시적 기호'임을 보여주어야 한다. 그러므로 예술을 다룰 때 우리는 우선 오로지 예술 체험 외 어떤 다른 체험도 하지 않는다. 이 체험에 대한 성찰을 통해, 즉 우리의 예술 체험과 삶의 세계에서 일상적으로 이루어지는 체험을 대조함으로써 비로소 우리 자신에 대한 인식이 생긴다.

19 같은 책, S. 173.
20 같은 책, S. 35.
21 같은 책, S. 69.

크리스토퍼 멩케(Christoph Menke)는 미 체험이라는 개념을 이와 다르게 파악해 보려고 한다. 멩케는 "미 체험의 성찰"에 관한 두 가지 전통적 노선에서 출발한다. 그중 하나는 미 체험을 "다른 체험 방식이나 담론과 나란히 현대에 와서 분화된 이성의 한 요소에 포함시키며", 다른 하나는 미 체험에 "비미학적 담론을 뛰어넘을 잠재성을 가진 이성"이라는 성격을 부여한다.[22] 그러므로 여기서도 문제가 되는 것은 미적인 것이 실천이성을 개량할 수 있는 요소인가, 아니면 이것을 뛰어넘는 대안인가, 예술이 다른 것과 마찬가지로 삶의 체험을 담아내는 형식인가 아니면 모든 체험과 이성을 뛰어넘는 완전히 다른 것인가 하는 현대 예술의 해묵은 질문이다.

이 문제를 다루는 데 있어서 멩케는 코페나 젤보다는 아도르노와 더 가깝다. 멩케에게서 두 요소는 아도르노의 미학 이론에 내재된 "이율배반"의 주된 측면이기 때문이다. 이 이율배반의 한쪽은 '자율성'이라는 개념으로 규정된다. — 이에 따르면 미 체험의 타당성은 '부분적'일 수밖에 없다. 다른 영역과 나란히 자율적이기 때문이다. 이율배반의 다른 한쪽은 "절대성(Souveränität)"인데, 이에 따르면 예술은 복수의 이성을 초월한다. 멩케가 읽은 아도르노에 따르면 예술에서는 절대적인 것이 표현된다. 멩케는 "미적 부정성(ästhetische Negativität)"이라는 개념을 도입함으로써 이 두 개의 이율배반적 요소들이 어떻게 함께 생각될 수 있는지 논증하려 했다.[23] 그는 아도르노와 자크 데리다(Jacques Derrida)를 번갈아 읽고 비판함으로써 이것을 설명하려 한다.

우선 멩케는 아도르노가 미적 부정성과 다른 형태의 부정성을 구분하지 않았다고 이의를 제기한다. 즉, 예술은 '이해를 전복시키는 것'이라는 규정

22 Christoph Menke(-Eggers), *Die Souveränität der Kunst*, Frankfuhrt/Main 1988, S. 9.
23 같은 책, S. 9ff.

에는 사회 비판적 부정성이 씌워졌다는 것이다. 이에 반해 데리다는 멩케에게 예술은 이성의 극복이 아니라 이성을 위협하고 이성을 "위기"에 빠뜨리는 것임을 보여준다.[24] 아마 이것은 현대 예술 이론에서도 아주 중요한 관점일 것이다. 다시 말해 예술은 합리성을 멀리할 뿐만 아니라 합리성을 방해하기까지 한다. 멩케는 이처럼 아도르노를 비판하고 데리다를 자기만의 고유한 방식으로 읽음으로써 다음과 같이 중요한 주장을 편다. "예술이 탁월한 이유는 자신이 극복 또는 해체임을 직접적으로 증명하기 위해 미적 체험과 비미적 체험 사이의 경계를 허물어버리기 때문이 아니라 **부분적 타당성**을 인정받음으로써 지금 작동하고 있는 우리 담론들이 위기에 **빠졌음**을 보여주기 때문이다."[25] 달리 말하면 예술은 일상생활에서 합의된 내용, 우리의 습관, 도덕이 위험에 처해 있음을 표현한다. 예술은 모든 것을 완전히 다른 관점에서 보도록 하기 때문이다.

이런 숙고는 미적인 것을 규정하는 데 중요한 영향을 미칠지도 모를 몇몇 결정을 미리 내린다. 코페나 젤과는 반대로 멩케는 미 체험을 이해의 형식이라고 설명한다. 다시 말해 정반대의 의미이기는 하지만 그는 미 체험을 해석학의 품으로 되돌려 놓는다. 미 체험의 대상들은 이해되려고 하는 것이지만, 동시에 이해 과정을 방해하는 것들이다. ― 이것은 '이해의 **전복**'을 의미한다. 하지만 이 '전복' 개념에는 무엇보다도 사회 비판적 함의는 빠져 있다. 바로 이것은 예술에 존재하는 전복적 요소가 너무 성급하게 비판적 요소와 동일시된다고 아도르노가 비판한 것이다. 멩케가 미 체험의 사회 비판적 요소를 거부한 데에는 다음과 같은 중요한 이유가 있다. "예술을 비판이라고 부정 미학적으로 설명하면 모든 예술 체험의 토대가 되는 요소, 즉 미가 주

24 같은 책, S. 13f.
25 같은 책, S. 14.

는 만족은 파악할 수 없게 된다."[26] 우리는 바로 다음과 같은 사실을 쉽게 망각한다. 즉, 미 체험의 부정성은 체험의 차원을 금지하는 것이 아니라 부정, 전복, 해체에서 오는 만족감을 가능하게 만들어준다. — 이것은 현대 예술에 아주 잘 맞아떨어지는데, 현대 예술은 부정의 쾌감을 허용하고 촉진시킨다.

그렇다면 미적 이해란 의미 콘텍스트를 통해 보장되는 일상적 혹은 과학적인 이해 과정 자체를 뒤흔들어버리는 해석 방식이라고도 할 수 있다. "미적 이해란 **다른 것**을 이해하는 것이 아니라 **다른 방식**으로 이해하는 것이다. 미적 이해에서 중요한 것은 미적 기호 구조를 비미적인 사용 규범으로부터 이탈시키는 것이 아니라 이 기호의 이해 과정을 **탈자동화**시키는 것이다."[27] 그러므로 그것이 어떤 것이든 미적 기호는 (자신의 현존이) 이해 과정을 가능하게 함과 **동시에** 불가능하게 만들 때만 미적 기호가 될 것이다. 따라서 이런 기호나 이런 기호들의 구성체의 특성은 이해 가능한 기호 세계의 구성 요소가 전통적인 이해 과정을 더 이상 허용하지 않는 관계를 이루고 있다는 점일 것이다. 기호와 이 기호의 의미 사이의 지시 관계는 어떤 곳에서는 기호의 구성 과정을 통해 끊어지게 될 것이다. (그리고) 그 뒤에 있는 의미 세계는 기호들의 혼란에 의해 더 이상 이해되지 않을 것이다. 멩케에 따르면 의미의 상실은 지금까지 기호들이 속해 있던 콘텍스트가 파괴됨으로 인해 일어난다. "미적 기호들은 어떤 콘텍스트 속에도 들어 있지 않다. … 미적인 영역에서는 비미학적인 해석자가 콘텍스트를 이해함으로써 자동적으로 의미를 만들어내는 대신 내재적인 방법으로 의미가 형성된다."[28] 내재적으로 의미가 형성된다는 것은 의미들과의 유사성을 모두 무의미한 것으로 드러내는 것을

26 같은 책, S. 23.
27 같은 책, S. 48.
28 같은 책, S. 69.

제외하고는 그 어떤 의미의 확실성도 보장해 주지 않도록 기호를 구성하는 것만을 의미할 수도 있다. "미적 텍스트에서는 문장의 이해를 보장해 주는 하나의 틀은 결코 존재하지 않는다."[29] 하지만 텍스트나 대상을 이렇게 대하는 태도를 단순하게 비합리적이라거나 불확실한 것이라고 말할 수 없다. 멩케 자신도 아도르노가 예술의 낯섦이라고 설명했던 요소는 이렇게 요약될 수 있을 것이라고 말한다. "세계에 대한 낯섦은 예술의 구성 요소다. 예술을 낯선 것이라 생각하지 않는 사람은 예술을 모르는 사람이다."[30] 극단적으로 말하자면 이것은 아마 예술은 곧 부정성이며, 이런 이해를 거부하는 사람은 예술을 모르는 사람이라는 것을 의미할 것이다. 그러므로 쇤베르크의 『바르샤바의 생존자(Überlebenden aus Warschau)』를 불협화음이라고 거부하는 사람은 저속한 자일지도 모르지만, 이 작품을 **아름답다**고 생각하는 사람 역시 그렇게 의심받을 것이다.

하지만 그 누구도 순수하게 '이해로서의 몰이해'에 머무를 수는 없다. 모든 형태의 해석을 거부하는 것은 결국 귀여운 투정에 불과하다. 미적 대상에 대한 태도가 이처럼 이해와 이해의 와해 사이를 왔다 갔다 하기에 멩케는 "미적 해석의 기본 원칙'은 이해와 몰이해가 그 어느 것도 제거되지 않고 동시에 존재하는 것"이라고도 설명한다.[31]

멩케는 다음과 같은 특별히 주목할 만한 확신에 이른다. 미적 텍스트는 우리 눈빛을 특이하게 부수는 프리즘이 아니라 이 프리즘에다 "연장(延長)의 차원"을 추가해 주는 만화경 같다. "미적 텍스트의 본질은 첫 번째 프리즘이 와해되는 동시에 두 번째 프리즘을 형성한다는 데 있다."[32] 이처럼 설득력

29 같은 책, S. 73.

30 Adorno, *Ästhetische Theorie*, Gesammelte Schriften 7, S. 274 - Vgl. Menke(-Eggers), Die Souveränität der Kunst, S. 75.

31 Menke(-Eggers), *Die Souveränität der Kunst*, S. 125.

있는 만화경 메타포를 사용하면 그 밖의 방법으로는 분석하기 힘든 예술의 차원, 즉 갑작스러운 관점의 변경 속에서 이루어지는 시간성의 형식이 명료하게 설명된다. 이로써 멩케는 삶의 세계에 구속되는 것이 아니라 그 세계를 위협하거나 그 세계를 없애버리는 미의 한 측면을 강조한다. "오로지 미적으로만 체험하는 유미주의자의 눈길은 이 세상에서 타당하다고 합법화된 것들을 파괴시켜 버린다."[33] 이 눈길로 인해 예술은 삶을 지배하게 된다.

현대 예술이 미적 체험에다 실생활에 봉사하는 기능을 부여하려는 시도들을 모두 거부하게 된 것도 이런 숙고 때문이다. "미적 부정성 체험을 처음부터 어떤 한 장소에 제한해 두고, 이와 동시에 이 체험을 보상이나 부담 경감으로 간주해 비예술적 담론에 봉사하게 하는 사람은 미적 부정성 체험을 노예처럼 행하는 것이다. 반면에 미적 부정성 체험을 어떤 장소에서도 행할 수 있는 것으로 이해하며, 이 과정에서 비예술적 담론에 비해 불안정한 이 체험의 결과물을 해방시키는 사람은 미적 부정성 체험을 탁월하게 행하는 것이다."[34] 여기서 미적인 것은 불안정한 체험에 자신을 내맡길 수 있는 능력으로 돌변하게 되는데, 이 체험은 모든 기능이나 기대로부터 해방된 채 오로지 자기 자신만을 위해 세계를 성찰한다. 하지만 현대 예술에 의해 성숙화된 예술 체험은 쇼펜하우어에게서 진정되었다가 니체 이후로 삶을 자극해야 했던 것을 삶을 위협하는 것으로 체험한다. 그런데 현대 예술은 이 위협을 즐기고 있는 것 같다.

32 같은 책, S. 130f.

33 같은 책, S. 243.

34 같은 책, S. 185.

일상적인 것을 변용한 것으로서 현대 예술

아서 단토

뷔르거가 아방가르드의 특징이라 비판했듯이 예술이 실생활로 들어옴으로써 예술에서 예술 작품과 일상 용품의 구분이 점점 더 불가능해졌다. 레디메이드와 **오브제 뚜르베**(objet trouvé)의 원칙은 아방가르드와 네오 아방가르드의 미적 자산이 된 것이다. 전시된 의자와 침대, 덧칠한 넥타이, 보기 좋게 배치한 잔반들을 보고 화난 대중은 "이것도 예술이냐?"라는 질문을 너무 자주하게 되었다. 이런 질문은 지금도 계속되고 있다. 이런 불쾌감을 꼭 문외한의 몰취미한 반응으로만 치부할 필요는 없다. 오히려 객관적으로 생각해 볼 만한 문제다. 미국 철학자 단토는 현대 예술의 이런 양상을 철학적으로 가장 흥미롭게 성찰한 학자다.[1]

단토는 가령 예술가가 자기 침대를 전시했을 때 예술과 비예술의 차이가

1 Arthur C. Danto, *Die Verklärung des Gewöhnlichen*, Eine Philosophie der Kunst, Frankfuhrt/Main 1984.

무엇이냐는 질문을 감수해야 하는 것처럼 현대 예술에는 일상 용품과 예술 작품이 전혀 구분되지 않는다고 확신한다. 그러나 예술 작품과 실제 사물(일상 용품) 사이에 존재하는 심연은 예술 작품과 일상 현실이라는 예술의 양 측면보다 훨씬 더 흥미로울 것이다.[2] 다시 말해 이 질문은 표면적으로 전혀 구분할 수 없음에도 예술과 현실을 구분해 주는 메커니즘이나 작업 방식이 있을까라고 묻는다. 이 문제를 좀 더 분명하게 하기 위해 단토는 다음과 같은 예를 가정했다. 파블로 피카소(Pablo Picasso)가 자기 넥타이 하나를 골라 연한 파란색으로 색칠을 한다. "피카소의 넥타이가 그 거장의 손에서 나온 다른 작품들과 함께 전시되었다면, 그곳을 지나가던 사람들 중 한 명이 '저건 우리 애도 그릴 수 있겠다'라고 투덜거리는 소리를 듣게 될 것이다."[3] 이 오브제에 대해 단토는 이 관객의 의견에 동의하고 싶을 것이다. 즉, 아이가 피카소가 그린 것과 똑같은 타입의 넥타이를 그린다면 두 작품이 구분되지 않을 수도 있다. 그렇지만 "아이가 그린 것은 예술 작품이 아니다. 무언가가 아이가 그린 넥타이를 예술 작품으로 공인하지 못하게 한다. 반면에 비록 진한 열광까지는 아니더라도 피카소의 넥타이는 별 문제없이 예술 작품으로 인정받는다."[4]

단토의 예술철학은 그 이유를 밝힌다. 그는 이론적 성찰을 통해 이 문제에 몇 가지 견해를 제시한다. 그것은 원칙적으로 예술 작품을 고립된 것으로 보려는 입장을 지양해야 한다는 것이다. 오히려 예술 작품은 제도의 틀 안에 있다. 예술 시장, 예술비평, 박물관, 극장, 오페라 하우스, 출판사, 그리고 다른 유통 체계뿐 아니라 이론, 특히 역사까지도 제도의 틀 안에 있다. "하인리

2 같은 책, S. 34.

3 같은 책, S. 72.

4 같은 책, S. 73.

히 뵐플린(Heinrich Wölfflin)은 '모든 시대에 모든 것이 다 가능한 것은 아니다' 라고 썼다. 이를 통해 그가 말하려고 한 것은 그 시대에 예술 작품과 동일한 물건을 만드는 것이 가능할지 모르지만, 어떤 작품이 예술사의 특정 시대에 예술 작품으로 편입되는 것은 쉽지 않다는 것이다."[5] 달리 말하면 아이가 그린 파란 넥타이는 그냥 뒤늦게 그린 것으로 예술이라는 제도 밖에서 단순하게 따라 그린 유치한 그림일 따름이다. 특정 대상에 미적 태도를 취할 수 있는 관찰자의 능력과 의지, 다시 말해 특정 대상을 예술 작품인 것처럼 거리를 두고 관찰하는 능력 역시 예술을 구성하는 분야에 들어간다. 예술을 생산하는 제도적 틀은 미에 대해 처음부터 다음과 같은 생각을 한다. 예술을 팔지 않는 백화점에서 예술품을 볼 것이라 기대하지 않는 것처럼 일상 용품들이 박물관 벽에 걸려 있을 것이라 기대하지 않는다. 그래서 박물관에 걸려 있는 이 파란 넥타이는 옷가게 옷걸이에 걸려 있는 것과는 다르다. 동시에 이렇게 미리 주어진 틀은 미를 바라보는 시선이 남용되는 것도 막아준다. 단토는 그 이유를 이렇게 말한다. "미적인 태도를 취하거나 현실에서 벌어진 특정한 사실에 거리를 두고 관조하는 일이 그릇되거나 비인간적인 경우가 있기 때문이다. 가령 경찰이 시위대를 몽둥이로 때리는 장면을 발레로 보거나 비행기에서 투하한 폭탄이 폭발하는 장면을 국화가 신비롭게 피는 것으로 볼 수도 있다. 이 경우에 우리는 **어떤 행동에 나서야 하는가** 물어야 할 것이다. 이와 비슷한 이유로 예술적으로 표현하면 거의 부도덕한 짓이 되는 사건도 있다. 이런 사건을 예술적으로 표현하면 바로 거리를 두고 멀어지게 되는데, 이렇게 사건과 거리감을 만드는 것은 완전히 부도덕한 짓이다."[6] 단토의 이 말에서는 예술과 도덕이 쪽마루처럼 서로 긴밀히 연관되어 있다는 입

5 같은 책, S. 78f.
6 같은 책, S. 47.

장이 분명히 드러난다. 여하튼 최소한 이 발언은 미적 시각 그 자체는 도덕적일 필요는 없지만 그 안에는 도덕적인 태도가 침윤될 수도 있다는 것을 의미한다. 하지만 윤리적인 요구가 항상 미적인 가능성보다 우위에 있을 수 있느냐 하는 것은 특히 폭탄 투하와 시위가 사실상 매일 미적인 사건으로 우리에게 중계되는 전자미디어 시대에서는 단토가 말한 것처럼 명확하게 대답하기 힘든 문제다.

예술 작품을 구성하는 데 있어서 결정적으로 중요한 것은 제도적 환경, 역사적 시점, 미적인 전망을 할 수 있는 가능성 외에도 어떤 대상을 예술 작품이라고 분명하게 **식별하는** 이론적인 범주 체계다. 단토는 이것을 사고실험을 통해 매혹적으로 설명했다. 이 실험은 이 문제를 명료하게 설명해 주기 때문에 아주 자세하게 인용하고자 한다.

"두 개의 그림을 잘 살펴보자. 이 그림들은 과학관이 의뢰한 대로 서로 마주보고 있는 두 벽을 장식할 것이다. 두 그림은 동시대의 양식을 따르긴 하되 과학에 부합하는 내용, 그것도 자연과학의 유명 법칙을 그려서 과학 발견의 역사를 기념할 예정이다. 의뢰인이 선택한 자연과학 법칙은 뉴턴의 제1운동법칙과 제3운동법칙이었다. 그림을 청탁받은 화가는 두 명이었다. 한 명은 J고 다른 한 명은 그의 최고 라이벌인 K였다. 두 화가는 서로 경멸했기 때문에 그림을 그리는 동안 다른 사람이 자기 작품을 절대 보지 못하도록 신경 썼다. 모든 것은 철저하게 비밀리에 진행되었다. 드디어 모든 베일을 벗는 날이 왔을 때 J와 K의 작품은 〈그림 13-1〉과 같았다.

불가피하게 자기 작품을 훔쳐 표절했다는 고소와 맞고소가 이어졌고, 누가 먼저 이런 천재적인 아이디어를 냈는지 다툼이 벌어졌다. 눈으로 봐서는 구분이 되지 않지만 사실상 두 그림은 완전히 다른 작품이다. J의 그림은 화가가 몇 번 연구했던 뉴턴의 제3법칙을 그린 것이었다. J가 이해한 바에 따르면 이 법칙은 모든 작용에는 이와 똑같은 반작용이 있다는 것이다. 즉, 이

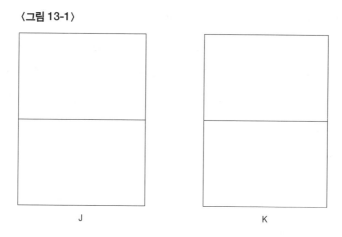

J K

그림은 K=mb라는 공식에 대한 물리학적 주해다. J가 우리에게 말하고 있듯이 이 그림은 두 개의 질량을 보여준다. 위에 있는 질량은 힘으로 아래를 내리누른다. 이 힘은 가속도에 비례한다. 아래에 있는 질량은 이와 똑같이 자기와 대립되는 물체의 힘에 대한 반작용으로 위를 향해 압력을 가한다. 이두 질량은 똑같아야 한다. 그렇기 때문에 크기도 똑같다. 그리고 두 질량은 서로 대립해야 한다. 그래서 하나는 위에, 다른 하나는 아래에 있어야 한다. (J도 하나는 왼쪽에, 다른 하나는 오른쪽에 있을 수 있다는 사실은 인정하지만 이미 반박되었다고 알고 있는 질량 보존 법칙과 혼동하지 않기 위해 이를 피했다.) 힘을 증명하기 위해서는 질량이 필요하다. 질량 없이 어떻게 힘이 존재할 수 있겠는가? 이제 뉴턴의 제1법칙과 함께 K의 작품으로 넘어가 보자. 뉴턴의 제1법칙은 정지 상태에 있는 물체는 항상 그 상태를 고수하려 한다는 것이다. 움직이고 있는 물체는 힘이 자기에게 영향을 미칠 때까지 일정한 속도로 직선운동을 하려 하기 때문이다. K는 J의 그림에서 두 질량이 접촉하고 있는 지점을 가리키면서 '이것은 고립된 미립자의 궤도'라고 말한다. 한 번 움직이면 계속 움직이기 때문에 이 선은 가장자리에서 가장자리로 이동해서 무한히 연장될 것이라고 했다. 비록 그 선이 그림의 중간에서 시작한다고 해도,

이것은 항상 제1법칙에 관한 것일 것이다. 이 선은 정지 상태에서 다른 상황으로 운동한다는 것을 암시하고 있기 때문이다. 그렇다면 그는 작용하는 힘을 보여주었어야 했다. 그런데 그렇게 하려면 이 문제는 전체적으로 복잡해질 것이라고 K는 설명한다. 반면에 자신은 '뉴턴처럼' 극단적 단순성을 추구했다고 조심스럽게 덧붙인다. 물론 이 선은 직선이다. 그렇지만 위아래의 간격이 똑같은 이유에 대해서는 재치 있게 설명했다. 이 선이 다른 쪽 끝보다 한쪽 끝에 더 가깝다면 이것은 해명이 필요할 것이다. 그렇지만 어떠한 힘도 이 선을 양쪽 방향 어느 쪽으로도 끌어당기지 않기 때문에 이 선은 그림의 한가운데를 나누고 있다. 그리고 위아래 중 어느 한곳으로도 치우치지 않는다. 따라서 이 그림은 힘의 부재를 보여준다. 이 설명을 듣고 나면 두 작품이 구별하기 힘들다고 생각하기는 힘들 것이다. 하지만 시각적 차원에서는 서로 구분되지 않기 때문에 두 작품은 어떤 유의미한 방식으로도 구별되지 않는다. 각자 자기가 선택한 주제를 해석해 작품과 주제가 일치한 근거를 댐으로써 서로 다른 작품으로 구성된 것이다. J의 작품에는 질량이 있고 K의 작품에는 없다. K의 작품에는 운동이 있는데, J의 작품에는 없다. J의 작품은 역동적인데, K의 작품은 정적이다. 미적인 관점에서는 대개 K의 작품은 성공인데 반해 J의 작품은 실패라고 보는 데 의견이 일치한다. 아방가르드 잡지 ≪예술작품과 실물(Artworks and Real Things)≫의 비평가는 이런 주제를 드러내기에는 표현력이 너무 빈약하다고 썼다. 그는 K에게 찬사를 보내면서도 J가 이 과제에 적격인 사람인지, J가 점차 독창성을 잃고 있는 것은 아닌지 물었다.[7]

이 사례는 예술 활동에 대한 아주 뛰어난 풍자가 될지 모른다. 단토가 예로 든 J가 보이스와 몇 가지 점에서 유사하다는 것을 제쳐 두더라도, 그 뒤에

7 같은 책, S. 185ff.

는 더 많은 것이 숨어 있다. 그것은 바로 기본 주제와 그것의 가공, 그리고 그 해석 가능성을 고려하지 않고 예술 작품을 논하는 것은 무의미하다는 인식이다. 이처럼 작품을 주제, 즉 작품의 토대가 되는 테마복합체(Themenkomplex)에 편입시키는 것을 단토는 한 작품을 식별하는 것(Identifikation)이라 부른다. 조형예술에서는 ― 제목이 "무제"일 때에도 ― 제목이 종종 이런 식별을 위한 "지침"이 된다. 제목은 적어도 (지금 보고 있는 것이) 예술 작품임을 암시하고 있기 때문이다. 예술 작품은 어떤 종류든지 그림을 그린 작가의 서명이 달려 있지 않은 임의의 대상과는 다른 관람 방식과 행위 방식을 요구한다. 그러므로 단토에게 예술 작품을 해석한다는 것은 "예술 작품이 무엇에 관한 것인지, 주제는 무엇인지 이론을 제공하는 것이다. 그렇지만 이것은 식별을 통해 증명해야 한다". 어떤 작품이 해석되지 않는다는 것은 "작품 구조를 말할 수 없다는 것"이다.[8] 단토는 작품에 대한 "중립적인 설명"은 있을 수 없다고 본다. 중립적으로 설명한다는 것은 어떤 것을 사물로 보지 예술 작품으로 보지 않는다는 것이기 때문이다.[9] 이것은 또한 해석되지 않고 단순히 사용되거나 별것 아닌 것으로 치부되는 대상들은 예술 작품이 될 수 없다는 것을 의미한다. 여기서 예술 작품을 구성하는 데 있어 이론이 아주 중요하다는 점 역시 드러난다. 어떤 대상을 예술 작품으로 식별하는 데 도움을 주고 이로써 해석할 수 있게 하는 이론이 있는 곳이라면 어디든지 예술도 있기 때문이다. "어떤 것을 예술로 보기 위해서는 적어도 예술 이론이라는 환경, 예술사에 대한 인식이 요구된다. 예술은 이론에 의해서만 존재할 수 있다. 검은색 물감은 예술 이론이 없다면 그저 검은색 물감일 뿐 다른 어떤 것도 아니다. … 이론이 없다면 예술 세계는 있을 수 없다. 예술 세계는 이론에 논리적으로 의존하고

8 같은 책, S. 184f.
9 같은 책, S. 192.

있기 때문이다."[10] 모든 해석이 어떤 것을 예술 작품으로 해석할 필요는 없다 할지라도 예술 세계는 "사물(사건)을 해석한 세계"[11]다. 자연과학 이론 역시 해석이긴 하지만 그 대상을 미적인 주제와 연관해 해석하는 것이 아니라 자연법칙과의 일치성이라는 관점에서 해석한다. 그래서 단토는 약간 오해의 소지가 있는 용어이긴 하지만 (일반적) 해석과 **예술적 해석**을 구분한다.

이와 연관해서 우리는 현대 예술의 본질적인 특성으로 어떤 대상을 예술 작품으로 식별할 수 있는가라는 질문을 늘 새롭게 제기하는 경향을 들 수 있을 것이다. 이런 질문은 그것이 무엇인지 자세히 거명할 수 없지만 고대나 기독교 주제를 표현한 그림처럼 주제가 분명하게 확립되어 있거나 식별이 늘 보장되어 있는 확실한 틀 안에서 이루어지지 않는다. 오히려 이것도 예술인가라는 식별의 문제를 제일 먼저 제기할 것을 도전적으로 요구한다. 한편으로 이것은 이론에 대한 도전이 되지만, 다른 한편으로는 이런 예술 또한 이론에 완전히 종속된다 — 적어도 이런 예술이 자명한 틀을, 즉 예술사의 틀을 발견하는 한 뒤샹의 레디메이드나 앤디 워홀(Andy Warhol)의 〈브릴로 박스(Brillo Box)〉가 예술 작품인가의 문제는 레오나르도 다빈치(Leonardo da Vinci)의 〈모나리자(Mona Lisa)〉가 예술 작품인가 하는 문제와 마찬가지로 의심의 여지가 없다.

하지만 예술 작품을 구성하는 이론적·역사적·제도적 틀은 어떤 예술 작품을 예술 작품으로 만들어주는 것이 무엇인가라는 질문에 아직 완벽한 답을 내놓지 못하고 있다. 이에 대해서도 단토는 현대 예술과 이에 속하는 몇몇 활동을 어느 정도 해명할 수 있는 대답을 시도한다.

단토는 아리스토텔레스(Aristoteles)의 **수사학**을 재수용해 예술 작품의 구조

10 같은 책, S. 207.
11 같은 책, S. 208.

를 은유의 구조라고 정의한다. 이 말 자체는 특별히 독창적이라고 할 수는 없지만 단토가 은유를 "다르게 말하는 것(abweichende Äußerung)"이라고 규정하는 한 독창적이다.[12] 이 말은 무엇을 의미하는가? 이것은 형식상 일종의 이탈(Abweichung)이 일어난다는 것을 말한다. 이를 통해 차이가 생기며, 이 차이는 어떤 표현이나 이미지, 또는 어떤 예술 작품의 **은유적 의미**라고 불릴 만한 것을 내놓는다. 예를 들어 **때리기**(Schlag)란 어떤 운동이 일어난 것을 말한다. 하지만 "Der Schlag ins Wasser(칼로 물 베기)"라는 표현은 때림이라는 일상의 의미에서 특정하게 이탈했다는 것을 내포하며, 이를 통해 헛수고가 되고 마는 행동이라는 은유적 의미를 얻는다. 여기서는 촉각적 의미에서의 때림도 존재하지 않는다. 그러므로 은유란 익숙한 언어 사용에서 우리가 의미 있게 이탈하는 것을 말한다. 다음의 예는 은유 구조의 재미있는 특성을 보여준다. "**물이 끓는다**"라는 문장과 "**피가 끓는다**"라는 문장이 있다고 하자. "**물이 끓는다**"라는 물리적 사태를 묘사하는 문장이지만 "**피가 끓는다**"라는 문장은 은유다. 이 표현은 끓는다의 원래 의미에서 이탈했음을 보여준다. 또 이것은 이러한 은유가 다른 표현을 통해서는 대체될 수 없음을 보여준다. 원래의 의미에서 이탈해서 사용하는 표현은 불변의 확실성 속에서 은유적 의미를 얻는다. **물이 끓는다.** — 여기서 단어 **끓는다**는 섭씨 100도가 되었다라는 표현으로 대체될 수 있다. 그러나 **피가 섭씨 100도가 되었다**라는 표현으로 대체되면 **피가 끓는다**라는 은유적 의미는 완전히 파괴될 것이다. **피가 끓는다**는 은유는 바로 이 표현에서만 의미와 중요성을 얻는다. 그리고 이 표현의 토대에는 피의 원래 화학적·의학적 의미도, 끓는다의 물리학적 의미도 있을 수 없다. 은유는 오직 그 이탈된 의미에서만 의미를 갖는다. 그렇지만 이 이탈된 의미에서 은유는 다른 것으로 대체될 수 없는 것이 된다. 단토는

12 같은 책, S. 270.

이를 은유의 "내포 구조(intensionale Struktur)"라고 부른다.[13]

현대 예술의 전략은 대부분 살면서 경험하는 여러 사건에 원래의 의미에서 이탈하는 은유적 의미를 부여하고 이를 통해 그것을 **변용**하자는 것이다. 일상적인 일(끓는다)은 끓는 피라는 은유를 통해 강렬한 이미지가 되고, 이 이미지의 의미는 바로 '끓는다'라는 진부함과 몹시 흥분한 마음의 차이 속에 존재한다. 하지만 이것은 "예술 작품의 구조가 은유의 구조이거나 은유의 구조에 매우 가깝다면, 예술 작품에 대한 어떠한 해석이나 요약도 예술 작품 자체만큼 예술 활동에 참여하고 있는 사람의 정신을 사로잡을 수 없다는 것을 의미한다. 그리고 은유에 대한 설명이 은유의 힘을 가지지 않는 한 작품의 내적 은유를 비판적으로 설명한 것은 결코 작품을 대체할 수 없다. 이것은 불안에 떠는 외침의 묘사가 불안의 외침 그 자체와 똑같은 반응을 불러일으키지 못하는 것과 마찬가지다".[14]

많이 찬양되기도 하지만 그만큼 잘못 해석되고 있는 "예술 작품의 **유일무이성**"은 이런 이론으로 명확하게 해명될 것이다. 한 예술 작품을 완벽하게 설명하는 언어는 없으며, 그것을 대신할 수 있는 다른 작품도 있을 수 없다. 예술 작품을 이해하는 데는 은유를 이해할 때와 마찬가지로 항상 비언어적 요소가 내재되어 있다. 그 자체로 완결되고 대체될 수 없는 이탈을 만들어내는 방법과 조건들의 복잡한 장(영역)을 분명히 밝히기 위해서는 예술 작품을 만들어내는 역사적·제도적·예술론적 연관 관계까지 추가해서 생각해야 한다. 이 이탈은 결국 반복될 수 없는 것이기도 하다. 비록 그 결과물이 겉으로는 완벽하게 보인다 할지라도 아이가 그린 파란 넥타이는 은유적 이탈을 만들어내는 것이 아니라 서툴게 시도된 유치한 모방품일 따름이다. 유명하면

13 같은 책, S. 272.
14 같은 책, S. 264.

서도 악명 높은 워홀의 〈브릴로 박스〉의 예를 통해 단토는 이러한 예술철학을 다음과 같이 집약시켰다.

"〔이 〈브릴로 박스〉〕가 예술계를 전복시키기보다 오히려 예술계로부터 인정받고자 하거나 다른 고상한 오브제와 동일한 위상을 요구하는 한 〈브릴로 박스〉는 혁명적이면서도 우스꽝스러운 요구를 하는 것이 될 것이다. 만약 예술계가 이 요구를 들어준다면 우리는 잠깐 얼떨떨해하며 예술계의 품격이 떨어질지도 모른다고 생각할 것이다. 아주 저급하고 천박한 물건이 예술계에 수용되어 품격이 높아지는 것은 더 이상 문제가 되지 않는다. 하지만 이 경우 우리는 예술 작품 "〈브릴로 박스〉"와 실제 상업 세계에서 유통되는 저급한 물건(상품)을 혼동하고 있다는 사실을 깨닫게 된다. 이 작품은 대담한 은유, 즉 예술 작품으로서 〈브릴로 박스〉라는 메타포를 제안함으로써 자기가 예술 작품이 되어야 한다고 요구한다. 하지만 일상 용품이 이렇게 예술 작품으로 변용된다고 해서 궁극적으로 예술계가 변화할 일은 전혀 없을 것이다. 이런 변용은 다만 이런 메타포가 작동 가능하기 위해서는 마땅히 예술 구조에서 모종의 역사 발전이 있어야 한다는 것만 의식하게 만들 것이다. 이 메타포가 가능한 순간 〈브릴로 박스〉와 같은 것은 불가피하며 무의미해진다. 〈브릴로 박스〉는 불가피한 것이 된다. 그때가 되면 그 오브제든 또는 다른 것으로든 제스처(Geste)가 이루어져야 하기 때문이다. 그것은 무의미하다. 제스처가 이루어지는 순간에는 제스처를 할 이유가 더는 없기 때문이다. … 그렇지만 예술 작품으로서 〈브릴로 박스〉는 깜짝 놀랄 만한 은유적 속성을 근거로 (자신이) 〈브릴로 박스〉임을 강조하는 것으로 그치지 않는다. 그것은 예술 작품이 언제나 해왔던 것을 행한다. 즉, 세계를 보는 방식을 외화하고, 문화의 한 시대의 내적 본질을 드러내며, 우리 왕들의 의식을 사로잡는 거울로 봉사한다.[15]

15 같은 책, S. 314f.

현대 예술에 대한 문화보수적 비판

아놀트 겔렌과 한스 제들마이어

미적 아방가르드의 업적이 예술뿐 아니라 정치, 사회적 진보와 일치하는 것으로 이해되거나 이 발전이 정체되는 것에 대한 비판으로 이해된다면 현대 예술에 대한 비판은 모두 아방가르드가 이룬 업적에 대한 반역이며 순전히 반동이 된다. 케케묵은 좌우 혹은 진보-보수 프레임에 갇히지 않고도 현대 예술에 대한 문화보수주의적 비판에 대해 성찰할 수 있는 것은 모던이 기획한 정치적·기술적 진보가 실패로 돌아가면서 현대 예술의 미적 진보성까지 위협받고 있기 때문이다. 이 보수적 비판은 계몽주의뿐 아니라 현대 예술 담론의 많은 것을 평가하고 있다. 물론 현대 예술에 대한 이와 같은 보수적 비판은 어쩔 수 없이 정치적 평가에 예속될 수밖에 없기에 종종 그 예리함이 제대로 평가받지 못하기도 한다. 하지만 오늘날 현대 예술의 구조를 명확히 하기 위해서는 현대 예술을 거부한 이론을 어느 정도 선입견 없이 수용해도 무방할 것이다. 그래서 두 명의 학자 한스 제들마이어(Hans Sedlmayr, 1896~1984)와 아놀트 겔렌(Arnold Gehlen, 1904~1976)의 예를 통해 이 문제를 다루어

보려 한다. 하지만 이에 앞서 현대 예술에 대한 논의가 얼마나 혼란스러운가를 알아보기 위해 보수적이고 엘리트주의적이지만 비판론자들과 동일한 논거로 현대 예술을 옹호하며 통찰하고 있는 글을 간단하게 살펴볼 것이다.

후에 『대중의 봉기(Der Aufstand der Massen)』라는 책으로 유명해진 스페인 철학자 호세 오르테가 이 가세트(José Ortega y Gasset, 1883~1955)는 1925년 「예술에서 인간의 추방(Die Vertreibung des Menschen aus der Kunst)」이라는 에세이를 발표한다. 이 글에서는 문화보수주의자들이 현대 예술에 가한 비판의 핵심 모티브를 미리 엿볼 수 있다. 현대 예술을 분석할 때 오르테가는 미적 현상이 아니라 현대 예술의 비대중성이라는 사회 현상에서 출발한다. "(지금) 새로운 예술은 대중을 적대시하고 있고 앞으로도 계속 적대시할 것이다. 현대 예술은 본질적으로 대중에 낯선 것이다. 낯선 정도가 아니라 대중을 적대적으로 대한다. 현대 예술 작품은 그 어느 것이나 자동적으로 대중에게 이상하다는 인상을 불러일으킨다. 이것은 대중을 두 부류로 쪼개는데, 현대 예술에 호의적인 몇 안 되는 사람과 수없이 많은 적대자다. 〔여기서 우리는 속물(Snob)이라는 수상쩍은 집단은 고려하지 않겠다.〕 그래서 예술은 두 개의 대립된 집단을 만들어내는 사회적 질산 기능을 한다. 즉, 예술은 낱낱이 흩어져 있는 수많은 사람의 무리에서 두 신분을 골라낸다."[1]

이로써 오르테가는 (유미주의적) 현대 예술의 약점을 분명히 밝힌다. 현대 예술은 종종 혁명적·민주적이라 자부하지만 실제로는 오르테가가 진단한 것처럼 대중을 '(예술을) 이해한 사람'과 '그렇지 못한 사람', '전문가'와 '예술 감각이 없는 사람'으로 쪼개어 놓았다. 하지만 오르테가는 이것을 긍정적으로 본다. 현대 예술은 예술을 민주화하라는 무리한 요구에 비의성(Hermetik)

1 José Ortega y Gasset, *Die Vertreibung des Menschen aus der Kunst*, Gesammelte Werke II, Stuttgart 1978, S. 230f.

으로 반란을 일으킨다. "비의성을 드러내는 것만으로 새로운 예술은 정직한 시민들에게 자신의 참모습을 깨닫게 한다. 즉, 예술의 성사(聖事)를 받을 수 없고 형식미에 대해서는 장님이자 귀머거리인 피조물로 말이다. … 허풍을 떠는 데 익숙한 대중은 새로운 예술로 인해 인권이 침해되었다고 여긴다. 새로운 예술은 특권층, 신경 귀족(Nervenadel), 영감 귀족(Instinktaristokratie)의 예술이기 때문이다. … 시대는 (정치부터 예술까지) 사회가 법과 양심에 따라 두 줄로, 두 개의 서열로 정리되는, 다시 말해 탁월한 자와 평범한 자로 나뉘는 시대로 접근하고 있다. 이 새롭고 은혜로운 분리는 유럽의 모든 불만을 치료해 줄 것이다."[2] 이처럼 새로운 미적 엘리트주의를 염원하는 마음에서 분극화된 예술을 옹호하는 그의 입장도 이해된다. 바로 이 과격하고, 자율적이며, 추상적이고, 부조화한 반시민 예술이 새로운 정신 귀족의 탄생을 가능하게 했을지도 모른다.

오르테가에 따르면 새로운 예술이 이렇게 작용하게 된 것은 전통적이고 낭만주의적인 예술관과 혁명적으로 단절했기 때문이다. 전통 예술관은 어떤 식으로든 인간 현실을 그럴싸하게 보여주거나 묘사하는 것을 본질로 한다. 그래서 사람들의 마음에 들거나 안 들 수도 있고, 수용되거나 거부될 수도 있지만 늘 이해는 된다. 예술 작품은 허구적 현실을 환기시키고 우리는 늘 이 현실과 자신을 동일시하면서 추체험할 수 있기 때문이다. 오르테가는 음악의 예를 통해 이를 증명한다. "베토벤부터 바그너까지는 음악가의 개인적 감정이 음악의 테마였다. 음악가는 거대한 음률의 건물을 쌓아올리고 그 속에 자전적 삶을 담았다. 예술이란 일종의 고백이었고, 미적 향락의 유일한 형태는 전염이었다. … 바그너는 '트리스탄'에서 베젠동크(Wesendonk)와의 이별을 투사했다. 그의 작품을 즐길 때 우리에게 남는 것은 몇 시간 동안 정

2 같은 책, S. 232.

부(情夫)가 되었다는 느낌뿐이다. 이 음악은 우리를 슬픔으로 가득 채운다. 우리는 울고, 걱정하며 격렬한 쾌감 속에서 사라질 수밖에 없다. 베토벤부터 바그너까지 음악은 모두 멜로드라마였다."[3]

현대 예술은 이런 멜로드라마와 영원히 단절한다. 현대 예술에는 이렇게 동일시될 가능성이나 동일시하라는 강박은 없다. 현대 예술은 이와 전혀 다른 원칙을 따른다. 예술가 개인을 중심에 두지 않는 것이다. 현대 예술의 원칙을 간추려 놓은 오르테가의 이 말은 사실상 현대 예술을 경탄하게 만들지만, 다른 한편으로 현대 예술을 저주하게 만드는 요인들을 함축하고 있다. "① 예술은 인간적인 내용을 다루어야 한다는 원칙에서 해방된다. ② 생생한 형식은 피한다. ③ 예술 작품은 단지 예술 작품일 따름이며, ④ 예술은 유희이고 그 밖에 아무것도 아니다. ⑤ 아이러니는 모든 것을 관통하는 예술 수단이다. ⑥ 철저한 정직성과 순수하고 정확한 묘사가 추구되어야 한다. 마지막으로 ⑦ 최근 예술가에 따르면, 예술은 어떤 종류의 초월적 의미도 없는 사건이다."[4] 이로써 오르테가는 현대 예술이 인간적인 것을 묘사하는 것이 아니라 의식적으로 그것을 배제하는 예술을 요구한다고 설명한다. 이 예술은 완전히 자기에게만 집중한다. 현대 예술의 순수성, 순수주의, 급진성은 본질적으로 현대 예술이 형식을 대상으로 삼고 이를 끝까지 철저하게 발전시킨다는 데 있다. 현실은 더는 예술의 척도가 되지 않는다. 오르테가에게 이것은 궁극적으로 대중에 대한 중요한 도전이다.

새로운 예술이 사회를 쪼개고 변화시킬 수 있기를 희망하면서도 오르테가는 이런 운명으로 인해 예술이 의미를 상실할 수밖에 없을 것이라는 점을 분명히 알았다. "예전에는 과학과 정치처럼 삶의 문제에 친숙했던 예술이

3 같은 책, S. 243.
4 같은 책, S. 237.

(이제는) 주변부로 밀려났다. 예술은 자신만의 고유한 속성을 하나도 잃지 않았지만, 스스로 고립되어 더 비본질적이 것이 되고 자신만의 특별한 중요성도 더 줄어들었다. 순수한 예술이 되고자 한 노력은 대다수 사람들이 생각하고 있는 것처럼 오만이 아니라 정반대인 겸손이다. 인간을 찬양하는 일에서 손을 뗀다면 예술은 모든 초월적 의미를 잃게 되며, 기타 어떤 요구도 하지 않는 채 예술 이외의 어떤 다른 것도 되지 않을 것이다."[5] 이로써 현대 예술을 현대의 세속 종교로 확립하려는 시도는 모두 중지된다. 하지만 이런 겸손함으로 인해 다시 현대 예술은 숭고하고 사이비-형이상학적인 체험들을 표현하려는 욕구를 거부한다. 현대 예술은 니체가 원했던 것처럼 형이상학적 활동도 아니다. 그것은 더는 구원을 제공하지도, 이런 희망을 내비치지도 않는다. 현대 예술이 제공할 수 있는 것은 오로지 자신의 미감으로 행한 지각뿐이다.

이런 명령이나 테제로 오르테가는 현대 예술의 자율성과 미적 자기 지시성을 또 한 번 지지하며 강조했다. 모든 인간의 추방, 즉 예술에서 살아 있는 모든 것을 추방해야 한다는 말을 통해 그는 제들마이어가 제2차 세계대전 후 『중심의 상실(Verlust der Mitte)』이라는 제목으로 발표한 모더니즘 논쟁의 핵심 견해와 의견을 같이 한다.

제들마이어는 이 문제와 연관해서 예외적 인물이다. 문예학자 뷔르거를 제외하면 그는 우리가 언급한 철학자들 중에서 유일한 예술사가, 즉 전문 학자다. 우리가 다룰 것은 예술사가로서 제들마이어의 재능과 나치즘에 연루된 그의 정치적 입장이 아니라 현대 예술을 "중심의 상실"이라고 정의한 그의 유명하고도 악명 높은 테제가 담고 있는 예술철학적 내용이다. 1948년에 출판되어 여러 번 간행되었던 같은 이름의 책은 현대 예술에 대한 다양한 반

5 같은 책, S. 263.

감을 한데 엮어 아주 잘 설명하고 있다. 하지만 우리가 주장하고자 하는 바는 제들마이어가 현대 예술을 설명하고 진단하는 데 있어서는 현대 예술의 옹호자들과 거의 비슷한 입장을 취하지만 현대 예술을 판단하고 가치평가를 내리는 데 있어서는 입장을 달리한다는 것이다. 그는 자신이 따라야 한다고 느꼈던 특수한 예술 개념에 의거해 그들과는 다른 가치평가를 내린다.

제들마이어에게 현대 예술의 발전과 형식은 문명의 몰락사를 보여주는 징후다. 그는 예술을 (역사의) 보편적 발전을 "상징적으로 표현한 것"[6]으로 본다. 그에게 예술 분석은 모던의 기획을 비판하기 위한 열쇠다. 이러한 문명 비판적 관점은 또한 제들마이어의 **"중심의 상실"**이라는 테제를 철학 연구의 결과물로, 더 나아가 유기적이며 인간 중심적 예술의 상실에 대한 고발로 보게 한다.

현대를 표현한 예술의 여러 경향을 제들마이어는 다음의 핵심어로 요약했다. "순수한" 영역의 분리, 대립물들을 떼어 놓기, 비유기적인 것을 지향하는 경향, 대지로부터의 이탈, 하향 성향, 인간에 대한 경멸, "상하" 구분의 지양.[7] 여기서 주의할 점은 무엇보다도 이러한 규정들이 현대 예술의 미적 특성이라는 것이다. 제들마이어는 여기에 **순수 건축** 또는 **순수 회화** 이념, 형식언어들의 양극화와 극단화, 비유기적인 표현 방식과 재료들의 선호, 과감한 구성을 통해 중력이 사라진 듯 환각을 불러일으키려는 건축술, 무의식, 충동, 꿈에 대한 관심의 고조, 인간에 대한 무관심의 일반화(제들마이어에게 이것은 원시인, 정신병자, 범죄자에 대한 관심으로 표현됨) 그리고 이성과 비이성의 위계질서를 해체하거나 전도시키는 경향과 같은 현상들을 포함시킨다.[8] 우

6 Hans Sedlmayr, *Verlust der Mitte*, Die bildende Kunst des 19. und 20. Jahrhunderts als Symptom und Symbol der Zeit, Mit einem nachwort von Werner Hofmann, Gütersloh o. J., S. 169.

7 같은 책, S. 163.

리는 이 비판의 공격 방향, 비판의 표적이 무엇인지 금방 안다. 그것은 큐비즘(Kubismus), 초현실주의, 추상화, 미래주의, 구성주의, 형식주의다.

하지만 제들마이어의 현대 예술 비판은 20세기에서 출발한 것이 아니라 미적인 것이 해방되는 과정 그 자체와 함께 시작한다. "미술과 예술의 '자율성'은 예술의 해체에 꼭 필요한 전주곡이다."[9] 그가 그렇게 연관시킨 건 아니지만 제들마이어의 비판은 예술의 종말에 관한 헤겔 테제의 변주곡이다. 예술이 사회 전체의 기능 연관 관계에서 분리 독립하면서 잃어버린 것은 제들마이어가 예술의 유기적 통일성이라고 부른 것이다. "완전한 의미에서 '통일된 양식'은 예술이 총체적 과제에 봉사할 때, 그리고 형상화의 범위를 예술의 **영역 밖으로** 넓힐 때만 존재할 수 있다. 그래서 위대한 양식의 통일성을 보여준 초기 고대문화 시대에는 종교와 강력하게 결부된 총체적 예술이 질서를 부여하는 힘으로서 – 단지 조형예술뿐 아니라 – 모든 예술을 하나로 통일시켰다. 예컨대 서양에서는 성당에만 봉사하는 임무를 맡은 로마네스크라는 통일된 양식이 확고부동하게 있었다. 이러한 종합예술 작품 외에 예술로 간주되는 것도 종교 영역을 반영한 것이다."[10] 제들마이어에게는 르네상스 이후 총체적 예술 작품으로서 이런 통일성을 충족시키는 예술의 중심이 두 가지 있었다. 그것은 바로 교회와 성(城)인데, 이것들은 내용상 전혀 다른 과제를 부여받은 양식이기도 하다. "18세기 초기나 전성기에 형성된 특수한 과제만 하더라도 어렵지 않게 이 두 영역 중 한곳에 속할 수 있었다. 군주의 마구간은 말의 궁성 형태로, 도서관은 책의 궁전이나 지혜의 전당으로, 대학의 강당은 학문의 궁전으로, 또 나중에 박물관이라 불리는 것은 성의 갤러리

8 같은 책, S. 163ff.

9 같은 책, S. 227.

10 같은 책, S. 69f.

로 여겨졌다. 병원, 장애자 요양소, 보호소는 수도원의 영역에 들어가며, 수도원 건축 형식을 취했다. 통일된 중심이 있는 상징 세계(Bilderwelt)는 개별적으로는 이런 기관을 알레고리 하게 규정하고, 크게는 이 기관의 총체적 의미를 규정했으며 이 기관들의 과제를 교회와 성이라는 정신적 중심에 밀접하게 연결했다. 그러나 모든 건축과제, 다시 말해 이런 중심에서 가장 이질적인 과제들까지 예술로서 동등한 권리를 요구하는 순간에는 어떤 개별 과제도 모든 과제를 무리 없이 통제해 하나의 통일된 양식으로 결합할 수 없게 된다."[11]

예술의 자율화 과정, 즉 통일적인 패러다임과 이 패러다임을 하나의 양식으로 만드는 힘의 헤게모니에서 예술을 해방시킨 것은 결과적으로 예술을 다양하게 만들고 수많은 요소로 해체했다. 제들마이어에게 이것은 1925년경 여러 예술의 통일성이 궁극적으로 사라진 지점까지 발전한다. "이제 건물이 아무 연관성 없는 풍경 속에 있고, 조각도 건축물 사이나 아니면 그림 사이에 있게 된다. 그림은 아무 연관성 없이 삭막한 벽에 걸려 있다. 예술들의 오랜 결속(Konnubium)은 괴테가 싫어했던 말인 '병치(Kom-position)'로 대체된다."[12]

제들마이어에게 이런 해체, 즉 예술의 종말의 징후들은 특히 회화에서 구성적 요소의 추방, 성상학의 죽음, 추상화 경향, 종합예술의 종말, 예술과 삶의 다른 영역들을 가르는 경계의 해체, 그리고 장식의 죽음에서 드러난다. 로스(Loos)가 현대성을 극단적으로 드러낸 표현이라고 칭찬한 이러한 현상에서 제들마이어의 예술 개념은 한 번 더 명확해질지 모른다. "장식(술)이 죽게 된 진짜 이유는 조형 장식이건 회화 장식이건 그 본질상 그것이 실질적으

11 같은 책, S. 70f.
12 같은 책, S. 99.

로 걸려 있는 곳, 즉 건물이나 기물이나, 근원적으로는 인간의 몸이나 의상에서 발전된 장식은 그것이 장식하던 대상들이 순수함을 추구하면서 그것을 거부할 경우 더 이상 존립 이유가 없기 때문이다. **장식은 '자율적으로' 존재할 수 없는 유일한 예술 장르다. 그래서 장식(술)은 사라지게 된 것이다.**"[13]

제들마이어에게 예술의 자율화와 순수화 외에도 중심의 상실을 보여주는 다른 징후는 현대 예술이 점점 죽음, 악, 카오스를 그리려 한다는 것이다. 예술이 죽음을 가까이하는 것은 이례적이지 않다. 인간에게 철학적·종교적·실존적인 도전인 죽음은 항상 예술의 대상이었다. 제들마이어에 따르면 독일 낭만주의가 그런 것처럼 죽음을 가까이하려는 태도는 죽음을 인간이 더는 극복할 수 없는 도전이라는 문제로 다루고 있기에 비극적인 것이기도 하다. 하지만 현대 예술이 죽음을 가까이하는 것은 파괴나 죽어가는 것에서 쾌감을 느끼는 미묘한 감정을 드러내기에 비극적인 것이 아니라 악마적이다. "순수하게 미적으로 보자면 물론 참된 예술도 잔혹하고 지옥 같은 것을 다룬다. 예술에 이런 위험성이 있다는 것은 부정할 수 없다. 이것은 하나의 가능성으로서, 처음부터 북유럽 예술에 들어 있었다. 북유럽 예술은 동유럽 기독교 예술에는 알려지지 않은, 죽음을 맞이해 **일그러진 그리스도의 모습**을 지옥의 이미지와 똑같이 형상화했다. 히에로니무스 보쉬(Hieronymous Bosch), 피터 브뤼겔(Pieter Brueghel), 마티아스 그뤼네발트(Matthias Grünewald)는 이러한 전율 예술을 신적 변용의 예술과 똑같은 수준으로 격상시켰다. 프란시스코 고야(Francisco Goya)는 예술의 영역을 벗어나지 않고도 이와 같이 그 영역을 확장시켰다. 제임스 엔소르(James Ensor), 에드바르 뭉크(Edvard Munch), 알프레드 쿠빈(Alfred Kubin), 에곤 실레(Egon Schiele) 등 몇몇 뛰어난 예술가들은 이처럼 죽음과 지옥을 표현함으로써 인간의 내면세계를 새롭게 확대했다.

13 같은 책, S. 102.

하지만 이것은 예술의 영역 밖으로 추락하지 않고서는 겨우 몇 발자국만 전진할 수 있을 따름이다. 우리는 '절벽 너머로 몸을 굽힐 수'는 있다. 하지만 떨어지면서 인간성을 상실하고 예술의 발판을 잃어버릴 각오를 하지 않고서는 절벽에서 발을 뗄 수 없다. 예술이 자신을 받쳐 주는 근거에 서 있을 때 사악한 반예술도 빛나는 법이다. 이런 예술은 육체와 자연 그리고 예술이 해체되는 과정에서 형식적인 질서와 아름다움을 뽑아낼 때 최고의 승리를 거둔다. 절벽 체험을 이렇게 슬기롭게 극복한 사람은 그림을 통해 천국과 지옥의 묵시록(그것이야말로 깊은 심연 아니겠는가)을 형상화할 수 있을 것이다."[14]

제들마이어에 따르면 현대 예술은 어떤 것에 충격을 받아 절벽으로 몸을 숙인 것이 아니라 자기 파괴적으로, 쾌락을 느끼기 위해, 그리고 사업적 수완으로 지옥 같은 곳, 혼돈스러운 곳, 병적인 곳으로 뛰어내린다. 물론 여기에는 "어떠한 대가를 치르더라도 새로운 것을 찾으려는 욕심도 있고, 피상적이며 냉소적인 유희와 의식적 허세도 있고, 모든 질서를 해체하기 위한 수단으로 예술을 냉정하게 이용하려는 것도 있으며, 100배나 탐욕적인 사기나 스스로를 속이는 자기기만 같은 것이 있는가 하면, 뻔뻔하게도 자신의 속물성을 스스로 드러내는 '묵시록의 캐리커처'도 있다."[15]

제들마이어가 인용한 이 모든 현상에는 인간에게 등을 돌린 현대 예술의 고유한 경향이 다양하게 드러나 있다. 제들마이어가 용서하지 못한 현대 예술의 원죄는 인간이 누리던 미적 생산의 대상이자 척도라는 지위를 중단시킨 것이다. 즉, 현대 예술은 인간이 부여했던 중심으로부터 등을 돌린 것이다. 하지만 예술의 이러한 탈인간화에도 나름대로 고유한 역사가 있다. "인간에게 등을 돌리는 것은 눈에 띄지 않게 시작되었다. 이러한 전이 과정에서

14 같은 책, S. 150f.
15 같은 책, S. 151.

나타난 주요 캐릭터는 '어릿광대'와 '서커스단', '곡예사'와 '카드놀이 하는 사람', 또한 '이민자'와 '피난민' 등이다. 이들은 인간 존재를 의문시하게 만드는 알레고리일 따름이다. 반 고흐(Van Gogh), 뭉크, 조르주 쇠라(Georges Seurat)(이들은 모두 1860년경 출생)는 아직 그쪽으로 넘어간 것은 아니었지만 이런 새로운 경향을 예고했다. 엔소르의 작품에서 처음으로 이 새로운 경향이 모든 사람의 마음을 사로잡는다. 1880년 이후 출생한 세대에게 이러한 경향은 숙명이 된다. 제1차 세계대전이 일어나기 훨씬 전부터 이 세대는 유럽 대도시 세계를 짓누르던 악몽을 드러내 주었다. 전후 시대는 예술적으로 보자면 쇠퇴기에 해당되며 정신사적으로는 극단적인 퇴락의 경향이 나타난다. '신즉물주의'라는 광대극으로 가장 진부한 형식에 도달한 것이다. 이 예술 말종은 정치적으로는 무정부주의 게릴라이며, 심리학적으로는 어마어마한 불안의 표출이고 대부분 자기에게 등을 돌린 인간 혐오의 표현이다."[16]

문장 곳곳에서 개인적 반감이 드러난다는 점을 제쳐 두고라도 현대 예술이 안더스가 '인간의 **골동품화**'라고 말한 문명의 기획 속에 들어 있다는 설명이 남는다. 비록 전체성이 이데올로기라는 베일을 쓰고 있다고 하지만, 제들마이어는 하나의 통일된 전체성으로 체계화할 수 있는 예술 개념이 현대 예술에는 없다는 것을 알았다. 여하튼 제들마이어는 순수 예술이라는 이념 그 자체는 분명히 인간에 대한 조직적 적대감을 표현한 것이라고 일관되게 비판한다. "예술의 가치를 평가하는 데는 '순수하게' 예술적인 척도만으로는 불충분하다. 인간적인 것(그것 때문에 예술은 오직 정당성을 얻는다)을 도외시한 이른바 '순수' 예술적인 척도는 진정한 예술의 척도가 아니라 단지 미적인 척도일 뿐이다. 순전히 미적인 척도만 중시하는 것 자체가 이 시대가 비인간적이라는 사실을 보여준다. 그런 생각은 인간을 고려하지 않은 채 그 자체로

16 같은 책, S. 152f.

자족하는 예술 작품의 자율성에 대한 선언, 즉 예술을 위한 예술을 내포하고 있기 때문이다."[17] 엄밀히 보자면 현대 예술가나 현대 예술을 옹호하는 사람들 전부 이 말에 동의할 것이다. 당연하지만 현대 예술은 이질적인 인간을 추방하는 것을 중시하고, 미적인 것 그 자체로 환원되는 것을 중시한다. 그래서 인간성을 원하거나 좋아하는 것은 모두 예술의 영역 밖으로 쫓겨날 수밖에 없을 것이다. 우리는 현대 예술이 인간과 이별하는 것을 찬미하고 파괴적인 성격을 미적으로 옹호한다는 점을 알고 있다. 그러므로 제들마이어가 여기서 설명하는 내용은 무슨 특별한 것이 아니다. 주목할 만한 것은 앙가주망뿐인데 이것을 통해 그는 인간적인 것이(이것은 또한 정치적인 것, 사회적인 것, 종교적인 것, 인본적인 것을 의미하기도 한다.) 예술에서 추방되는 것을 거부하고자 한다. 제들마이어에 따르면 "반인간적인 예술, 극단적으로는 극악하거나 니힐리즘적인 예술이 존재할 수 있기 때문이다. 이런 예술은 실제로 미적 척도만으로는 진정한 예술과 구분하기 매우 어렵고, 오직 인간적인 의미가 부족하다는 점을 통해서만 진정한 예술과 쉽게 구별된다. 이처럼 인간을 추방한 예술이 우리 시대의 정신을 치명적으로 유혹하고 있다. 그 본질상 인간적인 것을 부정하는 것이 그림에서 애호되는 한 이런 착오는 더 깊고 넓게 뿌리내릴 것이다. 우리가 현실에서 인간을 깔보고 우롱하고 경멸하고 괴롭히는 정신을 싫어하는데 예술이라는 가상공간에서 인간을 폄하하고 괴롭히는 정신을 칭찬하거나 경탄할 리 없다. 지금 가장 비인간적인 것으로 변질되고 있는 현대 예술은 괴물과 놀기를 좋아하면서도 괴물이 불쑥 나타나면 화를 내며 도와달라고 외치는 불안정한 휴머니스트들의 총아다."[18]

이로써 제들마이어는 모든 미학의 핵심 문제, 즉 예술과 삶의 세계의 관

17 같은 책, S. 243.
18 같은 책, S. 243.

계, 예술의 긍정적 또는 정화하는(reinigend) 특성, 예술과 정치 그리고 예술과 도덕의 관계를 다룬다. 예술 작품으로 유입된 비인간성을 미적으로 향유하는 것은 비인간성 그 자체를 옹호하는 것이라는 말은 너무 성급한 주장일지도 모른다. 아도르노도 현대 예술이 비인간적이라는 것을 확인했지만 이것을 현대 예술이 비인간성을 극복하는 데 기여하는 것으로 읽으려 했다. 물론 아도르노는 더 이상 향유될 수 없는 예술을 요구하기도 했다. 이와 반대로 제들마이어의 적개심은 아주 분명하다. 적어도 탈인간화를 현대 예술의 경향으로 본다면 그것이 어떤 진보 개념을 달고 있든 탈인간화를 어설프게 긍정하는 것은 문제가 된다. 여기서도 제들마이어는 아우슈비츠나 히로시마처럼 잔혹함과 야만성을 미적으로 표현한 모든 것을 엄격하게 거부했던 안더스의 정신과 만난다. 이러한 미적 표현은 제들마이어의 세계관인 가톨릭 교리가 좋아했을 법한 통일된 예술 개념으로 돌아갈 생각은 하지 않고 계속 변용하며 영향력을 미치기 때문이다.

철학자이자 인류학자인 겔렌은 1960년에 초판이 나오고 1972년에 개정판이 나온 『시간-그림(Zeit-Bilder)』이라는 책에서 보수적인 관점을 강조했다는 점에서는 제들마이어와 동일하지만 현대 조형예술에 완전히 다른 방식으로 문제를 제기한다. 이 책에서 겔렌은 감각으로 지각할 수 있는 예술의 현상 형식에서 성찰을 시작하는 것이 아니라, 그가 "그림 합리성(Bildrationaltät)"이라 부른 핵심 개념에서 출발한다.[19] 겔렌에 따르면 모든 예술 시대에는 그 나름의 '그림 합리성' 개념이 있는데, 이것은 다시 말해 조직과 구성, 내적 구조, 그리고 그림과 외부 세계의 관계를 말한다. 겔렌은 서양 미술사의 주요 '그림 합리성 개념'을 세 가지로 요약하는데, 이것은 패러다임이라고도 할 수

19 Arnold Gehlen, *Zeit-Bilder*, Zur Soziologie und Ästhetik der modernen Malerei, Frankfuhrt/Main 1986, S. 14.

있고 동시에 대(大)양식의 시대라 표기하기도 한다. 그는 첫 번째 패러다임을 "이념을 생생하게 그리는 예술"[20]이라고 부른다. 이런 예술은 항상 예술 밖에 놓여 있는 것, 즉 신화, 이념, 역사적 사건, 전설 등 "2차 모티브"를 회화적으로 그리는 데 근거한다. 다시 말해 이 예술에는 내용상 동일시할 수 있는 것이 있어야 한다는 강령이 있다. 겔렌에 따르면 19세기 초반까지 서양 회화는 이 패러다임으로 파악된다. 두 번째 패러다임은 "리얼리즘 예술"[21]이다. 겔렌에게 리얼리즘 예술이란 2차 모티브는 제쳐 두고 오로지 대상의 1차 모티브만 남길 때 그리고 대상의 재인식만이 그림의 합리성을 지닐 때 성립한다. 이것은 순수 대상성의 예술이며, 자연주의적이고, 신분 상승을 구가하고 있던 시민사회의 예술이다. 시민사회는 역사, 신화, 또는 이념을 예술과 연결시키지 않고 오로지 자기 자신만을 위해 의자, 논밭, 도시, 실내장식을 그린다. 세 번째 주요 '그림 합리성' 개념은 한마디로 말해서 "추상회화"[22]다. 1차 모티브까지 제거해 좁은 의미의 형식만 남기고, 회화가 "영혼의 활동을 표현할 능력이 점점 줄어들고 있는 상황"과 연관되며, "우연과 실험의 여신인 티케(Tyche)"[23]를 모신다. 그 결과 현대 예술은 주석을 필요로 하게 된다. 또한 추상회화를 분석하는 것은 성상화 연구와도 구별된다. 추상회화의 해설가는 (이와는) 완전히 다른 과제를 떠맡기 때문이다. 그는 재인식할 수 없으며, 암호를 해독할 수도 없고, 존재하지만 아무것도 의미하지 않는 것을 해석해야 한다. 겔렌은 이념적인 관념을 생생하게 그려내는 것에서 출발해 리얼리즘 예술을 거쳐 추상회화까지 가는 이런 발전 과정을 "그림내용이 **축소되는 과정**"이라고 설명한다. 이것은 한편으로 내용이 빈곤해지고 해

20 같은 책, S. 15.
21 같은 책, S. 15.
22 같은 책, S. 15f.
23 같은 책, S. 16.

체될 수밖에 없다는 것을 의미하지만 근본적으로는 인상이 중시되고, 작가가 자유롭게 표현할 수 있는 활동의 여지를 획득하게 만드는 결과를 낳는다. "인간이 현실과 대결을 펼치는 것, 즉 문화는 총체성과 내면의 충만함에서는 약해졌지만, 이런 대결 방식들의 폭과 자립성, 즉 이 대결 방식들 상호 간의 독립성은 강화되었다. 바로 이 때문에 문화에서 개성이 누리는 위상이 높아지고 개성이 자기주장을 펴는 목소리도 커진다." 전체적으로 높아진 것은 "미적인 것의 절대성"과 주체의 중요성이다.[24] 추상화는 객관세계의 대응물을 필요로 하지 않기에 매우 주관적인 예술이다. 그래서 추상화는 주석뿐 아니라 화가의 주관적 성찰도 필요로 하는데, 이것 역시 그림 합리성에 속한다. 추상화는 그 자체로만 봤을 때는 "미적으로" 생명력이 없다. 즉, 추상화는 자기 안에 머무르지 않고 미적인 담론으로 들어가거나 예술가 자신이나 관찰자의 담론을 유발하기 때문이다. 겔렌에 따르면 현대 예술이 모두 이처럼 추상이라는 패러다임에 속해 있다고 느끼는 한, 그래서 성찰 예술, 개념 예술, 기획 예술(peinture coceptuelle)인 한 이론에 파묻힌다.[25]

추상을 통해 현대 예술의 의미가 축소되었다는 중요한 결론은 겔렌에게 실재(의 의미) 그 자체가 **연기**(延期)된다는 것이다. 이것은 예술가의 고유한 존재(의미)까지 연기시킬 수 있다. "이런 의식이 첨예화되면 최종적으로 자기 자신을 진지하게 여기지 않는 결과('섬뜩한 변화')를 피할 수 없게 된다." 겔렌은 이러한 섬뜩한 변화가 이미 **낭만적 아이러니**의 원칙 속에 설계되어 있다는 점을 알고 있었다.[26] 이런 연기 운동은 현대 예술에 와서 이루어진 모든 구분 작업의 토대를 뒤흔들어 놓는다. 즉, 진짜와 가짜, 성인과 아이, 정상과

24 　같은 책, S. 16.
25 　같은 책, S. 74f.
26 　같은 책, S. 181f.

광기 사이의 구분이 불분명해졌다.[27] 차이의 연기를 가지고 유희하는 것, 그리고 미적 유희를 통해 차이를 연기시키는 것은 이로써 현대 예술의 중요한 작업 방식이 된다.

겔렌에게 추상으로 발전해 가는 과정의 또 다른 결과이자 가장 중요한 결과는 아마 현대 예술이 점점 발화 능력을 상실한다는 것, 즉 추상이 더는 아무것도 이야기하지 않는다는 점일 것이다. 첫눈에 이것은 매우 놀라운 이야기인 것 같지만 겔렌의 사고 과정을 추적해 보면 납득된다. 그는 다음과 같이 말한다. "이전 세기의 작품들이 걸려 있는 홀에 들어서면 리얼리즘 양식의 그림들이 모두 얼마나 말하기를 좋아하는지 느낄 수 있다. 우리는 현실을 언어에 맞춰 지각하기 때문이다. 우리 의식은 사방에서 흥분한 채 웅성거리는 소리를 홀 안에서 공연되고 있는 팬터마임(무언극)의 심포니로 인도한다. 그런데 표현주의자들이 야한 색깔로 왜곡시킨 소재는 청각장애인이 억지로 말하려고 노력하는 것 같다. 예술이 대상에서 멀어질수록 예술은 더 침묵한다. 모든 것을 단순하게 양식화하고 있다는 것만 봐도 알 수 있다. 모든 현대 예술에서 내용의 침묵은 늘어나고 있다. 쇠라, 폴 세잔(Paul Cézanne), 후안 그리스(Juan Gris), 앙리 마티스(Henri Matisse)의 그림에서 말의 자제와 침묵은 특별히 부각된다. 옛날 예술에서 말로 표현할 수 없는 것은 언어 너머 높이 고양될 수 있었다. 오늘날 기괴한 이해의 자리를 차지하고 있는 것은 눈, 반전 이미지 그리고 침묵을 배경으로 하는 의미의 공백이다. 바로 그래서 현대 예술의 불균형의 중심에서 우리 영혼의 내적 연기가 일어날 수 있다. 호머는 눈이 멀었다. 베토벤은 귀가 멀었다. 추상회화의 시조인 나르시스는 벙어리라고 생각할 수 있다."[28] 아도르노의 『미학 이론』에서 중요했던, 현대 예술

27 같은 책, S. 183f.
28 같은 책, S. 187.

이 뒤로 물러나 입을 다문 채 틀어박혀 침묵에 빠졌다는 것은 비록 강조점은 다르긴 하지만 겔렌도 논의한다. 추상화는 나르시스의 물과 같은 기능을 한다. 추상화는 늘 완전히 침묵한 채 관찰자(관객)를 비춘다. 추상화 자체는 입을 다문 채 아무 말도 하지 않는다. 현대 예술은 표현 예술이기를 그치고 자기를 비추는 자기 반영 예술이며 또 아이러니하게도 자신을 지양하는 예술이다.

미적인 것이 절대성을 획득했다는 점에서 이 과정이 여전히 의미가 있긴 하지만, 현대 예술이라는 영웅의 시대는 겔렌에게 그 자체로 이미 과거가 되었다. 1970년대에 그가 확인했던 바는 예술이 항상 똑같은 암시를 재현하고 민주화되면서 피폐해졌다는 것이다. 누구나 예술가가 되었다. 이에 대해 겔렌은 회의적인 입장이었으며 민주화와 함께 예술에 대한 이해도 사라진 것으로 봤다. "고대와 르네상스, 19세기까지 심지어 클레까지 수많은 작품은 앞으로 이해되지 못할 것이다. 스스로 만드는 것(Selbermachen)에 대한 기쁨이 만연한 상태에서 교양조차도 해체될 것이 분명하기 때문이다." 현대 예술의 여러 형식과 이것들을 구체화한 것은 이에 대해 책임을 면하기 어렵다. "유감스럽게도 우리는 오로지 네오 다다(Neo-Dada) 예술만이, 즉 말 그대로 극단적인 의미에서 쓰레기와 잡동사니 이데올로기만이 민주화할 수 있다는 생각을 떨쳐버리지 못한다. 여기에는 타고난 재능이나 기술도 필요 없다. 그냥 시작하기만 하면 된다." 하지만 겔렌은 이런 초보자들이 범한 잘못을 조목조목 따진다. "펠트와 지방, 오래된 마분지, 초콜릿을 이용해 보고자 하는 사람은 세 가지 잘못을 범하고 있다. 그는 수업이 끝났는데도 학교에 남아 공부하고 있는 꼴이다. 다다는 1913년에 생겼기 때문이다. 그는 극심한 경쟁에 내몰린 격이다. 누구나 그것을 시작할 수 있기 때문이다. 그는 도덕적으로 의심스러운 전선에 뛰어든 꼴이다. 그곳에서는 씨를 뿌리지도 않고 수확하려 들기 때문이다."[29] 겔렌은 일반적인 문명 비판으로 성찰을 끝맺는

다. 그의 생각은 제들마이어처럼 이데올로기에 물들어 있지 않고, 많은 점에서 아도르노의 문화 산업 비판과 유사한 면도 있지만 예술을 반생산적인(반창조적인) 방향으로 끌고 간 책임을 현대 예술에 묻기도 한다. "민주화가 예술에 적합한지 의심스럽다. 좋은 시절 예술은 세속적인 지배 권력을 따라다니는 화려한 기생충으로 최고의 삶을 누렸을 정도로 인간적이었기 때문이다. 예술은 환경에 탁월하게 적응하기도 한다. 그렇지만 20세기 말 우리는 모든 것을 다 가질 수는 없다. 우리는 연간 20kg의 군것질거리, 포만감, 편안함, 불편함 없는 상태, 욕구를 충족할 수 있는 공간, 온갖 종류의 자유와 선거권, 휴가와 장수(長壽)를 누리고 있다. 그런데도 '문화'까지 더 바라는 사람이 있다면 그는 너무나 인간적일 것이다. 즉, 그는 악하지도 않고 선하지도 않지만 배부를 줄 모르는 것이다."[30]

29 같은 책, S. 232.

30 같은 책, S. 233.

모던에서 포스트모던으로

이미 뷔르거가 논의한 바 있지만 모던의 진보 개념이 깨짐으로써 예술에 대한 그 어떤 역사철학적 위상이나 가치평가도 허용하지 않는 예술의 다원주의가 나왔다는 주장은 모던과 이별하고 포스트모던 시대로 진입했음을 알리는 핵심 모티브가 되었다. 1979년 리오타르가 "선진 사회에서 지식의 위상"에 관한 보고서를 내놓으며 이런 지식을 **포스트모던**하다고 부른 뒤로,[1] 포스트모던의 특성에 관한 질문은 우리를 흥분시키고 있다. 이로 인해 너무 성급하게 시대 교체나 패러다임 교체를 준비한 문화철학적 사변은 여기서 다룰 수도 없으며, 그사이에 우리의 관심에서 다소 멀어지게 된 이 논쟁에 끼어들고 싶은 생각도 없다. 하지만 모던의 기획이 여러모로 매우 의문시된다는 것과 포스트모던에 대한 질문이 현대 예술철학에 무의미하지 않다는 점은 의

1 Jean-François Lyotard, *Das postmoderne Wissen*, Ein Bericht, Bremen 1982(auch: Edition Passagen Bd. 7, Wien 1986).

심의 여지가 없다. 그래서 포스트모던에 대한 진지한 논의를 통해 모던 그리고 모던이 예술 이론에 부과한 요구들을 의식적으로 거부함으로써 강조점과 의미가 어떻게 변화했는지를 꼼꼼하게 짚어볼 것이다.

리오타르는 포스트모던 지식의 본질적 특성으로 다음의 체험을 든다. 즉, "사변적 서사 또는 해방의 서사 등 그 이름이 무엇이든 모든 것을 통일시키는 대서사는 신뢰를 잃었다".[2] 헤겔이 역사를 정신의 자기 획득이라고 설명하고, 마르크스가 역사를 온갖 형태의 지배에서 인간이 점차 해방되는 것으로 설명했던 것처럼 인류 역사를 단일한 과정으로 이야기할 수 있었던 18, 19세기 거대 이념의 건물들은 무너지고 와해되었으며 실현될 수 없는 유토피아이자 허구임이 입증되었다. 인류가 지향할 목표가 무엇인지 말할 수 있을 것이라 여긴 모던의 기본 이념, 즉 자유, 합리성, 기술을 통한 복지, 계몽, 진보가 지향하며 진보의 척도가 되는 인권 같은 이념들은 매우 의심스럽게 되었다. 포스트모던은 인간 존재와 인류 역사의 목적을 일관되며 보편타당하게 설명하는 지식은 이제 더 이상 믿을 수 없다는 것에 대한 반응이라 할 수 있다.

독일의 대표적인 포스트모던 사상가 볼프강 벨쉬(Wolfgang Welsch)는 이런 의미에서 포스트모던의 본질적 특성을 다음과 같이 설명한다. 포스트모던은 급진적 다원성이 삶의 현실을 폭넓게 규정하기 시작한 상태를 말한다. 그래서 포스트모던의 기본 체험은 매우 상이한 여러 형태의 지식과 삶의 기획 그리고 행위규범들이 이제 자기 분야를 넘어 권리를 주장할 수 없게 되었다는 것이다. ― 벨쉬에게 이것들은 이성의 다양하고 독자적인 형식인데, 이제부터 이들 상호 간의 지배는 허용되지 않는다. "지금부터 진리, 정의, 인간성 등은 복수로 존재한다." 이로써 포스트모던은 "다원성을 공격적으로 옹호하

2 　같은 책, S. 71.

며, 과거는 물론이고 새로운 헤게모니의 월권에도 단호히 반대한다". 그러므로 포스트모던은 "이질적 개념, 언어유희, 삶의 형태의 다원성"을 옹호한다. 바로 이런 다원성이 "포스트모던을 하나로 모아 통일시키는 초점"이며, 이 다원성이라는 소실점에서 예술, 경제, 철학, 정치에 이르기까지 여러 다양한 사회 분야에서 이루어지는 포스트모던 체험이 하나로 모인다. 하지만 포스트모던은 보수주의 문화 비판처럼 '안티 모던'이나 완전히 '트랜스모던'도 아니다. 이것은 급진적인 다원성을 요구함으로써 예전에 소수만 이해했던 20세기 모던을 대중화하겠다는 것이다. 벨쉬에 따르면 이런 의미에서 포스트모던은 '급진적 모던'이다. 포스트모던은 모던에 비해 새로운 시대임을 강조한다는 의미에서 결정적으로 포스트모던하다. "포스트모던은 모던의 기초가 되는 강박관념, 즉 보편학(Mathesis universalis) 개념에서 시작해 세계 역사철학의 기획을 거쳐 전 세계에 유토피아를 건설하겠다는 계획에 이르기까지 '통일의 꿈'과 이별한다." 포스트모던은 "모던을 이어가고 있지만, 모더니즘과는 이별한다".[3]

이런 문화철학적 체계가 현대 예술과 포스트모더니즘에 대한 현대 예술의 입장에 어떤 의미가 있을까? 하나는 네오 아방가르드의 마지막 통일된 진보 개념이 붕괴됨으로써 생긴 양식과 형식의 미적 다원성이 계속 급진화될 것이라는 것이고, 다른 하나는 포스트모더니즘 자체가 본질적으로 예술 운동이었고 지금도 그러하다는 것이 간과되어서는 안 된다는 것이다. 포스트모더니즘은 건축과 예술 분야에서 먼저 두각을 나타냈으며, 그다음으로 문학과 음악에서도 주목을 받으면서 철학에 생각해 볼 만한 성찰거리를 제공했다. 미국의 예술 이론가 찰스 젠크스(Charles Jencks)는 포스트모더니즘을 "예술과 건축의 신고전주의"로 규정한 그의 대표적인 저서 말미에 "포스트

3 Wolfgang Welsch, *Unsere postmoderne Moderne*, Weinheim 1987, S. 4ff.

모더니즘 시학"과 이 시학의 규칙을 정의하는데,[4] 이것은 1980년대 예술 및 건축에서 포스트모더니즘의 강령과 원칙이 어떻게 드러나고 있는지 잘 보여 준다. 젠크스는 포스트모더니즘 예술 작품에서 읽어낼 수 있는 포스트모더니즘의 가장 분명한 특징은 **"부조화의 미"** 또는 **"부조화의 조화"**[5]라고 부를 수 있는 새로운 혼종이라는 사실에서 출발한다. 이 새로운 다원주의는 여러 양식들의 병존뿐만 아니라 작품 자체의 "파편화된 통일성"으로도 나타난다. (포스트모더니즘의 다원주의는) "분열하고 충돌하려는" 경향이 있지만 동시에 조화를 이루려는 욕구를 충족해야 하며, 파편적 또는 이율배반적 성격을 분명하게 드러내서는 안 된다. 포스트모더니즘의 양식 원칙에는 **"극단적인 절충주의"**라는 특징도 있다. "이것은 여러 다양한 취향 문화를 이용하고 이들 양식에 따라 다양한 기능을 정의하기 위해 다양한 언어를 혼합한다."[6] 젠크스는 제임스 스털링(James Stirling)이 런던 테이트 갤러리(Tate Gallery)를 확장할 때 이런 패러다임을 실현했다고 봤다. 포스트모더니즘 건축의 제일 중요한 목표는 **"세련된 도시화"**인데, 이에 따르면 도시는 무턱대고 중앙 집중화할 것이 아니라 작고 다양한 단위들로 나눠 계획되어야 한다.[7] 젠크스가 신이나 자연에 인간의 특성을 부여하는 **"의인화**(Anthropomorphismus)를 포스트모던적으로 표현한 것"[8]이라고 말한 현상도 이와 연관된다. 그것은 인간의 몸을 암시하는 형태나 장식이 다시 돌아와 포스트모더니즘 회화의 중요한 주제가 되는 현상을 말한다. 이로써 아이러니하게도 또다시 구상화로 회귀

4 Charles Jencks, *Die Postmoderne*, Der neue Klassizismus in Kunst und Archtektur, Stuttgart 1987, S. 329ff.
5 같은 책, S. 330.
6 같은 책, S. 335.
7 같은 책, S. 336.
8 같은 책, S. 336.

하는 것뿐 아니라 모더니즘의 형식주의와 기능주의에 대항해 **내용으로 돌아가는 것도 가능해졌다.**[9] 이런 내용으로 인해 포스트모더니즘은 너무 자주 과거나 과거 모티브, 과거 형식을 패러디하거나 추억에 젖은 태도로 다루는 것으로 알려져 있다. 그래서 내용상 회상 혹은 "암시적인 추억"이 포스트모더니즘의 특징인 것 같지만,[10] 포스트모더니즘은 분명히 과거를 인용이나 암시, 질책 또는 모티브로만 받아들여 **전통을 새롭게 재해석**한다.[11] 여기서 젠크스가 내린 결론은 "포스트모더니즘의 가장 두드러진 양상"은 "**이중코드화**(Doppelkodierung)", 다시 말해 아이러니, 다의미성, 모순을 사용한다는 것이다.[12] 포스트모더니즘 건축, 그림, 텍스트는 늘 여러 코드로 해독될 수 있다. 이 코드는 서로 아이러니화하고 서로 반대하거나 지양할 수 있는데, 여기서 지적인 위트가 나온다. 이것은 포스트모더니즘이 추구하는 또 하나의 특성을 만들어내는 바 포스트모더니즘 작품은 "**다가성**(Multivalenz)",[13] 즉 원칙적으로 모호성을 의도함으로써 끊임없이 해석을 바꾸게 한다는 것이다. 이것은 다시 "**새로운 수사적 어법**"[14]을 의식적으로 만들어낸다. 모더니즘과는 달리 포스트모더니즘 예술은 말하고, 서사하며, 암시하고(andeuten), 변죽을 울리며(anspielen), 수신자와의 커뮤니케이션을 시도하되 이들을 너무 진지하게 만들지 말 것을 요구한다. 이것은 포스트모더니즘 건축은 휴머니즘을 "**부재하고 있는 중심으로 회귀하는 것**"[15]으로, 공유 공간을 소망하지만 이 공간을 차지할 만한 적당한 것이 아직 없다는 자백으로 연출한다(이것은

9 같은 책, S. 338.
10 같은 책, S. 338f.
11 같은 책, S. 345.
12 같은 책, S. 340.
13 같은 책, S. 342.
14 같은 책, S. 345.
15 같은 책, S. 346.

확실성은 모두 사라졌지만 동경으로 남아 인용될 수 있다는 표현임)는 젠크스의 말과 일치한다.

젠크스가 정의한 대로 이 규칙이 모든 경우에 근거가 충분하고 실제로 모더니즘과의 이별을 설명하고 있는지는 불분명하다. 이 말이 옳다면 이것은 모더니즘에 대한 몇 가지 비판을 수용한 것이다. 기능주의에 대한 거부는 형식의 수사적 요소를 강조하는 것이고, 부재하는 중심으로 회귀하는 것은 제들마이어 이후로 모더니즘이 상실했던 중심(포스트모더니즘의 아이러니는 이런 중심을 이데올로기처럼 중시한다는 비난에도 끄떡없지만)을 찾는 것인지도 모른다. 하지만 젠크스가 말한 이런 관점은 아마 회화, 건축뿐만 아니라 문학, 음악, 철학에서 포스트모더니즘의 입장이라고 불릴 법한 것에도 적용될 수 있을 것이다. 움베르토 에코(Umberto Eco)는 포스트모더니즘 문학의 대표 소설 『장미의 이름 후기(Nachschrift zum Namen der Rose)』에서 이런 입장을 다음과 같이 멋지게 요약했다. "모더니즘에 대한 포스트모더니즘의 대답은 과거는 파괴되어 침묵하기 때문에 이제 파괴할 수 없게 된 뒤 새로운 방식으로, 즉 아이러니의 눈, 순수하지 않는 눈으로 파악해야 한다는 점을 통찰하고 인정해야 한다는 것이다. 내게 포스트모더니즘의 이런 입장은 똑똑하고 너무 박식한 여인을 사랑한 나머지 '나는 당신을 진심으로 사랑해요'라고 말할 수 없는 남자의 입장과 같다. 남자는 리알라(Liala)가 이미 이런 말을 했다는 사실을 그녀도 알고 있다는 걸 분명히 알고 있기 때문이다. 하지만 해결책이 없는 것은 아니다. 그는 이렇게 말하면 된다. "리알라였다면 지금 이렇게 말했을 것 같군요. '당신을 진심으로 사랑합니다'". 이 순간 그는 거짓된 순수성(직언)을 피하며 더 이상 순수하게 말할 수 없다는 것을 분명하게 표현했지만, 여인에게 자기 속마음을 제대로 전달한 셈이다. 즉, 남자는 그 여인을 사랑하지만 순수성을 잃어버린 시대에 사랑하고 있다고 말하고자 했던 것이다. 여인이 이 언어유희를 받아들인다면 그녀 역시 이 사랑 고백을 받아들일

것이다." 하지만 에코는 짓궂게 여기에 다음과 같은 말을 덧붙인다. "이것이 바로 아이러니의 아름다움이자 위험이다. 아이러니하게 말한 것을 진지하게 받아들이는 사람은 늘 있는 법이다."[16]

리오타르는 **암시**의 기능과 더불어 모더니즘 예술과 포스트모더니즘 예술 사이의 차이를 젠크스나 에코보다 훨씬 더 급진적으로 봤다. 앞에서 언급한 것처럼 리오타르는 모더니즘 미학을 칸트와 연결해 "향수병" 수준의 숭고 미학으로 설명한다. "숭고 미학은 표현할 수 없는 것(숭고)을 단지 내용이 부재하고 있는 것으로만 드러낼 수 있지만, 형식은 그 인식 가능성 덕분에 독자나 관객에게 위안과 기쁨을 준다. … 포스트모더니즘이란 모더니즘의 표현 자체에 표현할 수 없는 것이 있다는 것을 암시하는지 모른다. 이것은 적합한 형식이 주는 위안을 거부하고, 불가능한 것에 대한 동경을 함께 느끼고 나누게 해주는 취미의 합의를 거부한다. 그것은 새로운 표현을 찾는다. 그렇지만 이런 것을 즐기기 위해서가 아니라 이 세상에는 표현할 수 없는 것이 있다는 감정을 좀 더 예민하게 느끼기 위해서다." 리오타르는 포스트모더니즘 예술의 기본 특징을 다음과 같이 요약한다. "우리가 할 수 있는 것은 **현실을 전달하는** 것이 아니라 표현할 수는 없지만 생각할 수는 있는 것에 대한 암시를 고안해 내는 것이라는 점을 분명히 해야 한다."[17] 젠크스가 신고전주의라고 해석한 수사적 그리고 서사적 요소들은 여기서 더 이상 지칭될 수 없는 것을 지칭하는 기호임이 입증된다. 이로써 암시는 철학적으로나 미적으로 꼭 필요한 것이 된다. 삶이 확고하다는 것을 깨닫기 위한 토대가 되는 이런 직접성은 더 이상 없기에 암시는 이제 그 어떤 것도 직접적으로 바로 표현할

16 Umbert Eco, *nachschrift zum Namen der Rose*, München 1984, S. 78f.

17 Jean-Françoi Lyotard, *beantwortung der Frage: Was ist Postmoderne?* In: Peter Engelmann(Hg.), Postmoderne und Dekonstruktion. Texte französischer Philosophen der Gegenwart. Stuttgart 1990, S. 47f.

수 있는 것은 없다는 것을 넌지시 비추는 기능을 하기 때문이다. 포스트모더니즘 건축의 특징인 **중심의 부재**에서 드러난 바와 같이 포스트모더니즘 예술은 항상 '빈 공간'을 암시한다.

직접적으로 전달할 수 있는 삶은 더 이상 없으며, 그래서 삶의 직접성을 미적인 암시로만 인용하려하는 입장으로 포스트모더니즘을 설명하는 것은 포스트모더니즘에 대한 또 하나의 관점을 제시한다. 그것은 앞에서 '**일상생활의 심미화**'라는 제목으로 논의했던 것이다. 벨쉬는 삶의 심미화나 정치의 심미화는 일어날 수밖에 없다고 확신했을 뿐 아니라 이를 요구하기까지 했다. 그는 예술, 즉 미적인 것이 이 시대에 맞는 현실 모델이 되어야 한다고 제안했다. "예를 들어 우리가 예술에서 알 수 있는 바와 같이 철저한 이질성을 특징으로 하는 다원성은 우리 사회, 즉 포스트모던 사회 체제에 부합한다. 즉, 포스트모던 사회체제는 오늘날 '해방'이라 할 만한 것을 실제로 좀 더 많이 지각하고, 규범상 해방과 연관된 것을 발전시키며, 이를 위반하고 있는 것, 다시 말해 차이를 동일하게 짜 맞추거나 억압하거나 하나의 (동일한) 형태로 만드는 경향에 맞서는 것을 중시한다. 그 사이 삶의 형식이 다양해짐으로써 중요해진 (그리고 언어와 같은 다른 영역에, 심지어 현실의 모든 영역에 중요해진) 다원성은 어떤 다른 분야보다도 예술에서 뚜렷이 연구될 수 있게 되었다. 이런 의미에서 (다원성의 초등학교로서) 예술은 사회의 모델 기능을 한다. … 예술을 통해 우리는 오늘날 서로 다른 삶의 형식으로 이루어진 사회에서 무엇이 중요한지를 배울 수 있다. 즉, 차이를 인정하는 것, 자기 영역을 넘어 부당하게 간섭하는 것을 금해야 한다는 것, 드러나지 않게 이루어지는 간섭을 폭로하는 것, 구조를 통일하려는 것에 저항하는 것, 획일화되지 않고 계속 변화할 수 있는 능력 말이다."[18]

18 Wolfgang Welsch, *Ästhetisches Denken*, Stuutgart 1990, S. 164f.

한편으로 예술이 삶의 모델 기능을 하도록 만들겠다는 이런 의도가 포스트모던한 삶의 감정에 전적으로 부합된다는 점은 의심의 여지가 없을 것이다. 다른 한편으로 (비록 약화된 형태이긴 하지만) 예술과 현실의 관계도 예술을 삶의 실천 속으로 옮겨 놓고자 했던 **모던의 아방가르드** 개념에 가까울 것이다. 하지만 이처럼 삶의 세계를 심미화하는 현상이 늘어나고 있는 것에 예술의 여러 가능성을 고려해 강력하게 반대하는 입장도 있다.

이와 연관해서 "삶의 세계를 심미화"[19]하는 데 격렬히 비판했던 뤼디거 부브너(Rüdiger Bubner)를 예로 들 수 있다. 부브너에게 삶의 세계의 미화란 거리 연극(마당극)에서 디자인의 지배에 이르기까지, 그리고 지금 유행하고 있는 남에게 보여주는 것으로 즐거움을 누리는 '전시 쾌감'에서 자기 삶을 글로 꾸미는 것까지 일상생활에 미적인 요소와 미적인 가공 과정을 주입하는 것을 의미한다. "사회적 행위는 보여주는(과시) 행위가 되었다. 주체는 자기 희망과 관심을 여러 포즈로 꾸며서 표현한다. 현실은 모든 이가 박수 치며 찬사를 보내는 허상을 위해 존재론적 품위를 포기한다."[20] 이런 진단의 증거로 '**연출하다**'라는 동사가 인플레이션을 일으킬 정도로 자주 사용되고 있다는 점만 들어도 충분하다. 예전에는 오직 연극만 연출되었다. 하지만 오늘날에는 모든 것이 연출된다. 다시 말해 전시회, 텍스트, 성욕, 육체, 삶의 여러 형태, 커리어, 인간관계, 정치제도까지 모든 것이 무대에 오른다. 그런데 '무대에 오른다'라는 말은 곧 '과시한다'라는 뜻이다.

부브너는 예술과 일상생활, 그리고 **성스러운 것**과 **일반적인 것**을 가르는 전선이 이렇게 뒤섞이는 것을 매우 우려한다. 이런 걱정을 하면 너무 쉽게

19 Rüdiger Bubner, *Ästhetisierung der Lebenswelt*, In: R. B., Ästhetische Erfahrung, Frankfuhrt/Main 1989, S. 143ff.

20 같은 책, S. 150.

문화보수주의라는 악평을 듣는다. 문화보수주의는 배타적이며 엘리트적이고 사회 심리적 피난처 구실을 해온 예술이요 근래 모든 삶의 영역이 서로 혼종되는 현상이 늘어나면서 위협받고 있다고 본다. 하지만 여기서 그런 걱정이 과연 타당한지 의문이다. 다른 많은 사람처럼 부브너의 출발점도 미적인 것의 본질을 규정하는 것이다. 이 문제는 이미 칸트가 『판단력 비판(Kritik der Urteilskraft)』에서 우리가 **무관심하게 만족하며** 접근하는 '**목적 없는 합목적성**'이라고 규정한 바 있다. 그러므로 부브너의 현대적 재정의에서 미적 체험이란 "복잡한 일상의 여러 기능에서 아무런 기능을 하지 못하는 영역을 전혀 예기치 않게 특별히 열어 보이는 것이다".[21] (축제나 유희와 유사한) 예술은 기능이 지배하는 세계에서 자유의 요소를 꾸민 것이다. 예술은 모든 것이 다른 것과 연관되어 있는 세계에서 독자적으로 존재할 수 있는 것이 있다는 것을 보여준다. 이는 앞에서 인용한 바 있는 예술 작품을 독립된 전체로 특징지은 지멜의 성격 규정과 다르지 않다. 우리는 여기서 예술 작품의 고유한 의미는 일상생활과의 **유사성**이 아니라 **대립성**에서 미적 특성을 획득한다고 추론할 수 있을 것이다. "심미적 체험은 우리의 일상 체험의 **특수한 경우**다. 일상 체험을 제거하려면 심미적 체험까지 포기해야 한다. … 목적에 따라 세계를 다루려는 노고를 하지 않는다면 그 전에 아무 대가 없이 감각을 통해 선물 받은 좀처럼 보기 드문 순간을 받아들일 수 없을 것이다."[22] 하지만 이로써 예술은 벨쉬가 생각했던 삶의 모델 기능, 즉 모던의 가장 정통한 이론들이 늘 추측했던 현실의 비판적 상관물로 남는 데 적당하지 않게 될 것이다.

그러므로 이런 견해에 따르면 현실을 연출해 현실을 심미화한 것은 미적

21 같은 책, S. 151.
22 같은 책, S. 152f.

인 것의 자유가 실재가 아니라 실재의 **허상**으로 가지를 뻗은 것일 뿐이란 것만 의미한다. 부브너에 따르면 "삶에 대한 진지한 질문은 심미적인 허구라는 매체"를 통해 토의되며, 이 때문에 이 질문이 가지고 있는 근원적 의미인 사회적·정치적 의미를 상실한다. 부브너는 그 원인을 진지한 영역들의 질서 메커니즘이 위기에 빠진 데 있다고 본다. 이런 관점에서 보면 현실의 심미화는 문화 발전의 요소라기보다는 하나의 위기의 징후다. (부브너에게 이 위기는 계몽주의의 위기와 같다.) 정보나 합리적 진리들이 너무 많이 공급되면서 이것들끼리 합리적인 방향 설정을 할 수 없게 되었기 때문이다.

미셸 푸코(Michel Foucault, 1926~1984)가 고대 희랍인들의 삶의 기술을 재발견한 뒤 포스트모더니즘에서는 삶을 심미화할 또 다른 가능성, 즉 '**실존 미학**'이 등장했다.[23] 푸코에게 **실존 미학**은 고대와 후기 고대 시대에 발전된 "**자기기술**(techniques de soi)"에 속한다. "자기기술이란 개인이 자기를 변화시켜 행복, 순수함, 지혜, 완전성 혹은 불멸의 상태에 도달할 목적으로 혼자 힘이나 다른 사람의 도움을 받아 자기 몸, 영혼, 생각, 행위 혹은 실존 방식에 일련의 조작을 가하는 기술(Praktik)이다."[24]

고대 그리스 시대에 자기기술의 발전은 델포이(Delphi)의 유명한 '너 자신을 알라'라는 원칙에서 에피쿠로스(Epikouros)-스토아(Stoicism)적인 '너 자신을 배려하라'라는 공리로 이어진다. 여기서 특별히 언급할 만한 것은 자신을 아는 것을 중시하는 에피스테메적(epistēmē) 인식에서 자기를 배려하는 것을 중시하는 실천적 명령으로 변화했다는 것이다. 궁극적으로 자기는 이런 배려에서 나온 노력의 결과물로 보인다. 한편으로 이것은 자기 활동이나 영

23 Michel Foucault, *Der Gebrauch der Lüste*. Sexualität und Wahrheit 2, Frankfuhrt/Main 1984; *Die Sorge um sich*. Sexualität und Wahrheit 3, rankfuhrt/Main 1984 und; Michel Foucault u.a., *Technologie des Selbst*, Frankfuhrt/Main 1993.

24 Foucault u.a., *Technologie des Selbst*, S. 26.

혼의 상태를 정확하게 관찰하게 한다. 자기 구성의 기술이란 자기를 시험하거나 양심을 연구하는 법을 익히는 것이다. 다시 말해 자기 구성의 기술은 (anachoresis), 즉 **세상에서 물러나** 자기 자신에게 집중함으로써 지금까지 해온 행위를 정확하게 결산하고, 해야 하지만 하지 않았던 것과 비교하는 법을 체득하는 것이다. 다른 한편으로 이 자기배려(Selbstachtung)는 모든 형태의 현실을 준비하는 것이다. 이처럼 효과적으로 수련하는 것은 이따금 오해되고 있는 **금욕 생활**의 목적이자 목표다. 푸코는 스토아학파의 금욕 생활의 주요 특징을 다음과 같이 설명한다. "수련은 금욕 생활의 주요 특징에 속하는데, 수련을 통해 주체는 어떤 상황에서도 사건을 해결할 수 있는지, 이 사건에 딸린 담론들을 잘 적용할 수 있는지 점검할 수 있게 된다. 중요한 것은 준비 상태를 점검하는 것이다."[25] 금욕 생활의 틀 안에서 **멜레테**(melete)와 **김나지아**(gymnasia) 이 두 가지 기술이 이런 점검에 이용된다. 라틴어 메디타티오(Meditatio)와 상응하는 멜레테는 원래 연설가가 적절한 표현을 찾아 심사숙고하는 것을 의미하지만 그 밖에 상상된 특정 상황에 어떻게 반응하고 논거를 댈지 연습한다는 뜻도 된다. 금욕 생활의 이런 면을 잘 보여주는 스토아학파의 **명상 연습은**(praemeditatio mallorum), 즉 상상을 통한 윤리 체험이다. 여기서 중요한 것은 일어날 수 있는 최악의 상황을 확실한 것으로 여기고, 이것이 영혼에 어떤 위력도 가하지 못하도록 대비하는 것이다.

또 다른 금욕 생활은 김나지아로 설명되는데, 이것은 글자 그대로 인위적으로 만든 것이긴 하지만 실제 상황에 맞게 수련하는 것이다. 여기에는 오늘날에도 아마 금욕의 기술하면 떠오르는 수련들, 즉 성욕의 절제, 몸의 자제, 육체의 정화 의식 등이 있을 것이다. 이 수련의 의미는 우리 몸을 적대시하는 윤리학을 따르라는 것이 아니라 수련을 통해 외부의 영향이나 충동에 영

25 같은 책, S. 47.

향을 받지 않게 하자는 것이다. 여기서 중요한 것은 세계의 자극에 유혹되지 않으며, 그래서 그 유혹에서 자유롭고 그것을 지배할 수 있다는 것을 스스로 증명하는 것이다. 김나지아의 기술에는 비단 운동을 통해 몸을 단련하거나 여러 가지 신체적 노력을 하는 것만 있는 것이 아니다. 단식 기간이 끝나고 노예들이 맛있는 음식을 가지고 와도 그것을 먹는 것을 포기하며 대신 그 음식을 노예에게 주고 자신은 노예의 음식으로 만족하는 수련도 이 기술에 속했다. 이것은 배고픔을 참는 것뿐 아니라 노예의 상황에 대비해 연습하는 것이기도 했다. 노예의 운명을 스토아적 평정심으로 참을 수 있을 때만 우리는 주인으로 자유롭다.

푸코가 인용한 소수의 예들만으로도 자기-기술이 얼마나 심미적인 (가공) 방식을 이용하는지 알 수 있다. 여기서 요구되는 것은 몸을 만드는 것뿐 아니라 판타지, 상상력, 수사학, 꾸며낸 행동, 가상 등이다. 실존 미학이라는 개념, 즉 삶의 기술을 통해 자기를 만들어보려는 것은 한편으로 개인을 전통과 연결시키고, 다른 한편으로 개별 양식의 선택을 가능하게 한다. 즉, 삶의 기술에 주관적 **표현**, 다시 말해 수련과 노력을 통해 획득한 **자기 형식**을 외적으로 드러내 보이는 자기표현이라는 색채를 부여한다. 바로 이런 실존 미학은 인간은 **자신을 꾸밀** 책임이 있고, 이 꾸밈은 조형 기술을 이용한 조형 작업의 결과로만 가능하다는 믿음에서 출발한다. 여러 이데올로기적 이유로 묻혀 있긴 하지만 교양(Bildung)이라는 말의 원래 의미에는 이런 면이 보존되어 있다.

그렇다면 **자기를 꾸미**(Selbstgestaltung)라는 이념은 원칙적으로도 **자기 발견**, 자기실현, 자기 체험, 자기 계발에 토대를 두고 있는 현대 심리학과는 대립한다. 후자에서 자기는 늘 미리 주어져 있는 것이라 그것을 탐색해 찾고 도달하는 것만이 중요하다. 하지만 자기를 꾸미라는 이념에서 자기는 특히 자기 자신을 창조하려는 노력의 결과물이고, 자신을 심미적으로 만들어낸

산물이다. 포스트모더니즘은(Die Moderne) 인간은 자신의 창조자가 되어야 한다는 원칙으로 이런 측면을 한 번 더 간명하게 정리한다.

오늘날 어디서나 이루어지고 있는, "삶을 꾸미고, 몸을 배양하며, 지속적인 자기 인증을 통해 자신을 특출하게 키워보려는 기술의 계획"[26]은 푸코가 고대 그리스와 후기 고대 그리스 시대 사람들이 어떻게 자신을 다루었는지 분석한 데서 나온 것이다. 그래서 몸을 만드는 것, 즉 일정한 목적의식을 가지고 깊이 생각한 다음 "쾌락을 사용하는 것"은 'fit and fun' 이상의 것을 의미한다. 이것은 나만의 고유한 삶이라는 기준을 통해 오로지 미적인 척도만 따르려 함으로써 윤리적 준칙이나 도덕에 기초한 원칙들을 대체하기 때문이다.[27] 부브너가 단점이라고 비판한 것도 여기서는 장점으로 칭찬된다. '자기를 꾸미는 것'은 이질적인 도덕 규정에 더 이상 맞출 필요도 없고, 모든 종류의 정치적 이데올로기에 더 이상 예속될 필요도 없으며, 자신의 쾌락을 위해 재미로 다른 사람의 것을 빼앗아 오지도 않기 때문이다. 꾸민다는 것은 엄격한 의미에서는 형태를 만드는 것이다. 다시 말해 분명한 거리감을 가지고 자신과 타인을 향유할 수 있기 위해 - 이것은 물론 타인에 대한 존중과 자신에 대한 자부심을 의미한다 - 금욕적이며 중용적인 태도를 취하는 것이다.

행위를 구속할 수 있는 척도가 더 이상 존재하지 않는 시대에 불쑥 나타난 이 빈 공간을 심미화를 통해, 다시 말해 삶의 양식화를 통해 채우고 싶다는 유혹이 커지고 있는 것만은 분명하다. 예술과 광고처럼 예술이 산업화로 인해 소멸되는 단계에서 이루어지는 이런 보상 활동은 이해될 수 있을 뿐만 아니라 꼭 필요할 것이다. 이것은 풀 수 없거나 또는 풀기 힘든 문제들

26 Kirsten Hebel, *Dezentrierung des Subjekts in der Selbstsorge*, In: Gerhard Gamm/ Gerd Kimmerle, *Ethik und Ästhetik, Nachmetaphysische Perspektiven*, Tübingen 1990, S. 228.

27 Kirsten Hebel, a.a.O., S. 234.

을 지각 자극으로 변형시킴으로써 회피할 수 있게 한다. 'United colours of benetton'에서는 사실상 어떤 인종주의도 없다. 타자의 문화는, 그것이 미화되는 순간 충분히 받아들일 수 있는 것이 된다. 이슬람교의 관습과 도덕이 민속박물관에서 연출된다면 아무도 두려워하지 않는다. '실존의 미학'이라는 개념은 직접성에 대한 숭배, 그리고 오랫동안 사회 비판 담론을 지배해 왔던 경악의 수사학을 취소하려는 문화 기류로 해석될 수 있을 것이다. 다문화 사회는 오로지 이와 같은 심미화를 통해서만 실현될 수 있다. 이처럼 자신을 꾸미는 자기 양식화라는 형식이 삶을 꾸미는 것에 대해 새로운 시각을 열어줄 것이라는 점은 분명하다. ― 이와 마찬가지로 우리는 포스트모더니즘이 형식과 색깔의 유희를 펼치는 이면에는 나만의 고유한 삶을 향한 억제할 수 없는 동경이 나타나 자신만의 고유한 것을 요구하며 쇼킹할 정도로 무자비하게 이를 실행할 것이라는 점을 항상 각오해야 한다.

새로움에 관한 이론

보리스 그로이스

포스트모더니즘에 의해 종식된 것으로 선언된 모더니즘에 대한 관심을 다시 고조시킨 것은 바로 포스트모더니즘 담론에 대한 논란이었다. 이렇게 모더니즘을 다시 생각하게 되면서 모더니즘 문화 이론을 발전시키려는 시도들도 일어났다. 이런 시도들은 어쩌면 포스트모더니즘을 배경으로 지금까지보다 더 예리하게 모더니즘의 특징을 파악할 뿐 아니라, 이 특징을 모더니즘의 중요한 개념으로 만들지도 모른다. 이런 시도들 가운데 현대 예술은 종종 모더니즘을 설명하는 특징일 뿐 아니라 모더니즘의 가장 엄격한 현상 형식이자 주요 증인이 된다.

이와 연관해서 가장 흥미로운 텍스트는 러시아인으로 독일 대학에서 강의한 문화철학자 보리스 그로이스(Boris Groys)가 1992년에 발표한 에세이 『새로움에 대하여: 문화경제학적 시도(Über das Neue. Versuch einer Kulturökonomie)』다. 반어적인 면이 없지 않지만 그로이스는 아주 의식적으로 포스트모더니즘의 자기 이해, 즉 "역사에서 새로운 것이 일어날 가능성에 대

한 원칙적 의심"을 실마리로 삼는다. 엄격하게 말하면 이 점에서 포스트모더니즘은 모더니즘의 종식이나 극복이 아니라, 정반대로 모더니즘의 불가능함을 뜻한다. 포스트모더니즘과 모더니즘이 구분되는 지점은 바로 여기다. 모더니즘은 옛것의 극복, 월경(Transgression, 越境)과 경계 넘기, 한마디로 말해 새로움을 지향하기 때문이다.[1] 모더니즘을 이렇게 늘 새로움을 추구하고 옛것을 극복하려는 것으로 규정함으로써 그로이스는 포스트모더니즘을 역사학적 함정으로 유인했다. 한편으로 포스트모더니즘은 모더니즘과의 단절을 의미한다. 그런데 이런 단절은 (원래) 모더니즘이 하고자 한 것이라 이렇게 되면 포스트모더니즘은 모더니즘에 비해 새로운 것이긴 하지만 모더니즘의 법칙에 예속되고 만다. 다른 경우 포스트모더니즘은 수많은 르네상스(옛것의 부활)들 가운데 하나로 어쨌든 모더니즘의 전통에 속한다. 이 경우 포스트모더니즘은 포스트모던하지 않다.

하지만 그로이스의 주된 관심은 포스트모더니즘이 아니라 모더니즘을 구성하고 있는 "새로움"이다. 그로이스에 따르면 새로움에 대한 질문(궁극적으로 이것이 모더니즘의 고유한 기호)은 옛날에 실재와 진리에 대해 물었던 것을 대체했다. 모더니즘에 와서 새로운 이론이나 예술 작품이 평가받는 이유는 이 오래된 질문에 옛날 이론이나 작품보다 더 나은 대답을 했기 때문이 아니라 '새롭다'라는 자세로 등장할 수 있었기 때문이다. "모더니즘의 새로움은 시대의 변동에 마지못해 수동적으로 의존한 결과물이 아니라 새 시대의 문화를 지배하려는 의식적 전략과 특정한 요구의 산물이다. … 새로움은 예전에 죽은 관습, 선입견, 전통에 의해 은폐되어 있던 미, 자연, 의미, 본질, 진리를 계시하고 발견한 것도 아니다."[2] 새로움이 모더니즘에 등장했을 때 품

1 Boris Groys, *Über das Neue*. Versuch einer Kulturökonomie, München Wien 1992, S. 167, Anm. 1.

고 있었던 파토스(pathos), 즉 새로움을 통해 인식, 정치, 예술에 결정적인 진보를 이루겠다는 생각은 이로써 이데올로기임이 입증된다. 새로움에서 중요한 것은 새로움 그 자체일 뿐이다. 옛것에 맞서 내세울 것은 '더 나음'이 아니라 '새로움'뿐이다. 하지만 이로써 새로움의 가치에 대한 질문이 제기된다. 뒤집어 말하면 진리의 "도달 불가능성과 의미의 결여로 인해 가치나 새로움에 대한 질문이 한층 더 부각된 것이다".[3]

새로움에 대한 추구는 이미 젊은 시절 루카치가 설명했던 근대적 주체의 "초월적 보호처의 상실 상태"의 증상이자 그 결과이기도 하다. 하지만 토대가 되는 진리, 궁극적 확실성, 객관적 현실 묘사를 포기해야 한다는 조건에서는 새로움에 대한 질문과 가치 있는 것에 대한 질문이 풀기 어려울 정도로 뒤섞인 채 맞물린다. "새로움에 대해 묻는 것은 가치에 대해 묻는 것과 같다. 우리는 도대체 왜 그전에 존재하지 않았던 것을 작곡하고, 그리고, 쓰고, 말하려고 하는가? 애초부터 진리에 도달할 수 없다는 것을 알고 있다면, 자기 문화를 혁신하는 것이 충분히 가치 있는 일이라는 믿음은 어디에서 오는가? … 달리 물으면 새로움이란 도대체 어떤 의미를 지니는가?"[4]

그로이스는 새로움의 의미를 묻는 질문을 "문화재(ein kulturelles Werk)의 가치는 어디에 있는가"[5]라는 질문으로 바꾼다. (궁극적으로 그의 연구는 이에 대한 답이다.) 그로이스가 이를 위해 설정한 첫 번째 가설은 다음과 같다. "독창적이고 혁신적인 문화재의 가치는 … 특히 문화 전통과의 연관성을 통해 명백해진다."[6] 문화재의 가치는 바로 그것이 겉으로든 실제로든 전통과 단절

2 같은 책, S. 10f.

3 같은 책, S. 13.

4 같은 책, S. 12f.

5 같은 책, S. 16.

6 같은 책, S. 17.

될 때 나타난다. 그러므로 새로움은 늘 옛것과 연관된다. 이 두 범주는 서로를 정의해 준다. 달리 말하면 "실제로 전통 사회에서는 전통이 아주 옛날부터 내려온 것이라 새것으로 대체될 수 있다거나 대체되어야 한다는 의식이 없다". 혁신이나 새로움을 높이 평가하는 것은 지금까지 잘 지켜온 것을 그냥 계속 물려주자는 **전통**의 반대 개념이다. 그래서 새것의 가치에 대한 물음은 전체적으로 문화의 구성과 연관된다. 이 질문은 가치나 가치평가 행위가 다소간 급격하게 변하거나 최근에 애호되는 가치가 오랫동안 존재했던 가치보다 더 나은 평가를 받는 문화를 전제한다. 그로이스는 이렇게 가치가 형성되는 과정 혹은 **가치가 인상되는** 과정을 "**문화경제**"라고 설명한다. 여기서 경제란 시장에서 일어나는 일로 환원되는 것이 아니라 단적으로 말해 교환 가능하거나 평가 기준이 되는 가치를 만드는 것을 뜻한다.

그로이스는 '가치 인상' 메커니즘을 분석하기 위해 핵심적이고 효과적인 구분을 한다. 그는 세계를 '세속 공간'과 '문화 아카이브' 두 개의 큰 영역으로 나눈다. 여기서 세속 공간은 문화로 정의되지 않는 모든 형태의 현실과 현실 체험을 말한다. 역으로 말하면 "현실은 문화 전통을 보완하는 것이다. 문화가 아닌 것은 현실적인 것이다. 문화 전통이 규범적이라면 현실은 세속적이다".[7] 문화는 한 사회의 집단 기억 속에 저장된 것이자 아카이브에 저장된 것이며, 더 이상 직접 접근할 수 없지만 전문가들에게는 거의 언제나 소환될 수 있는 형태로 보존된다.

하지만 문화를 아카이브라 규정한 것은 모더니즘의 구성 조건의 역설에 속한다. "새로움은 무엇보다도 옛 가치가 문서로 저장됨으로써 시간의 파괴 활동을 막을 때 요구된다. 아카이브가 존재하지 않거나 그것의 물리적 존재가 위협받을 때 전통을 온전히 전승하는 것이 혁신보다 더 선호된다."[8] 바로

7 같은 책, S. 19.

새로움에 심취한 모더니즘 문화도 어떤 다른 문화보다도(대학, 박물관, 도서관, 극장, 비디오, 영화, CD, CD-Rom 등) 과거를 저장하는 데 큰 관심을 가졌다.

이제 아카이브는 단지 박물관에 들어가는 형태로 옛것을 보관할 뿐 아니라 새로움에 대한 척도, 다시 말해 아직 존재하고 있지 않지만 곧 아카이브에 들어오게 될 것에 대한 척도도 만든다. "문화 아카이브를 만드는 기본 원칙은 새로움은 받아들이지만 모방된 것은 무시한다는 것이다. 이미 존재하고 있는 것을 모방할 뿐인 것은 문화 아카이브에 의해 불필요하거나 동어반복적인 것이라 거부될 것이다."[9] 아카이브에 저장되었기에 가치가 올라가고, 가치가 인상되었기에 아카이브에 저장되어야 하는 새로움이란 무엇인가? 그것은 낯선 것, 지금까지 금지된 것, 금기시된 것, 억압된 것인가? 그로이스는 이를 부인한다. 그에 따르면 새로움은 단적으로 **다른 것도** 아니다. 그러니까 지금까지 아카이브에서 **빠져** 있거나 추방된 것이 아니다. 그것은 시장과 유행의 결과도 아니고, 창조적 독창성이나 개인의 진정성을 표현한 것도 아니다. 그것은 인간 자유의 산물도 아니다. 또 유토피아적인 것, 그러니까 미래의 관점에서 현재 아카이브의 내용을 뛰어넘는 것도 아니다. 새로움은 전적으로 이 모든 것이 될 수 있지만 무엇보다도 이보다 더하면서 동시에 덜한 것이다. "새로움은 단지 어떤 특정한 개인의 의식에만 새로운 것이 아니라 문화 아카이브와 관련해서 새로울 때만 새로운 것이다."[10] 이 말은 아무것도 그 자체로 새로울 수 없지만, 모든 것은 새로운 것이 될 수 있다는 뜻이다. 새로움은 집단의 평가 과정의 결과물인데, 이 평가 과정은 아카이브에서 지속적으로 이루어지고 몇몇 사람이 관여한다. "작가만 이 역사적 기

8 같은 책, S. 23.

9 같은 책, S. 55.

10 같은 책, S. 44.

억에 접근하는 것이 아니다. 비평가도 마찬가지다. 그래서 새로움에 대해서
는 개인적으로 평가할 수 있고 동시에 공적인 토론도 열릴 수 있다."[11] 세속
공간, 즉 현실, 일상, 사회정치적 삶은 늘 이 새로움을 위한 탁월한 저장고
다. 세속적 영역에서 나온 기억, 체험, 대상들이 문화 아카이브에서 최신 유
행으로 찬미되기 위해서는 가치 인상이 이루어지기만 하면 된다. 모더니즘
에 와서는 문화 아카이브와 세속 공간을 가르는 **가치평가** 기준의 변화가 새
로움이 될 기회를 결정한다. 새로움의 성립에서 중요한 것은 (니체에 따르면)
'**가치에 대한 재평가**'다. 즉, 지금까지 무가치했던 것이 갑자기 가치 있는 것
으로, 지금까지 가치 있는 것이 무가치한 것으로 간주될 수 있는데, 이때 혁
신은 기존 가치를 재평가하거나 평가절하할 새로운 문화가치로 인정받기 전
에 먼저 '기존의 가치를 깎아내리는 것'으로 이해되기도 한다.[12]

그래서 현대 **예술**은 문화의 전통 가치, 특히 예술 작품의 전통적 개념을
평가절하하고, 그 대신 세속 공간의 대상들을 새로운 문화가치로 가치 인상
하는 과정의 결과물로 볼 수 있다. 뒤샹의 레디메이드는 그로이스에게도 이
에 대한 결정적 사례다. 단토와 달리 그로이스는 이것을 '예술이란 무엇인
가?'라는 질문을 모더니즘의 핵심 질문으로 만드는 선동으로 보는 것이 아니
라 귀중한 문화재와 세속적인 것을 가르는 경계선에 대해 질문하는 과정으
로 본다. "우선 대상, 자세, 태도, 운명의 세속성과 이와 연결된 예술적 혹은
이론적 요구 사이의 내적 긴장이 혁신에 가치를 부여하는데, 이 가치는 혁신
을 세속 공간은 물론이고 혁신적이지 않고 통속적이며 규범에 순응하는 예
술과도 구분해 준다. 아카이브에는 오로지 예술 혹은 비예술로 명확하게 구
분되는 것을 거부하는 예술만 들어간다. 이런 예술은 전통 기준을 충족시키

11 같은 책, S. 44.
12 같은 책, S. 63.

지도 않고 그렇다고 세속 공간에 속하지도 않는 반면, 이 두 가지 특성을 자체 내에 함께 받아들여 둘의 관계를 주제화한다."[13] 하지만 (그로이스의 고유한 주장에 따르면) 이로써 현대 예술가는 철저하게 의식적으로 전통 가치를 창조할 가능성을 포기한다. 다시 말해 현대 예술가는 당연히 그렇게 할 수 있음에도 알브레히트 뒤러(Albrecht Dürer)처럼 그리는 것을 포기한다. 이로써 이렇게 포기하는 행위 그 자체가 문화가치가 되거나 최소한 다음과 같이 말할 수 있다. "현대 예술가는 전통 가치를 창조할 능력을 희생하거나, 예를 들어 변기를 뒤집어 그림으로써 금욕을 연습하는 사람이라고 말할 수 있다. 여기서 뒤집어 놓은 변기는 이처럼 금욕적인 희생에 의해 가치를 얻는다. 능동적으로 적응한다는 의미나 가치 인상된 문화 규범에 따라 가치를 생산하는 것뿐 아니라 희생의 경제학, 다시 말해 제작과 전통적 가치를 포기하거나 문화 공간을 그냥 떠나거나 귀중한 것을 실제로 혹은 상징적으로 파괴하는 것도 새로운 가치를 창조할 수 있다."[14]

이런 금욕 과정이 혁신적인 것으로 간주됨에 따라 이 과정에 대한 평가도 변한다. 오랫동안 뒤샹의 레디메이드나 〈모나리자〉를 전통 예술에 대한 공격적 평가절하 전략이라고 봤다면, 나중에 이것은 "모든 세속 공간이 소중한 예술로 격상될 수 있게 한" 것으로 간주되었다. 하지만 뒤샹과 함께 시작된 이 길은 예술 창조의 새로운 가능성을 열어주었을 뿐만 아니라, 동시에 예술을 폐지하는 대가를 치러야 했다. "이 개념을 실현한 예술은 이제 다시 관습적이고 통속적이며 흥미를 유발하지 못하는 것"이 될 수밖에 없기 때문이다.[15] 그러니까 뒤샹 이후로는 그의 방법으로 뭔가 새로운 것을 창조하는 것

13 같은 책, S. 77.
14 같은 책, S. 127.
15 같은 책, S. 79.

이 훨씬 더 어려워졌다. "어떤 박물관도 이미 소장하고 있는 뒤집어 놓은 변기를 더 필요로 하지 않기 때문이다. 일상 용품을 다시 전통을 가치 인상한 것으로 만들기 위해서는 우선 이 물건의 세속성을, 다시 말해 이것과 그 전에 이미 가치 인상된 것들의 차이를 모두 보여주고, 문화적 지위를 얻을 것과 그렇지 않을 것을 구분해 주는 잠재적 문화 네트워크에 새로운 자리를 마련해 주어야 한다. 예컨대 뒤샹의 변기와 연결해서 차용(appropriation) 이론을 펼치며 독창성이 없는 것을 독창성의 특별한 표시로, 다시 말해 아류성을 특별한 창조 형식으로 설명할 수 있다면, 또 하나의 뒤집어 놓은 변기도 박물관에 들어갈 수 있을 것이다."[16]

마지막에 약간 냉소적으로 든 예는 그로이스의 새로움 개념에서도 문화 담론이나 이 담론의 주역들이 결정적으로 중요하다는 점을 말해 준다. 최근에 와서 이처럼 가치를 재평가하는 것은 담론이지 예술가가 아니다. 혁신(행위)은 담론을 통해 문화저장고로 들어가는 출입구를 발견할 때 비로소 그 자체로 (혁신으로) 인정받기 때문이다. 이렇게 보면 모더니즘의 문화경제는 물건을 세속 세계에서 문화 아카이브로 옮겨 놓기도 하고 가끔 다시 빼내기도 하는, 담론의 멈추지 않는 운동일 것이다. 그로이스는 이 운동을 세속 공간과 문화 아카이브 사이의 **교환** 과정이라 해석한다. 교환의 뿌리가 되는 것은 **혁신**이다. 즉, 새로움의 창조는 이 교환에 근거하고 있다. 이처럼 **혁신에 의한 교환 활동**의 결과 "세속 공간에 있던 특정한 물건이 가치 인상되어 문화 아카이브에 들어가기도 하지만, 반대로 특정한 문화가치는 평가절하되어 세속 공간으로 내려오기도 한다".[17] 다시 말해 일상 용품이 예술 작품이 될 수 있고, 예술 작품이 키치나 세속 공간을 꾸미는 장식품으로 떨어질 수 있다.

16 같은 책, S. 103.
17 같은 책, S. 119.

세속 공간과 예술이 이렇게 넓게 서로 관통하게 됨으로써 "문화가 오염되고", 동시에 예술 작품이 일상적 삶으로 타락했다고 평가절하되기도 한다.[18] 문화가치가 세속 공간으로 내려오면 문화적 의미를 상실하고 세속적인 것의 구성 요소, 즉 **통속**(대중) **문화**가 된다. 하지만 **팝아트**처럼 그 자체로 다시 미적인 매력이 재발견되면 이런 작품도 문화 아카이브로 복귀할 수 있다. 그로이스에 따르면 이런 현상은 예술에만 적용되는 것이 아니라 학문에도 적용된다. 소포클레스(Sophocles)의 비극판으로 수백 년 동안 유럽 문화 아카이브, 다시 말해 인문 교양의 중요 문서로 여겨졌던 오이디푸스 신화는 프로이트의 오이디푸스 콤플렉스의 발견으로 세속화되고 일반화되며, 모든 소시민의 열망과 노이로제의 토대가 될 충동경제(Triebökonomie)의 구성 요소가 되었다. 말하자면 고대 그리스 비극의 주인공인 오이디푸스가 일상 가정의 식구가 된 것이다. 하지만 이 현상에 대한 학문적 성찰, 특히 프로이트-해석학은 다른 차원에서 오이디푸스를 다시 문화 아카이브로 데려온다.[19]

문화 아카이브와 세속 공간을 가르는 경계선이 계속 변하고 서로 관통할 수 있는 것이긴 하지만 경계선을 제거할 수는 없다. 문화와 현실을 완전히 하나로 통일시키려는 꿈은 이루어질 수 없다. 그런 꿈은 그 자체로 모순이기 때문이다. 모든 것이 문화라면 문화는 더 이상 존재할 수 없다. 문화는 세속성을 필요로 하기 때문이다. "매번 우리는 세계를 가치 인상된 문화와 세속 공간으로 나누어 위계화하며 만난다. 매번 우리는 이 둘 사이를 매개해서 그 틈을 극복해 보려 시도한다. 이렇게 매개를 시도한 결과 문화와 세속 공간을 가르는 경계선은 매번 변하지만 결코 제거되지는 않는다."[20] 그래서 새로움

18 같은 책, S. 104f.

19 같은 책, S. 120f.

20 같은 책, S. 153.

의 문화인 모더니즘에서 중요한 것은 이런 공간이나 경계선 자체가 아니라 혁신을 통한 교환이다. 이 교환을 통해 세속 세계와 문화의 구성 요소는 항상 서로 연관되고, 교체된다.

그로이스의 성찰에서 끌어낼 수 있는 중요한 결론은 어떤 물건이 경계를 넘어가 그곳에서 아카이브 보존, 즉 문화적 인정을 통해 합법화된다면 그것의 원래 성격을 상실한다는 것이다. 뒤샹의 변기가 문화 담론의 대상이 되는 순간, 그것은 위생학적 성찰의 대상이 되기를 중단한다. 세속적 현실의 요구나 희망 그리고 체험이 문화 아카이브로 전이되는 순간, 그것은 세속적 위상이나 원래 의도를 상실한다. "자기 나라의 독창성과 다름을 서양 예술 시장에 보여준 제3세계 출신의 예술가는 이미 서양 문화 중개인의 눈으로 자기 고향을 판단한다."[21] 이것은 어떤 종류, 어떤 계급 혹은 인종, 어떤 성별의 정치적이거나 도덕적 요구 혹은 소망들이 소설, 영화, 조형예술에서 제기되어 문화 아카이브로 들어가는 과정에서 격렬하게 토론될수록 왜 실제 정치적 의미를 잃게 되는지 설명해 줄지도 모른다. 이런 논의들은 아무리 정당한 척하더라도, 세속 세계를 변화시키는 것을 목적으로 하는 것이 아니라 이 새로움이 문화 아카이브에서 어떤 가치를 지니느냐, 다시 말해 그것이 어떤 문화적 평가를 받을 수 있을까만 묻기 때문이다. 하지만 이 말은 현재 유효한 문화사회학 개념을 완전히 전도시킨다는 의미는 아니다. "긍정 전략과 비판 전략을 계속 교체한다는 것은 문화가 결코 특정 사회계급이나 집단을 직접 대변하는 것이 아니라, 거꾸로 이 집단들이 가치 인상된 것과 세속적인 것 사이의 경계선이 어떻게 설정되느냐와 상관없이 자기 생각을 표현한다는 것만을 의미하기"[22] 때문이다.

21 같은 책, S. 144.
22 같은 책, S. 144.

그래서 문화 아카이브에 들어가기 위한 투쟁은 사회 해방을 위한 투쟁과 혼동되어서는 안 된다. 비록 두 영역 사이에 교체와 교환이 계속 일어나고 있고, 이를 통해 세속적인 것이 늘 새롭게 정의되기는 하지만 말이다. 사회 이론이 말하는 "사회"는 그 자체로 문화 아카이브에 들어갈 대상이지 체험할 수 있는 현실은 아니다. "사회가 특정하게 위계적 단계로 나뉘어 조직된 구조로, 여러 계급, 인종, 사회, 성 집단으로 더 세분화되어 조직된 것으로 설명된다면 사회는 그 자체로 문화가 만들어낸 사실이 된다. 이렇게 설명된 사회는 더 이상 세속적이지 않다. 이런 설명을 통해 사회는 그 자체로 가공품, 즉 문화 가치가 된다."[23] 이로써 그로이스는 현대 예술과 문화철학에서 늘 중요시되었던 한 가지 현상을 설명한다. 그것은 바로 예술과 삶, 이론과 실천을 가르는 경계선은 제거할 수 없다는, 많은 사람에게 결코 쉽지 않은 통찰이다.

23 같은 책, S. 145.

예술로 귀환한 자연

자연 미학의 르네상스

헤겔 이후 본질적으로 해결된 것처럼 보였던 자연미라는 테마가 지난 수년 간 예술철학에 되돌아왔다. 예술성, 구성성, 비유기성을 찬양한 반면 예술의 모델이자 대상인 자연을 극단적으로 부정한 것은 바로 현대 예술이었다. 하지만 예술과 미학 이론에서 자연이 완전히 사라진 적은 한 번도 없었다. 이 점에 있어서 아도르노는 『미학 이론』에서 자연미를 복원시키려는 까다로운 시도를 했다. 하지만 아도르노 역시 이 문제에서 자연과 예술은 깊은 대립 관계에 있다는 입장에서 출발한다. "자연미라는 개념은 상처를 건드린다. 이 상처는 순수한 인공물인 예술 작품이 자연 발생적인 것에 가한 폭력과 같은 것으로 생각하는 사람이 없지 않다. 예술 작품은 전적으로 인간에 의해 만들어진 것으로 외견상 만들어지지 않은 것, 즉 자연과는 대립된다. 하지만 순수 안티테제로서 이 둘은 서로를 의지한다. 즉, 자연은 매개되고 대상화된 세계 체험에 의지하고, 예술 작품은 매개되어질 직접성의 대리자인 자연에 의지한다. 그래서 자연미에 대한 숙고는 예술 이론에서 반드시 필요하다."[1]

아도르노는 자연미를 그 자체로 직접적인 것이 아니라 직접적인 것을 대리하는 것이라 규정했다. 그러니까 자연미는 직접적인 것의 미적 가상이라 말할 수도 있을 것이다. 자연의 지각이나 이와 연관된 미적 감정에는 인간과 인간이 만들어낸 것 저편에 있는 것, 합리성과 성찰 저편에 있는 것에 대한 예감이 담겨 있다. 아도르노는 자연미를 다음과 같은 유명한 말로 정의한다. "(자연미는) 보편적 동일성에 속박되어 있는 사물들에 들어 있는 비동일성의 흔적이다."[2] 자연의 빛이 아름다운 이유는 합리성, 시장, 기술, 학문, 자연 지배와 같은 것의 보편적 영향권에서 벗어나 있는 것을 자연에서 읽고 알아낼 수 있기 때문이다. 그러므로 자연은 인간에게 기억의 장소인 동시에 유토피아의 장소다. 아도르노에게는 여기서 자연미가 예술과 밀접한 관계를 이룬다. 예술은 고도의 숙련성을 구하지만, 마찬가지로 직접적인 것, 특별한 것, 비동일적인 것을 대변하며 자연을 그대로 모방하지 않는 형식으로 자연의 소리와 같이 되고 싶어 한다. 하지만 자연미에는 항상 당혹감과 혼란을 야기하는 계기가 내재되어 있다. 자연은 그 자체로 속박되어 있다. 즉, 자연은 어떤 형태이건 자유의 여지가 없는 단순하고 맹목적인 자연법칙, 자연의 강요에 예속되어 있다. "새의 노랫소리는 모든 사람에게 아름답게 들린다. 유럽의 전통 속에서 사는 사람이 비온 뒤 지빠귀의 노랫소리에 감동받지 않는다면 감정이 메마른 사람일 것이다. 하지만 지빠귀의 노래에는 끔찍함이 숨어 있다. 새의 소리는 노래가 아니라 새를 속박하고 있는 마법 같은 힘을 따르는 것이기 때문이다."[3] 바로 이것이 예술과 자연을 구분해 준다. 예술은 자유의 산물이기도 하다. 거기에는 직접성과 감정뿐 아니라 정신과 성찰이 배

1 Adorno, *Ästhetische Theorie*, Gesammelte Schriften 7, S. 98.
2 같은 책, S. 114.
3 같은 책, S. 105.

어 있다. 그래서 자연미는 미적 성찰과 교육이 필요한 경험으로 남게 된다. 이것이 더욱 절실히 요구되는 이유는 자연미가 점차 문화 산업과 여가 산업의 생산물로 전락하고 있기 때문이다. 아도르노는 자연미가 잘 조성된 휴양지의 전원 풍경으로 빠른 소비를 위한 상품으로 제공된다면 그것은 "추한 얼굴을 드러낼 것"이라고 말한다.[4] 자연이 잘 꾸며 전시되면 바로 자연미의 특징이라고 할 수 있는 직접성이 사라진다. 하지만 이것만이 아니다. 자연을 산업에 이용하고 파괴하는 과정에서 — 아도르노에게 자연을 지배하는 것은 인간이 인간을 지배하는 것과 불가분으로 연결된다. — 현대 예술은 극단적 금욕주의와 부정성을 통해 궁극적으로 인본성을 추상화했을 뿐 아니라 왜곡되지 않는 자연도 추상화했다. "예술 작품은 자연이 원하면서도 이루지 못했던 것을 이루었다. 예술 작품은 눈을 뜨게 만든다. … 예술은 자연의 제거를 통해 자연을 상징적으로 대변한다."[5] 그러므로 아도르노에게는 추상성을 목표로 하는 극단적 현대 예술만이 자연미의 상실에 적절하게 대응할 수 있다 — 이런 입장이 실제로 파멸의 위협을 받고 있는 자연을 구원하는 것이 현안이 되는 곳에서는 늘 이해되었던 것은 아니다.

1970년대 이후 생태적 감수성이 고조되면서 산업 활동으로 인해 자연이 파괴되는 것은 물론이고 관광을 목적으로 자연을 착취하는 것까지 반대하는 목소리가 커져 갔다. 이런 의식 변화에 힘입어 자연은 다시 미학 담론의 주제로 부상했다. 그러나 이것은 아도르노의 부정의 자연 미학이 요구하는 것과는 다소 차이가 있다. "미의 생물학"이라는 제목 아래 이따금 자연 자체에서 인간이 사는 공간을 꾸미는 것뿐만 아니라 예술의 모델이자 기준으로도 이용될 수 있는 미학적 합법칙성과 형식을 발견하려는 시도가 다시 이루어

4 같은 책, S. 106.
5 같은 책, S. 104.

졌다. 특히 생태운동에서 이따금 자연미를 **규범** 개념으로 복원하려는 시도가 일어나자 자연을 예술의 주제나 소재로만 생각했지 미의 척도로는 여기지 않았던 모더니즘의 옹호자들과 격렬한 논쟁이 일어났다.[6] 그래서 현대 미학 이론의 맥락에서 자연을 주제로 다룰 때마다 우리는 자연이나 자연을 모범으로 삼는 오랜 전통에 **대항**하는 예술의 자율성 개념에서 이런 긴장 영역이 있다는 것을 분명하게 의식해야 한다. 다른 한편으로는 자연과 이와 함께 산업 활동의 규범에 맞지 않는 자연의 미적 체험이 사라질 상황에서 자연미에 대한 물음은 예술철학의 촉진이라는 맥락에서 다시 다루어질 수밖에 없다. 이런 시도는 자주 아도르노와 연결되긴 하지만, 그를 비판적으로 넘어선 최근 수년 동안의 생태 논쟁의 결과물을 생각하게 만든다.

이런 맥락에서 독일 철학자 게르노트 뵈메(Gernot Böhme)는 자연미를 규범 개념으로 이해하지 않는 새로운 "생태자연 미학"을 주장한다. 이 미학은 무엇보다도 "분위기"라는 범주를 중심으로 보다 폭넓은 미학 개념을 옹호한다. "분위기란 우리가 어떤 공간 구성물을 보고 놀라는 정념이다. … 다시 말해 이것은 우리가 주변에서 늘 경험하는 느낌이나 피할 수 없는 느낌을 말한다. 분위기라는 개념으로 예술 체험을 규정하려 하면, 우리는 그것은 너무 주관적일 것이라 추측하며 반대한다. 하지만 분위기는 주관적이지 않다. 이것은 사물이나 상황, 예컨대 암벽이나 풍경에 배어 있어서 그것에 대해 상호 주관적인 이해도 가능하다."[7] 뵈메는 미학을 분위기 이론의 맥락에서 이해한다. 이 이론은 우리가 경험한 분위기 내용을 토대로 생태자연 미학을 기획한다. 생태자연 미학은 인간과 자연을 동맹 관계로 이해하며, 최근에 와서야

6 Vgl. Das Symposion "Kunst und Ökologie"(Buchberg/Kamp 1987) und seine Dokumentation in Kunstforum international 93/1988.

7 Gernot Böhme, *Für eine ökologische Naturästhetik*, Frankfurht/main 1989, S. 148f.

너무 명백해진 인간의 진정한 욕구를 지향한다. "건강한, 좀 더 심하게 말하면, 좋은 삶을 위해서는 특정한 미적 자질들로 주변 환경을 경험할 필요성이 있다는 것을 제기하는 것이 아마 생태자연 미학의 과제가 될 것이다. 이 미학은 인간의 삶의 감정이 주변 환경의 감각적·감정적 질에 따라 규정된다는 것을 논증해야 할 것이다. 그리고 마지막으로 인간에게 있는 가장 기본적인 삶의 욕망에 좋은 환경에서 살고 싶다는 소망뿐 아니라 자연에 대한 욕구, 즉 스스로 존재하면서 그 독립적인 존재를 통해 인간을 감동시키는 무언가에 대한 욕망이 있다는 것을 상기시켜야 할 과제도 있을 것이다. 인간에게는 자기 자신과 다른 것에 대한 깊은 욕구가 있다. 인간은 오직 자기만을 만나는 세계에 살고 싶어 하지 않는다."[8]

젤 역시 최근에 『자연 미학(Eine Ästhetik der Natur)』이라는 글에서 자연 체험, 즉 행복한 삶과 미학 사이의 관계를 다루었다.[9] 그의 연구는 이런 이론을 일반 예술철학이나 일반 윤리학에 연결시킴으로써 순수자연 미학의 협소한 지평을 헐어버렸다. 이로써 모던의 종말이 기정사실화되고 있는 상황에서 **좋은 삶**과 예술이나 자연에서 얻는 미 체험의 관계를 묻는 질문들은 다시 한 지점에서 모이게 된다.

젤에 따르면 자연을 미적으로 경험하는 데는 세 가지 차원의 특징이 있다. 첫째, 자연은 "명상의 공간"으로 체험될 수 있다.[10] 즉, 자연은 우리를 침잠과 망아(忘我)의 지경으로 안내하는 목적 없는 명상적 관찰 공간이다. 자연 경험의 이런 본질을 정확하게 파악하기 위해 젤은 명상 개념을 더 날카롭게 다듬는다. "명상은 중요하지 않은, 이런 의미에서 고려할 것이 필요 없는 성

8 같은 책, S. 92.

9 Martin Seel, *Eine Ästhetik der Natur*, Frankfuhrt/Main 1991.

10 같은 책, S. 38.

찰이다. 바로 이 때문에 명상은 보이는 모든 것을 고려할 수 있다. 다시 말해 우연한 위치에서 나타난 대상에 침잠했을 때만 명상은 고려할 것이 필요 없는 것이 될 수 있다. 만약 명상이 그 위치를 꼭 필요하고, 탁월한 것으로 여긴다면 그 지각을 할 때 고려할 것이 필요 없다는 성질이 파괴된다. 명상을 위한 이상적 조건이 없는 것처럼 명상을 위한 이상적인 성찰 장소도 없다."[11] 자연은 미리 가공되지 않은 경우에만 명상의 공간이 된다. 그것은 갑작스러운 것, 우연한 것이며, 예측하지 못한 순간의 자연 상태에서 아무 계획 없이 우리 눈길을 끌어 잠시 머무르게 한다. 이것은 명상적 자연 체험이라는 미명하에 전망 좋은 곳이나 사진 찍기 좋은 곳에서 이루어지는 관광객의 모든 (자연) 착취 행위들이 왜 몰취미한 추억만 남기는지도 설명해 준다. 미리 만들어진, 선별된 자연으로 안내하는 것은 자연을 명상하는 경험을 파괴하는 일이다.

자연은 명상의 대상만 되는 것이 아니다. 자연은 개인의 삶과 필연적으로 교호하는 장소이기도 하다.[12] 순수한 관조 저편에서 자연은 늘 우리 삶을 구성하는 한 부분이다. 자연은 우리 삶과 연결되어 있고 그것을 에워싸고 있다. 다시 말해 자연은 우리 삶에 무의미한 존재가 아니다. 우리는 쓰레기더미가 아니라 녹지에서 살고 싶어 한다. 특히 행복한 상황에 대한 기억은 종종 특정한 풍경이나 장소와 연결된다. 이것은 특정한 자연과 특정한 방식의 자연 친화가 우리가 추구할 만한 삶의 질의 필수 구성 요소라는 것과 무관하지 않다. "이렇게 교감이라는 관점에서 자연을 아름답게 느낀다는 것은 자연을 자연이 (우리에게) 제공하는 바람직하고 좋은 삶의 표현이자 그것의 한 부분으로 경험한다는 뜻이다. … 아름다운 지역은 현상들이 공간을 가득 채

11 같은 책, S. 39.
12 같은 책, S. 89.

우며 유희를 벌이는 곳이 아니다. 그것은 세계가 개방되면서 삶의 고유한 형식으로 넘어온 것이다. 우리는 이런 미를 단지 보기만을 원하지 않는다. 우리는 늘 다시 그곳에 가 살고 싶어 한다."[13]

이로써 우리는 자연미의 경험이 갖는 윤리적 측면을 언급한 것이다. 한편으로 자연미는 그 자체로 좋은 삶을 위한 민감한 규범이 되고, 다른 한편으로 사람들 사이에서 일어나는 특정한 형태의 교환, 소통, 참여를 이루어낸다. 젤은 행복한 삶의 계기가 될 수 있는 이런 자연 경험의 형태에서 네 가지 요소를 구분한다. 다양한 강도로 자연 경험에 관여하는 이것들은 **관상학적 교감**, **기상적 교감**, **역사적 교감**, **기분상 교감**이다. 우리 눈에 비친 자연의 모습은(준엄함, 사랑스러움, 부드러움, 거침, 삭막함 등) 어떤가? 어떤 기온과 일기 상태가 지배적인가? 인간이 체험해 역사적 미적 전통이 된 자연 경험은 어떻게 기억되는가? 우리는 이런 계기들에 대해 어떤 감성적·감정적 수용 능력이 있는가? 이 모든 것이 삶과 연결된 미적인 자연 경험의 특징이 된다. 젤이 올바르게 지적했듯이 이것은 자연이 "배타적인 영역"이 되더라도 다르지 않다. 즉, 자연이 삶에 적대적이고, 견딜 수 없는 분위기를 자아내는 부정적 상징의 장소로 나타나거나 우리가 그렇게 경험하더라도 상황은 마찬가지다.[14]

자연은 명상의 장소나 좋은 삶의 통합적 계기가 되지만, 또한 "상상의 현장"이 되기도 한다.[15] 어떤 풍경을 바라볼 때 우리는 풍경화나 풍경 묘사, 자연시, 사진을 떠올릴 수 있다. 이로써 자연은 우리 삶뿐 아니라 예술 작품을 통해 형성된 우리의 미적 경험과도 조응한다. 자연이 제공하는 사물이나 장

13 같은 책, S. 90.
14 같은 책, S. 92ff.
15 같은 책, S. 135.

면은 "예술도 예술적이지도 않지만 예술 작품처럼"[16] 보인다. 젤에 의하면 오직 이 관계에서, 오직 "예술적 상상"으로서만 자연은 필연적으로 미적 가상을 만들어내며 엄밀한 의미에서 **자연미**가 된다. "자연이 마치 예술적인 형식 관계인 것처럼 지각되면 자연미는 그제야 비로소 자신의 미적 자질을 전개한다. 이런 지각을 통해 우리는 자연을 (명상적 지각을 통해서처럼) 현상들의 순수한 유희로 보지 않는다. 우리는 예술의 형상이나 양식을 자연의 외적 삶에 투사한다. 여기서 우리는 자연의 유희를 가지고 우리의 유희를 벌인다. 이를 통해 자연이 획득한 표현은 조응 때와 마찬가지로 자연에 의해 개방된 삶의 현실을 꾸며서 표현한 것이 아니다. 그것은 예술적으로 묘사된 삶의 상황을 거리감을 가지고 표현한 것이다. … 이 자연은 탁월한 실존 공간으로서 아름다운 것이 아니라 어떤 것과도 비교할 수 없는 세계의 이미지 공간으로 아름다운 것이다."[17]

상상의 자연 체험이라는 이 세 번째 차원은 예술과 자연 사이에서 팽팽한 논쟁을 야기한다. 한편으로 자연 체험에서 중요한 것은 자연 체험이 예술 체험의 전제 조건이라는 것이다. 예를 들어 풍경 체험 그 자체가 아니라 풍경을 아름답다고 보는 지각의 특별한 형식이 풍경화의 전제 조건이 된다는 것은 분명하다. 다른 한편으로 바로 예술과의 대결이라는 측면에서 자연은 키치로 떨어질 위험을 안는다. 낙조를 아름답게 표현해 놓으면 그것이 자연에서 일어난 진짜 낙조인지 의심스러울 때가 많다. "상상을 통해 본 자연을 아름답게 그렸을 때 그 자연이 키치나 실패한 예술처럼 보일 경우 가치가 떨어진다는 것은 의심의 여지가 없다. 문제는 여기서 어느 쪽이 더 큰 잘못인가 하는 것이다. 자연의 질 자체가 문제인가 아니면 그것을 관찰하는 과정에서

16 같은 책, S. 136.
17 같은 책, S. 136.

의 잘못인가? … 상상의 관찰을 키치하고 형편없게 만들고 진부하게 만나게 하는 것은 자연이 아니다. 그것은 우리가 자연을 지각할 때 이용하는 도식(틀)이 늘 형편없고 진부하며 키치하기 때문이다. … 자연은 몰취미하지 않다. 몰취미한 것은 위대하거나 보잘것없다는 말을 무턱대고 이에 대한 감수성 없이 자연에 투사하는 짓이다."[18] 그러므로 자연에 대한 생산적 상상은 예술적 취미 능력을 키우는 교육을 요구한다. 반대로 키치라고 비난할 수 없는 이 성가신 자연미는 예술 자체에 대한 극단적인 도발이 될 수 있다. 이에 대해 예술이 자연을 미적으로 비판하며 대응하는 일도 드물지 않다.

젤에 따르면 자연 경험의 이 세 가지 차원은 (이제) 인간다운 삶을 위해 포기할 수 없는 세계 관계의 세 가지 가능성을 실현할 수 있다. 명상은 일상적 삶과 거리를 두거나 한정된 시간이지만 모든 의무나 제약에서 해방시켜 자기를 만나는 삶(bei-sich-Sein)을 가능하게 해준다. 조응의 차원은 특정하게 일상적 삶에 참여하는 체험, 인간과 자연의 여러 다양한 측면이 얽혀 있는 특정한 관계로 편입되는 체험을 하게 한다. 자연에 대한 미적 상상은 다시 지각의 다양한 형태를 조망할 수 있게 하고, (그것이 없다면 삶이 더 가난하게 될) 허구적이며 유토피아적 요소를 가지고 환상적인 유희를 펼치게 해준다. 여기서 젤에게는 자연미에 대한 압축적 정의가 나온다. "자연미는 삶에 대한 주관적 기획인 것만도 아니고, 사물에 대한 주관적 시각인 것만도 아닌 것을 동시에 생생하게 강화하고 재현하며 떠받쳐 주는 삶의 세계의 현실이다."[19]

젤은 현실에서 참여, 거리 두기, 간주관적인 삶의 형태들에 대한 조망이 가능해야 성공적인 삶을 살 수 있다지만 이론적으로 자연 없이도 이런 차원을 획득할 수 있다는 것을 인정한다.[20] 이런 차원으로 특징지어지는 행위가

18 같은 책, S. 183.
19 같은 책, S. 331ff.

바로 예술이다. 하지만 "눈앞에 자연미"를 보고 산다는 것은 "탁월하게 좋은 삶이자, 좋은 삶의 형식에 대한 탁월한 사례"[21]다. 젤은 여기서 "이런 아름다움이 가능한 자연을 보호하는 것은 개개의 발전 가능성에 맞서 사회와 정치가 고려해야 할 계율"이라고 결론 내린다.[22] 아름다운 자연에서 할 수 있는 여러 체험 가능성은 상대적이거나 임의적으로 대체할 수 있는 것이 아니다. 이 가능성이 없어진다면 인간의 삶은 곤궁해질 뿐 아니라 인간다운 삶과 인간이 할 수 있는 중요한 체험들을 잃어버리게 될 것이다. 여기서 젤은 우리에게는 자연을 보호할 윤리적 의무가 있다고 결론 내린다. 하지만 이 의무는 오로지 **자연** 미학에서 나올 수 있는 것이지, 생태적 성찰, 즉 책임 원칙이나 자연이 요구하는 독립적 주권(Eigenrecht)에서 도출될 수 있는 것은 아니다. "미적 자연의 윤리만이 자연이 인간을 생존 가능하게 만들 뿐 아니라 인간의 삶에 긍정적인 기능을 한다고 설명할 수 있기 때문이다. 아름다운 자연은 단지 자원이나 생활 조건으로서만 좋은 것이 아니라 좋은 삶을 실현시키는 것으로서도 좋은 것이다. 오로지 자연 미학만이 자연을 도구적으로 대하지 않는다는 의미를 완전히 설명할 수 있고, 이 과정에서 왜 우리가 자연 보호 의무를 져야 하는지 해명할 수 있다. 아무리 자연미에 호감을 느낄 의무가 없다 해도 이렇게 호의를 베풀 수 있는 것을 보호해야 할 의무는 있는 것이다."[23]

젤이 옹호하는 것은 자연을 주체로 승격시키라는 것이 아니라 인간이 살아가면서 느끼는 욕구나 꿈꾸는 계획에 걸맞게 자연을 대해야 한다는 것이다. 이를 위해 중요한 것은 명상, 조응, 상상의 상호작용으로 여겨지는 인간

20 같은 책, S. 331f.
21 같은 책, S. 347.
22 같은 책, S. 341.
23 같은 책, S. 342.

존재의 미적 요소가 자연미의 탁월성을 결정하는 핵심 분야가 되어야 한다는 점이다.

현대 예술철학에서 이런 숙고들은 다양하게 중요해질 것이다. 일단 이것으로 미적인 것의 외연 확장을 노릴 수 있을 것이다. 이를 위해서는 예술과 예술의 요구를 다루지 않을 수 없다. 그러면 삶의 핵심 요소가 될 수 있는 미적 체험의 가능성을 현대 예술이 어느 정도 준비할 수 있는가 하는 문제는 예술과 자연의 관계에 대한 질문과 마찬가지로 어떻게 하면 자연을 미적으로 부활시킬 것인가를 묻게 될 것이다. 이제 예술이 특별하긴 하지만 더 이상 탁월하지 않은 미적 체험의 형식으로 이해되어야 할지, 혹은 예술이 바로 그 인위적·허구적 성격을 통해 아름다운 자연의 현실을 초월할 뿐 아니라 이 현실을 방해하는 것이 될지는 새롭게 집중적으로 토론해 봐야 할 것이다. 마지막으로 자연미를 행복한 삶을 가능하게 하는 장소로 보는 관점에서는 바로 포스트모더니즘에 와서 다시 제기된 실존 미학에 대한 질문이 새로운 의미를 띠게 될지도 모른다. 이 미학은 자기 자신과 타자를 다룰 뿐 아니라 인간의 타자, 즉 자연을 다루기도 한다.

전망

지금까지 간략하게 설명한 것처럼 현대 예술철학은 짧게 요약하고 넘어갈 수 있는 것이 아니다. 그것은 아마 지금까지 소개한 개념들이 너무 이질적이고, 모더니즘과 현대 예술에 대한 논의가 지금도 끊임없이 이어지고 있기 때문일 것이다. 철학이 예술의 도전에 그동안 적절히 대응해 왔는가는 예술을 철학적으로 주제화하는 것이 어떤 의미가 있는가라는 문제와 마찬가지로 뭐라 대답하기 힘들 것이다. 모든 예술철학이 한편으로 예술을 자기 아래 두려고 하거나, 다른 한편으로 예술을 섬기려는 애매한 태도를 취하고 있긴 하지만 간과할 수 없는 점은 현대 예술이 스스로 철학적 성찰거리가 될 만한 형식과 과정을 발전시켰다는 것이다.

우리 생각이 포스트모더니즘 담론에 이르게 되면 모더니티 자체가 미완의 기획인지 아니면 이제 지나간 과거인지 결정할 수 없게 된다. 당장은 아마 한 가지 사실만을 말할 수 있을 것이다. 모더니티에 대해 낙관적으로 보는 것은 그것을 몰락했다고 보는 것과 마찬가지로 불필요한 것이다. 우리가 모더니티라는 것이 이제 더 이상 긍정적인 진보 개념이 아니라는 것을 알게

된 것은 모더니티에 대한 미학적 연구 덕분이다. 양식의 다원성, 억압된 것의 귀환, 전통의 힘은 선형적인 것들(Linearitäten)은 존재하지 않는다는 것을 보여준다. 현대 예술의 이데올로기이자 이념인 아방가르드주의와의 작별은 현대 예술에도 실현되지 않고 있기 때문에 실현되는 역사가 있다는 것을 보여준다. 현대 예술이 늘 추구하고자 했던 새로움은 질(Qualität)이 아니었다. 새로운 삶의 자극제가 되겠다던 현대 예술의 위대한 꿈은 예술을 통해 실현될 수 있는 것도 아니었다. 그렇다고 이 말이 묵시록처럼 현대 예술의 종말을 예언한다는 것은 아니다. 현대 예술에 대한 문화염세적 비판은 오늘날에 와서 적절했다는 평가가 있기도 하지만, 많은 점에서 문제가 있는 것으로 간주된다. 그런 유혹이 크긴 하지만 이에 대한 책임을 예술에 전가하는 것은 곤란하다. 세계적인 대참사에 미적인 표현은 통약 불가능할 것이라는 안더스의 주장은 예술이 너무 취약해졌기 때문에 현대 문명의 타락과 몰락에 더 이상 적극적으로 관여하지 못할 것이라는 의미에서도 유효하다.

모더니즘 미학에 대한 성찰은 자율성의 변증법이라 불릴 만한 것도 암시한다. 헤겔이 현대 예술의 유일한 존재 형태라고 말하는 '예술의 종말'은 다모클레스(Damocles)의 검(劍)처럼 현대 예술 위에 걸려 있다. 현대 예술이 이것을 달게 받아들이면서 질적으로 다른 구조인 삶을 반영해야 할 의무에서 해방되지만 점차 사라지게 된다. 심미화로 나가는 이 과정은 아마 불가역적일 것이다. 하지만 예술이 부분적으로 장식이나 엔터테인먼트로 돌아갔다고 해서 예술의 종말 이후 예술이 끝났다는 것을 의미하지는 않는다. 우리가 늘 예술에 부가하려는 것처럼 예술이 현실에 존재하고 있지 않은 것을 눈앞에 생생하게 그려내는 것이긴 하지만 이따금 졸고 있는 철학적 사유를 찔러 깨우는 침이 되기도 한다. 어쩌면 이 침이 더 이상 아프지 않을지도 모른다. 침 자체가 무뎌져 있거나 우리 피부가 가죽처럼 질겨져 있기 때문이다. 하지만 감각적 자극이 과도한 현 세계에서 예술은 바람직한 것이 될지도 모른다.

그것은 예술이 철학적 성찰은 물론이고 미학적 노력의 근거가 되는 금욕을 행하고 있기 때문이다. 아도르노의 말처럼 예술이 형식이 될 기회가 생긴다면 잊지 말아야 할 것은 형식이 되는 과정은 자신이나 소재에 폭력을 가하는 과정이라는 것이다. 이로써 예술은 더 이상 무제한적인 자유의 모델이 되지 못한다. 형식은 언제나 강요와 연관된다. 예술에 이런 강요가 있을 것이라 느낄 수 있지만 예술에서 이런 사실을 일일이 따질 수는 없다.

현대 예술과 이에 대한 철학적 해석에 존재하고 있는 이런 긴장을 가장 잘 요약해서 설명해 주는 것은 아마 단토와 립의 '일상적인 것의 변용'이나 '일상적인 것의 진동'일 것이다. 현대 예술은 특히 평범하거나 일상적인 것과의 차이를 통해 구성된다. 현대 예술이 예술에는 여러 가능성이 있다는 것을 상기시키기 위해 이것을 변용하는가, 아니면 일상적 삶에 파묻힌 우리를 뒤흔들어 깨우기 위해 우리가 세상을 바라보는 습관을 급격하게 변화시키는가 하는 것은 우리가 예술을 어떻게 다룰지를 결정하게 될 것이다.

모더니즘에서 이미 처리했다고 여겼던 테마가 현재 이루어지고 있는 미학 담론에서 다시 전면에 부각되고 있다. 이것은 단지 생태 위기나 자연의 상실에 대해 성찰했기 때문만은 아니다. 산업화가 자연을 파괴하고 있는 시대에 자연을 미적으로 체험할 수 있는가를 묻는 질문은 모더니즘에서 심미적 체험의 범례가 되었던 예술을 향했기 때문이기도 하다. 하지만 이로써 지금까지 미적 체험을 성찰하는 데 탁월한 장소였던 예술이 의심받게 될지, 혹은 자연미에 대한 고찰이 자연미가 궁극적으로 예술과 기술로 변형되기 전에 마지막으로 하는 낭만적 성찰일지는 다른 많은 것과 마찬가지로 뭐라 답할 수 없을 것이다.

참고문헌

a. 인용한 작가와 텍스트

Adorno, Theodor W.: *Ästhetische Theorie.* Gesammelte Schriften. Hg. v. R. Tiedemann. Bd. 7. Frankfurt/Main 1970 (Suhrkamp).

Adorno, Theodor W.: *Philosophie der neuen Musik.* Gesammelte Schriften. Hg. v. R. Tiedemann. Bd. 12. Frankfurt/Main 1975 (Suhrkamp).

Adorno, Theodor W.: Über den Fetischcharakter in der Musik und die Regression des Hörens. *Gesammelte Schriften.* Hg. v. R. Tiedemann. Bd. 14. Frankfurt/Main 1980 (Suhrkamp).

Adorno, Theodor, W.: *Prismen.* Gesammelte Schriften. Hg. v. R. Tiedemann. Bd. 10/1. Frankfurt/Main 1977 (Suhrkamp).

Anders, Günther: *Die Antiquiertheit des Menschen* Bd. 1. München [5]1980 (Beck).

Anders, Günther: Mensch ohne Welt. *Schriften zur Kunst und Literatur.* München 1984 (Beck).

Benjamin, Walter: Das Kunstwerk im Zeitalter seiner technischen Reproduzierbar-keit. *Gesammelte Schriften.* Hg. v. R. Tiedemann u. H. Schweppenhäuser. Bd. 1/2. Frankfurt/Main 1980 (Suhrkamp).

Benjamin, Walter: Das Passagen-Werk. 2 Bde. Hg. v. Rolf Tiedemann. Frankfurt/Main 1983 (Suhrkamp).

Benjamin, Walter: Ursprung des deutschen Trauerspiels. Hg. v. Rolf Tiedemann. Frankfurt/ Main 1978 (Suhrkamp).

Böhme, Gernot: *Für eine ökologische Naturästhetik.* Frankfurt/Main 1989 (Suhr-kamp).

Bolz, Norbert: Stop making sense! Würzburg 1989 (Königshausen & Neumann).

Bolz, Norbert: Theorie der neuen Medien. München 1990 (Raaben).

Bolz, Norbert: *Am Ende der Gutenberg-Galaxis. Die neuen Kommunikationsverhältnisse.* München 1993 (Fink).

Bubner, Rüdiger: Ästhetische Erfahrung. Frankfurt/Main 1989 (Suhrkamp).

Bürger, Peter/Christa Bürger: Prosa der Moderne. Frankfurt/Main 1988 (Suhrkamp).

Bürger, Peter: *Theorie der Avantgarde.* Frankfurt/Main 1974 (Suhrkamp).

Bürger, Peter: Zur Kritik der idealistischen Ästhetik. Frankfurt/Main 1983 (Suhrkamp).

Danto, Arthur C.: *Die Verklärung des Gewöhnlichen. Eine Philosophie der Kunst.* Frankfurt/Main 1984 (Suhrkamp).

Engelmann, Peter (Hg.): Postmoderne und Dekonstruktion. Texte französischer Philosophen der Gegenwart. Stuttgart 1990 (Reclam).

Fiedler, Konrad: *Schriften zur Kunst.* 2 Bde. Eingeleitet von G. Boehm. München 21991 (Fink).

Foucault, Michel: Dies ist keine Pfeife. Mit zwei Briefen und vier Zeichnungen von René Magritte. Übersetzt von Walter Seitter. Frankfurt/Main 1983 (Ullstein).

Foucault, Michel: *Der Gebrauch der Lüste.* Sexualität und Wahrheit Bd. 2. Frankfurt/Main 1984 (Suhrkamp).

Foucault, Michel: *Die Sorge um sich.* Sexualität und Wahrheit Bd. 3. Frankfurt/Main 1984 (Suhrkamp).

Foucault, Michel u.a.: Technologien des Selbst. Frankfurt/Main 1993 (S. Fischer).

Gehlen, Arnold: *Zeit-Bilder.* Zur Soziologie und Ästhetik der modernen Malerei. Frankfurt/Main³1986 (Klostermann).

Groys, Boris: Über das Neue. Versuch einer Kulturökonomie. München Wien 1992 (Hanser).

Hegel, Georg Wilhelm Friedrich: *Vorlesungen über die Ästhetik I-III.* Werke Bd. 13-15. Hg. von E. Moldenhauer und K. M. Michel. Frankfurt/Main 1970 (Suhrkamp).

Jamme, Christoph/Helmut Schneider (Hg.): *Mythologie der Vernunft.* Hegels 'älte-stes Systemprogramm des deutschen Idealismus'. Frankfurt/Main 1984 (Suhrkamp).

Jencks, Charles: *Die Postmoderne.* Der neue Klassizismus in Kunst und Architektur. Stuttgart 1987 (Klett-Cotta).

Kant, Immanuel: *Kritik der Urteilskraft.* Werkausgabe. Hg. v. W. Weischedel. Bd. X. Frankfurt/Main 1975 (Suhrkamp).

Kierkegaard, Sören: *Entweder-Oder.* Gesammelte Werke. Hg. v. E. Hirsch und H. Gerdes. 1.-3. Abtg. Gütersloh 1979 (GTB-Siebenstern).

Kierkegaard, Sören: *Über den Begriff der Ironie mit ständiger Rücksicht auf Sokrates.* Gesammelte Werke. Hg. v. E. Hirsch und H. Gerdes. 31. Abtg. Gütersloh 1984 (GTB-Siebenstern).

Koppe, Franz (Hg.): Perspektiven der Kunstphilosophie. Texte und Diskussionen. Mit Beiträgen von Friedrich Kambartel, Thomas Rentsch, Martin Seel u.a. Frankfurt/Main 1991 (Suhrkamp).

Koppe, Franz: *Grundbegriffe der Ästhetik.* Frankfurt/Main 1983 (Suhrkamp).

Lukács, Georg: Die Eigenart des Ästhetischen. 2 Bde. Berlin-Weimar 1981 (Aufbau).

Lukács, Georg: *Die Theorie des Romans.* Ein geschichtsphilosophischer Versuch über die Formen der großen Epik. Darmstadt und Neuwied 1979 (Luchterhand).

Lukács, Georg: *Heidelberger Ästhetik* (1916-1918). Darmstadt und Neuwied 1974 (Luchterhand).

Lukács, Georg: *Heidelberger Philosophie der Kunst* (1912-1914). Darmstadt und Neuwied 1974 (Luchterhand).

Lyotard, Jean-François: Essays zu einer affirmativen Ästhetik. Aus dem Französischen von

Eberhard Kienle und Jutta Kranz. Berlin 1980 (Merve).

Lyotard, Jean-François: *Das postmoderne Wissen*. Ein Bericht. Bremen 1982 (Impuls & Association); auch: Wien 1986 (Edition Passagen Bd. 7).

Lyotard, Jean-François: Intensitäten. Aus dem Französischen von Lothar Kurzawa und Volker Schäfer. Berlin 1978 (Merve).

Lyotard, Jean-François: Philosophie und Malerei im Zeitalter ihres Experimentierens. Aus dem Französischen von Marianne Karbe. Berlin 1986 (Merve).

Lypp, Bernhard: *Die Erschütterung des Alltäglichen*. Kunstphilosophische Studien. München 1991 (Hanser).

Marquard, Odo: Aesthetica und Anaesthetica. Philosophische Überlegungen. Paderborn 1989 (Schöningh).

Marquard, Odo: *Transzendentaler Idealismus - Romantische Naturphilosophie - Psychonanalyse*. Köln 1987 (Dinter).

Menke(-Eggers), Christoph: *Die Souveränität der Kunst*. Frankfurt/Main 1988 (Athenäum); auch: Frankfurt/Main 1991 (Suhrkamp).

Nietzsche, Friedrich: *Die Geburt der Tragödie aus dem Geist der Musik*. Sämtliche Werke. Kritische Studienausgabe. Hg. v. G. Colli und M. Montinari. Bd. 1. München 1980 (dtv).

Ortega y Gasset, José: *Die Vertreibung des Menschen aus der Kunst*. Gesammelte Werke II, Stuttgart 1978 (Deutsche Verlags-Anstalt), S. 229-264.

Rötzer, Florian (Hg.): *Digitaler Schein. Ästhetik der elektronischen Medien*. Frankfurt/Main 1991 (Suhrkamp).

Schelling, Friedrich Wilhelm Joseph: *Philosophie der Kunst*. Ausgewählte Schriften II. Hg. v. M. Frank. Frankfurt/Main 1985 (Suhrkamp).

Schiller, Friedrich: Über Kunst und Wirklichkeit. Schriften und Briefe zur Ästhetik. Herausgegeben und eingeleitet von Claus Träger. Leipzig 1975 (Reclam).

Schlegel, Friedrich: *Kritische Schriften und Fragmente*. Studienausgabe in 6 Bänden. Hg. v. E. Behler und H. Eichner. Paderborn 1988 (Schöningh).

Schopenhauer, Arthur: Die Welt als Wille und Vorstellung. Werke I u. II. Hg. v. W. v. Löhneysen. Frankfurt/Main 1986 (Suhrkamp).

Schopenhauer, Arthur: *Metaphysik des Schönen*. Hg. v. V. Spierling. München 1985 (Piper).

Sedlmayr, Hans: *Verlust der Mitte*. Die bildende Kunst des 19. und 20. Jahrhunderts als Symptom und Symbol der Zeit. Mit einem Nachwort von Werner Hofmann. Gütersloh o. J. (Bertelsmann).

Seel, Martin: *Die Kunst der Entzweiung*. Zum Begriff der ästhetischen Rationalität. Frankfurt/Main 1985 (Suhrkamp).

Seel, Martin: Eine Ästhetik der Natur. Frankfurt/Main 1991 (Suhrkamp).

Simmel, Georg: *Philosophische Kultur*. Über das Abenteuer, die Geschlechter und die Krise der Moderne. Gesammelte Essais. Berlin 1983 (Wagenbach).

Simmel, Georg: *Zur Philosophie der Kunst*. Philosophische und kunstphilosophische Aufsätze. Potsdam 1922 (Kiepenheuer).

Solger, Karl Wilhelm Ferdinand: *Vorlesungen über Ästhetik.* Hg. v. K. W. L. Heyse. Darmstadt 1980 (Wissenschaftliche Buchgesellschaft).

Welsch, Wolfgang: *Ästhetisches Denken.* Stuttgart 1990 (Reclam).

Welsch, Wolfgang: *Unsere postmoderne Moderne.* Weinheim 1987 (VCH).

b. 기타 선별한 문헌

Barck, Karlheinz/ Peter Gente/ Heidi Paris (Hg.): *Aisthesis. Wahrnehmung heute oder Perspektiven einer anderen Ästhetik. Essais.* Leipzig 1990 (Reclam).

Barthes, Roland: *Die Lust am Text. Aus dem Französischen von Traugott König.* Frankfurt/Main 1982 (Suhrkamp).

Barthes, Roland: *Die Mythen des Alltags. Deutsch von Helmut Scheffel.* Frankfurt/Main 1964 (Suhrkamp).

Barthes, Roland: *Die Sprache der Mode. Aus dem Französischen von Horst Brühmann.* Frankfurt/Main 1985 (Suhrkamp).

Bense, Max: *Einführung in die informationstheoretische Ästhetik.* Reinbek 1969 (Rowohlt).

Berger, John: *Das Sichtbare und das Verborgene. Essays. Aus dem Englischen von Kyra Stromberg.* München 1990 (Hanser).

Biemel, Walter/ Friedrich-Wilhelm v. Herrmann (Hg.): *Kunst und Technik. Gedächtnisschrift zum 100. Geburtstag von Martin Heidegger.* Frankfurt/Main 1989 (Klostermann).

Blanchot, Maurice: *Die wesentliche Einsamkeit.* Berlin 1959 (Henssel).

Bohrer, Karl Heinz (Hg.): *Mythos und Moderne. Begriff und Bild einer Rekonstruktion. Mit Beiträgen von Manfred Frank, Peter Bürger, Gert Mattenklott u.a.* Frankfurt/Main 1983 (Suhrkamp).

Bohrer, Karl Heinz: *Die Ästhetik des Schreckens. Die pessimistische Romantik und Ernst Jüngers Frühwerk.* Frankfurt/Main 1983 (Ullstein).

Bohrer, Karl Heinz: *Nach der Natur. Über Politik und Ästhetik.* München 1988 (Hanser).

Bohrer, Karl Heinz: *Plötzlichkeit. Zum Augenblick des ästhetischen Scheins.* Frankfurt/ Main 1981 (Suhrkamp).

Cassirer, Ernst: *Philosophie der symbolischen Formen in 3 Bänden* (Die Sprache. Das mythische Denken. Phänomenologie der Erkenntnis.). Darmstadt 1977-1982 (Wissenschaftliche Buchgesellschaft).

Cassirer, Ernst: *Zur Logik der Kulturwissenschaften. Fünf Studien.* Darmstadt 1980 (Wissenschaftliche Buchgesellschaft).

Chvatik, Kvetoslav: *Mensch und Struktur. Kapitel aus der neostrukturalen Ästhetik.* Frankfurt/Main 1987 (Suhrkamp).

Dewey, John: *Kunst als Erfahrung. Übersetzt von Christa Velten u.a.* Frankfurt/Main 1980 (Suhrkamp).

Derrida, Jacques: *Die Wahrheit in der Malerei.* Hg. v. Peter Engelmann. Wien 1992

(Passagen).

Eagleton, Terry: *Ästhetik. Die Geschichte ihrer Ideologie.* Stuttgart 1994 (Metzler).

Eco, Umberto: *Apokalyptiker und Integrierte. Zur kritischen Kritik der Massenkultur. Aus dem Italienischen übersetzt von Max Looser.* Frankfurt/Main 1984 (Fischer).

Eco, Umberto: *Das offene Kunstwerk. Übersetzt von Günter Memmert.* Frankfurt/Main 1977 (Suhrkamp).

Enzensberger, Christian: *Literatur und Interesse. Eine politische Ästhetik mit zwei Beispielen aus der englischen Literatur. Zweite, fortgeschriebene Fassung.* Frankfurt/Main 1981 (Suhrkamp).

Frank, Manfred: *Einführung in die frühromantische Ästhetik. Vorlesungen.* Frankfurt/Main 1989 (Suhrkamp).

Frisby, David: *Fragmente der Moderne. Georg Simmel-Siegfried Kracauer-Walter Benjamin.* Rheda-Wiedenbrück 1989 (Daedalus).

Gadamer, Hans-Georg: Wahrheit und Methode. Grundzüge einer philosophischen Hermeneutik. Tübingen 1975 (Mohr).

Gamm, Gerhard/Gerd Kimmerle (Hg.): E*thik und Ästhetik. Nachmetaphysische Perspektiven. Mit Beiträgen von Klaus Günther, Heidrun Hesse, Gernot Böhme u.a.* Tübingen 1990 (Edition Diskord).

Giannarás, Anastasios (Hg.): *Ästhetik heute. Sieben Vorträge.* München 1974 (Francke).

Giesz, Ludwig: *Phänomenologie des Kitsches.* München 1971 (Fink).

Goodman, Nelson: Weisen der *Welterzeugung. Übersetzt von Max Looser.* Frankfurt/Main 1990 (Suhrkamp).

Gorsen, Peter: Sexualästhetik. *Grenzformen der Sinnlichkeit im 20. Jahrhundert.* Reinbek/Hamburg 1987 (Rowohlt).

Grimminger, Rolf: *Die Ordnung, das Chaos und die Kunst. Für ein neue Dialektik der Aufklärung.* Frankfurt/Main 1986 (Suhrkamp).

Hamburger, Käthe: *Wahrheit und ästhetische Wahrheit.* Stuttgart 1979 (Klett-Cotta).

Hart Nibbrig, Christiaan L.: *Ästhetik der letzten Dinge.* Frankfurt/Main 1989 (Suhrkamp).

Hart Nibbrig, Christiaan L.: *Ästhetik. Materialien zu ihrer Geschichte. Ein Lesebuch.* Frankfurt/Main 1978 (Suhrkamp).

Haug, Wolfgang Fritz: *Kritik der Warenästhetik.* Frankfurt/Main 1971 (Suhrkamp).

Heidegger, Martin: *Der Ursprung des Kunstwerks.* Stuttgart 1960 (Reclam).

Henrich, Dieter/Wolfgang Iser (Hg.): *Theorien der Kunst. Mit Beiträgen von Hans G. Gadamer, Theodor W. Adorno, Georg Lukács u.a.* Frankfurt/Main 1982 (Suhrkamp).

Iser, Wolfgang: *Das Fiktive und das Imaginäre. Perspektiven literarischer Anthropologie.* Frankfurt/Main 1991 (Suhrkamp).

Jakobson, Roman: *Poetik. Ausgewählte Aufsätze 1921-1971.* Hg. v. Elmar Holenstein und Tarcisius Schelbert. Frankfurt/Main 1979 (Suhrkamp).

Jauß, Hans Robert: *Ästhetische Erfahrung und literarische Hermeneutik.* Frankfurt/Main 1982 (Suhrkamp).

Jauß, Hans Robert: *Literaturgeschichte als Provokation.* Frankfurt/Main 1974 (Suhrkamp).

Jauß, Hans Robert: *Studien zum Epochenwandel der ästhetischen Moderne.* Frankfurt/Main 1989 (Suhrkamp).

Jungheinrich, Hans-Klaus (Hg.): *Musikästhetik nach Adorno. Mit Beiträgen von Wulf Konold, Michael Gielen u. a.* Kassel 1987 (Bärenreiter).

Kamper, Dietmar: *Geschichte der Einbildungskraft.* Reinbek/Hamburg 1990 (Rowohlt).

Kamper, Dietmar u. a. (Hg.): *Ethik der Ästhetik.* Berlin 1994 (Akademie).

Kemper, Peter (Hg.): *Postmoderne oder Der Kampf um die Zukunft. Die Kontroverse in Wissenschaft, Kunst und Gesellschaft. Mit Beiträgen von Wolfgang Welsch, Gert Mattenklott, Peter Bürger u. a.* Frankfurt/Main 1988 (Fischer).

Klein, Evelin E.: *Einführung in die Ästhetik. Eine philosophische Collage.* Wien 1987 (Literas-Universitätsverlag).

Kofman, Sarah: *Melancholie der Kunst. Aus dem Französischen von Birgit Wagner.* Graz-Wien 1986 (Böhlau).

Liessmann, Konrad Paul: *Ohne Mitleid. Zum Begriff der Distanz als ästhetische Kategorie mit ständiger Rücksicht auf Theodor W. Adorno.* Wien 1991 (Passagen).

Lindner, Burkhardt/ W. Martin Lüdke (Hg.): *Materialien zur ästhetischen Theorie Theodor W. Adornos.* Frankfurt/Main 1980 (Suhrkamp).

Lippe, Rudolf zur: *Sinnenbewußtsein. Grundlegung einer anthropologischen Ästhetik.* Reinbek/Hamburg 1987 (Rowohlt).

Lüdke, W. Martin (Hg.): *Theorie der Avantgarde. Antworten auf Peter Bürgers Bestimmung von Kunst und bürgerlicher Gesellschaft. Mit Beiträgen von Burkhardt Lindner, Ansgar Hillách, Michael Müller u. a.* Frankfurt/Main 1976 (Suhrkamp).

Luhmann, Niklas/ Frederick D. Bunsen/ Dirk Baecker: Unbeobachtbare Welt. *Über Kunst und Architektur.* Bielefeld 1990 (Haux).

Marcuse, Herbert: *Die Permanenz der Kunst. Wider eine bestimmte marxistische Ästhetik. Ein Essay.* München 1978 (Hanser).

Mukařovský, Jan: *Kapitel aus der Ästhetik. Aus dem Tschechischen übersetzt von Walter Schamschula.* Frankfurt/Main 1978 (Suhrkamp).

Mukařovský, Jan: *Kunst, Poetik, Semiotik.* Hg. v. K. Chvatik. Frankfurt/Main 1987 (Suhrkamp).

Nolte, Jost: *Kollaps der Moderne. Traktat über die letzten Bilder.* Hamburg 1989 (Rasch & Röhring).

Oelmüller, Willi (Hg.): *Kolloquium Kunst und Philosophie. 3 Bde. (Ästhetische Erfahrung. Ästhetischer Schein. Das Kunstwerk.)* Paderborn 1981ff. (Schöningh).

Paul, Gregor: *Der Mythos von der modernen Kunst und die Frage nach der Beschaffenheit einer zeitgemäßen Ästhetik. Metaästhetische Untersuchungen im Zusammenhang mit der These von der Andersartigkeit moderner Kunst.* Stuttgart 1985 (Steiner).

Pothast, Ulrich: *Die eigentlich metaphysische Tätigkeit. Über Schopenhauers Ästhetik und ihre Anwendung durch Samuel Beckett.* Frankfurt/Main 1982 (Suhrkamp).

Pries, Christine (Hg.): *Das Erhabene. Zwischen Grenzerfahrung und Größenwahn.* Weinheim 1989 (VCH).

Raphael, Max: Marx Picasso. *Die Renaissance des Mythos in der bürgerlichen Gesellschaft.* Hg. v. Klaus Binder. Frankfurt/Main 1983 (Qumran).

Reichel, Peter: *Der schöne Schein des Dritten Reiches. Faszination und Gewalt des Faschismus.* München-Wien 1991 (Hanser).

Ritter, Joachim: *Subjektivität. Sechs Aufsätze.* Frankfurt/Main 1989 (Suhrkamp).

Sartre, Jean-Paul: *Was ist Literatur?* Hg. v. Traugott König. Reinbek/Hamburg 1981 (Rowohlt).

Scheer, Brigitte: *Einführung in die philosophische Ästhetik.* Darmstadt 1997 (Primus).

Scheible, Hartmut: *Wahrheit und Subjekt Ästhetik im bürgerlichen Zeitalter.* Bern-München 1985 (Francke).

Simmel, Georg: *Das Individuum und die Freiheit. Essais.* Berlin 1984 (Wagenbach).

Sloterdijk, Peter: *Der Denker auf der Bühne. Nietzsches Materialismus.* Frankfurt/Main 1986 (Suhrkamp).

Sontag, Susan: *Kunst und Antikunst. 24 literarische Analysen.* Deutsch von Mark W. Rien. Frankfurt/Main 1982 (Fischer).

Van den Braembussche, Antoon A.: *Denken über Kunst. Eine Einführung in die Kunstphilosophie.* Essen 1996 (Blaue Eule).

Virilio, Paul: *Ästhetik des Verschwindens. Aus dem Französischen von Marianne Karbe und Gustav Roßler.* Berlin 1986 (Merve).

Wellershoff, Dieter: *Die Auflösung des Kunstbegriffs.* Frankfurt/Main 1976 (Suhrkamp).

Wellmer, Albrecht: *Zur Dialektik von Moderne und Postmoderne. Vernunftkritik nach Adorno.* Frankfurt/Main 1985 (Suhrkamp).

Werckmeister, Otto Karl: *Zitadellenkultur. Die Schöne Kunst des Untergangs in der Kultur der achtziger Jahre.* München 1989 (Hanser).

Wollheim, Richard: *Objekte der Kunst. Übersetzt von Max Looser.* Frankfurt/Main 1982 (Suhrkamp).

Wyss, Beat: *Trauer der Vollendung. Von der Ästhetik des Deutschen Idealismus zur Kulturkritik an der Moderne.* München 1985 (Matthes & Seitz).

옮긴이의 글

예술은 오래전부터 아름다운 것을 생산해 왔다. 그러나 예술의 생산과 지각은 정치적·종교적·교육적·인식론적 목적과 기능으로부터 한 번도 자유로운 적이 없었다. 예술은 항상 무언가를 위해서 존재했고 존재해야만 했다. 그런 의미에서 예술은 숭배, 일상, 광고, 오락 등과 명확하게 구분할 수 있는 것이 아니다. 그러나 르네상스부터, 본격적으로는 18세기 말부터 예술은 미가 가장 이상적으로 실현된 장소라는 믿음이 확산되었다. 예술이 생산해 낸 미는 이상적이고 완전한 형태의 인식이기 때문에 철학적 사유의 대상이 되었다. 그러면서 예술과 미는 철학적 사유의 틀 안에서 하나가 되었고, 예술에 대한 철학적 성찰은 예술철학과 미학이란 이름으로 통합되었다.

그러나 19세기 이후 예술은 더 이상 아름다운 것을 추구하지 않으며 미에 대한 의무를 완강히 거부한다. 전통사회에서 산업사회로 전환되는 과정은 예술의 영역에서도 과거와 구분되는 새로운 예술적 자의식을 낳았다. 예술은 한편으로는 종교를 대신해서 정치적·계몽적 가치를 대변했고, 다른 한편으로는 자신의 형식과 조건을 성찰하며 계속 새로운 것을 생산해 냈다. 다양

하고 복잡한 이 변화 과정을 시대의 범주로 이해하려는 개념이 모더니즘이다. 모더니즘 예술의 여러 측면을 철학적으로 고찰한 이 책은 모더니즘 예술의 철학적 단초를 제공한 칸트, 헤겔과 낭만주의 미학 그리고 모더니즘 예술의 발전에 크게 기여한 키르케고르, 쇼펜하우어, 니체, 지멜, 루카치의 모더니즘 이론을 다루고 있다. 이 밖에 여기에는 모더니즘 이론 논쟁에 중요한 부분을 차지하는 베냐민, 아도르노, 단토와 그로이스 그리고 마지막으로 포스트모더니즘, 새로운 미디어, 자연 미학까지 망라되어 있다.

이렇게 모더니즘 예술의 전제 조건과 발전 과정을 넘어 현재의 예술 상황까지 다 논의의 대상으로 삼은 점을 보면 여기서 모더니즘은 역사화된 시대라기보다 현재의 의식과 맞닿은 아직 종결되지 않은 거시적인 시대의 의미를 갖고 있다. 동일한 개념을 두고 때로는 모더니즘 예술로, 때로는 현대 예술로 번역한 것이나 책 제목을『현대예술 철학』으로 옮긴 것도 이와 연관이 있다. '현대 예술철학'이 아닌『현대예술 철학』으로 정한 것은 현대 예술의 특별한 성격을 강조하려는 의도도 있지만 무엇보다 아름다운 예술을 연상시키는 예술철학의 뉘앙스를 피하기 위해서다. 이 밖에 이 책에는 미적인, 미적인 것이란 표현도 자주 등장한다. 19세기 이후 미의 개념과 위상이 크게 변했듯이 미적인 것의 대상과 의미도 크게 변했다. 그러므로 문맥에 따라 미적인 것은 미, 예술, 감각적인 지각, 문화나 교양, 꾸미고 가공된 것, 감각적이거나 유희적인 것과 연관된 의미로 읽어야 한다.

1993년 출간된 리스만의『현대예술 철학』은 여러 나라 언어로 번역되었으며, 현재까지 중요한 예술철학 및 미학 입문서로 주목받고 있다. 20년이 지난 이제야 우리말로 번역되었지만 이 책의 상당 부분은 "은밀한 인용과 유용"을 통해 이미 오래전에 국내에 유통되었고, 일부 메신저들의 지적 자산으로 둔갑하기도 했다. 하지만 이를 통해 미학에 관한 국내 독자들의 관심이 높아졌고 그 이해의 문턱이 낮아진 것은 고무적인 일이다. 이 책은 예술과

철학에 관심이 있는 사람들에게 예술철학에 대한 이해와 안목을 줄 수 있는 좋은 지침서가 될 것이다. 출간을 결정해 주신 한울엠플러스㈜와 저작권 문제 때문에 여러모로 고생해 주신 윤순현 부장님께 깊이 감사드린다.

지은이

콘라트 파울 리스만(Konrad Paul Liessmann)

1953년 오스트리아 필라흐(Villach)에서 태어난 콘라트 파울 리스만은 오스트리아 빈 대학교에서 독어독문학, 역사학, 철학을 전공했고, 2018년까지 빈 대학교 철학과 교수로 재직했다. 현재 독일어권에서 가장 주목받는 인문학자 가운데 한 명으로 수많은 논문과 학술 서적을 발표했다. 2004년 '사상과 행동에서 관용(Toleranz im Denken und Handeln)'에 이바지한 공을 인정받아 오스트리아 출판협회가 수여하는 공로상을 수여한 바 있다. 은퇴 후 그는 지금도 철학자, 에세이스트, 문화저술가로 대중매체와 출판계에서 활발하게 활동하고 있다. 특히 『몰교양 이론: 지식사회의 오류들(Theorie der Unbildung)』(2016), 『도전으로서의 교양(Bildung als Provokation)』(2017)을 연이어 출간함으로써, 자본주의 가치에 함몰되어 인문주의적 사유와 정신의 부재가 만연한 대학과 지식사회의 실상을 예리하게 비판했다.

그가 지은 책으로는 『사유에 관하여(Vom Denken)』(1990), 『유혹의 미학(Ästhetik der Verführung)』(1991), 『귄터 안더스(Günther Anders)』(1993), 『칼 마르크스 1818-1989(Karl Marx 1818-1989)』(1993), 『삶에 있어서 사유의 유용성과 단점(Vom Nutzen und Nachteil des Denken für das Leben)』(1998), 『가상을 향한 의지(Der Wille zum Schein)』(2005), 『아름다움(Schönheit)』(2009), 『염세주의에 대한 낙관적 시선(Ein optimistischer Blick auf den Pessimismus)』(2013), 『도전으로서의 교양(Bildung als Provokation)』(2017)등이 있다.

옮긴이

라영균

한국외국어대학교 독일어 통번역학과 교수다. 오스트리아 빈 대학교에서 문학박사 학위를 받았다. 저서로는 「문학사 기술의 문제」, 『문학장과 문학 권력』(공저), 『추와 문학』(공저), 역서로는 『인간이해』, 『아름다움』, 『미란 무엇인가』 외 다수가 있다.

최성욱

현재 한국외국어대학교, 중앙대학교, 대전대학교에 출강하고 있다. 한국외국어대학교에서 문학박사 학위를 받았다. 저서로는 『로베르트 무질』, 『추와 문학』(공저)이 있으며, 역서로는 『행복』(유럽정신사의 기본 개념 1), 『사랑의 완성』, 『번역이론 입문』(공역), 『몰교양 이론』(공역)이 있다.

한울아카데미 2493

현대예술 철학

지은이 **콘라트 파울 리스만** ㅣ 옮긴이 **라영균 · 최성욱**
펴낸이 **김종수** ㅣ 펴낸곳 **한울엠플러스(주)** ㅣ 편집책임 **조인순**

초판 1쇄 인쇄 **2023년 12월 15일** ㅣ 초판 1쇄 발행 **2023년 12월 29일**

주소 **10881 경기도 파주시 광인사길 153 한울시소빌딩 3층**
전화 **031-955-0655** ㅣ 팩스 **031-955-0656**
홈페이지 **www.hanulmplus.kr** ㅣ 등록번호 **제406-2015-000143호**

Printed in Korea.
ISBN 978-89-460-7494-1 93600 (양장)
 978-89-460-8288-5 93600 (무선)

※ 책값은 겉표지에 표시되어 있습니다.
※ 무선제본 책을 교재로 사용하시려면 본사로 연락해 주시기 바랍니다.